HERO
ALONE

HERO
ALONE

dada plus 008

人物風流

鄭問的世界與足跡

大辣

策　畫：郝明義
總編輯：黃健和
主　編：洪雅雯
編　輯：楊先妤
校　對：金文惠
行銷企畫：張敏慧
美術設計：楊啟巽工作室
漫畫排版：邱美春
題　字：尤俊明

資料提供：日本講談社、鄭問工作室、洪德麟、時報周刊、光華雜誌、黃文鴻、小魚、Jem Huang、國家教育研究院、時報出版、東立出版、博客來OKAPI、西山居工作室、鄭問故宮大展、大霹靂國際整合行銷股份有限公司、北京華義國際、香港天下出版社等

出版：大辣出版股份有限公司
105台北市南京東路四段25號11樓
www.dalapub.com
Tel: (02)2718-2698 Fax: (02)2514-8670
service@dalapub.com

發行：大塊文化出版股份有限公司
105台北市南京東路四段25號11樓
www.locuspublishing.com
Tel: (02)8712-3898 Fax: (02)8712-3897
讀者服務專線：0800-006689
郵撥帳號：18955675
戶名：大塊文化出版股份有限公司
locus@locuspublishing.com

法律顧問：董安丹律師、顧慕堯律師
版權所有‧翻印必究。

台灣地區總經銷：大和書報圖書股份有限公司
地址：242新北市新莊區五工五路2號
Tel: (02)8990-2588 Fax: (02)2290-1658

製版：瑞豐實業股份有限公司
初版一刷：2018年6月
初版三刷：2018年7月
定價：新台幣1000元
Printed in Taiwan
ISBN 978-986-6634-84-0

人物風流：鄭問的世界與足跡 / 大辣編輯部企畫. -- 初版. --
臺北市：大辣出版：大塊文化發行, 2018.06面 ;29.7x21公分.
-- (dada plus ; 8) ISBN 978-986-6634-84-0(平裝) 1.鄭問 2.漫
畫家 3.臺灣傳記　940.9933　　　　107006795

歷史從來是為了被遺忘而寫的，
然而跨越千古再起的感動是可以
隨時被喚起的。

鄭問

一九五八─二○一七

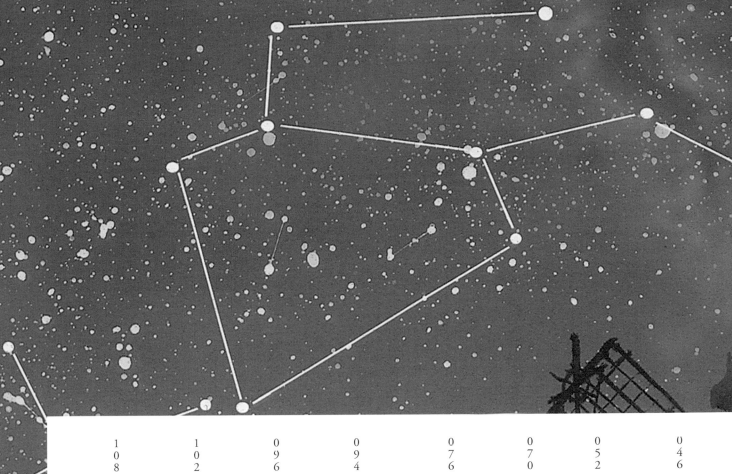

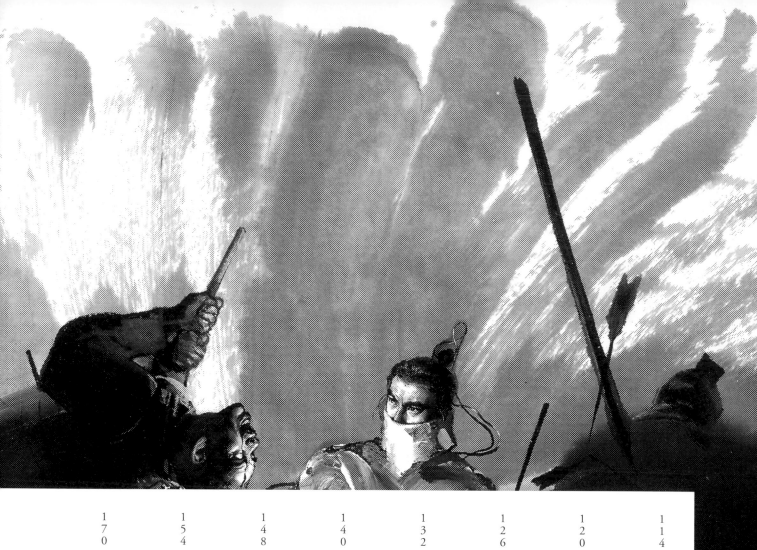

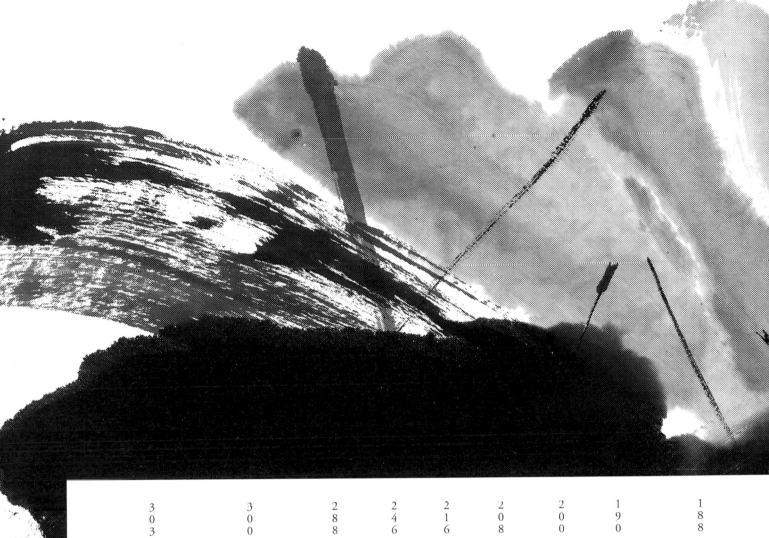

鄭問看自己

Part 4 Chen Uen on Himself

鄭問的時代

時代

鄭問的

Part 1

How The Story Began

1958-2017
鄭問 大事紀
A Timeline of Chen Uen

鄭問年表

- 12月27日，鄭問（本名鄭進文）出生於台灣桃園市大溪區，家中一共有八位兄弟姐妹，排行老六，乳名為「榕仔」（台語tshîng-á）

- 就讀大溪小學。喜愛手塚治虫的《原子小金剛》，漸漸對畫圖產生興趣

- 九歲時就可畫出幾乎與他等身高的將軍圖，即嶄露不凡的才華

年代

1958 1959 1960 1961 1962 1963 1964 1965 1966 1967 1968

台灣漫畫與相關大事

- 漫畫週刊盛行，《漫畫大王》、《漫畫週刊》等相繼創刊
- 《小俠龍捲風》、《諸葛四郎》、《呂四娘》等連環漫畫開始連載，締造了漫畫黃金時代

- 八二三砲戰爆發

- 《諸葛四郎》漫畫系列轟動，帶動武俠漫畫風潮
- 八七水災
- 美國艾森豪總統訪台
- 楊傳廣獲奧運銀牌

- 文昌出版邀請新生代漫畫家以一日一書迎戰《漫畫週刊》
- 單行本漫畫流行，《紫電青霜》、《天下第二人》、《義俠黑頭巾》、《怪手書生》等出版

- 「諸葛四郎」系列改編成電影《四郎與真平》

- 日本第一部電視卡通片《原子小金剛》開播
- 台灣漫畫週刊時代因漫畫出版急速膨脹與惡性競爭而結束
- 《三八小姐》、《老博士》、《江湖人》、《小五義》及《天魔令》出版
- 香港電影《梁祝》大賣座，凌波來台

- 單行本漫畫市場活絡，但創作水平逐漸低落
- 石門水庫竣工

- 「國軍新文藝金像獎」增設漫畫、連環漫畫獎項
- 美援時代結束

- 漫畫審查辦法實施，漫畫家改行風盛，文昌出版社休業抗議
- 文昌出版社創辦兒童綜合雜誌《王子》，網羅蔡志豐、呂奇、王朝基等漫畫家，紅極一時
- 中國文化大革命開始

- 九年國民義務教育開始實施

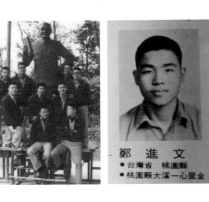

鄭進文
● 台灣省　桃園縣
● 桃園縣大溪一心里金

- 小學作文裡寫未來志願是當「太空人」

- 喜愛國文與美術。畫的東西從漫畫轉向藝術

- 上大溪國中

- 國中畢業，考上一所工專，但對讀書沒興趣，跑去當書看板背景的學徒，不過只待了一個星期

- 偷偷報考復興商工美工科，考上後立定志向「將來一定要成為畢卡索」

- 高二搬到台北。因為材料費昂貴，會接畫卡片的差事打工賺錢

- 因學校分配進入雕刻組，製作了無數個蔣中正銅像

- 復興商工美工科畢業，開始從事室內設計

- 三年內換了十二家室內設計公司

- 入伍兩年，期間曾參與設計軍史館

1969
- 陳海虹《綠虹劍》、《武林奇俠》出版
- 人類登陸月球
- 金龍少棒隊奪得世界冠軍

1970
- 游龍輝《一代劍聖》出版
- 雲州大儒俠布袋戲轟動

1971
- 《聯合報》開闢週末漫畫版面
- 中華民國退出聯合國
- 李小龍電影受歡迎

1972
- 《小讀者》月刊創刊
- 中日斷交，引起全台拒買日貨等反日運動
- 少棒、青棒獲世界冠軍

1973
- 石油危機

1974
- 「中華民國漫畫學會」成立
- 《包青天》連續劇受歡迎
- 政府下令禁止日本文化商品進入，並且禁止使用日文

1975
- 蔣介石逝世
- 因漫畫景況蕭條，國立編譯館開放日本漫畫送審

1976
- 《幼獅少年》月刊創刊
- 金鼎獎設立，鼓勵圖書出版
- 因放寬審查，許多出版日本漫畫的出版社相繼成立，如「東立出版社」、大然前身「伊士曼小咪」

1977
- 中美斷交
- 蔣經國接任總統
- 南北高速公路通車

1978
- 牛哥發起「漫畫清潔運動」，抗議漫畫審查，並撻伐日本漫畫
- 《小咪漫畫》創刊，每期設有讀者投稿，並舉辦「小咪漫畫新人獎」；《東立漫畫》週刊隨後也加入競爭行列

1979
- 美麗島事件

中國神話天地（一）

裝甲元帥 鄭問著

劍仙傳奇

歡樂 3

戰士黑豹

- 與同學成立室內設計公司「上上」，但在一次重大案子遭逢對方惡意倒閉，心灰意冷回到家鄉

- 替復興商工同學代打繪製插圖，開始從事插畫工作，參與作品包括中央文物的政宣童書繪本、章君穀於《時報周刊》上連載的小說《五大名劍》等

- 4月16日，創作的第一篇漫畫，獲得中華漫畫學會主辦的「全國漫畫大賽」佳作
- 9月4日，首部正式漫畫作品《戰士黑豹》，於《時報周刊》二八八期開始連載，第一話為〈八眼冬眠〉，風格受池上遼一影響

- 《鬥神》於《時報周刊》連載
- 鄭問在漫畫協會認識做美編的傳自，交往後，傳自開始擔任《鬥神》助手，兩人於4月28日結婚
- 《最後的決鬥》、《劍仙傳奇》、《劍子手》先後發表於《歡樂漫畫》半月刊試刊號前三期
- 《刺客列傳》五篇陸續於《歡樂漫畫》發表
- 《刺客列傳》單行本由時報文化出版
- 11月12日，大兒子鄭植羽出生

- 全家搬到新北市新店
- 《裝甲元帥》於《時報周刊》連載
- 《刺客列傳》獲國立編譯館75年下半年優良漫畫第一名
- 開始將重心移至插畫工作，如獨孤紅《殺手列傳》、《中國神話天地》、《給兒童看的中國歷史》、高陽作品集、溫瑞安《江湖閒話》等

1987　1986　1985　1984　1983　1982　1981　1980

- 敖幼祥《超級狗皮皮》於《民生報》刊登

- 牛哥掀起漫畫論戰
- 鄧小平提出一國兩制

- 漫畫家與國立編譯館互告
- 電視播放港劇《楚留香》
- 電玩業興起遭查禁

- CoCo《二馬》、朱德庸《雙響炮》及老瓊《蔡田開門》出版
- 敖幼祥《烏龍院》於《中國時報》上連載爆紅

- 電影《兒子的大玩偶》、《海灘的一天》上映，台灣電影新浪潮
- 第一家金石堂書店於台北汀洲路開幕

- 報紙四格漫畫風行
- 「全國漫畫大擂台」比賽登場，第一名為麥人杰
- 彭錦陽《人物漫畫展》、曾正忠《嘎嘎》、蕭言中《童話短路》及孫家裕《嘻遊記》出版
- 麥當勞正式進駐台灣，設立第一家速食店

- 《歡樂漫畫》半月刊創刊，網羅蔡志忠、鄭問、阿推、曾正忠、陳弘耀、敖幼祥、朱德庸等漫畫家
- 電玩「超級瑪莉」流行

- 蔡志忠古典文學漫畫風靡全台
- 張靜美《我心飛舞》、阿推《九命人》、胡覺隆《黑白俱樂部》出版
- 民進黨突破黨禁成立

- 金石堂暢銷書排行榜另立漫畫排行
- 連環圖書審查制度取消，國立編譯館以獎勵優良連環圖畫的方式取代審查辦法
- 王平《好小子》、魚夫《漫畫傳奇》及老瓊《她們》出版
- 總統蔣經國宣布解嚴
- 大家樂盛行
- 第一屆「台北國際書展」

- 次子鄭宇書出生
- 開始與《民生報》、《中國時報》、《自由時報》等合作，負責插畫
- 《中時晚報》創刊，出任副刊美術主編
- 《鬥神—紫青雙劍之一》單行本由駿馬文化出版

- 與馬利合作《阿鼻劍》，於《星期漫畫》創刊號開始連載；同年單行本《阿鼻劍1：尋覓》由時報文化出版
- 日本講談社栗原良幸訪台，邀請鄭問合作
- 與蕭言中前往日本，拜訪了漫畫家池上遼一與小島剛夕

- 《阿鼻劍2：覺醒》單行本由時報文化出版
- 《東周英雄傳》於講談社《Morning》漫畫週刊開始連載。同年，單行本由講談社出版
- 《鄭問特刊》、《鄭問繪畫技法創作畫冊》由香港自由人出版
- 〈阿鼻劍3：前世〉於《星期漫畫》月刊78期刊登

- 以《東周英雄傳》榮獲日本漫畫家協會獎「優秀賞」，成為該獎項首位非日籍的漫畫家。評審石之森章太郎表示：「鄭問作品對日本漫畫界有重大激勵意義。」
- 《東周英雄傳2》日文版單行本由講談社出版
- 《東周英雄傳1》中文版單行本由時報文化出版

- 《深邃美麗的亞細亞》於講談社《Afternoon》漫畫月刊開始連載，不久後亦連載於東立出版的《龍少年》漫畫月刊
- 《深邃美麗的亞細亞1》日文版單行本由講談社出版

1988

- 《歡樂漫畫》停刊
- CoCo、魚夫、L.C.C.等人的政治漫畫風行
- 蔣經國病逝
- 全面開放報禁，報紙上刊載的漫畫家人數大幅上升

1989

- 《星期漫畫》創刊
- 《童年快報》、《少年快報》創刊
- 國立編譯館設立「優良連環圖畫獎」
- 朱德庸《醋溜族》、游素蘭《傾國怨伶》、曾正忠《遲來的決戰》、麥人杰《天才超人頑皮鬼》、任正華《修羅海》及胡覺隆《變變俱樂部》出版
- 《悲情城市》獲威尼斯金獅獎
- 第一家誠品書店設立

1990

- 《腦筋急轉彎》全台風行
- 「台灣漫畫家聯盟」成立，主張反對審查制度與督促政府掃除日本色情暴力漫畫，並積極參加國外漫畫展覽與比賽
- 陳弘耀《一刀傳》、阿推《巴力入》、邱若龍《霧社事件》、候魁罡《天罡地煞》、林政德《Young Guns》及邱若山《天生好手》出版
- 中華職棒開賽

1991

- 《少年快報》銷售突破23萬本，養成許多台灣人閱讀漫畫的習慣
- 洪德麟成立漫畫圖書館
- 東立舉辦「東立漫畫新人獎」
- 《星期漫畫》停刊
- 「動員戡亂」時期正式結束

1992

- 台灣盜版漫畫因著作權問題，包括《少年快報》等宣布停刊
- 新生代漫畫家出頭，練任《校園封神榜》、張友誠《笑鬧江湖》、賴有賢《真命天子》、黃志鴻《變色紅》、鍾孟舜《李居明傳》、《龍少年》、《星少女》、《寶島少年》等創刊
- 《著作權法》修正

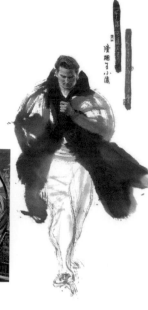

・國立編譯館主編、鄭問繪製的《臥龍先生》由華香園出版
・《東周英雄傳2》中文版單行本由時報文化出版
・與《好小子》作者千葉徹彌於新光三越舉辦讀者簽名會，盛況空前
・《深邃美麗的亞細亞2》、《深邃美麗的亞細亞2》日文單行本由講談社出版
・《深邃美麗的亞細亞》中文版套書由東立出版

・《鬥神》單行本由時報出版
・8月，《深邃美麗的亞細亞》於《Afernoon》的日文版連載完結。
・《深邃美麗的亞細亞4》、《深邃美麗的亞細亞5》日文版單行本由講談社出版
・《東周英雄傳3》中文版單行本由時報文化出版
・《東周英雄傳》獲國立編譯館優良漫畫獎

・日本NHK電視台與台灣公共電視台、韓國KBS電視台歷時四年合作完成的動畫《英雄挽歌—孔子傳》，在日本首播。鄭問擔任人物造型顧問
・《萬歲》於《Morning》連載，作為該刊十三週年的紀念創作。中文版則是在東立《龍少年》連載

・因台海飛彈危機，講談社以維護作者安全為由，邀請鄭問全家移居東京
・全彩作品《2096—一百年後之英雄》於日本講談社《Morning OPEN增刊》開始連載，一共發表六回未完結
・6月，《始皇》於《Morning》連載

・回台出席金鼎獎頒獎典禮
・《深邃美麗的亞細亞》榮獲第21屆圖書出版金鼎獎
・跨足電玩設計，接下日本電玩遊戲《鄭問之三國誌》、《北之大地》的人物設計

1997　1996　1995　1994　1993

・八大漫畫出版社結盟，帶動台灣動漫市場銷售新高峰，此時日本暢銷漫畫被大規模引入
・十大書坊、漫畫王等連鎖漫畫店快速興起
・張學友發行《吻別》
・《有線電視法》公布
・麥可‧傑克森「危險之旅」演唱會來台演出
・電影《侏羅紀公園》大賣座

・陳水扁當選台北市長
・日本講談社授權東立發行中文版《午安》漫畫月刊
・蔡明亮《愛情萬歲》獲威尼斯金獅獎
・台灣第一本成人漫畫雜誌《嗨High》創刊
・結合Anime、Comic、Game的名詞「ACG」正式誕生
・台灣舉行第一屆「漫畫博覽會」
・洪德麟《台灣漫畫四十年初探》
・金鼎獎增列漫畫類獎項
・36開本漫畫售價由60元漲成65元
・漫畫市場機制失調，出版社製作品質良莠不齊，盜版問題不斷

・博客來網路書店成立
・「巴哈姆特電玩資訊站」成立
・中華民國第一次總統直選，李登輝當選
・台海飛彈危機
・台北捷運木柵線通車

・台北市漫畫從業人員職業工會成立
・台灣同人誌販售會（簡稱CW）開始舉辦
・大然、青文、長鴻等出版社紛紛舉辦漫畫新人獎
・電影《鐵達尼號》全球上映
・香港回歸中國
・白曉燕綁票案
・井上雄彥來台簽名會

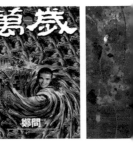

・日本GameArts籌劃五年，鄭問擔任美術總監的電玩《鄭問之三國誌》正式發行

・《人間佛教行者：星雲大師》獲民國90年度國立編譯館優良漫畫獎

・《始皇1》中文版單行本由東立出版

・與台灣霹靂國際多媒體及香港玉皇朝集團合作《漫畫大霹靂》，推出創刊號，鄭問前往香港

・繪製《人間佛教行者：星雲大師》出版

・遊戲橘子製作、鄭問擔任美術總監的電玩《戰國策貳—七雄之爭》正式發行

・《萬歲》中文版單行本由東立出版

・《鄭問畫集》中文版由東立出版

・鄭問宣布將推出黃俊雄布袋戲的經典名作《史豔文》，可惜未能完成

・參加新竹亞洲漫畫高峰會

・《始皇1》日文版單行本由講談社出版

・7月，《始皇》繼續於日本《Morning》連載

・《萬歲》、《刺客列傳》日文版單行木，以及《鄭問畫集1990—1998》由講談社出版，同時，講談社替鄭問舉辦了盛大的簽書會

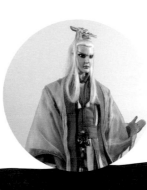

2001　2000　1999　1998

・台北市立圖書館成立國內第一所漫畫圖書館—中崙分館

・麥人杰動畫《魔法阿媽》，獲台北電影節本土商業類之最佳影片

・受到東南亞金融風暴影響，再加上市場飽和，台灣出版界跌入低谷，如東立《龍少年》即因銷售不佳停刊

・馬英九當選台北市長

・電視劇《還珠格格》首播

・台灣最長壽的電視節目「五燈獎」停播

・第三屆「亞洲漫畫高峰會」在台北與新竹舉辦，主題為「取締盜版」

・林政德《Young Guns》第十集出版，之後便中斷了十年

・九二一大地震

・《出版法》廢止

・台灣自製歷史動畫《小太極》開播

・「阿貴」系列網路動畫引起回響

・網咖興起，漫畫市場持續低迷

・國立歷史博物館展出「台灣漫畫史特展」

・陳水扁當選中華民國總統

・李安《臥虎藏龍》獲奧斯卡最佳外語片

・中華漫畫家協會成立

・林政德至南京設立工作室，擁有四十多位助手

・敖幼祥發生著作權糾紛，告上法院

・洪德麟在淡江大學開設「漫畫藝術」遠距教學

・《哈利波特》全球大賣

・納莉颱風

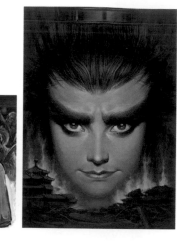

以《始皇》獲得第一屆漫畫金像獎「最佳少年漫畫」與「最佳美術」

與香港漫畫家馬榮成合作，推出全彩手繪漫畫《風雲外傳：天下無雙》，由香港天下出版

《鄭問畫集—鄭問之三國誌》由日本角川書店出版

前往中國北京，擔任華義線上遊戲《鐵血三國誌》藝術總監

《鐵血三國志》於中國第一屆ChinaJoy遊戲展會上的展出，鄭問現場簽名了超過五千份海報

進入金山集團，被任命為「三國工作室」總經理、《鐵血三國志》製作人

《無間道》導演劉偉強宣布將開拍《阿鼻劍》

擔任中國金山烈火團隊打造的線上遊戲《封神榜2》、《月影傳說》美術總監

《阿鼻劍》兩冊由大辣重新出版

《阿鼻劍》英文版由大塊文化出版

《阿鼻劍》授權泰文版、簡體版出版

《刺客列傳》由大辣重新出版

2010　2009　2008　2007　2006　2005　2004　2003　2002

第一屆「漫畫金像獎」頒獎

「2002台灣國際漫畫大賽」舉辦

第一屆《開拓動漫祭》登場

公益彩券首賣

交通大學成立漫畫研究中心

第一屆CWT舉辦

大辣出版成立

麥人杰《狎客行》出版，為第一本華語情色漫畫

新聞局補助漫畫雜誌，《Go漫畫創意誌》創刊、《龍少年》復刊

SARS疫情爆發

台北舉辦同志大遊行，為華人世界首次

跆拳道國手陳詩欣拿下台灣參加奧運以來第一面金牌

台北101正式完工開幕

「三一九槍擊案」

國內第一套漫畫郵票7月24日上市

大然出版社爆發版權糾紛，大量日本出版社終止對其授權

王建民大聯盟初登板

《中時晚報》停刊

雪山隧道正式通車

放幼祥《烏龍院》二十五週年

《中央日報》、《台灣日報》、《民生報》等陸續停刊

亞太漫畫學會於巴哈姆特舉辦「第一屆全國學生漫畫大賽」

高鐵正式營運

雷曼兄弟破產，全球爆發金融海嘯

馬英九總統大選勝利

魏德聖《海角七號》寫下國片/華語票房新紀錄

《命中注定我愛你》創下台灣電視劇收視新高

國科會與蓋亞文化合作的《CCC創作集》創刊

臉書成為台灣熱門社群網站

中華職棒爆發大規模假球案

第一屆金漫獎舉辦，由林珉萱《雜排公主》奪得年度漫畫大獎

《Taiwan Comix》創刊，收錄鄭問、陳弘耀等人的舊作

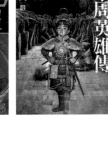

・代表台灣參加法國安古蘭國際漫畫節，繪製《勿生小像》作為台灣館主視覺圖

・《東周英雄傳》三冊陸續由大辣重新出版
・《始皇》由大辣重新出版

・《東周英雄傳》、《始皇》授權泰文版出版

・擔任中國華義線上遊戲《戰神魔霸》美術總監
・《萬歲》由大辣重新出版

・響應台北市漫畫從業人員工會「台灣百人繪・漫畫有Go型」活動，繪製「台灣黑熊」一圖，為其最後發表之作品
・3月26日凌晨三點，因心肌梗塞逝世於新北市新店慈濟醫院
・《東周英雄傳》授權德文版出版
・《刺客列傳》精裝紀念版由大辣出版
・《深邃美麗的亞細亞1-5》由大辣重新出版
・6月16日到9月17日《鄭問故宮大展》

2018　2017　2016　2015　2014　2013　2012　2011

・常勝《BABY》奪得第二屆金漫獎年度漫畫大獎
・「台灣漫畫資訊網」上線
・高球選手曾雅妮積分排名升至世界第一
・電視劇《犀利人妻》當紅，「小三」成流行用語

・台灣首度以亞洲主題國獲邀參展世界三大漫畫節之一「法國安古蘭國際漫畫節」，一共二十位漫畫家、七家出版社參與

・林書豪颺起「林來瘋」
・阮光民漫畫《東華春理髮廳》改編成同名電視劇
・「反媒體壟斷」運動發起

・柯有希（顆粒）《許個願吧！大喜》連兩年奪得金漫獎年度大獎
・國軍爆發「洪仲丘事件」

・「三一八學運」
・小莊《80年代事件簿》獲金漫獎年度大獎
・柯文哲當選台北市長

・爆發「反課綱微調運動」
・八仙樂園發生粉塵爆炸
・江蕙宣布告別歌壇，舉辦告別演唱會

・葉明軒《大仙術士李白》蟬聯金漫獎年度大獎
・蔡英文當選中華民國總統
・手機遊戲「寶可夢」風行

・台灣第一本紀實漫畫刊物《熱帶季風》於募資平台上線
・《CCC創作集》復刊
・桃園國際機場捷運開始營運
・作家林奕含自殺，遺作《房思琪的初戀樂園》引起各界關注

・法國安古蘭國際漫畫節入圍人數創新高，劉倩帆獲數位競賽銀獎
・台北舉辦世界大學運動會，票房與獎牌創新高

參考資料：洪德麟《台灣漫畫閱覽》（玉山社・2003）
陳仲偉《台灣漫畫記》（杜葳・2014）

鄭問的發跡
那些年我們追的漫畫

洪德麟

Once Upon a Time in Taiwan Comics

攝影——許村旭　資料提供——日本講談社、時報周刊

一九九〇年三月一日鄭問的《東周英雄傳》在日本講談社旗下雜誌《Morning》初登場，展開十年的連載之路。

一九七六年鄭問畢業於漫畫界人才搖籃的復興商工美工科，一九八三年參加中華漫畫學會舉辦的「全國漫畫大賽」獲頒佳作，隨後以其雄厚的潛力，終於在《時報周刊》的競稿中脫穎而出，開始了漫畫生涯，正式以《戰士黑豹》出道，贏得了極高的評價。

鄭問的實驗精神是台灣漫畫家少有的，其創作像藝術般毫無顧忌創新視覺圖像，突破傳統窠臼，在其發跡《戰士黑豹》漫畫刊頭就以細緻的畫風，演繹過人的寫實功力，盡情表現潛能，在在顯示鄭問勇於挑戰的獨特性格。

二〇一七年三月二十六日凌晨三點，鄭問因心肌梗塞過世。隔兩日其弟子鍾孟舜才在臉書透露了消息。我沒上臉書。傍晚，《中國時報》的記者打電話告知，住在台中的我不敢相信，年紀不大的他竟然離我們而去！令人難過。

我跟鄭問不算太熟，可是總覺得他太害羞，不願和大夥打成一片。不過見面時總感受到他的熱情。一九九〇年底他在去日本發表單行本出版後，竟然跑到我在芝山岩的「漫畫圖書館」送上剛出爐熱呼呼的《東周英雄傳》給我。

我曾在各大媒體寫一些漫畫訊息，有一回日本漫畫家寺澤武一（科幻經典《眼鏡蛇》作者）訪台，東立找了漫畫家座談，他表示對寺澤武一在手塚治虫處擔任助手「20年」感到非常佩服。這令我非常尷尬，寺澤武一說他才在虫公司待了2年，原來報社誤植多打了一個「0」，害我很尷尬，自己怎麼給了他錯誤的訊息……

嶄露頭角

台灣漫畫在歷經「漫畫大審」、日本盜版漫畫全面攻占的影響下元氣大傷，終於在一九八〇年代展現復甦活力，在一片的混亂中，本土漫畫家

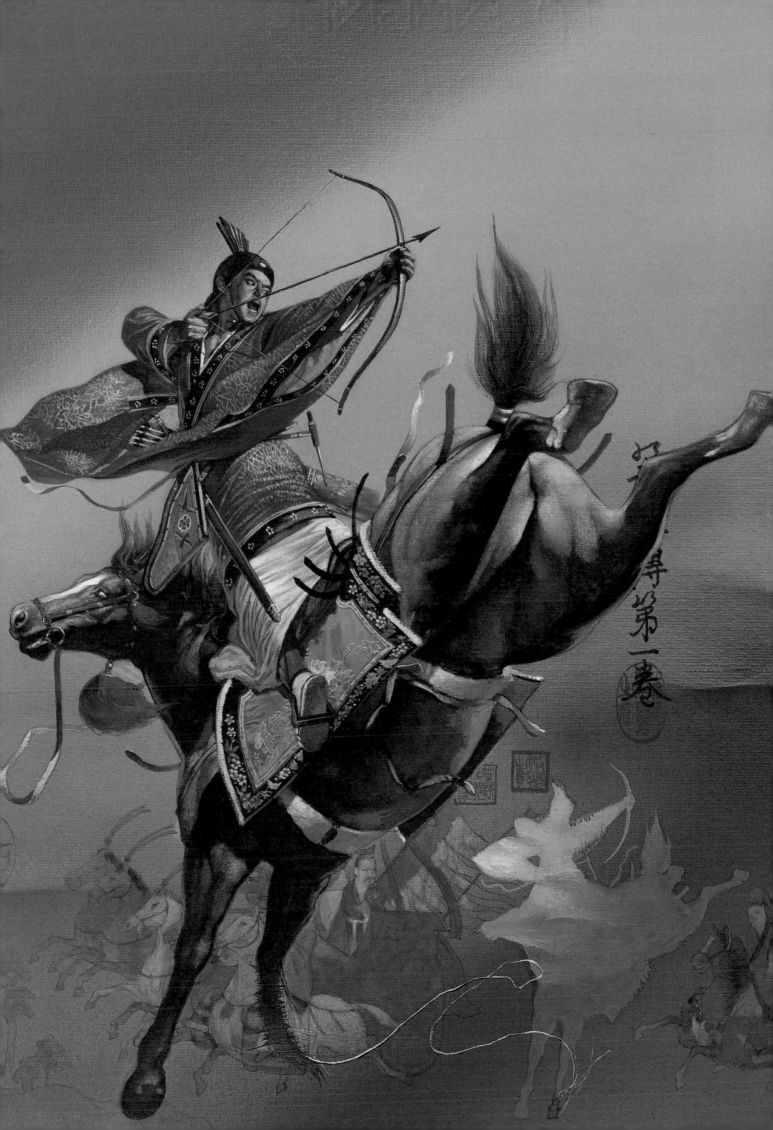

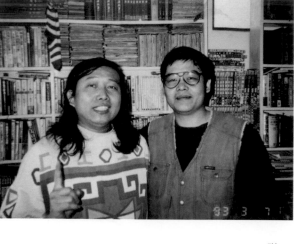

一九九三年鄭問與洪德麟合影，洪德麟表示，最常碰到鄭問的場合，就是一起當評審。

一一發聲，因此創造了不少的話題，及國內漫畫家不能通過審查的作品，此舉引起軒然大波⋯⋯

而「中華民國漫畫學會」則大多由政戰學校的人所把持，我也是協會一分子，某次我帶了一些漫畫新秀、盜版商、出版社等一起與會，因而被主辦質問誰找來這些人的目的，我上台去發言，漫畫學會成立多年什麼事也沒做，只是國民黨的應聲蟲，盡做一些宣傳畫⋯⋯

我建議漫畫應該重新開始，應該登高一呼讓更多人出來畫，開始籌備漫畫比賽，一九八四年「全國漫畫大擂台」（中國時報主辦）就在這不太和諧的氣氛中推出，但頗受歡迎！鄭問、蕭言中、林政德、麥人杰、朱德庸等人，就在這一波前後的新人潮中竄出。同一時期的漫畫新人今日都已成巨匠、一方之雄！

一九八七年由於政府解嚴，隔年報禁也解除，漫畫拜這一波的新秀展示了復甦的勁道、活力，尤其是鄭問的橫空出世。

一九八三年，鄭問參加了《時報周

其中以一九七九年的美麗島事件，令台灣遭到一次難堪的世界注目，CoCo的政治漫畫也令國民黨焦慮不安，將他支往美國。他是現在台灣評論漫畫的一枝奇筆，解嚴後，他回到台灣馬上進占十多個專欄。當媒體不斷失去支持時，他依然屹立不搖。這是全球僅見的現象。他至少是台灣評論漫畫界開創新視野的一號人物。

一九八○年敖幼祥在《民生報》取代《史努比》推出《超級狗皮皮》，十分成功，不久後就到《中國時報》發表專欄連載《烏龍院》，非常受到讀者歡迎，全台捲起了四格幽默漫畫的「烏龍院龍捲風」，這是台灣漫畫的大突破。

當時牛哥發起「漫畫清潔運動」以反對國立編譯館對本土漫畫和日本漫畫所採的不同審查標準，在今日畫廊及第一百貨公司開辦展覽，展出國立編譯館審查通過的日本不良漫畫，以

洪德麟與《時報周刊》前總編輯莊展信一起談當年鄭問如何出道。

中時報系下的時報出版，在八、九〇年代出版《歡樂漫畫》、《星期漫畫》兩本雜誌。

一九八三年鄭問開始在《時報周刊》連載《戰士黑豹》，隨後又推出《鬥神》、《裝甲元帥》。

刊》的漫畫徵稿，以素人之姿從其他六位競稿者中脫穎而出，開始第一篇連載作品《戰士黑豹》，之後《鬥神》、《裝甲元帥》在《時報周刊》亮眼的演出，尤其是刊頭的彩色部分已露出其企圖心。

我認為，鄭問的初登場，莊展信應該是很重要的推手，當時他是《時報周刊》的主編，看得出鄭問的潛力、給予他一個創作平台，所以今日我們才擁有這樣一個「亞洲至寶」。

這一波漫畫新浪潮從敖幼祥的連環漫畫開始、加上大環境對於漫畫的開放，鄭問的作品此時出世，在台灣引爆，漫畫百家爭鳴，一九八七年張武順率先創刊《歡樂漫畫》（1985-1988）連載了《刺客列傳》一部全彩色的漫畫，用最省時的水墨演出；然後時報出版郝明義創刊《星期漫畫》（1989-1991），鄭問發表《阿鼻劍》、曾正忠的《遲來的決戰》、麥人杰的《天才超人頑皮鬼》，是台灣畫技上最頂尖的三人……此外，當時還有多家出版漫畫雜誌，雖有氣勢，就引發議論。

但後繼無力，台灣漫畫比起日本漫畫產業還是稍嫌不夠成熟。

《歡樂漫畫》、《星期漫畫》這兩本漫畫雜誌展示了不同的演出模式，之後，駿馬出版社出版的老闆林明珠為鄭問出版了《鬥神》，還熱心地去日本推介鄭問。

揚名國際

講談社《Morning》雜誌的總編輯栗原良幸來台邀請鄭問，小知堂的總編孫宏夫擔任翻譯，就這樣鄭問和栗原良幸一拍即合。栗原良幸對前衛的創作很感興趣，尤其是鄭問的潑墨、水墨很有實驗精神，他感受到鄭問想要畫出會讓全世界驚豔的作品。一九九〇年三月，《東周英雄傳》彩色封面登場，氣勢磅礴。執行編輯新泰幸花三天想歡迎詞，「亞洲的至寶」就是他想出來的。首篇〈成名之路——要離〉，鄭問那幅用「名」上吊的作品

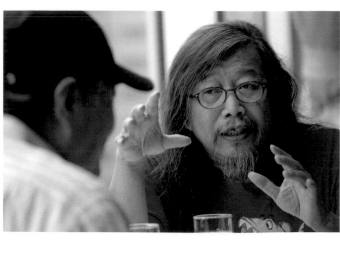

洪德麟表示，對於鄭問在漫畫大賽中的作品很讚賞，很可惜只得了佳作。

《Morning》在一九○年代開始大量的引進歐洲漫畫刺激日本漫畫，鄭問的加入使這本刊物格外受重視。

那時候《Morning》已有川口開治《沈默的艦隊》、弘兼憲史《課長島耕作》、青木雄二《浪花金融道》、小林誠《貓咪也瘋狂》等傑作，是一本暢銷百萬部的青年漫畫誌。而當時的《週刊少年Jump》更是躍上六百萬部高峰，鄭問此時風雲際會上場。

日本不少人也發現了毛筆的妙用——井上雄彥的《浪人劍客》三不五時就來一次筆趣爆發呢！鄭問第一年的日本創作《東周英雄傳》就大豐收，日本漫畫家協會頒獎還給他了一個「優秀賞」。石森章太郎這個日本漫畫界大老在頒獎時大讚鄭問的創新，也感謝他對日本漫畫頻頻帶來啟示刺激。

一九九六年，栗原良幸總編要我介紹台灣漫畫風雲錄，放在《Morning OPEN增刊》，連載「台灣漫畫風雲錄」，鄭問也在此誌推出全彩的〈2096—一百年後之英雄〉，可惜此作品只畫六回，刊物休刊未完。

鄭問在《東周英雄傳》後，陸續在《Afternoon》畫了一檔《深邃美麗的亞細亞》，在《Morning》週刊也畫了《萬歲》、《始皇》兩部漫畫，同時也都出了單行本。

鄭問面對日本的邀約，毅然而然且很有勇氣地去面對，有次被退稿，他就把稿子扔了，索性跑去釣魚釣了一整天，讓自己淨空一下，不要再去管工作的事情；而《東周英雄傳》的編輯也不太干涉，還有是對於中國歷史不瞭解，所以就讓鄭問放手去創作。他很用心去編劇，曾經為了一句對白想了三天三夜……這部作品連NHK都很感動，進而想要拍《孔子傳》的動畫。

他在畫《東周英雄傳》時發明一種新畫法，以水墨雙層處理，渲染出時下無人能比的創作新風貌，因此在

跨界電玩

由於接下了電玩「鄭問之三國誌」的設定，這是一套三國全人物的電玩

洪德麟在《時報周刊》六八○期寫鄭問以水墨漫畫《東周英雄傳》驚豔日本。

之設定，之後，在二○○二年，由角川書店發行了一本中、英、日三種語文的彩色畫集《鄭問畫集－鄭問之三國誌》。

日本的創作環境應該是如魚得水的鄭問，卻有許多的心結未解。講談社在最後為他將《鄭問畫集》、《刺客列傳》、《萬歲》三本同時發行。並舉辦了一次盛大的簽名會。雖然，日本漫畫家也百般推崇，也來排隊索取簽名，但已挽不回鄭問的日本熱情。

在一九九○年，香港自由人出版了《鄭問特刊》、《鄭問繪畫技法創作畫冊》；二○○○年後，香港向鄭問招手！終於有了成果。在日本之後，他展示了企圖心，從他的表現上看得出來。玉皇朝發行了《大霹靂》，十七卷的香港漫畫是他的驕傲，但也對香港的創作團隊頗多不適應（鄭問只畫了前十卷，後七卷由林業慶接手）。二○○二年，天下出版的馬榮成還找鄭問合作了《風雲外傳：天下無雙》。

這一場盛宴之後，鄭問消失在漫

畫界足足十年之久，「據說」他在北京的電玩公司……這十多年鄭問失去蹤影，偶爾在一些人口中得知他微弱的消息。這對鄭問的漫畫迷是殘酷的……

一問千年

直至，二○一七年鄭問的去世，台灣的四大報均用極大篇幅向這位華人之光、台灣之光致上最大的驚嘆！敬意！

《蘋果日報》亞洲至寶漫畫傳奇鄭問驟逝：弟子回憶「畫圖霸氣，對親友充滿義氣。」

《中國時報》亞洲至寶漫畫家鄭問驟逝：細數他在《中國時報》刊物上崛起的始末偉業。

《自由時報》日本漫畫界譽為「亞洲至寶」／五十八歲武俠漫畫宗師鄭問，心肌梗塞辭世」。

《聯合報》武俠漫畫界宗師鄭問五十八歲驟逝：鍾孟舜說他的《清明

鄭問首次在《Morning》連載的漫畫《東周英雄傳》，第一篇為〈一夕成名－要離〉。

鄭問在日本《Morning OPEN增刊》上連載過幾回的〈一百年後之英雄〉。

一九八九年，六位台灣漫畫作者與他們的作品。這一年，時報出版創辦《星期漫畫》週刊，鄭問開始連載《阿鼻劍》。

由左至右：蕭言中、鄭問、阿推、敖幼祥、麥人杰、曾正忠。（攝影：高重黎）

鄭問作品，《東周英雄傳二》中「戰國騎士」。

紙也有他的驟逝震撼。

上河圖》漫畫正在進行中。日本的報

里中滿智子（日本少女漫畫教母）代表日本漫畫界表示，「鄭問在日本是令人難忘的存在。」她在臉書寫了一段感人的話向鄭問致敬：「聽到通知，我還不敢相信，鄭老師的年齡，今後還大有可為。老師是向日本發揚台灣漫畫偉大存在。老師的作品會永遠流傳下去，老師的功績我們也會傳下去。」

二○一二年，鄭問在法國安古蘭漫畫節的展覽中展示了台灣漫畫主題國畫的創新，對漫畫界影響深遠。

台灣漫畫在今天全球已見其成就，鄭問驚世的創新，對漫畫界影響深遠。

鄭問一直如其行事風格的低調，淡泊名利，如此受到推崇也是他所不願見⋯⋯

今日之成就，應該不會帶著遺憾走！他的弟子對他百般的推崇，也是台灣漫畫的典範！留給人們的哀思加倍。

傲人的存在。這是他最後活動！在大有可為的高峰中隕落，的確令人感嘆世事之無常。不過人生苦短，他能有

他應含笑樂逍遙去了！

鄭問跨入漫畫界的引薦人

洪德麟

資深的台灣漫畫史家、評論家，對台灣的漫畫發展史、漫畫研究有相當的貢獻，並於一九九一年創設了台灣首座漫畫圖書館。曾在《中國時報》、《自由時報》、《兒童日報》、《自立晚報》等多家報紙執筆漫畫專欄、擔任漫畫版主編，並曾任台南藝術大學音像動畫研究所兼任副教授、淡江大學通識與核心課程組兼任教授、交通大學漫畫研究中心副主任。主要著作有《台灣漫畫四十年初探》、《風城台灣漫畫五十年》、《傑出漫畫家－亞洲篇》、《台灣漫畫閱覽》、《台灣漫畫歷史漫步》等。

莊展信 × 黃健和

《時報周刊》前總編輯　大辣總編輯

How He Shook Up the Comic World

文字整理—— 洪雅雯　圖片提供—— 施岳呈翻拍《時報周刊》

鄭問在第二部連載的作品《鬥神》裡，希望能把菩薩形象的神祇當成一種無法、無須抗拒的意念，甚至是一種戲劇要素。傳達出「放下屠刀，立地成佛」的佛教意念。

一九八三年九月四日出刊的《時報周刊》第二八八期，封面上大大寫著「戰士黑豹，鄭問傑作，本期起推出。」從那天開始，台灣漫畫邁入另一個新的紀元，讓人忍不住驚呼，原來漫畫可以這樣！在《戰士黑豹》連載結束後，鄭問又發表了《鬥神》、《裝甲元帥》，並在《歡樂漫畫》雜誌連載水墨手繪漫畫《刺客列傳》。

黃：我們要穿越時空一下，時間回到一九七〇、一九八〇年代，台灣漫畫作者，包含鄭問？為什麼會在《時報周刊》，一九八三年開始邀約這些漫畫作者，我開始？

莊：我跟鄭問大概有三十年沒有見面了，沒想到是在這個場合相遇（鄭問紀念會）。回想一九八〇年代前幾乎是台灣漫畫家真空的時代，那時有引進香港漫畫、盜版日本漫畫，為什麼那時候鄭問橫空出世，這是很特殊的，我需要把當時的背景說明一下。有個時間點很重要，就是一九八七年台灣宣布解嚴，隔年報禁解除。

當時只有二十九家報紙，最多三大張十二個版，公司在台北，不能在其他地方設印刷廠，用這樣的方式來約束，三大張也是沒有機會刊載其他的，但可以察覺時代有些能量要出來。一九七八年，三大報是《中央日報》、《中國時報》、《聯合報》，其中《中國時報》競爭激烈、捉對廝殺。《聯合報》買了小報《華報》轉型為《民生報》，創刊立意有別於其他報紙，第一是不做社會新聞，第二沒有政治新聞，第三是集中做體育、影視、娛樂、生活，雖然也是三張，但可以發揮的空間加大；《中國時報》當時面臨這局勢，於是創立《時報周刊》，就以大八開的版面，內文用紙是白報紙印刷，活化了當時的版面，雜誌的頁數自然不用受限。

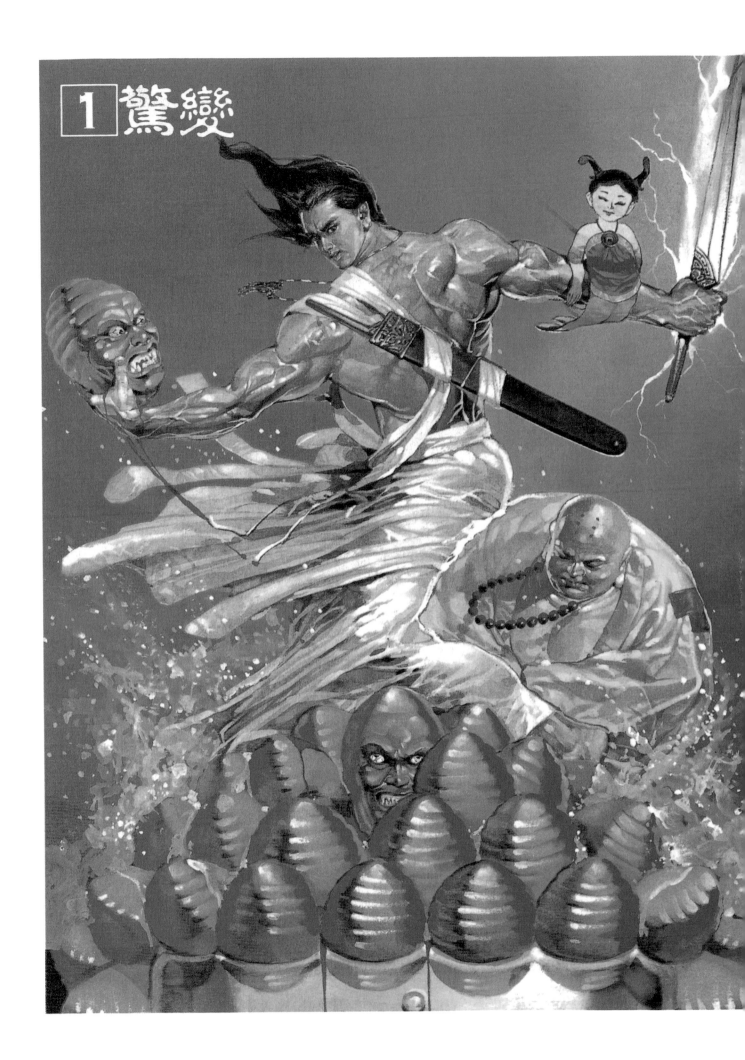

黃：當時連環漫畫是如何開始的？時代的氛圍如何？

莊：一九八〇年，首先是《民生報》開了一個漫畫專欄，邀請敖幼祥創作四格漫畫的〈皮皮〉，很逗趣，獲得好評，所以隔不久就被挖到《中國時報》，連載了《烏龍院》四格漫畫，當初的稿費也很好，一格約三、四百元，奠定了漫畫家的經濟基礎。剛開始連載的時候，台灣已經太久沒有漫畫了（一九六〇、一九七〇年代台灣漫畫在歷經「漫畫大審」、日本漫畫全面攻進的影響下元氣大傷而沉寂好多年），諷刺搞笑漫畫連編輯也不太懂，但過不久連小朋友都剪報收集，引起轟動，以至於敖幼祥來不及畫，當時還有《歡樂漫畫》、《星期漫畫》兩本雜誌連載……那時我並不覺得台灣沒有人要創作漫畫，而是沒有那個平台，所以很多能量蠢蠢欲動，包括蔡志忠在皇冠雜誌連載《大醉俠》、敖幼祥的《烏龍院》，然後加上很多熱心的人物，如洪德麟，對台灣漫畫的癡迷，有次我去他家裡，整個屋子都是漫畫住的，並且介紹了很多漫畫家給我認識。週刊的性質可發揮的版面較多，連環漫畫的確合適大開本的展示，鄭問就在此時被介紹給我，看了他的漫畫，我覺得非常好，很合適做大八開子才開始正式連載。鄭問是一個自律型的作者交稿非常準時，一般漫畫家都很會拖稿。

制，這給了台灣這二十多年來空白的漫畫創作很大的發表平台，尤其是連環漫畫的影響，這一波的創作者，包括敖幼祥、鄭問、蔡志忠、曾正忠、任正華等，他們都是大量看了日漫、港漫，這醞釀許久的能量需要出口，當時還沒有人敢創漫畫雜誌，李沛（頑皮鳥）適時將他們引進給《時報周刊》。

一九八三年，鄭問以《戰士黑豹》正式出道，首章〈八眼冬眠〉於《時報周刊》二八八期刊出，一共連載了三部。

黃：你是鄭問第一個漫畫編輯，可以聊聊當時漫畫家與編輯之間的關係？

莊：最近，我有看了日本講談社出版《鄭問畫集》（見〈鄭問談自己與繪畫〉），後面有一篇很值得大家去看，日本編輯與他對談，很精采。（我以為鄭問不怎麼多話，以前他送稿非常準時，來的時候說一句，「莊先生！」我看他一下，他交稿，然後就走了。其實沒什麼對話。）

那篇的對談，鄭問說了很多怎麼畫漫畫。他的生活，他對漫畫的看法，甚至於他談到了「錯誤的第一步」（鄭問曾說自己走上這條漫畫之路，是陰錯陽差踏出錯誤的第一步），這很重要，雖然他很不滿意這部作品《戰士黑豹》，但對他的影響、台灣人的影響很重要。他怎麼會在那時候決定畫漫畫？我接觸過很多長篇漫畫的作者，曾正忠、鄭問等，當編輯看到你的漫畫，你要先畫出來，但畫出來之後，萬一編輯不用呢？那不就白花功夫，就像拍電影一樣，沒有辦法上映，可是他決定走這條路，還繼續走下去，前面的第一步雖是錯的，後面不管是《阿鼻劍》或者到日本發展，到香港、大陸，證實了這第一步，跨出去得多不容易，就像是月球上阿姆斯壯所說的「我的一小步，是人類的一大步」。而且在那個時候，《時報周刊》、《中國時報》時報出版，幾乎把所有台灣漫畫創作者全部連結在一起，給予最大空間，（那時還沒解嚴，一九八七年之前），就開始了這些出版的刊物，提供了一個可發揮的平台。

而現在的台灣好像又沒了這個平台，鄭問這麼早就過世了，接下來我們怎麼紀念他，或者怎麼來幫台灣的漫畫界做一些事情？我有一個想法，最近看到一些新聞指出鄭問作品要在故宮展覽，這不應該是鄭問一人之事，更是台灣漫畫界的大事，也是台灣出版界跟其他文創的盛事。漫畫與動畫是最適合文創的題材，對漫畫家而言，他要踏出這一步，風險很大。期待鄭問

7 叛徒

49

一九八五年，鄭問在《時報周刊》連載《鬥神》，而後由駿馬、時報先後出版單行本。

展成功，接下來是台灣漫畫創作者，如何在間隔、空白很多年後出來。

黃：如果當時沒有《時報周刊》的連載漫畫《戰士黑豹》、《鬥神》、《裝甲元帥》這些創作經歷，可能就沒有接下來的《刺客列傳》、《阿鼻劍》、《東周英雄傳》等大作的出世。

莊：我剛提過敖幼祥在四格漫畫的時候，稿費對當時的創作者是非常重要的，可以是經濟來源。第二個是連載連續的曝光，因為鄭問的創作有別於四格漫畫，那怎麼計算稿費呢？當然比照敖幼祥，一格一格的算，有時後一個人的表情分成好幾格，算起來好貴，有時候一個大場面也算一格，後來折衷算法，一頁大約不能超過多少分鏡，也許是錯誤的一步，那時候剛剛好他轉型，原來是做生意，轉型成為專業的漫畫家，也有養家的壓力，選擇辛苦一點，至少有基本收入。這個部分在當初中國時報體系來說是比較自由的媒體，給予編輯和創作者很大的空間，因為那時台灣很多的漫畫家大體都在《中國時報》、《時報周刊》時報出版刊出，（郝明義引進日本版權出版整套手塚治虫漫畫），鄭問的漫畫開啟了之後「連環漫畫」的風潮，蔡志忠《肥龍過江》（《聯合報》）、朱德庸〈澀女郎〉等在週刊的連載；然後《星期漫畫》雜誌的創刊，時報體系網羅了所有的頂尖好手。

（《時報周刊》在一九八二年有蔡志忠〈盜帥獨眼龍〉的連載但屬於四格漫畫）

鄭問非常在意自己的作品，甚至希望看過《戰士黑豹》這篇漫畫的人都不存在（因為剛開始創作經歷模仿時期，有些日本漫畫的影子）；後來去日本之後，甩開原來的創作思維，完全走出自己的一條路，毛筆、牙刷等各式樣的工具，《鄭問畫集》後面的訪談也寫到他的生活與創作，對其他漫畫的看法。

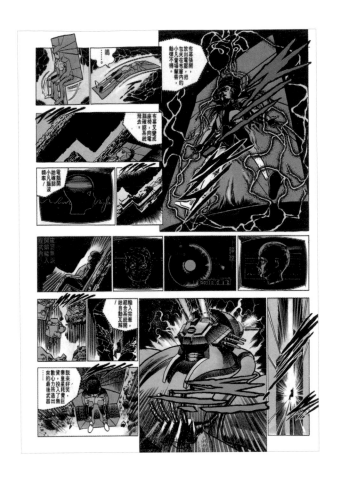

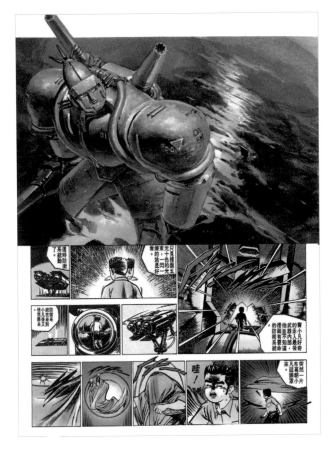

鄭問的藝術涵養，來自小時候對於繪畫興趣濃厚、學生時期學雕塑（永和區公所前的蔣中正銅像，就是他的學生時的作品）、對於人物的立體方方面面非常的熟悉，人物立體不扁平，以及曾經擔任室內設計師，對於建築的線條空間感極好，這些都是他創作漫畫的基底。

小時候，他上課時老是打瞌睡，還好老師沒有吵他，他聽不下去的時候，會拿出筆來畫老師，升學主義沒有把他的天賦消弭掉，他自己就是想畫，以前漫畫被忽視，但現在卻很重要，與時並進。鄭問的第一步，我在坑場，並鼓勵他繼續走下去。

一九八七年，《裝甲元帥》於《時報周刊》連載，後收錄於香港自由人出版的《鄭問特刊》中。

鄭問第一個漫畫編輯

莊展信

曾任《時報周刊》總編輯、《中國時報》副社長、文化新聞中心主任。

見證經典：漫畫大師鄭問學長

阿推——文、插圖

The Start of a Legend

A

這回大辣出版總編阿和，提議以《歡樂漫畫》半月刊時期、漫畫編輯的阿推角度，敘述印象中的鄭問大師。

由於近年家人、漫畫家陸續離開，情緒上，有些難接受面對的事實，

基於他是太重要的漫畫家，試著分享一些純粹個人的經驗、感受……

鄭問學長和漫畫家阿推，在人生中連結了主要相關的三個狀態，

1. 復興商工美工科系
2. 漫畫家
3.《歡樂漫畫》半月刊的漫畫美術編輯

B

另外還有很多，比如《歡樂漫畫》之後，時報不同單位公司的同事，同間報社插畫家，一九九〇年代的《星期漫畫》、《HIGH漫畫》的同台刊載……

一九八〇年代我在《歡樂漫畫》半月刊，擔任美術設計＋漫畫編輯，一九八五年創刊前，在台北臨沂街地下室的臨時辦公室上班（後來搬到仁愛路巷子），

這是台灣首次採用本地漫畫，以創新、多樣化、高品質的系統化方式行銷，也是自己第一次接觸到，眾多漫畫名家們的大量原稿，

當時除了親手收件、手工完稿、送審、複審、編輯、設計，晚上還要繼續拚《九命人》的連載，

之後《歡樂》連載的《新樂園》出單行本，還有請鄭問學長推薦，他特別提到說：阿推設計不對稱的造型很棒！（感覺真爽）

他的《戰士黑豹》先在《時報周刊》連載時，轟動漫畫圈，到《歡樂漫畫》的《刺客列傳》，相較之下，風格完全改變。

第一次見到傳說中的學長，本人意外的親切，自信、斯文，說話有條不紊、帶一些狂野，充滿大師的氣場，

由於是復興商工的學長，對阿推來說，能和他互動，真的是非常高興、又難以想像的事，桌上的原稿發著光，讓人傻眼的叛逆、實驗技法，聯想到復興商工的挑戰極限精神和特色。

C

東方水墨＋四方油彩＝畫技風格超級驚豔！

準時、不拖稿的鄭問學長交稿時，偶爾見面會進行交談，

幸運的是自己可以藉由工作，目睹見證這曠世國寶的原作，

乾淨的原稿、成熟完整、個人風格強烈令人激賞。

現場有其他漫畫家也來交稿看到，

一直說：鄭學長的稿子太強，又快又好，

太難超越教人怎麼辦？

學長笑說：那就更努力認真畫啊！在旁邊聽，心中憋笑著。

當時連載有時間的壓力、沒有累積畫稿，同樣的時間內，

可以準時、甚至提前做出精采的漫畫作品，

沒有幾個漫畫家做得到。

的確，這時代說的多、做的少。

缺乏當時那種認真、準時、高品質專業的漫畫，

學長的裡、外兼修，創作人的品格，更是超優秀榜樣，

沉默、優秀的漫畫家，如果不擅長爭寵、交際、鬥爭，

也容易被忽略、遺忘。

D

有回在和平東路的「攤」吃飯（傳說中的深夜食堂），

鄭問學長聽說阿推的漫畫，不用尺、網點、助手，

由於工筆畫和水墨風格不同，

曾問道：塗黑工作很難嗎？為何不請助手？

中西畫筆交織墨水，組合成
「問」字圖形。

另外，工會籌備初期，他提到漫畫界，只要誠意可以解決，
當時直覺回答：誠意會用完，可能還要別的方法。
讓學長苦笑著，回頭想想自己有些直白，至今還很過意不去。
也許他可能完全忘了，或不在意吧？
之後繼續分享創作設定內容，影印很多古代兵器的資料，分享給大家。

漫畫家敖幼祥、鄭問、曾正忠（皆為復興商工學長），
當時一同號召促成台北市漫畫工會，
希望振興台漫，雖然趕稿很忙，那段時間漫畫家們也常聚在一起。

E

漫畫家帶給人們美感、快樂，
但是這種高風險、不穩定的工作，有一餐沒一餐、
家長不會鼓勵、社會不認同、也很難得到祝福。
生前享受不到榮耀，年老沒有退休金、或保障，
畫得越久待遇越糟，沒有專屬漫畫大學或漫畫科系、
專業典藏的漫畫館，提出建議反而成了黑名單，
看不到未來，似乎是創作者的宿命。

學長當時閒聊到：
創作生活作息不正常，鄰居問道做什麼行業？
因為感覺漫畫家職業不光彩，都回答自己是小說家。
資深漫畫家的遭遇，聽起來是埋怨、酸言酸語，
除非身臨其境，才能理解事實更誇張，
世人不尊重這個工作，只覺得漫畫家「難搞」，二字簡單帶過。

F

一九九〇年代的漫畫環境改變，之後大家解散各自發展，
直到近年參加法國二〇一二安古蘭漫畫節，有件事留下印象，
參展的鄭問學長，看到空蕩的展場外牆，沒有台灣漫畫的標示，
帶領復興商工的學弟阿推、平凡、蕭言中，
現場製作後，在入口貼上「TAIWAN COMIC」字樣……

回台之後，幾位資深漫畫家約了見面，
當時學長剛由大陸回台，打算再次開始創作漫畫，
也聊到漫畫圈鬥爭激烈，單純的漫畫家能做什麼？
當晚在小自由咖啡廳，大家聊了很多，
聚會後發生了很多狀況，一言難盡。

那晚和鄭學長聊天，是最後一次見面。

鄭問在《歡樂漫畫》時期的編輯

阿推 AH TUI（PUSH COMIC）

漫畫家
台灣新竹人，曾任時報出版漫畫編輯、飛碟
唱片美術主編、實踐大學助理教授，目前從
事漫畫圖像、玩具設計、流行時尚、國際品
牌跨界多媒體創作。作品多以另類科幻為主
題，筆觸線條細膩，並在畫面中隱藏大量流
行文化符號密碼，成為「推派」畫迷最愛解
碼的遊戲。

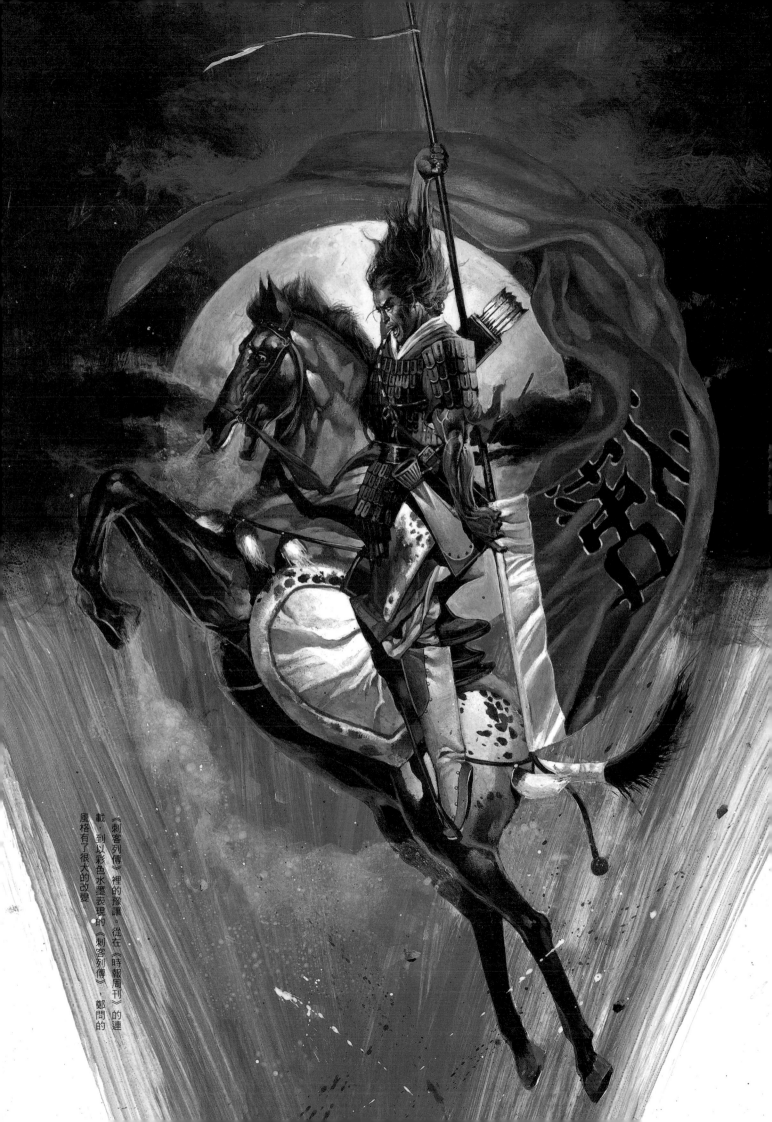

《刺客列傳》裡的稜謹，從在《時報周刊》的連載，到以彩色水墨表現的《刺客列傳》，鄭問的風格有了很大的改變。

鄭問的足跡

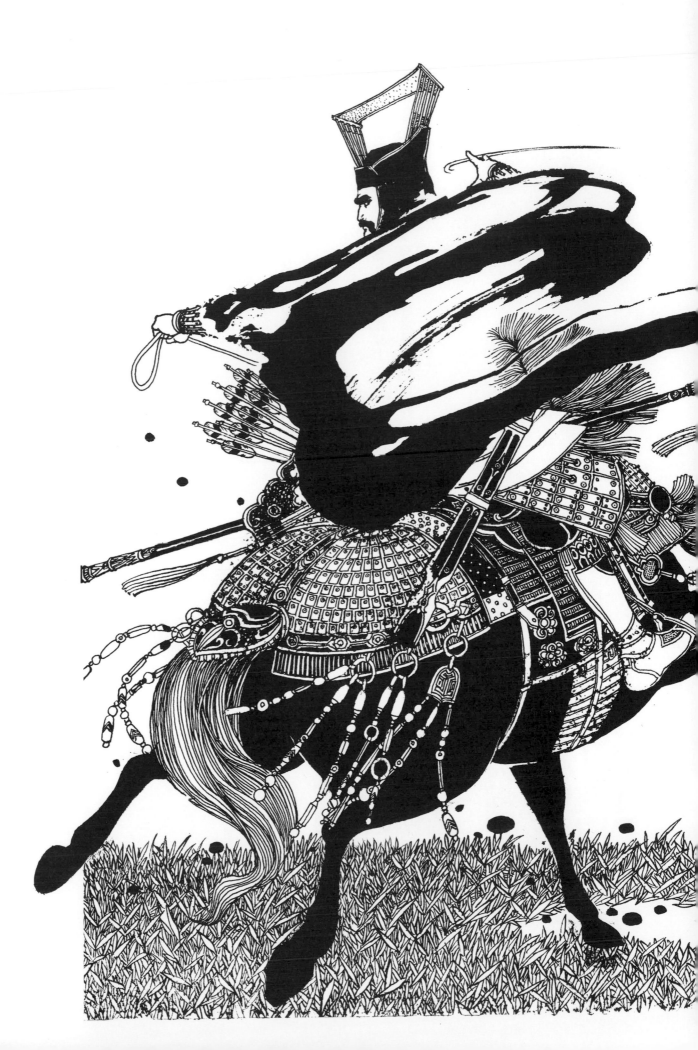

鄭問在日本

一筆渡海，十年東瀛

日本講談社《Morning》前副總編輯

新 泰幸

The Japan Years

文——黃健和 翻譯——張維中 攝影——61Chi 資料提供——日本講談社

鄭問於一九九〇年三月於日本講談社《Morning》雜誌上，刊登《東周英雄傳》第一篇〈成名之路——要離〉。這是台灣漫畫作者首次在日本主流漫畫雜誌上發表創作，亦是鄭問在日本刊載作品十年的初登場。

從台灣到日本

一九八〇、一九九〇年代，是台灣漫畫創作的第二個高峰。

一九八二年，敖幼祥在中國時報刊載《烏龍院》，將台灣漫畫重新帶回台灣人的日常生活之中。之後，報紙雜誌等媒體對漫畫的需求逐漸加大；老瓊、朱德庸、蕭言中、CoCo、魚夫等單幅四格漫畫作者亦一一出現。

鄭問於日本講談社連載的第三部作品《萬歲》。

左頁彩圖為鄭問在日本引起議論的首篇連載刊頭〈成名之路——要離〉，他以「名」字設計成上吊的繩索。

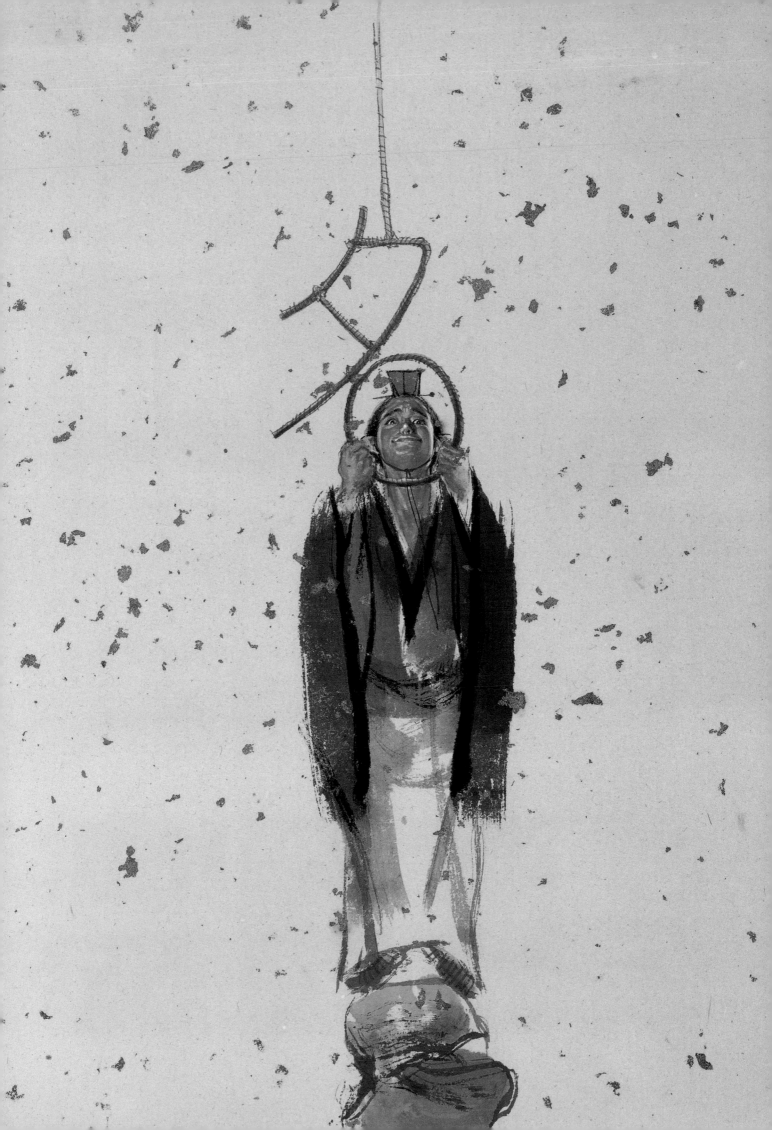

《時報周刊》的刊載漫畫，《歡樂漫畫》、《漢堡漫畫》、《星期漫畫》等漫畫雜誌的創刊，讓台灣漫畫充滿活力。鄭問在《歡樂漫畫》發表《刺客列傳》，《星期漫畫》上連載《阿鼻劍》，以西式寫實素描結合水墨寫意，於歷史人物及武俠佛法間悠遊穿梭。亦帶領著年輕漫畫作者，如曾正忠、阿推、麥人杰、陳弘耀、傑利小子、任正華（甚多是其復興美工的學弟們），掀起台漫閱讀與創作風潮。

講談社，是日本最大的出版社。對漫畫的專注用心，亦不遺餘力；旗下一九五九年創刊的《週刊少年Magazine》，與集英社《週刊少年Jump》、小學館《週刊少年Sunday》，是日本少年漫畫創作的三面大旗。三家出版社的編輯部，是日本漫畫新人心目中的天堂大門。

一九八二年創刊的《Morning》是講談社的主力青年漫畫週刊，甚多日本漫畫名家均在這雜誌上，發表其成名作品。早期名作如弘兼憲史《課長島耕作》、川口開治《沈默的艦隊》、岩明均《寄生獸》；近期連載則是井上雄彥《浪人劍客》、浦澤直樹《BILLY BAT》、亞樹直《神之雫》等當紅作品。

這本雜誌的創刊總編輯栗原良幸，在一九八○年代後期力邀全世界的漫畫作者於其編輯的青年漫畫週刊《Morning》，及青年漫畫月刊《Afternoon》上發表作品，為日本漫畫帶來了甚多刺激。歐洲漫壇亦有許多創作者，參與了這盛會：法國作者巴會（Baru）在其邀約下，連載了《太陽高速》（L'Autoroute du soleil）、波端（Edmond Baudoin）發表《旅行》（Voyage）；這邀約亦包含義大利、西班牙作者，甚至是美國圖像小說名家Jon J. Muth。

Morning，英雄

一九八九年，這位《Morning》雜誌總編輯栗原良幸，與其主編新泰幸，來到了台灣，目的是邀約鄭問於他們雜誌上發表漫畫作品。

「一九八九年，我為了見鄭問先生來到台灣台北，此行的目的，是為了洽談第二年即將開始的連載。那是我第一次來到台北。我仍記得我把圓山大飯店當作具有代表性的中式挑高建築，當時街上還有緊緊密

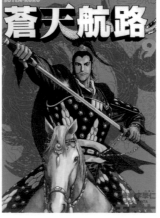
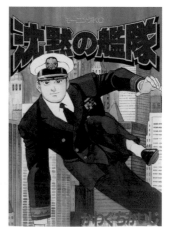

在《Morning》雜誌連載的知名漫畫。川口開治《沈默的艦隊》曾和《東周英雄傳》同期連載，王欣太《蒼天航路》、井上雄彥《浪人劍客》則是受到鄭問啟發，三部都是鄭問本人相當喜愛的作品。

大辣總編輯黃健和直擊日本講談社，與鄭問當時的編輯新泰幸憶起當時在《Morning》連載的情況。

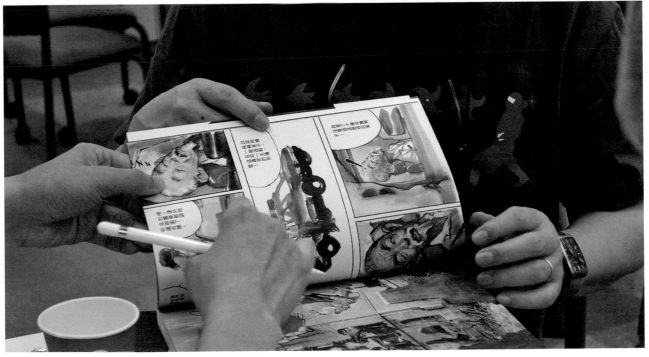

接的看板，擁擠的街道上充滿著難以計數的摩托車。對於那時內心興奮的感覺，我仍記憶猶新。」

二○一七年底，日本東京文京區音羽講談社大樓，新桑回憶著他的初訪台灣及鄭問。

講談社大樓裡，漫畫編輯部的凌亂桌面，喚回許多往事。

新桑與自己，在當年即已見過面；那時兩人都算是漫畫出版界的新人，兩人都負責鄭問的編輯事務；

自己是《阿鼻劍》的編輯，新桑是《東周英雄傳》的擔當。

「《東周英雄傳》這部作品，是由鄭問先生自己提出來的構想。原本編輯部這邊很擔心：中國周朝的歷史，對日本而言挺陌生，讀者是否會感興趣，還頗令人擔心。但看過這段歷史，及鄭問先生提出來的人物故事後，大家覺得很OK，又充滿期待了。」

「那時的跨海聯絡、催稿，都是透過FAX進行；我們有事情要聯絡鄭問先生，必須先將日文信傳給翻譯德田隆先生，他翻譯好再傳到台灣；鄭問先生要聯絡我們，也是先傳中文FAX給德田先生，再翻譯成日文傳給我們。」

新桑翻著大辣剛出版的精裝版《刺客列傳》，一邊繼續回憶。

《東周英雄傳》在一九九○年三月登場，以雙週一篇的節奏進行，讀者的反應頗為熱烈，《Morning》編輯部也很開心。

「收到鄭問先生的原稿，都教人驚豔。彩稿的細膩，運用各式工具與拼貼；黑白稿的水墨與網點交互運用；每一篇，都讓二千年前的人物鮮活起來。」

「鄭問先生的筆力，早已超過漫畫的領域，幾乎已觸及藝術的最高境界。自己也好奇這麼頂尖的漫畫家並未出現在盛極一時的日本漫畫界，反而是出現在環境窘迫的台灣漫畫界。」

新桑是負責鄭問《東周英雄傳》、《萬歲》、《始皇》三篇作品，他也提到鄭問的創作風格對日本漫

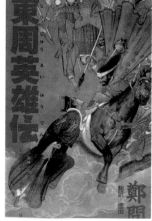
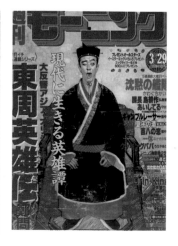

一九九○年三月二十九日鄭問在日本《Morning》雜誌《東周英雄傳》發表〈三寸之舌──張儀〉彩圖，封面標題是「亞洲原創鄭問」。

內頁預告，「一九九○年，為揭開亞洲時代的序幕而作」，台灣漫畫界巨星鄭問，日本初登場！

左頁為該篇的刊頭彩圖。

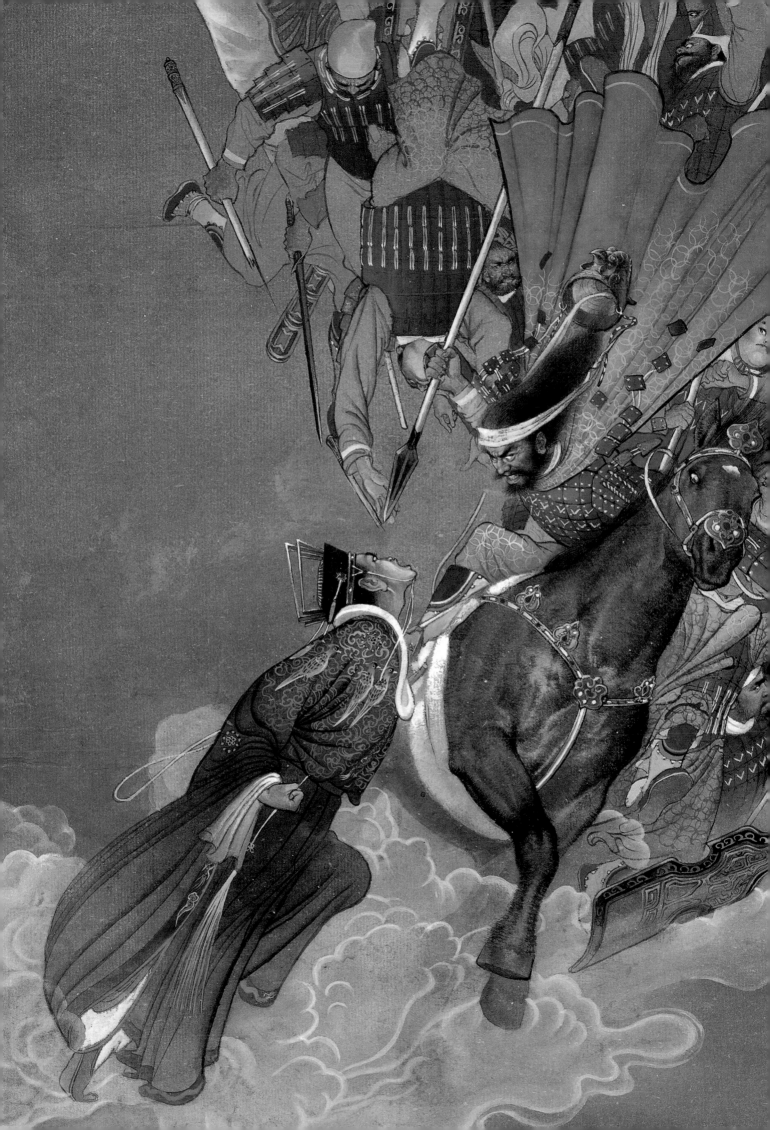

畫界的影響。

「我自己後來亦擔任井上雄彥《浪人劍客》的編輯，同時面對這兩位頂尖作者，心情像是處於獅與虎之間。」

「井上先生很喜歡鄭問的作品，工作室入口，即擺了一套《東周英雄傳》，在水墨線條的運用上，鄭問作品給了他很大的啟發。」

他提到鄭問作品的影響力，亦擴散至主欣太（《蒼天航路》作者），並對中國的陸明、Benjamin，以及韓國的Boichi等亞洲各國知名漫畫家帶來啟發，甚至對歐美甚多漫畫作者都造成影響。

小酌憶鄭問

回憶往事，有時美好有時無奈。新桑邀請晚餐，到神樂坂一家居酒屋繼續聊天。

兩位鄭問前編輯，這些年都有段時間與鄭問失聯。

自己是在二〇〇三年左右，因工作關係，常需走訪北京；也去拜訪過鄭問幾回。記得鄭兄當時是負責遊戲《鐵血三國志》的規劃。鄭兄拿出了當時設計的角色，給自己看的不是劉關張，或孫曹司馬等台面人物；反而是燒餅小販、豆腐西施、城門老卒等尋常百姓；鄭兄神采飛揚充滿自信，他要用這些小人物，讓這個三國遊戲更充滿生活趣味。

新桑是二〇一〇年前後，走訪珠海，鄭問那時仍是任職遊戲總監。

「你還有畫漫畫的想法嗎？」新桑問。

「當然，如果可以的話，我還想畫漫畫。」鄭問回答。

「其實，鄭問一直在畫著漫畫吧！」兩位編輯這麼想著。

鄭問在日本的編輯

新 泰幸

日本講談社《Morning》雜誌前副總編輯，現任《Young Magazine》副總編輯。

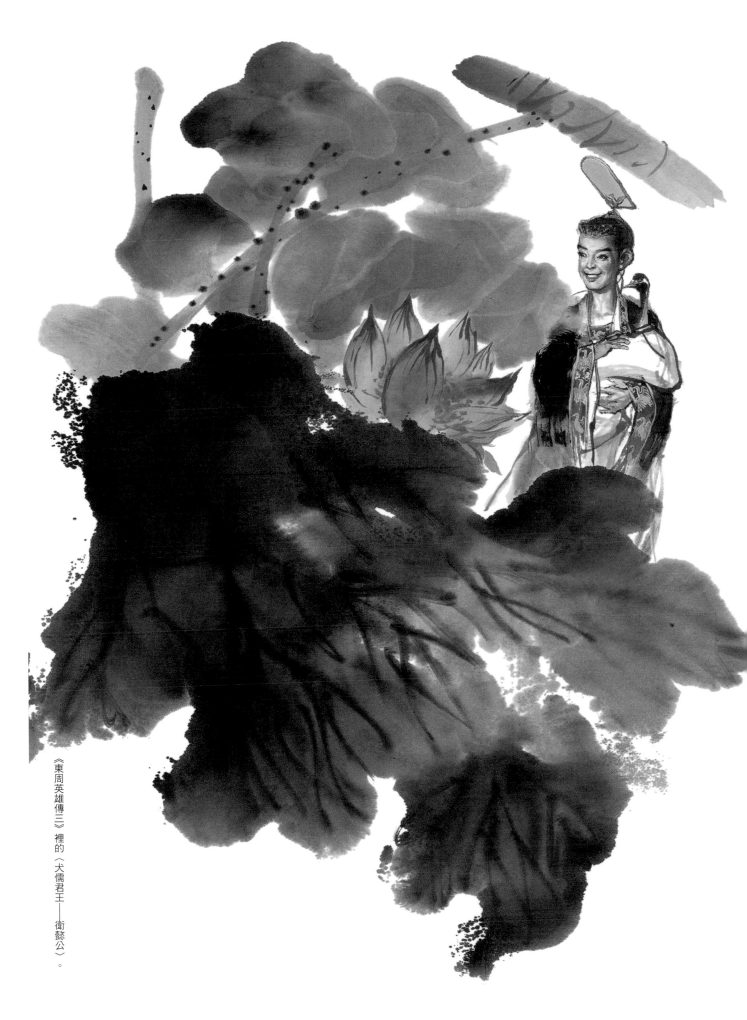

《東周英雄傳三》裡的〈犬儒君王——衛懿公〉。

鄭問在香港

風雲天下憶鄭問

The Hong Kong Years

馬榮成
香港漫畫家、香港天下出版創辦人

文──黃健和　攝影、口譯──李勉之

鄭問的足跡，由台灣到日本，又由香港到中國，在每個城市都留下了創作身影及影響。鄭問在香港與幾位漫畫大師的交往，與香港電影人的相知，均是獨特的風範；一個時代，一位作者，均難以重現，都已成傳奇。

時間：2018/3/19
地點：香港九龍觀塘天下出版

「刀劍笑自由，霹靂引風雲。」
這十個字，可簡單勾勒鄭問與香港漫畫界的幾次交手經驗。

香港漫畫大師的初逢鄭問──《刺客列傳》。左頁為香港天下出版公司裡的大型公仔，《風雲》裡的主角聶風。

一九八九年，鄭問與馮志明的碰面，為其跨刀繪製一期《刀劍笑》封面，是台灣漫畫與香港漫畫的首次跨界合作。

一九九〇年，鄭問與香港自由人合作出版《鄭問特刊》、《鄭問繪畫技法創作畫冊》。

二〇〇〇年，鄭問與香港玉皇朝、台灣霹靂合作，繪製二十回《漫畫大霹靂》，是鄭問以主筆身分與香港漫畫分工作業的跨海練劍。鄭問為了這個合作案，更單身赴港一年；住在香港柴灣旁的杏花邨。

二〇〇二年，馬榮成「天下出版」邀請鄭問合作了《風雲外傳：天下無雙》；四十七頁的彩色短篇漫畫，是鄭問漫畫創作生涯中，最後一部漫畫作品。

香港電影人，亦頗著迷於鄭問漫畫的形式與創新。

鄭問與幾位香港導演都有過洽談：徐克、劉偉強、周星馳均是鄭問漫迷。

劉偉強導演一心想將《阿鼻劍》拍成電影。而周星馳在《功夫》一片裡，更直接將《阿鼻劍》裡的招式依樣畫葫蘆，算是向鄭問致敬的經典畫面。

一個台灣漫畫作者，會受到這麼多香港讀者的喜愛，真是件神奇的事。這源頭或許該從馬榮成談起。

二〇一八年年春天，幾經聯絡安排，終於約好在九龍觀塘的「天下出版」採訪馬榮成。

踏進這家引領港漫風潮的公司，其實有點像走進高雅的畫廊；儒雅的馬榮成微笑現身，將我們帶到寬闊的大堂入坐；不知是看多了港漫或港片，這挑高優雅的會客室，卻有些江湖大俠家中的練武廳氣氛。

初識鄭問

「一開始，是一位電影界朋友文雋，拿了本《刺客列傳》給我；應該是一九八七年吧！那時，我正在畫《中華英雄》。」

「那是第一次看見鄭問作品，完全不同於港漫，也不太像日本漫畫；自己也訝異：原來有人這樣畫漫畫！」

「原來古代與武俠，竟然可以用墨線與水彩勾勒出來！」

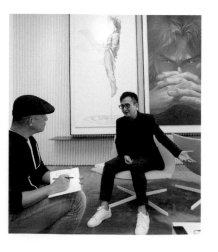

馬榮成回憶他與鄭問的幾次交手。

「自己很喜歡鄭問的畫風及這本《刺客列傳》，就在一期《中華英雄》卷末的專欄裡推薦了鄭問這部作品。這是我第一次推薦其他漫畫作者，香港讀者應該是從這時候開始認識鄭問。」

馬榮成用普通話夾雜著廣東話，緩緩地回憶當年。

三十年前，馬榮成是個剛崛起的香港漫畫主筆；《中華英雄》尚未創下一期銷售二十萬本的空前紀錄。鄭問剛出版了他較為滿意的作品《刺客列傳》，或許也沒想到，十年後，這本《刺客列傳》也賣了二十萬本。

漫畫天下

「我在一九八八年，跟馮志明、可樂仔幾位朋友，在銅鑼灣開了一家漫畫書店『漫畫天下』。隔年，鄭問出版《阿鼻劍一》時，我們還飛到台灣，去跟時報出版談香港總代理，進了一大批書。也跟鄭問碰過面。」

在做著採訪的同時，思緒會不小心分裂，時而跳開飄遠。

兩位漫畫作者，約莫同時各自崛起於台灣與香港。鄭問持續著創作，由台灣而日本；馬榮成亦繼續創作，但同時成立了自己的漫畫公司「漫畫天下有限公司」，創作之餘亦需思考經營管理。

（在台灣的漫畫作者，很難想像自己要同時面對創作與商業經營；但香港的漫畫作者，幾乎都會思考自己成立公司單獨運作，甚至是有朝一日股票上市。於是多年後，我們提及港漫時，說的是「香港漫畫產業的崛起與衰退」；而提到台灣漫畫時，我們只能討論漫畫作者的作品及創作歷程。）

「一九九〇年代，基本上沒有聯絡。鄭問是去了？日本，對。」

「我自己也很忙，除了繪畫《風雲》，還要管理公司。也要飛日本，跟日本出版社洽談在香港出版日本漫畫的版權。」

「再跟鄭問有交集，已經是二〇〇一年了。」

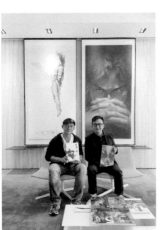

《刺客列傳》與《風雲外傳：天下無雙》，是台灣香港兩位漫畫作者交手的開始與結束。右圖為《風雲》裡的主角——步驚雲。

風雲天下

「我那時候的主要精力，是在畫《風雲》。」

「偶爾也會突發奇想，有沒有機會找自己喜歡的漫畫作者，邀約crossover《風雲》畫個短篇作品呢？

鄭問是第一個閃過腦海的名字。」

馬榮成說到這本《風雲外傳：天下無雙》的由來時，露出些許興奮，略帶童心。

他提起，還不敢直接去聯絡鄭問；怕被拒絕，面子掛不住。託了個認識他的香港友人Eddie，先去問起可能性。鄭問很爽快地答應。

「所以，你們就約見面，討論劇本？」自己好奇地追問著。

「沒有，我們沒見面。」馬榮成略帶靦腆地搖搖頭。

「我那時候真的很忙，也不想限制鄭問的創作空間。關於這次的合作，我希望他畫個支線，畫個外傳，與風雲有點相關即可。有給鄭問一個簡單故事劇本，剩下的就都放手讓他去創作了。」

「啊！所以，這本《風雲外傳：天下無雙》的創作，你們倆從頭到尾，都沒碰過面！」

「對的。一直到他交了稿，這本《風雲外傳》出版後，我邀鄭問來香港簽名，才坐下來吃飯聊天。」

啊！這樣也行！果然是高手過招，羚羊掛角無跡無蹤。

採訪者身兼漫畫編輯身分，聽得下巴一時闔不攏。

「**你自己最喜歡鄭問哪一部作品？為什麼？**」

「**《刺客列傳》。我喜歡那時的鄭問，瀟灑自如，毫無牽掛。**」

兩位創作者相差三歲，同樣屬於堅持完美的山羊座（魔羯座）。

三十年前的驚豔，仍如初見。

鄭問的合作夥伴

馬榮成

香港漫畫家

一九六一年一月十六日出生。自小熱愛繪畫，十四歲加入《喜報》，踏入漫畫行業。

他的畫風融合了港日漫畫精粹，師承自上官小寶和上官小威的港式武俠打鬥風格，代表作《中華英雄》及《風雲》膾炙人口，成為香港漫畫中不得不提的經典作品，更由漫畫延伸至動畫、小說、廣播劇、電影，以及新世代的網路遊戲、模型等，成就漫畫的跨媒界發展。

一九八九年創立天下出版有限公司，連載長篇武俠漫畫《兩極》、《天下畫集》、《風雲》。

《刺客列傳》裡收錄的短篇〈劊子手〉，亦讓馬榮成念念不忘。

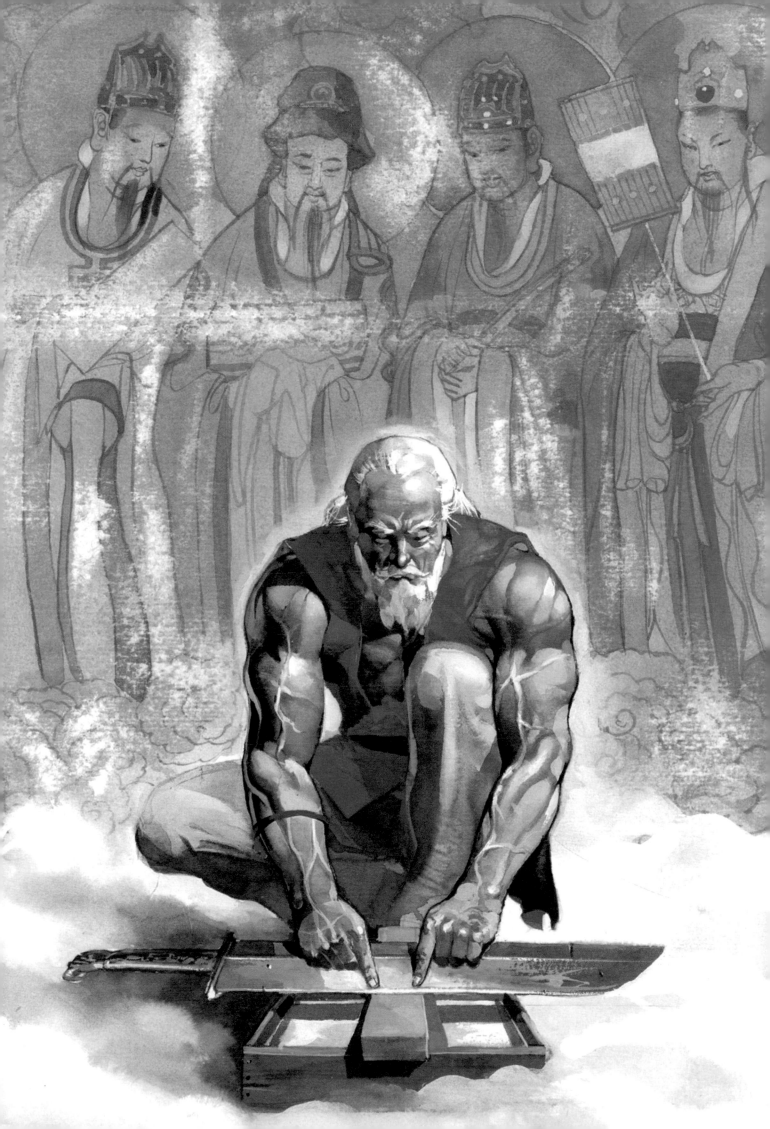

風雲外傳 天下無雙

原作───馬榮成　編繪───鄭問　提供───香港天下出版授權利用

二〇〇一年，剛結束《大霹靂》的鄭問，收到來自香港漫畫家馬榮成的邀約，希望能夠請他創作《風雲》的外傳。沒想到，完成這部作品後，鄭問轉往電玩產業發展，十幾年不曾再有新作，《風雲外傳：天下無雙》也成為他最後的漫畫成品。

這部外傳以《風雲》裡的孤獨英雄──龍兒來當作主角。龍兒是鄭問特別喜愛的角色，他在序言裡說道：龍兒就像是三國中的趙雲，有著不世出的才情，也有著發光發熱的精采作為，但在世界上卻缺少了可以相知相惜的好友。或許對鄭問來說，他將自己投射在了龍兒身上，所以當馬榮成先生給了龍兒一個美好的結局，鄭問是如此溫暖與感動。

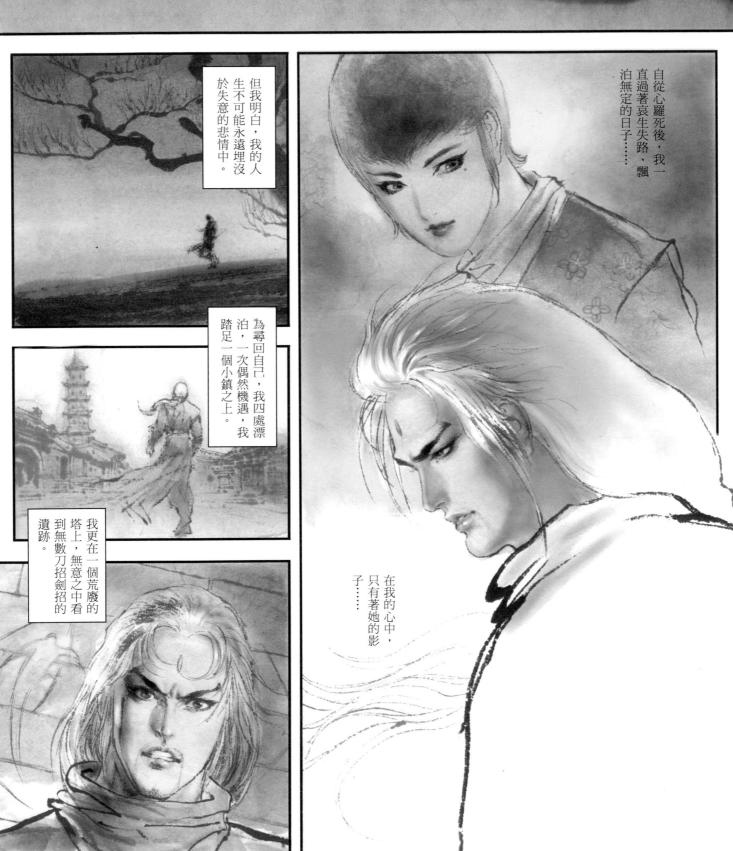

但我明白，我的人生不可能永遠埋沒於失意的悲情中。

為尋回自己，我四處漂泊，一次偶然機遇，我踏足一個小鎮之上。

我更在一個荒廢的塔上，無意之中看到無數刀招劍招的遺跡。

自從心羅死後，我一直過著哀生失路、飄泊無定的日子……

在我的心中，只有著她的影子……

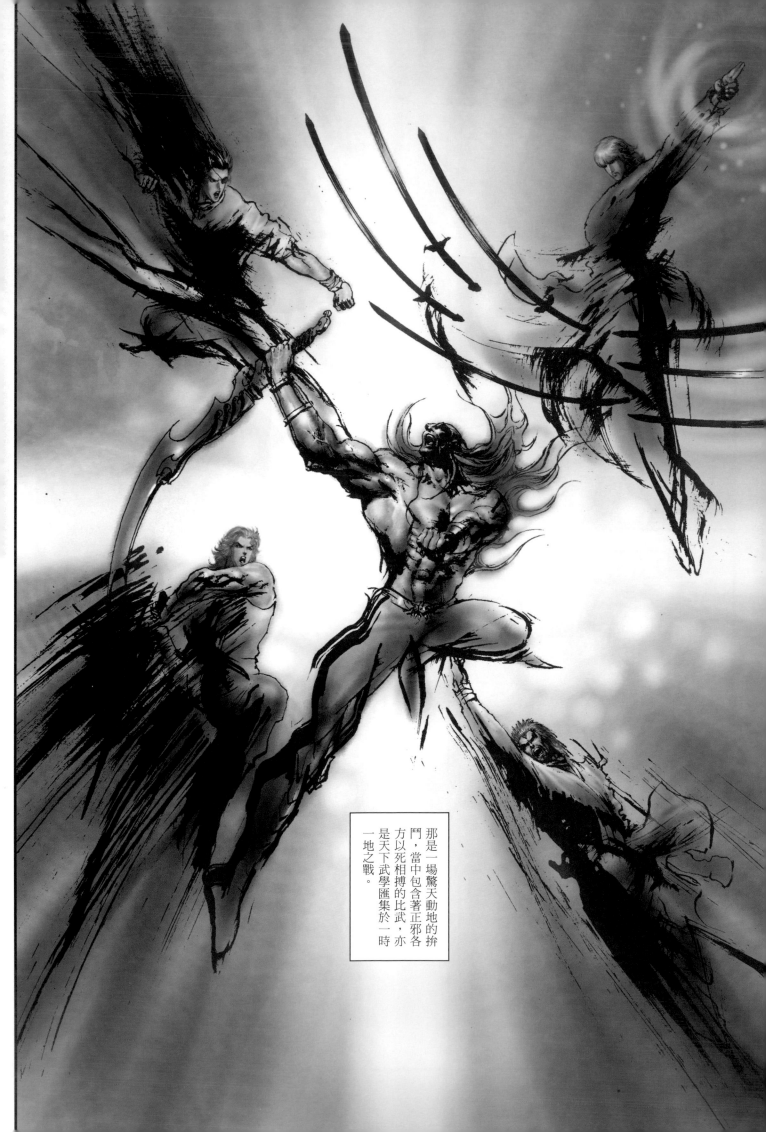

那是一場驚天動地的拚鬥，當中包含著正邪各方以死相搏的比武，亦是天下武學匯集於一時一地之戰。

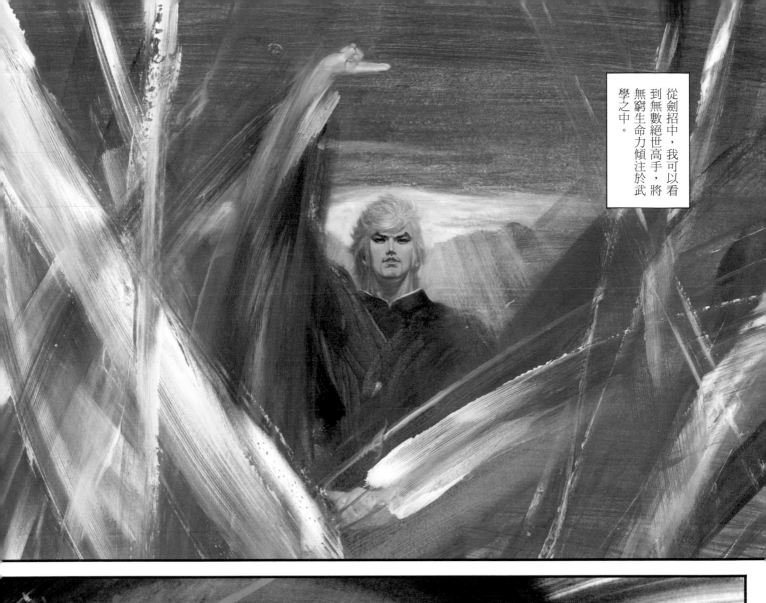

從劍招中，我可以看到無數絕世高手，將無窮生命力傾注於武學之中。

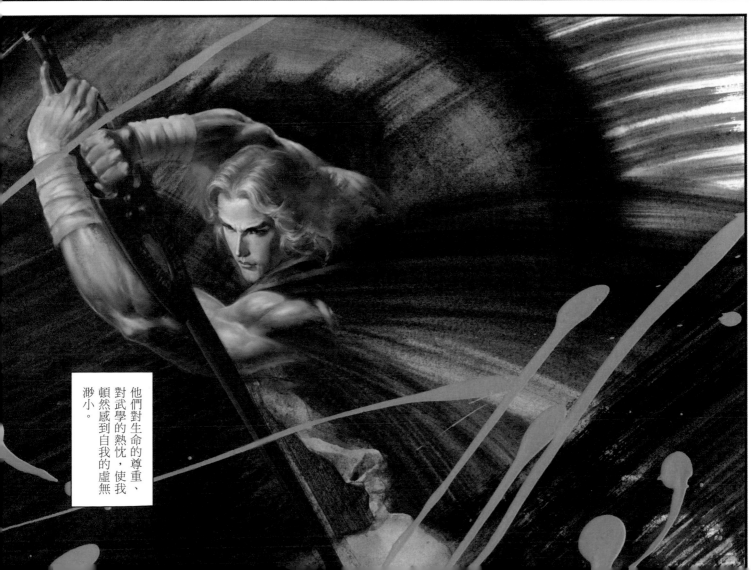

他們對生命的尊重、對武學的熱忱，使我頓然感到自我的虛無渺小。

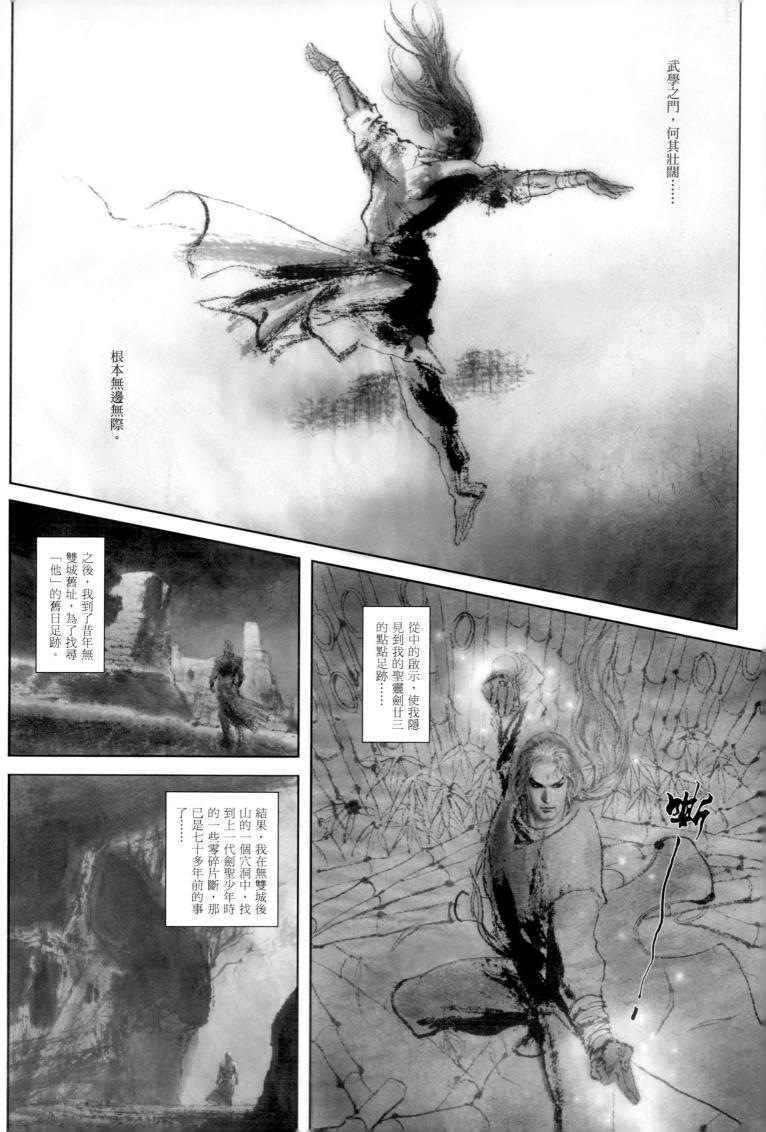

武學之門，何其壯闊……

根本無邊無際。

之後，我到了昔年無雙城舊址，為了找尋「他」的舊日足跡。

從中的啟示，使我隱見到我的聖靈劍廿三的點點足跡……

斬

結果，我在無雙城後山的一個穴洞中，找到上一代劍聖少年時的一些零碎片斷，那已是七十多年前的事了……

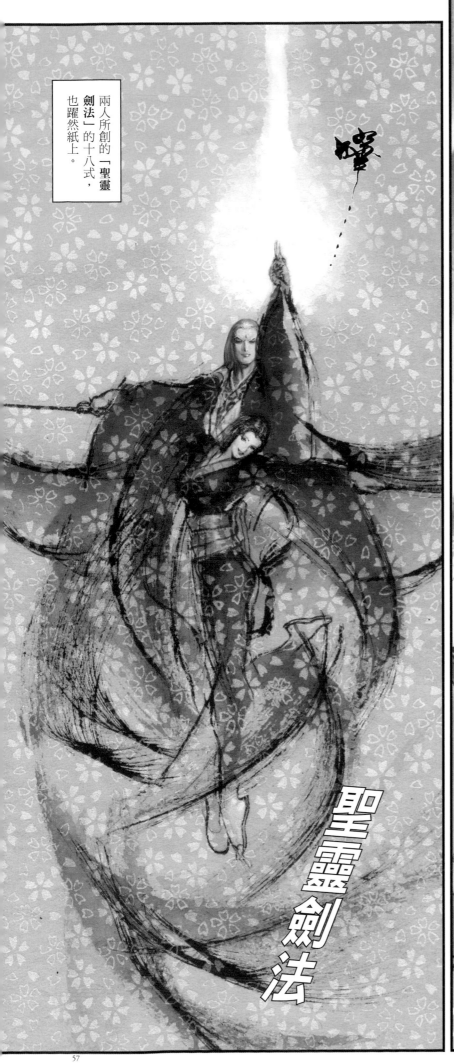

兩人所創的「聖靈劍法」的十八式，也躍然紙上。

嗶……

聖靈劍法

在他的一份手箋中，清楚記載了當年他與日本宮本家族的一名女子宮本雪靈相戀的事跡……

而且，他們兩人在新婚之前，還鑄成了一柄劍，一柄名曰「天下」的劍。

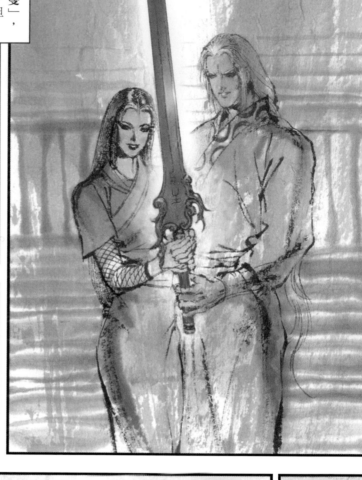

加上他原有的佩劍「無雙」，合取「天下無雙」之意。但，我不清楚天下無雙，究竟是指他們所共創的聖靈劍法，還是指他們之間的愛情呢？

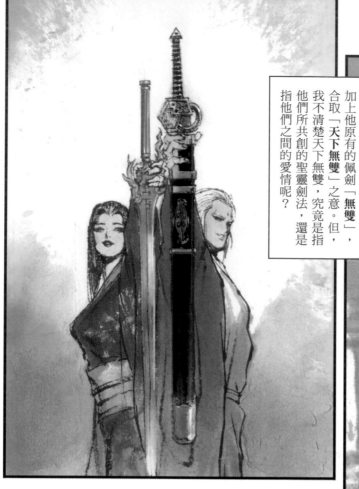

我想，兩者皆是！

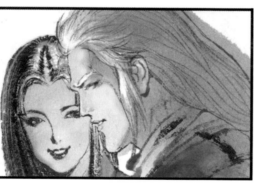

那亦是我心中所願。

天下無雙

為了忘情、為了棄愛，也為了我尋劍道的極峰，我嘗試重踏昔年劍聖所曾走過的路，來到了日本，為找尋代表聖靈劍法的另一半「天下劍」的下落。

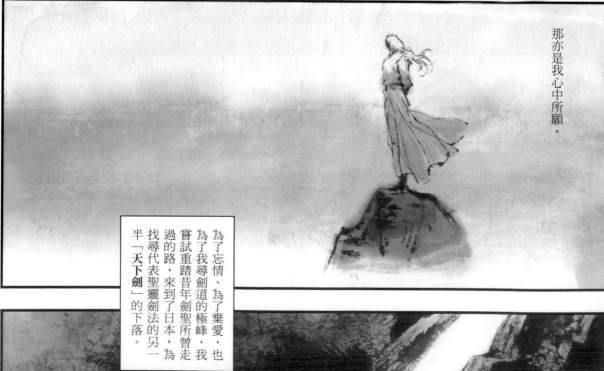

東瀛・那智山・那智瀧瀑布

嘩啦

而這裡，就是
宮本家族的根
據地……

我到這兒，是為了找尋「天下」。

但，我重踏著當年劍聖之路，究竟又為了什麼？是緣？是宿命使然？……還是輪迴？我與他，究竟是什麼關係？

我彷彿以為，他就是我的前生，然而，若這不是真相，那我究竟在幹什麼？

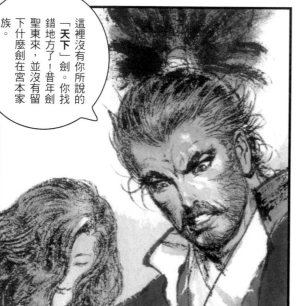

這裡沒有你所說的「天下」劍。你找錯地方了！昔年劍聖東來，並沒有留下什麼劍在宮本家族。

宮本家族家主 宮本元就

宮本聖司

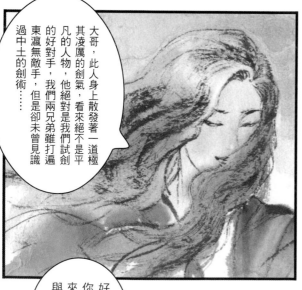

大哥，此人身上散發著一道極其凌厲的劍氣，看來絕不是平凡的人物，他絕對是我們試劍的好對手，我們兩兄弟雖打遍東瀛無敵手，但是卻未曾見識過中土的劍術……

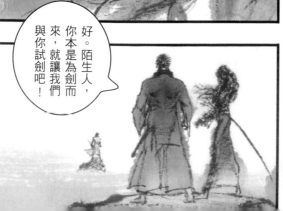

好。陌生人，你本是為劍而來，就讓我們與你試劍吧！

兩位家主，試劍之前，我可否有兩個請求？

你說。

第一，我想請兩位一起出手。

第二，若我僥倖取勝，家主可否讓我留在這裡？就算當一個僕人也可以。

支那人！你知道你在說什麼嗎？

哼！你就用一死來償還你對東瀛宮本家族的藐視吧！

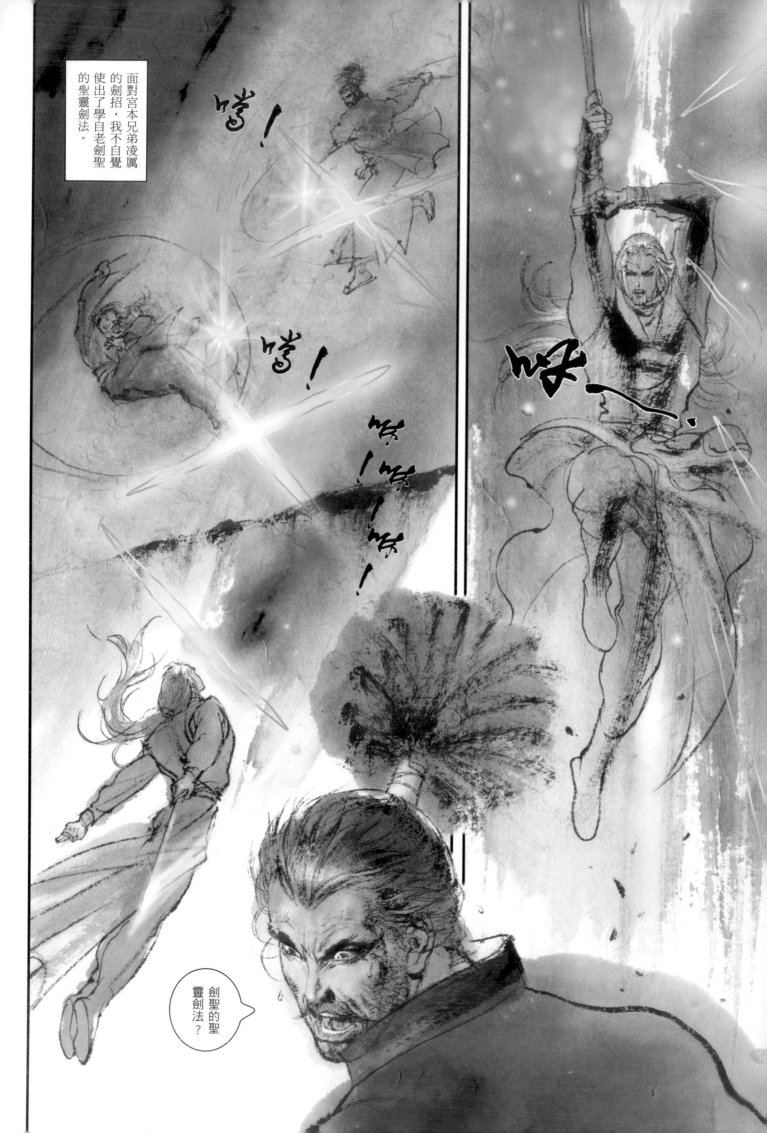

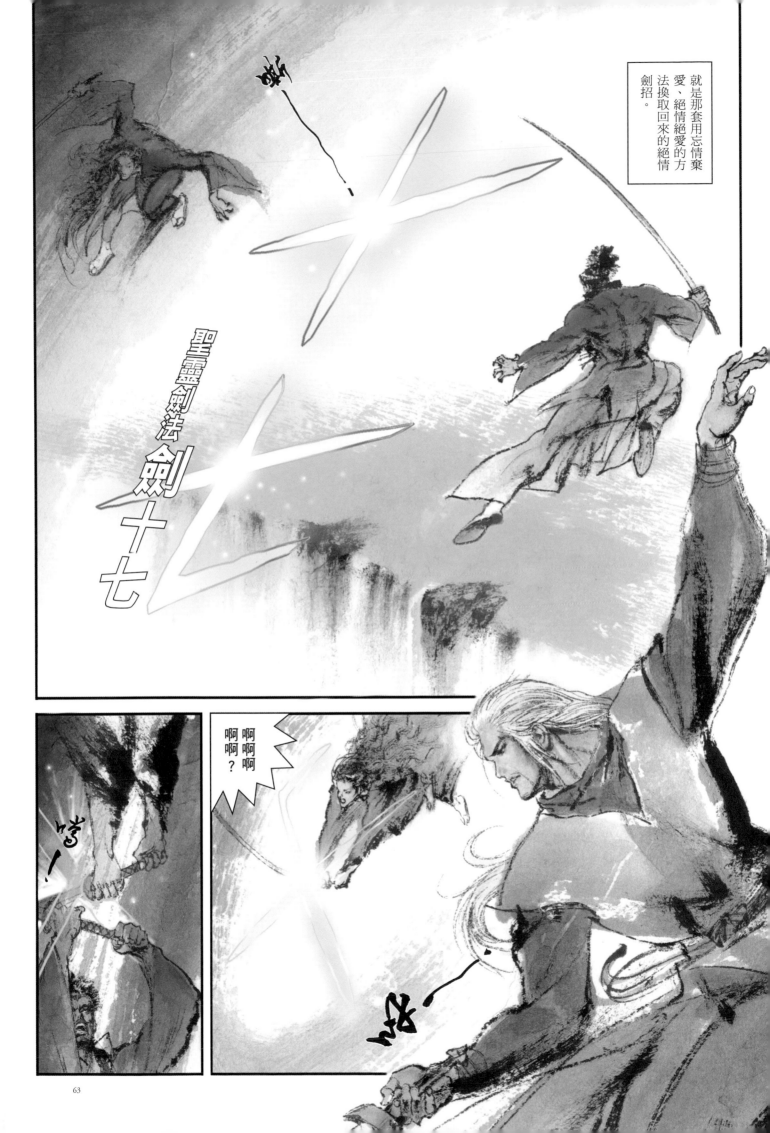

聖靈劍法 劍十七

就是那套用忘情棄愛、絕情絕愛的方法換取回來的絕情劍招。

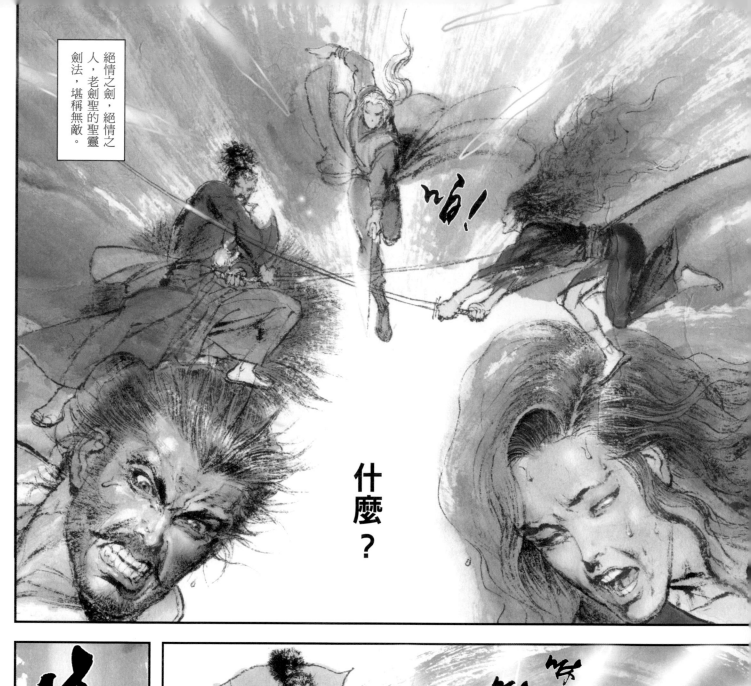

絕情之劍，絕情之人，老劍聖的聖靈劍法，堪稱無敵。

什麼？

但，要做到絕情之境，又談何容易，至少，如今的我，還不能稱作絕情。

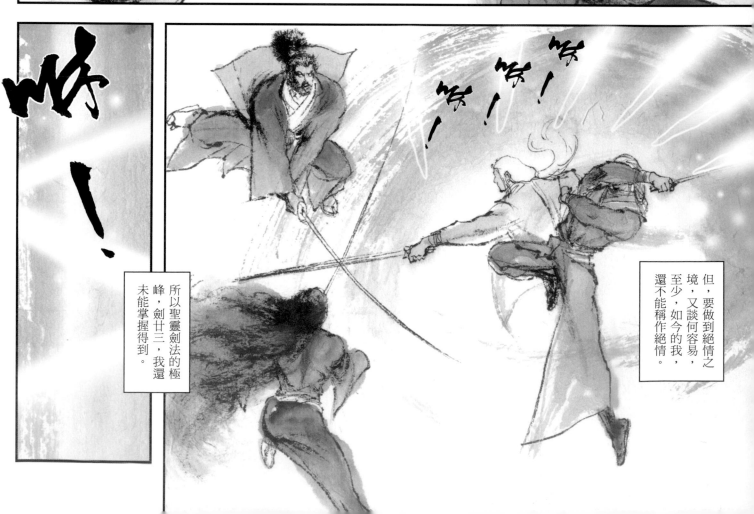

所以聖靈劍法的極峰，劍廿三，我還未能掌握得到。

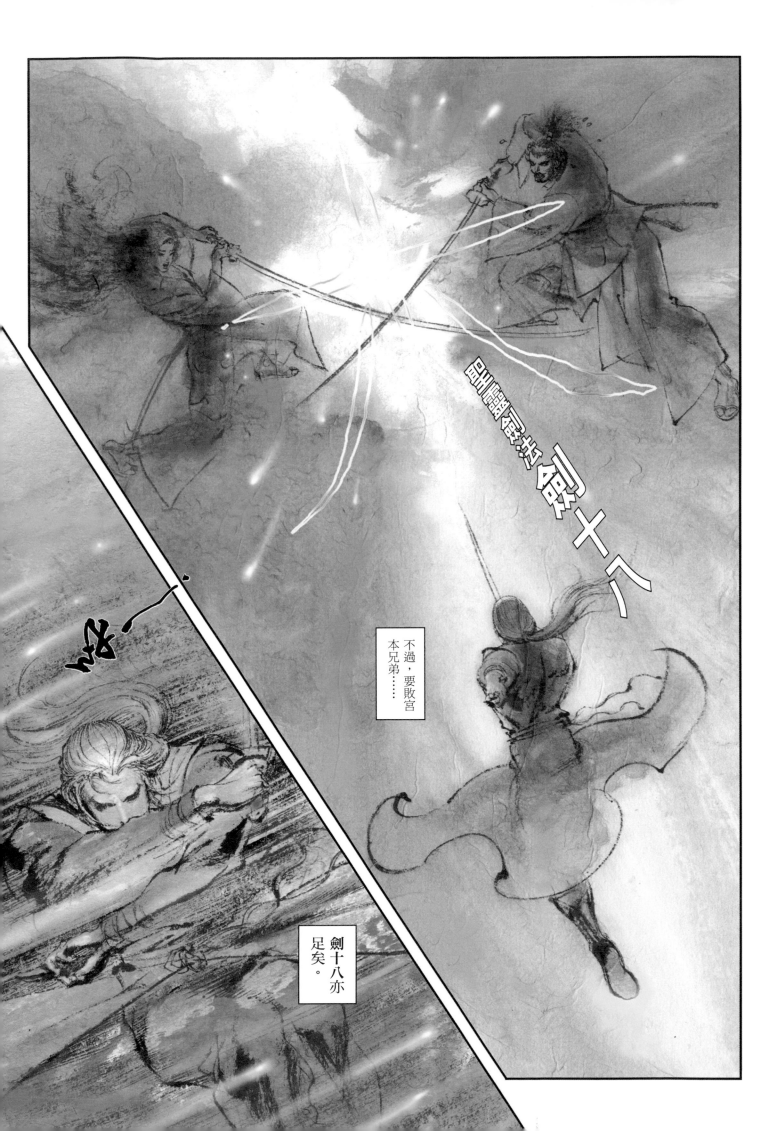

玄靈劍法 劍十八

不過，要敗宮本兄弟……

劍十八亦足矣。

嗆——

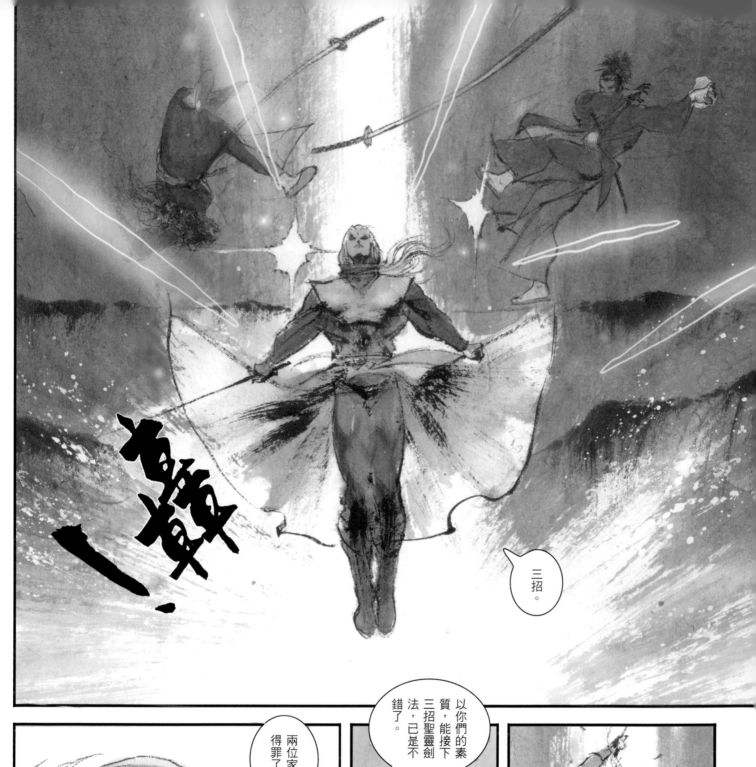

三招。

以你們的素質，能接下三招聖靈劍法，已是不錯了。

兩位家主，得罪了。

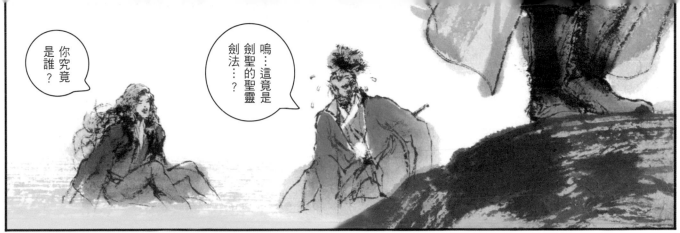

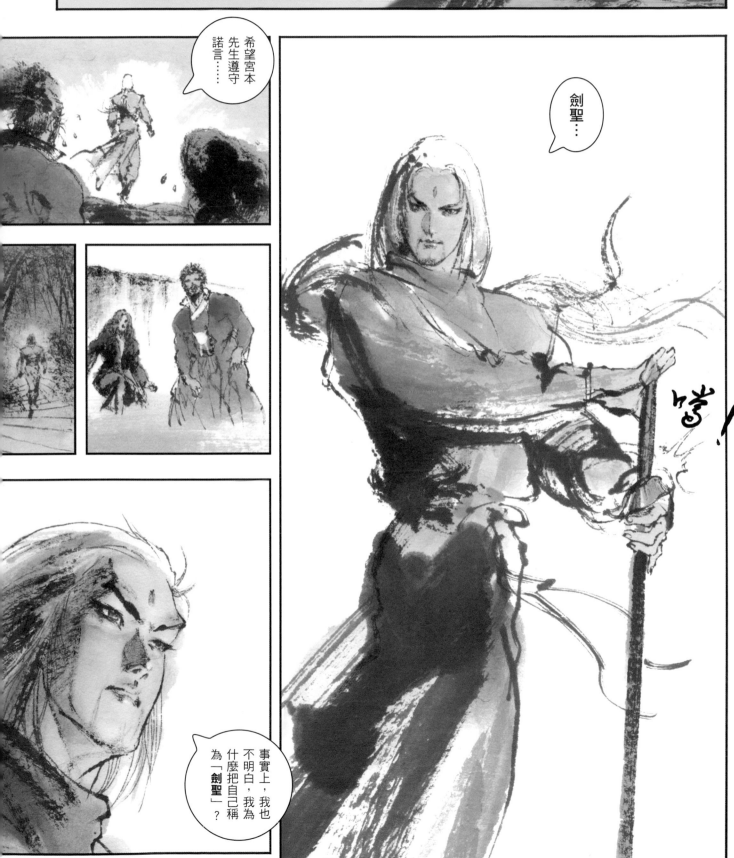

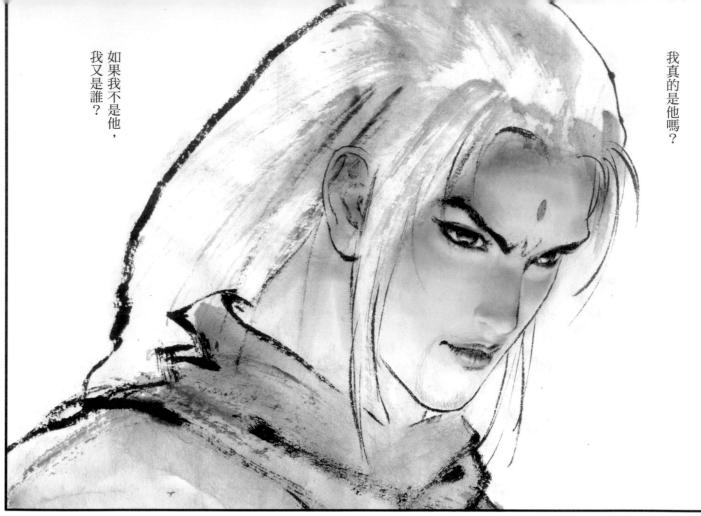

我真的是他嗎？

如果我不是他，
我又是誰？

我要留在那智山的
原因是，我自從踏
足這裡，我便感覺
到一股奇特的劍氣
不斷向我心靈深處
呼喚著……

那究竟是出自
「天下」？

還是一個用劍
的高手呢？

當然這並不是宮本
兄弟這兩個井底之
蛙的劍氣使然……

〈待續〉

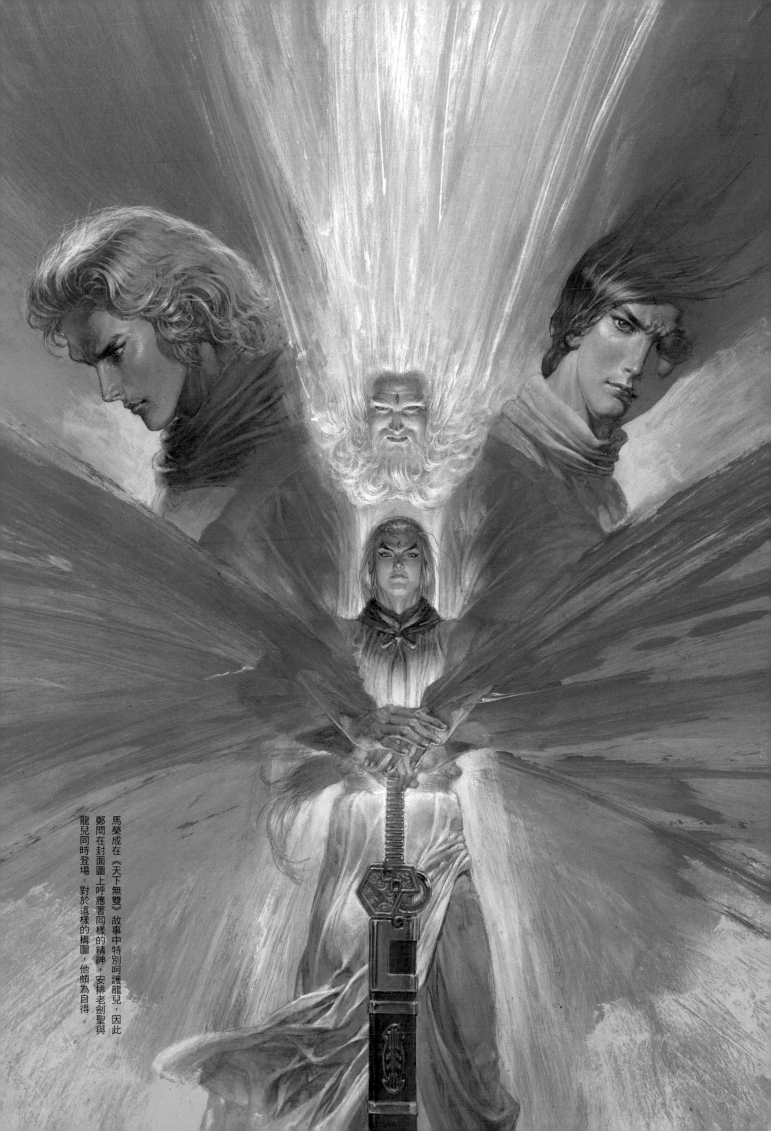

馬榮成在《天下無雙》故事中特別呵護龍兒，因此鄭問在封面圖上呼應著同樣的精神，安排老劍聖與龍兒同時登場。對於這樣的構圖，他頗為自得。

鄭問在中國

遊戲兩岸三地

商偉光、鄭允

中國遊戲界資深美術設計

The China Years

圖——《鐵血三國志》© 西山居工作室、「鄭問故宮大展」提供

二〇〇三年，正值中國網遊進入全面爆發的年代，鄭問受北京華義之邀出任《鐵血三國志》藝術總監，並開始跨足中國的遊戲市場，跳脫漫畫的規格，畫風以傳統三國時期為基礎，同時大量融入現代元素以及西方風格，讓遊戲走入前所未有的新藝術領域。

初見鄭問老師，他還在北京華義《鐵血三國志》做藝術總監。一切事情都圍繞著老師進行展開……

二〇〇四年，《鐵血三國志》產品在第一屆ChinaJoy遊戲展會上展出，幾天內老師的現場簽名海報超過五千份。那個時期老師很開心，經常會在週日跑去爬長城、逛頤和園、帶小同事們去動物園看動物。

工作時他也經常會拿個小本子，讓同仁們教他軟體的使用。像個小學生似的逐字逐句認真記錄。他週末例行跑來公司加班，很多的同學為了跟老師學東西也就在週末樂此不疲地跑來工作，慢慢地加班就變成了這個工作室的一個常態工作習慣。

半年後，金山CEO雷軍先生宣布收購華義的中國業務。鄭問老師被金山CEO任命為「三國工作

《鐵血三國志》女性角色，職業神射，套裝設計。

《鐵血三國志》男性角色，職業方士，水彩插圖。

室」總經理、產品製作人。對一貫低調的老師來說，從藝術總監到製作人、總經理的跨越非常大。以前，老師只需要關注他的創作就可以了，現在要考慮的是技術、策劃、運營等，對他非常陌生的內容，而且要管理進度、製定目標、完成跨領域的協作，挑起了一個產品團隊的重擔。

當時，開發用的引擎是虛幻的第二代技術，二〇〇二年在中國第一次啟用，那時，中國還是以2D產品為主，3D遊戲是罕見的。遊戲工程師們還難以駕馭這樣一個龐然大物。

對於設計師來說，保持設計的完整性是最重要的事情。完成一個完整的創意是設計師們堅守的陣地。

對於遊戲開發來說，跨部門溝通的環節非常多，難以統一協調，而且那個時期的遊戲工作者基本都是大學畢業一兩年的新人，難以穩定地掌握工作內容，水準還不到位。

在這種貧瘠簡陋的開發環境中，老師對藝術的追求沒有一絲一毫的減弱，幾乎把一款產品全部幾百個概念設計工作一個人包攬，培養起一批中國一線的美術工作者，並且開始跨足策劃和產品宣傳等方面的工作，從《鐵血》的故事、文字、表現，甚至包括大量有趣的關卡、裝備系統、文鬥武鬥等一系列在那個時代罕見的設計思路。當時的很多創意放到十幾年後的現代，同樣是新穎的，讓人怦然心動的設計。

到二〇〇七年《鐵血》被北美簽下代理，幾次來北京參觀《鐵血》開發團隊，看完演示後都給老師熱烈鼓掌。老師也開始對外接受北京電視台、中央電視台的採訪。

千人千面

在《鐵血》的創作中，老師常提到的就是千人千面。畫過創作的人都知道，畫熟幾個角色的臉不是很難做到的事情。如果能夠一直不停地推陳出新，是需要付出一些代價的。

我們當時經歷了一個人物要同時表現兩個表情，甚至更多的表情，比如笑裡藏刀、苦中作樂等，這種複雜情緒的表情訓練。

經常一個角色改到一百十回，還在被老師不停地推翻。不過，當改到完全沒有自信時，老師反而不再那麼兇殘了，會像老爸一樣露出憐憫的表情，接下來就是五分鐘閃電般搞定。其他人傻在一邊好像在看上帝降世一樣。

道士

青花瓷的青花

《鐵血三國志》男性角色，職業方士，套裝設計。

他也經常說創作像蛻變，要不停努力前進。在量產達到一定的積累，又要勇於否定自己，重新來過。

老師也經常講他的漫畫心得，每一部作品都會拋棄之前的技法和想法，終生把自己作為一生最大的敵人，無休止地追尋。

十年後，很多同學一直在慶幸當年經受了這樣的嚴格考驗。中國產品線一直在升級，圈子裡不停有人跟不上。但當年被老師加了祝福的人，還能一直保持在一線，繼續追尋自己的理想而不會落下。

過去、現在、未來

老師常說的一句話就是要讓場景會說話。那麼如何撥動創作者背後的那根弦呢？

三個詞，「過去」、「現在」、「未來」。

何為「過去」？古代文明的碎片。因此而說，創作者要多讀書，會讀書，多整理資料。

老師常常說，不要只畫畫，要讀書。他自己經常帶學生們去書店，每次都是大量購置各類書籍，並且經常看到有靈感的部分，就直接撕下來、標記。買了幾櫃子書，沒有幾本是完整的，但創作也因此有了靈魂。

那麼「現在」又是什麼？現代人審美的取向。現代人和古代人不同，現代人東西方的文明在融合，接受度逐年變高。需求也不僅僅是翻翻中國的故紙堆就可以滿足的。所以老師經常推薦我們看動畫片、看電影、玩遊戲，並且會把裡面的內容分析給大家聽，喜歡跟年輕人開玩笑。他一直活在年輕人的時代，從未老去。

最後的「未來」，又是老師賭性比較高的地方。他經常會拿出來一個設計，猜別人的感覺：是難過、還是驚訝，抑或是好奇。他的設計通常是一個謎題，雖然謎題並不難，但是看懂後的謎底經常讓人嘆服不止。這樣的靈感在老師身上層出不窮，常常是一個場景中布滿了各式各樣的謎題，逐漸解開謎題，才會知道老師想講什麼。

如此大量的優質創意，打破了我們這些在中國做遊戲美術者的固有思維，像創世一樣，看到了曙光，有了追求和夢想。（以上文／商偉光）

《鐵血三國志》女性角色，職業神射，水彩插圖。

優秀的老師

老師在漫畫領域的成就就是華人「NO.1」，沒有之一，即使在世界範圍內也是罕有。

不過，雖然是亞洲級的大師，他卻依然保持著言傳身教的方式，經常陪著大夥工作到深夜，不停地鼓勵團隊，用實際行動以身作則，帶動我們跟隨其左右勇往直前。

老師的知識淵博，不僅只有專業技能，涉及的領域還很廣，包括中外歷史、藝術、哲學、建築、音樂、民俗等。他經常講，人一定要看書，每年保持幾十本書的閱讀量。一次去中國書店，一口氣買了幾千塊的書，四個人才帶得回來。去深圳又是在南山書店買了幾千塊的資料，翻壞了就再買一本新的。此外，老師對知識的汲取有很多獨到的手段，像是把重要的地方撕下來方便使用，直接在書上做筆記等。

慢慢地，書變成搬家最難搬的東西，也養成我們看書、看資料的習慣，不停地受益。

這些大量的資料書籍，讓老師融會貫通精深到難以形容的想法和理念。平時和我們聊天時，也會講一些很有意思的知識點，比如說為什麼山西雙林寺的韋馱像和米開朗基羅的大衛像，會在同一個等級上。他經常讚嘆中國古代文明的驚豔，也經常唏噓中國文物保護不徹底，還沒等他親眼見證就成斷壁殘垣。

老師還會告訴我們大師的作品要怎樣去欣賞、怎樣不同階段地去學習，以及怎樣在工作中運用。他經常說，設計師要會「借鑑」，借鑑了別人好的東西，再發揮出來一定要超越前人。喜歡武俠的我們，便將這個理解成可以把別人的功力變成自己的「北冥神功」。

除此之外，老師經常很認真地跟我們談一些人生的體會和心得。比如一次老師對我說，付出是一定會有收穫的，就算是失敗也是非常難得的收穫；一次我因為一些工作上的迷茫去找老師聊天，老師給我的答覆是「如果你每天都多付出兩小時，那麼幾年之後，你就能看到結果了。」並告訴我「不管失敗還是成功，你如果一直是努力的狀態，那麼別人永遠都會對你抱有期望」。

記得有一次去老師辦公室聊天，聊一些工作狀態上的事情。我清楚記得他對我們說：「你們工作上必須要努力，即使狀態不好，都要達到六十分的程度，狀態好時候就是八十、一百分，不然就不是一個合格的從業者。因為大部分的時間，都不是靈感爆發的時候，所以常態下都要保持一個及格的水準，永遠不要相信靠天吃飯，等靈感是不靠譜的。」我至今還以這個為標準，也如此告訴我的同事和晚輩。

《月影傳說 online》故事角色——天機老人。

像父親一樣的關懷我們

我剛工作不久的時候，因為底子差所以很拚，天天都是晚上十點後才會下班。一次實在太累，就趴在桌子上睡著了。當我醒來的時候，發現身上披著外套，同事告訴我是老師給我披上的。

有一天下班後，我在公司打《魔獸世界》，老師突然站到我身後問我：「鄭允，你在幹嘛？」我心裡一緊，怯生生地說：「在玩《魔獸世界》。」

老師接著問：「什麼職業？」我回答：「戰士。」

老師竟然說：「好啊好啊，你沒組隊吧？帶我打打諾莫瑞根。」然後因為老師獵人等級比較低，我們倆就一路開心地死過去了……從今以後我就專屬帶他下副本。（編注：副本，就是系統為單獨的玩家建立的一塊單獨的區域，在那塊區域內除了你和你的隊友，不會有別人，不會發生搶怪的事情。下副本，可理解成去獨立的區域，去打怪、殺BOSS。）

老師來北京的第一個夏天，一天對我說，「今天好熱啊！小鄭，你和小商出去買點冰可樂和冰淇淋分給大家，哦，太熱了……」從那以後，只要到夏天，幾乎天天都老師請客買冰淇淋、奶茶、咖啡。

他也經常帶我們出去吃飯，基本上市面上有的都吃遍了：台灣菜、東北菜、北京菜、日本料理、川菜、火鍋、潮汕菜、粵菜、印度菜等，每次吃飯都怕同事們吃不飽，從來都是點一大桌，然後勸大家多吃。

跟著老師半年的時候，胖到認不出自己。

在北京和珠海的房價剛剛要漲價的時候，老師的眼光是很獨到的，那時候就催著幾個同事趕快買房，幫大家去看房、找房，一套一套看過去，還把自己的錢借給同事付頭期款。果然買了三年後就開始漲起來，漲到望房興嘆。

老師跟我們在一起，沒有大師的架子，只有長輩和晚輩之間的尊重和融合，一起訂外賣、一起打《魔獸世界》、一起看電影、一起聊熱門新聞與名人八卦，還會跟我們開各種小玩笑。除此之外，他也經常會帶我們去逛一些有意思的地方：跑到頤和園的湖心亭喝茶湯、去潘家園淘寶貝、帶大家去街邊長椅上曬太陽、逛動物園觀察動物生理結構和姿勢……很多平凡的事情都被老師做得很有意思，灑脫、自然。

（以上文／鄭允）

鄭問跨足遊戲界的美術設計

商偉光

跟隨鄭問老師八年。遊戲行業十五年老兵，轉戰北京、珠海、上海。經歷了《鐵血三國志》、《月影傳說 online》等網絡遊戲產品，二〇一七年美國洛杉磯E3展會中國首登主機動作遊戲產品《糾纏之刃》藝術總監。

鄭允

鄭問老師七年弟子，遊戲行業十五年老兵，經歷過多款網遊和手遊項目，跟隨老師轉戰北京、珠海，經歷《鐵血三國志》、《月影傳說 online》，二〇一一年回到北京進入KABAM參與Facebook遊戲《Thirst of Night》。二〇一七年美國洛杉磯E3產品《糾纏之刃》主美。

罕見作品選三之一 | Special Collection

臥龍先生 | 草廬對

提供──國家教育研究院授權利用

從《刺客列傳》、《東周英雄傳》到《始皇》，鄭問藉中國古典重新詮釋的作品，已經成為他最鮮明的標識。不過，許多讀者並不曉得他還曾與國立編譯館（現為國家教育研究院）合作，推出以三國諸葛孔明為藍本的歷史漫畫──《臥龍先生》。

一九九三年，鄭問編繪的《臥龍先生》由華香園出版，他在該書中使用了類似《刺客列傳》的作畫風格，以彩色的水墨、簡潔生動的對話，將這位傳奇智將的一生，脫胎而成淺顯易懂的漫畫。

臥龍先生

國立編譯館主編
鄭問編繪

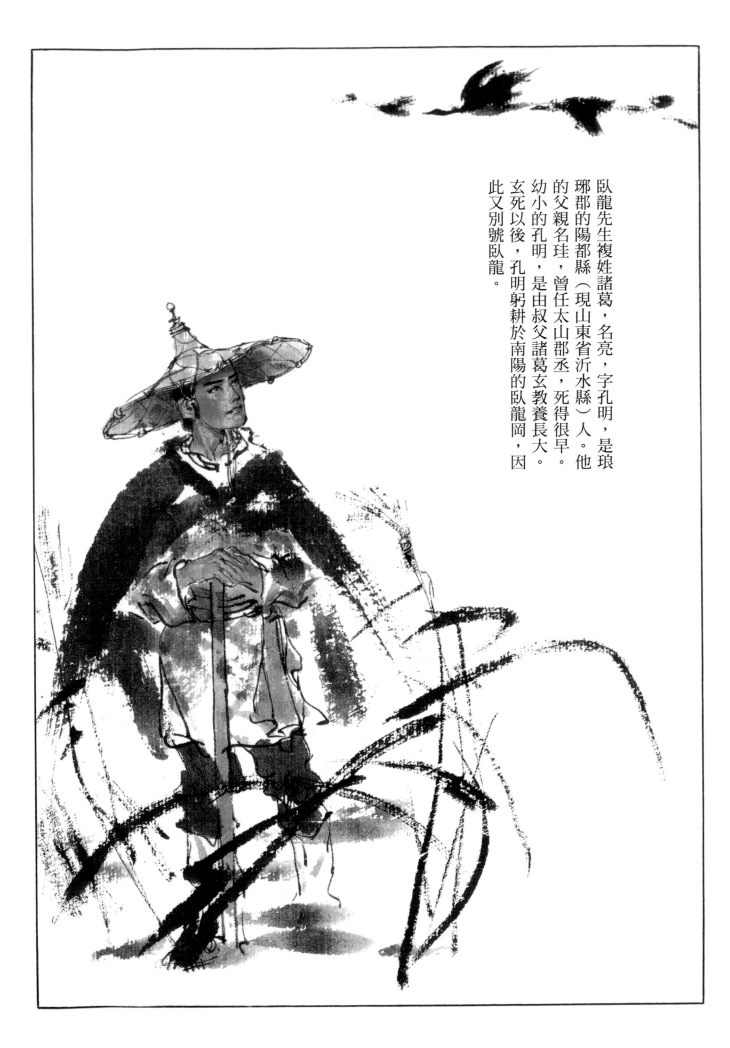

臥龍先生複姓諸葛，名亮，字孔明，是琅琊郡的陽都縣（現山東省沂水縣）人。他的父親名珪，曾任太山郡丞，死得很早。幼小的孔明，是由叔父諸葛玄教養長大。玄死以後，孔明躬耕於南陽的臥龍岡，因此又別號臥龍。

建安十二年，劉備在平黃巾之亂已立戰功。他雖然是漢室宗親，但其時已流為平民，兵力亦極單薄，曾與曹操合作而不見容，不得已往附劉表，寄人籬下。這一段時期，對劉備而言，可能是他一生中最潦倒的日子……

唉！

將軍為什麼嘆氣？

——水鏡先生——

我都已經四十六歲了，到現在還困守新野，什麼時候才能興復漢室？

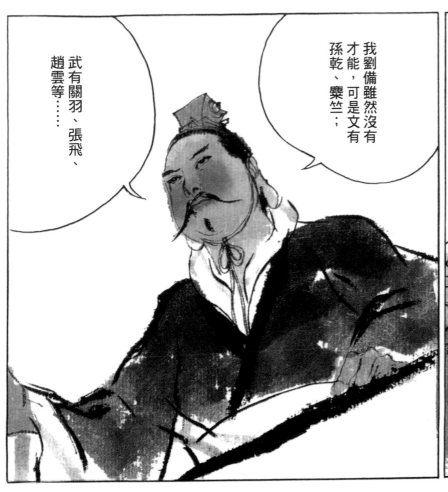

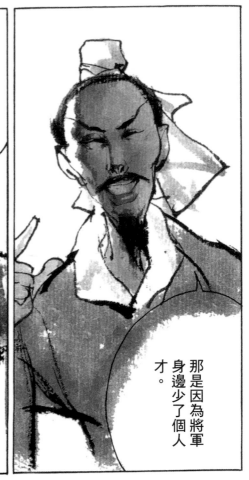

武有關羽、張飛、趙雲等……

我劉備雖然沒有才能，可是文有孫乾、糜竺；

那是因為將軍身邊少了個人才。

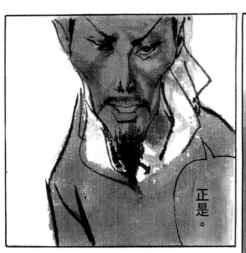

正是。

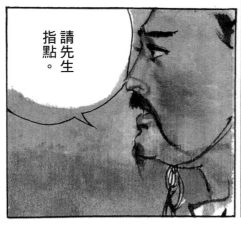

請先生指點。

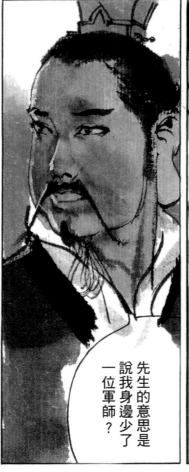

先生的意思是說我身邊少了一位軍師？

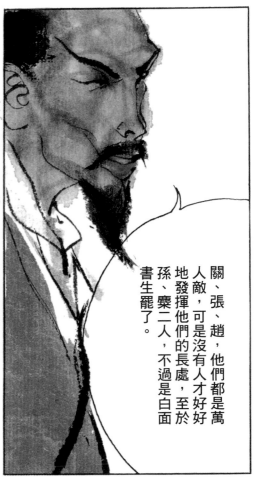

關、張、趙，他們都是萬人敵，可是沒有人才好好地發揮他們的長處，至於孫、糜二人，不過是白面書生罷了。

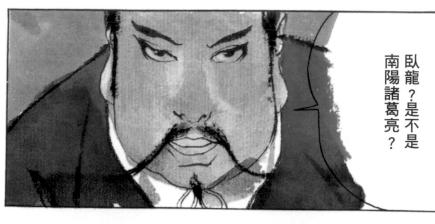

臥龍？是不是
南陽諸葛亮？

臥龍、鳳雛，
兩人得到其中
一個人，就可
安定天下！

正是，孔明常常自比
管仲、樂毅，他的才
能是無法衡量啊！

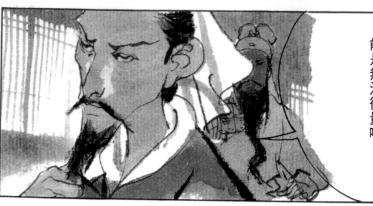

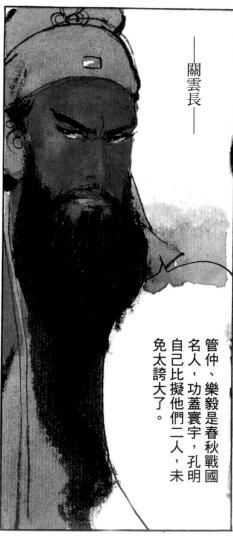

——關雲長——

管仲、樂毅是春秋戰國
名人，功蓋寰宇，孔明
自己比擬他們二人，未
免太誇大了。

我也覺得不太適
當，應該用另外
兩人來比較。

哪兩人？

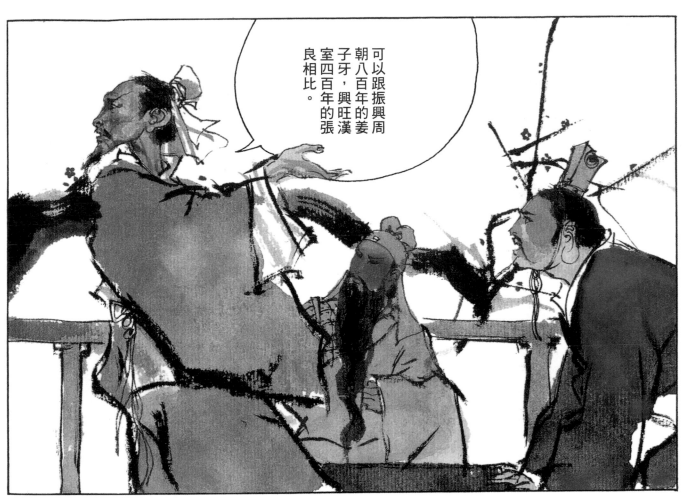

可以跟振興周朝八百年的姜子牙，興旺漢室四百年的張良相比。

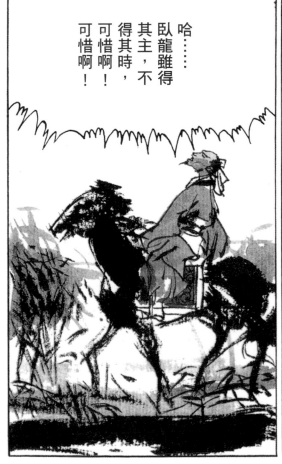

哈……臥龍雖得其主，不得其時，可惜啊！！可惜啊！

找誰呀？

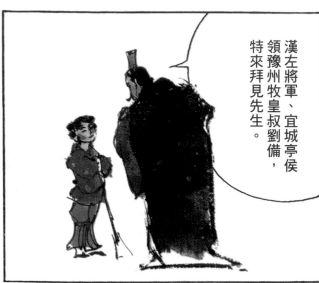

漢左將軍、宜城亭侯領豫州牧皇叔劉備，特來拜見先生。

我記不得那麼多名字。

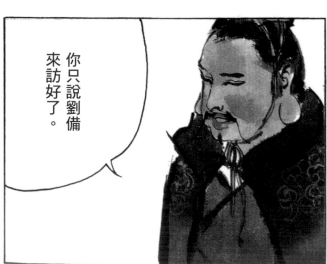

你只說劉備來訪好了。

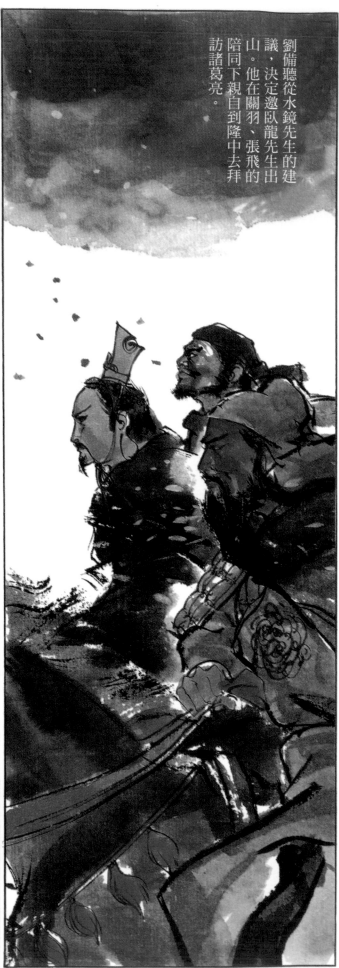

劉備聽從水鏡先生的建議，決定邀臥龍先生出山。他在關羽、張飛的陪同下親自到隆中去拜訪諸葛亮。

如果先生回來，請你告訴他劉備來拜訪。

先生早上就出門去了。

時間過得很快，春天到了。

唉，我劉備和他真是沒緣分，兩次都見不到賢人。

過了幾天，劉備在大雪中又白跑了一趟。

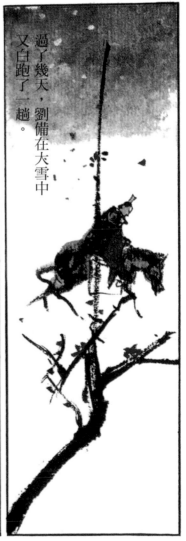

大哥兩次親自拜見，太多禮了——我看諸葛亮空有虛名而已，才避不見面，大哥何必對他如此看重。

張飛不敢回話，氣鼓鼓地跟著前往。

你沒聽說周文王拜見姜子牙的事情嗎？你要一起去就不可失禮，不然就自己先回去！

是啊，一個村夫而已⋯⋯這次不須大哥去，他要不來，我就用繩子綁他來。

麻煩仙童轉告，劉備專程拜見先生。

今天先生雖然在家，不過正在睡午覺。

既然這樣，就慢點通報。

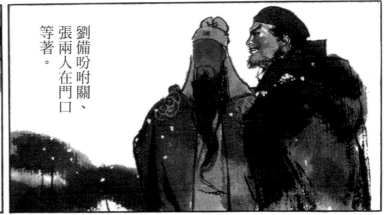

劉備吩咐關、張兩人在門口等著。

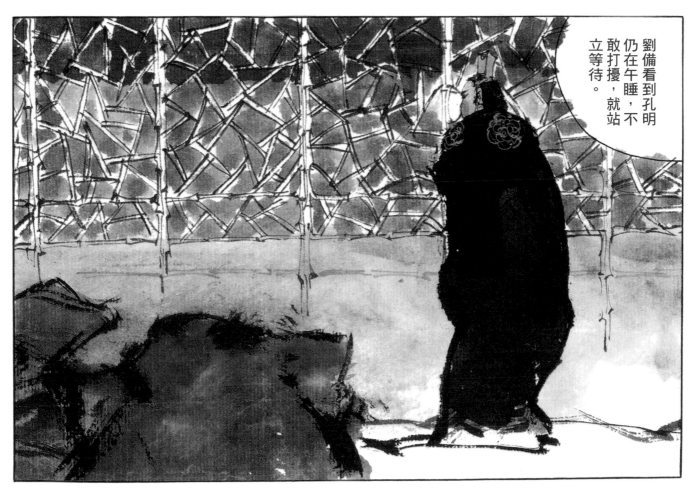

劉備看到孔明仍在午睡，不敢打擾，就站立等待。

孔明吟道……

過了一會兒……

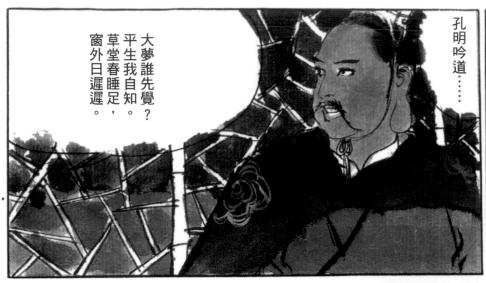

大夢誰先覺？
平生我自知，
草堂春睡足，
窗外日遲遲。

劉皇叔站在
這裡等你好
久了。

有客人
來嗎？

怎麼不早
說，等我
換件衣
服。

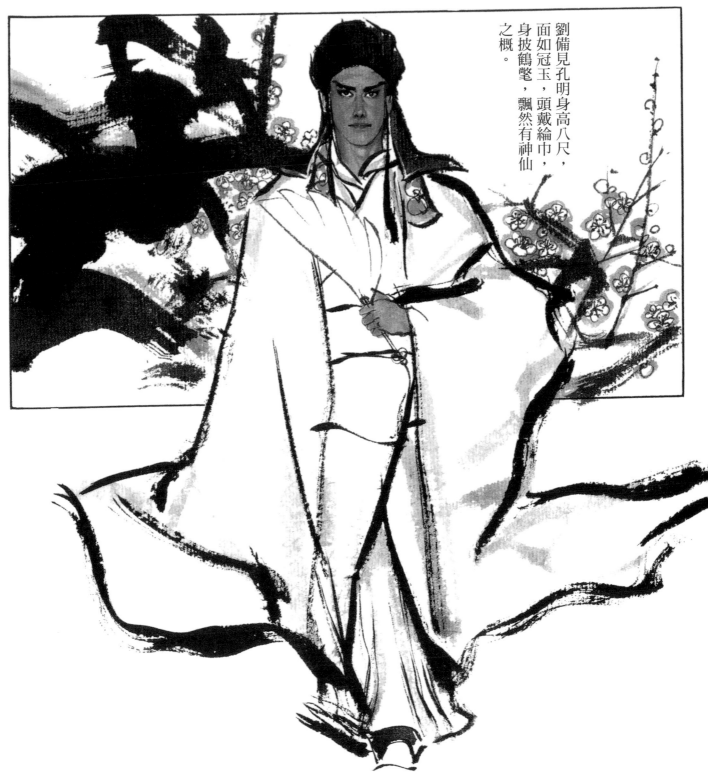

劉備見孔明身高八尺，面如冠玉，頭戴綸巾，身披鶴氅，飄然有神仙之概。

劉備久聞先生大名，如雷貫耳。

每次都讓將軍枉臨，真是不好意思。

水鏡和元直兩先生一再推薦，絕無戲言，還望先生賜教！

我不過是個村夫，哪敢談論國家大事。

希望先生以天下百姓的幸福，教誨劉備。

我想聽聽將軍您的理想。

劉備不自量力，想救百姓於水深火熱之中。

漢室衰微，奸臣橫行；

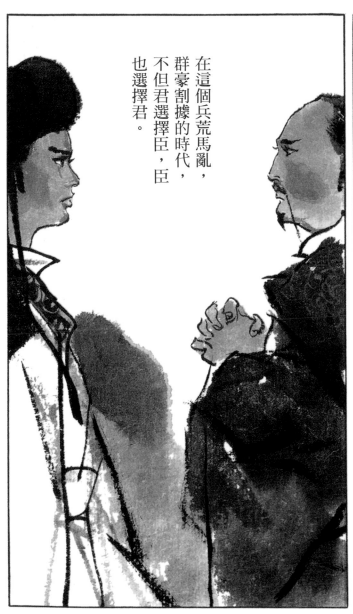

在這個兵荒馬亂，群豪割據的時代，不但君選擇臣，臣也選擇君。

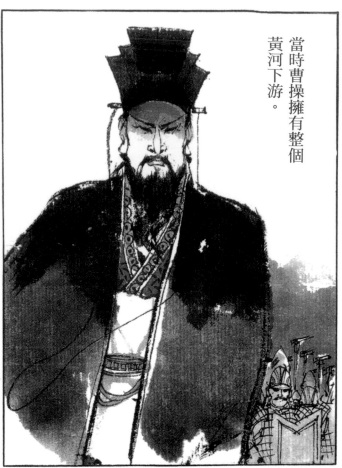

當時曹操擁有整個
黃河下游。

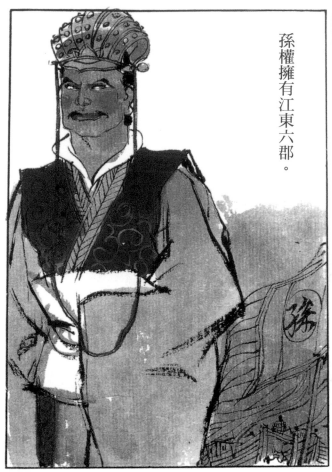

孫權擁有江東六郡。

孔明以他的才華大可投曹、效吳，
享用不盡的榮華富貴。

難道只為了劉備三
顧茅廬的心意，就
以一生報答他嗎？

當然不是！

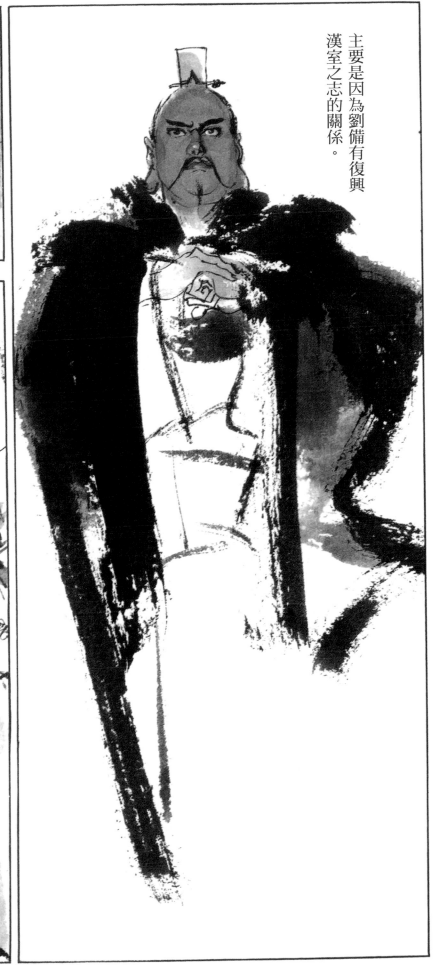

主要是因為劉備有復興漢室之志的關係。

孔明受到劉備的感動，終於提出了震古爍今的草廬對，又稱——隆中對——

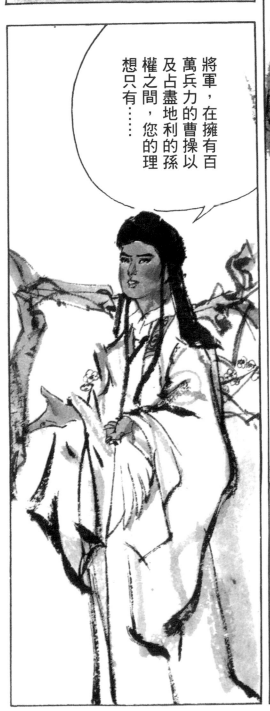

將軍，在擁有百萬兵力的曹操以及占盡地利的孫權之間，您的理想只有……

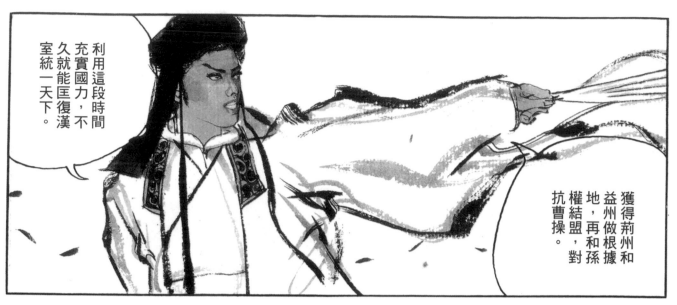

利用這段時間充實國力，不久就能匡復漢室統一天下。

獲得荊州和益州做根據地，再和孫權結盟，對抗曹操。

將軍請看——

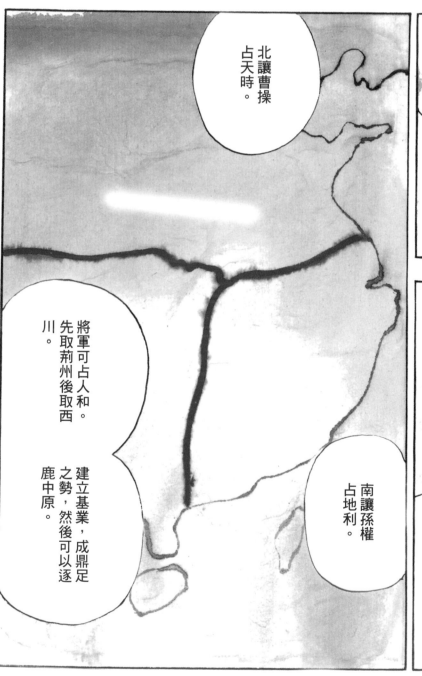

北讓曹操占天時。

將軍可占人和。先取荊州後取西川。

建立基業，成鼎足之勢，然後可以逐鹿中原。

南讓孫權占地利。

這是西川五十四州之圖形，將軍想成霸業……

先生的分析，讓劉備佩服得五體投地，希望先生助劉備早日匡復漢室。

我過慣了閒雲野鶴般的日子，礙難從命。

難道先生忍心看百姓在亂世中受煎熬——？

將軍既然不嫌棄，孔明願效犬馬之勞！

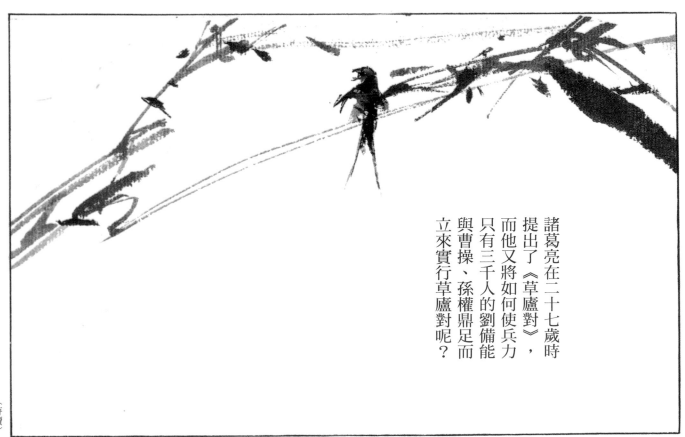

諸葛亮在二十七歲時提出了《草廬對》，而他又將如何使兵力只有三千人的劉備能與曹操、孫權鼎足而立來實行草廬對呢？

〈待續〉

93

鄭問的世界

世界

鄭問的

信疆巨大的身影底下想出什麼真正「不一樣」的副刊風貌來呢？別說風貌了，就連形狀也摸索不出吧？

「撇開『人間』編個不一樣的副刊？你吃我豆腐，高公。」我說。

我沒有想到高公立刻答道：「我有駱紳，你沒有，這是你吃虧的地方。不過——」

駱紳是高公的學生，也是「人間」的頭號執編，多年來一直都為天馬行空的主編高公提供一切「使命必達」的編政服務。然而高公的話還有下文：「你要是能有一個林崇漢，那就厲害了！」

我給尚未誕生的副刊起了個名字，叫「時代」。但是那個下午，一路用琴湯尼酒泡到黃昏深重夜色濃郁，我們倆都沒有想起：有誰能夠像當年的林崇漢那樣，以鮮活、細膩、無與倫比的宏大氣勢與寫實風格打造出「人間」的版面美學呢？那個人，會是誰呢？

「有的時候，成大事就是想起那個對的名字。」高公說。

那個名字是鄭問。我當天半夜想起來了！

不是要辦報嗎？發行人余範英很開心地帶領著第一批招募來的創報同仁參觀新建大樓，還只是個水泥框殼，看得出大堂挑高寬闊深廣，日後裝潢起來，自應有一份富麗堂皇的排場。

我們在粉塵和電焊氣色之間繞著粗大的水泥柱胡亂踱走，猜想各自都對解嚴之後萬船齊發的媒體大潮有著慌亂而興奮的遐想。鄭問和我一步一步踏著水泥樓階，甩開眾人，直上六樓。我胡亂指著某個角落，像是已經規劃好了、極有自信地對他說：「以後呢，我們就在這個位置上班了。」

實則我所指的位置後來是廁所。而鄭問看來一點也不在乎新的報業大樓究竟是個怎麼樣的格局、怎麼樣的門面。我之所以急著讓他去想像或感受大樓落成之後的工作樣貌，多多少少帶著某些鼓舞士氣的動機——那是跟當下我們的處境有關的。

我們那時還沒有辦公室，甚至沒有辦公桌，參觀完施工中的大樓那天中午，我和鄭問才開始去購買「時代」副刊的第一批家當。那是兩把九十公分和六十公分長的鋼製直尺和一套圓規、一組極大的三角板、兩塊綠色的切割板、鉛筆、蘸水筆，還有些瑣瑣碎碎的文具。我們借用白天中國時報「人間」副刊閒置的辦公室畫版，在駱紳上班之前匆忙離開，還真有一種寄人籬下的感覺。鄭問在工作上對我提出的第一個問題是：「你為什麼要買兩塊切割板？」

一九八七年秋天的一個午後，我的老東家高信疆先生約我在當時開始號稱「東區」的一家酒館見面。我們倆從來沒有這種約法，因為情況實在特殊。見面第一句話，高公說的是：「我們來辦一份報紙吧？」

相較於整整七年前我離開高公麾下的昔日，進入八十年代後期的台北有著明顯的不同，人們浮躁地盯看著股市指數衝向台北的制高點，聽著也說著財富重分配到別人口袋裡的神話，而所謂「台北神話」，正是我和高公約會的酒館的名字。「怎麼樣？我們來辦一份不一樣的報紙。」

關於幾個月以後誕生的「中時晚報」和那個時代其它的報紙究竟有些什麼不一樣？可能得寫一本專書才說得清。倒是高公想像中要和多年以前他力戮經營、引領風騷的「人間」副刊有些不一樣的晚報文學副刊。但是，誰能在高刊，這是當下就考倒我的問題。高公約我談，就是希望我能主持這份新報紙的文學副刊。

左頁為《東周英雄傳》裡的彩圖〈戰國勇士〉。

受張大春之邀，鄭問出任了《中時晚報》時代副刊的美術主編，負責插圖與版面構成。

鄭問在《中時晚報》期間為副刊繪的插畫，與整個版面的構成。

「你一塊、我一塊啊！不是嗎？」

「你也是美編嗎？」他嚴肅地問。

我只是想幫忙罷了，可是這話一時之間說不出口。

鄭問接著說：「那就給以後再來的助理用好了。」

他始終以一種非常溫和的態度不讓我碰那些美工器材。

鄭問是一位傑出的畫家，我其實並不知道他究竟會不會設計版面。但是很快地我就明白了一個道理：

那個人如果不是普通會畫，而是那麼會畫，那麼他一定也會搞版面。

不過，眼中就是辦報二字的發行人、社長、總編輯交代下來的第一個任務與設計無關，乃是：「中時晚報」四字報眉必須固定下來。根據報系創辦人余紀忠先生的意思，是要和「中國時報」四字完全吻合。

這兩個報眉相同者四分之三，即使從「時」字裡也不是不可以採下一個「日」字偏旁，作為「晚」字的部首。可是問題來了：「中國時報」四字，昔年乃是出自于右任先生手筆，三原草書書風著名千古，而他的碑體沉穩厚重，不但摹寫極難，就算是起于右老於地下，恐怕也未必能把自己數十年前的字臨摹到神形俱足的地步。

這件事，不是高公所聲稱的大事，但是鄭問觸手即成。是他，花了幾分鐘的時間，盯著「中國時報」的原紅色報眉看了個仔細，而後捉起水彩筆來，為那個「日」字偏旁添上了一個「免」，于右老的北碑雄豪之氣竟然一瞬間汨汨而出。

一般的說法應該是：從第一天上班開始，我就察覺鄭問不怎麼開心。但是，哪一天算第一天呢？說得準確一點：是南部老家傳來採訪主任陳浩的父親病重的消息那一天。有個不知道甚麼職務的同事林愷表示：怕陳浩心緒不寧，長途駕駛不安全，於是自告奮勇向發行人請假，說要開車送陳浩南下。就在一陣忙亂之中，鄭問忽然問我：「你們都很熟嗎？」

我說：「誰跟誰？」

看著匆匆穿過舊大樓長廊的兩個漸行漸遠的背影，鄭問說：「你啊，跟他啊，還有他啊？」

「中時晚報」的四字報眉，在經過鄭問添上了「免」字後，總算大功告成。

大家不都是這兩天才被挖了來聚成一堆的嗎？我搖搖頭，說：「不算很熟吧。」

「我誰都不認識。」鄭問仍舊看著空蕩蕩的長廊，說：「可是他要開車送他去台南——如果不熟，他們路上要聊甚麼？」

我沒有見過任何一個人像鄭問一樣，在你永遠不可能注意到的細節之中耽上老大的心思。我說的還不是畫畫，而是生活。

他不太說自己、從不提家人，絕大部分不工作的時候，他像是空氣一樣發呆。每當我說了一椿也許不足為奇的甚麼事的時候，他總會瞪大了原本就不小的眼睛，顯示出非常驚奇的模樣。起初我還以為我說的事的確別有一些讓人意外的趣味，後來才漸漸發現：鄭問只是用看起來很驚奇的表情來掩飾他根本沒有聽我說了些甚麼。而且，越當他對某個話題毫無興趣之際，他臉上的驚奇就越是誇張。彷彿他是兩個人，一個躲在另一個的背後；藏起來的那個冷冷凝視著這世界最表象的樣貌，以便隨時素描或臨摹；而面對世界的這一個，則不斷示人以「啊！好有趣、多有趣——我以前從來不知道！」的反應。

試版期很長，我們每一天上午八點到班，逐漸被高公那種二十四小時必須隨時隨地發動的精神所感染，經常到接近午夜還不能收工。或許是出於一種彌補虧欠的心理，我總會在誤了晚餐時間過後拉著鄭問穿過報社對面的巷弄，到華西街小吃小酌。回想起來，他對飲食的興趣不高，晃來晃去，最後總是一家名叫北海道的燙魷魚蘸山葵醬和豬肝湯。然而沒有一回例外，無論是趁店家料理的時間、或者是吃飽了咬著牙籤散步回報社之前，他必然要繞道一家蛇湯店門口，把鼻尖湊在鐵籠上，仔仔細細觀看籠中蜷曲扭動的蛇，然後讚嘆地說：「真是漂亮！」

「可以回去了嗎？」我說。

「你不覺得牠們真的很漂亮嗎？」他說：「像游泳一樣活著。」

這是我永遠不能同意鄭問的一件事。他每一次都問我，我每一次都搖頭。接著，他緩緩搖動著臂膀，彷彿蛇就長在他的肩膀上，一路搖回報社。不過，在那樣一條短短的路程之外，我從來沒有看過他如何開心。

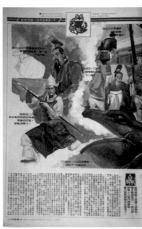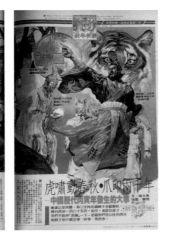

張大春曾在《時報周刊》擔任編輯，與鄭問合作一篇關於虎年的報導。

《中時晚報》開張第一天，他以極其精細的筆觸、九十度俯角，畫了一尊大砲。點燃砲火的士兵就像

他在幾年以前的《戰士黑豹》以及多年之後的《東周英雄傳》裡那些讓角色肢體產生華麗動感的表現一般，使觀看者不由得不放緩了速度，必須以一種近乎凝視的姿態，觀賞畫面整體的佈局和細節。我對高公說：「大師（這是早年『人間』所有的編輯對林崇漢的暱稱）回來了！讀者不會看文章了。」

大砲是個「1」字，那是開張第一天的注記。第二、三天的版面則分別呈現了「2」和「3」（設若我的記憶無誤，那3字還搭配了三毛的一篇散文）。鄭問在第三天笑著告訴我：「這樣搞下去會死人。」

鄭問果然沒有捱太久，他很可能是《中時晚報》第一個離職的員工。離職的原因很簡單：他不能為了一份養家的薪水而放棄畫畫。高公在挽留他的時候的確使盡了種種高明的修辭技法，他高舉雙臂、彷彿招攬著數以十萬計的報紙讀者，其中一句是如此令我動容：「你的每一塊版面，都是讓幾十萬人目不轉睛的藝術品，怎麼說沒有時間畫畫了呢？」

高公畢竟沒有說服鄭問，但是那一句「目不轉睛」說得太恰切了。鄭問的漫畫作品就是在交織操縱著繁縟寫實與大塊寫意的筆觸之間，讓我們看漫畫的節奏根本改變了。有些時候，感覺他發了懶，刻意省略了角色身上的某些必要的繪飾。然而我們若是凝視得再久一點，或可以更有餘裕揣摩出畫家的意旨：省略了某些衣服上的花紋或裝具，正是為了凸顯角色的那頂帽子啊！可不是嗎？那不是普通的帽子，而是君王的冠冕——且看那冕旒，正在風中飄盪。

鄭問離職的那一天，職務交代給一個會畫可愛卡通娃娃圖案的小姑娘，就在他把切割板鋪在小姑娘桌上的時候，我不期而然想起幾個月前打電話給高公的那個深夜。

「我想起誰可以像林崇漢了！」我興奮地喊著：「鄭問。你下午說過的，要想起那個對的名字。」

這個名字陪伴我們的時間相當短暫，卻令所有目不轉睛之人回味深長。

鄭問《中時晚報》副刊的主編

張大春

一九五七年出生，山東濟南人。台灣輔仁大學中文碩士。作品以小說為主，已陸續在台灣、中國大陸、英國、美國、日本等地出版。

作品著力跳脫日常語言的陷阱，從而產生對各種意識形態的解構作用。小說裡充斥著虛構與現實交織的流動變化，具有魔幻寫實主義的光澤。一九八〇年代以來，張大春走過早期驚豔、融入時事、以文字顛覆政治的新聞寫作時期、經歷過風靡一時的「大頭春生活周記」，到為現代武俠小說開創新局的長篇代表作《城邦暴力團》，以及開拓歷史小說寫法的《大唐李白》系列，張大春的創作姿態獨樹風骨。作品有《聆聽父親》、《認得幾個字》、《送給孩子的字》、《大唐李白》系列等。

我的美術主編鄭問

The Fusing of East And West

羅智成

詩人、作家、文化評論者

文字整理——楊先妤

一九八八年起，我在《中時晚報》擔任了八年的副刊主任，鄭問則是副刊的首任美術主編。《中時晚報》是當時最有特色、最有個性的報紙，總是掌握著時代的脈動。發行人余範英是一個非常有文化理想的人，而社長高信疆，則是台灣文化媒體最重要的指標人物。

在《中時晚報》創刊沒多久（創刊日一九八八年三月五日），我從《中國時報》的人間副刊，被高信疆找去擔任《中晚》時代副刊主編，在我之前是張大春，接我的則是平路。當時的「時代」副刊，整個人才配備是十分驚人的。在副刊組的「玻璃辦公室」裡，可以看到張大春、焦雄屏、郭力昕、蔣家

左頁為《始皇》〈韓非子篇〉彩圖。羅智成表示，鄭問的作品揉合中西藝術，重新詮釋中國古典。

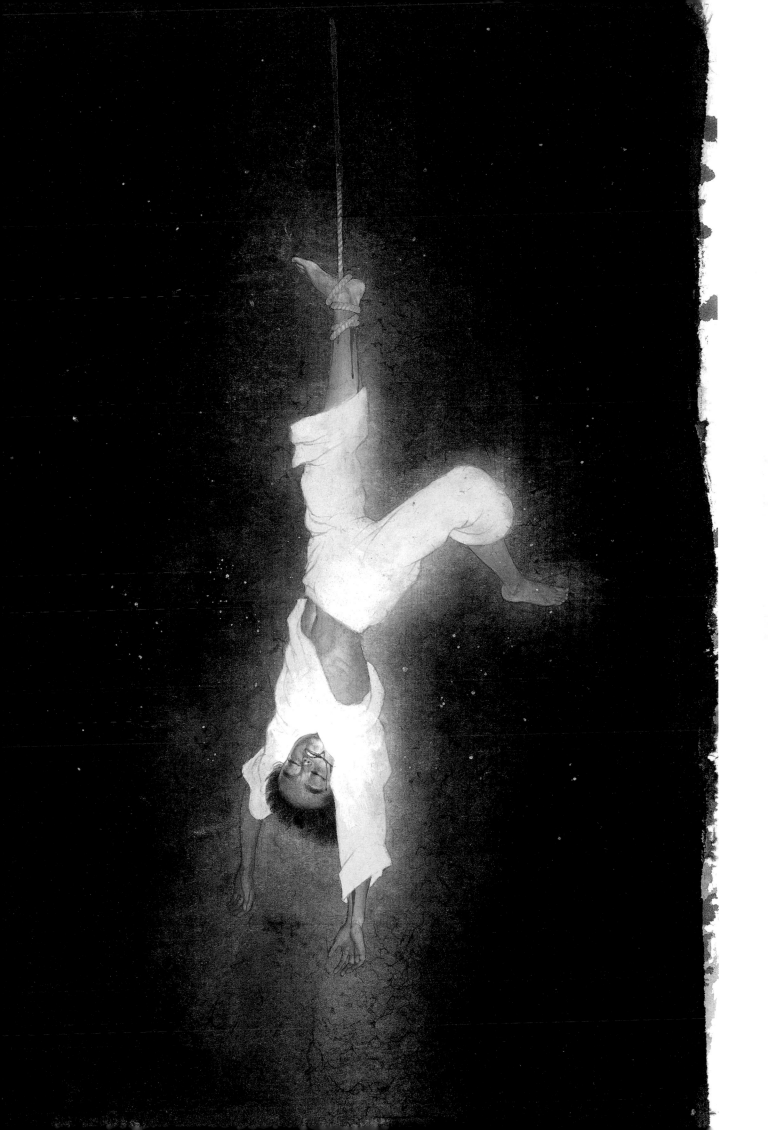

語、嚴曼麗、林慧峰、王曙芳、陳翡斐等，後來還有彭蕙仙、許悔之、翁嘉銘……其中，美術陣容更是少見，從最早的鄭問，到接下來的楊翠玉、李永平，都是大師級插畫家。副刊美術團隊至少有兩個好手的，全台灣應該只有中時報系有這樣的編制，我自己在人間副刊時也參與過版面設計。

因為他的作品氣場很足，往往能用一個插圖來主導整幅的版型與版面構成，每次由他經手的副刊，都像是一張資訊很飽滿的精緻海報一樣。

副刊究竟是否為插畫家的最佳領域，其實很難講。畢竟就報紙而言，美術通常是為了版面構成、引導閱讀而添加的附加價值。但是在我的印象中，有兩個人確實非常充分運用了副刊的版面，讓副刊有了傲視國際、截然不同的視覺表現。一是早期是林崇漢，後來就是鄭問。雖然鄭問擔任的是美術主編，但他在副刊發揮最大的能量與樂趣，主要是來自於他的插圖。因為他的作品氣場很足，往往能用一張插圖來主導整幅的版型與版面構成，每次由他經手的副刊，都像是一張資訊很飽滿的精緻海報一樣。

不過，也許因為鄭問真正的成就感，在於他的繪畫創作，需要更純粹、更可以專注的舞台，所以在報社時間並不長。後來我就看到他出版的《刺客列傳》、《阿鼻劍》了。雖然我跟鄭問共事的時間並不長，但是因為他的畫在第一時間就讓我非常驚豔，之後我一直都相當關注他的作品，也注意到他後來作品的轉變。

鄭問竟然是在漫畫的領域裡，達到了嚴肅藝術創作的完成度，這是我覺得大家應該要特別注意到的。

就鄭問的創作風格來講，他最讓人服氣的是深厚的素描基礎，高質感的古典技法，超越了當時台灣、日本所想像的漫畫規格，因為通常那種原創性與完成度我們只會在油畫上看到。當然，美國出版界在更早就已經出現了這樣的創作者，例如狂想主義、奇幻畫派（Fantasy Art）的先驅法蘭克·法拉捷特（Frank Frazetta, 1928-2010）。但在台灣，鄭問玩得更自在自然，也可以說，某種程度上開啟了台灣用那種油畫式的寫實功力與完成度，來玩動漫、電玩主圖、或「輕媒體」的一些東西。

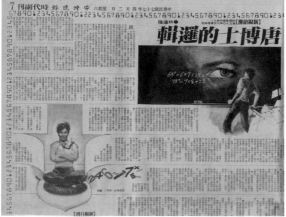

鄭問於一九八八年在《中時晚報》擔任美術主編，以其獨特的美學與繪畫天分，讓整個版面呈現出一氣呵成的氣勢。

有一陣子，台灣的藝術界傾向於觀念藝術（Conceptual Art）的多媒體創作，比較少見重現實感的平面創作，而鄭問竟然是在漫畫的領域裡，達到了嚴肅藝術創作的完成度，這是我覺得大家應該要特別注意到的。

台灣也有一些畫家，他們也傾其全力的，想透過更工筆的、油畫作品的完成度，來表達他對照相寫實的一些理念，或是對事物質感的觀察與掌握，可是鄭問是在第一時間就越過這些，因為他把這些東西視為基本動作，並很快找到自己特有的視覺語言。這也是為什麼他的古典人物造型，幾乎沒有人可以超越。

鄭問讓我想到早年的徐悲鴻。他們的特點在於掌握了強而有力的西方繪畫技巧，同時又都非常努力地用自己的方式，藉由重新詮釋中國古典，來賦予中國古典新的能量。

鄭問的作品不只是人物造型好看、完成度很高，或者是古典基礎深厚、質感表現驚人，他還可以揮灑自如地運用毛筆的筆觸與技法，令人讚嘆，因為西方美術沒有這一塊，這種東西俱強的素養我覺得特別珍貴。他讓我想到早年的徐悲鴻，我覺得鄭問等於是另一個時代，有點被低估的徐悲鴻。他們的特點在於掌握了強而有力的西方素描技巧，同時又都非常努力地用自己的方式，藉由重新詮釋中國古典，來賦予中國古典能量。這才是厲害的事情。

你可以看到鄭問畫的主題，特別是早期，大都是中國傳統的東西，但沒有一樣是純粹的、刻板印象裡的中國傳統。他加了很多的變造和想像，以進行他自己版本的主觀詮釋，這些詮釋不是那種脫離現實基礎的，浪漫的、幻想式的詮釋，而是保有許多考古或材質上的知識。因為他真正的目的是想用現代人的觀點或現代意識，甚至是機械主義的心智，來重新詮釋古代，賦予古代中國更大的可能性與真實感，這也是為什麼他的作品如此具衝擊力。

他對某些細節特別注意，在考據的基礎上下了不少功夫，例如畫中的劍可能是來自藏傳佛教的金剛杵，或是那個年代應該要有什麼樣的材料、武器、服裝……讀者可以從他對細節的注意看出他的深情。所以鄭問的企圖是很鮮明的，就是他想詮釋或重現一些我們很好奇卻不知道真實樣貌的古代事物。他

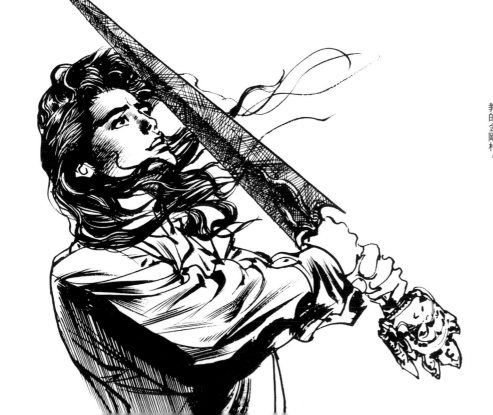

《阿鼻劍》裡何勿生手持的阿鼻劍，參考了藏傳佛教的金剛杵。

若只用一般的漫畫形式來理解鄭問，我就覺得可惜了。單就鄭問傳達的精神內涵與訊息內涵而論，絕對可以在嚴肅藝術占有一席之地。

當然，他選擇的是一種更大眾、更普及的媒介，使用了近似漫畫、比較有敘事功能的連環圖畫，這一點是跟傳統的、學院主流的繪畫是有距離的。傳統學院主流的人物繪畫風格裡頭，對人物造型有一種客觀的自然主義式的壓抑，在審美趣味上面更講守著現實感。中國大陸現在也有很多當代巴洛克式的肖像畫，畫得極盡細膩漂亮，例如陳逸飛等人，但他們都還謹守著現實感的基礎。我想鄭問想傳達的訊息量太多太雜了，沒有耐心謹守在古典的基礎上，選擇走向了充滿更多可能性的漫畫這個形式。

不過，用一般的漫畫形式來理解鄭問，我就覺得可惜了。單就鄭問傳達的精神內涵與訊息內涵而論，絕對可以在嚴肅藝術占有一席之地。但最主要的問題，在於鄭問的創作是被附身在多格漫畫的劇情裡頭，當劇情為了要更戲劇化時，它的意義就被故事腳本帶著走而表面化、工具化了，有時反而會限制了嚴肅性、藝術性的思索與深層探討。如果它是單幅的畫，評論者、觀賞者可以用自己的理解和想像去詮釋、去賦予作品更多意義。所以如果鄭問在不同的領域創作單幅作品的話，應該會有更多嚴肅的藝術評論者來討論他的空間。

其實，日本有很多漫畫的境界也都達到藝術層面，不管是宮崎駿也好、大友克洋也好，他們的作品有的甚至比嚴肅藝術還要來得更深刻。另外的藝術家像是奈良美智、草間彌生、村上隆，他們使用的元素其實更卡通、更漫畫、更療癒，但一點也不影響作品的嚴肅性。如果以這點來講，我們也不能忽略掉鄭問他在人物結構裡頭的那種嚴肅性。

可惜的是，無論是在台灣或是日本，鄭問的周圍的資源都沒有跟上來，他是史詩型的畫家，需要能夠表現出他的風格與格局的任務，更需要在策略上能夠替他開拓更多可能的經紀人。

對我來說，鄭問其實是有些懷才不遇的。

左頁圖為《始皇》裡〈李牧篇〉的彩圖。

鄭問在《中時晚報》副刊的主編

羅智成
詩人、作家、文化評論者、媒體工作者。

台大哲學系畢業，美國威斯康辛大學東亞所碩士、博士班肄業。曾任《中國時報》撰述委員、《中時晚報》副總編輯、美商康泰納仕編輯總監、Hit 91.7電台台長、《TO'GO》雜誌發行人、台北市政府新聞處處長、香港光華新聞文化中心主任等職，現為台灣創新發展公司董事、故事雲創辦人。

著有詩集《畫冊》、《傾斜之書》、《光之書》、《擲地無聲書》、《黑色鑲金》、《夢中書房》、《夢中情人》、《夢中邊陲》、《地球之島》、《透明鳥》、《諸子之書》等；詩劇《迷宮書店》；散文或評論《亞熱帶習作》、《文明初啟》、《南方朝廷備忘錄》、《知識也是一種美感經驗》…攝影集《遠在咫尺：羅智成攝影之旅》。

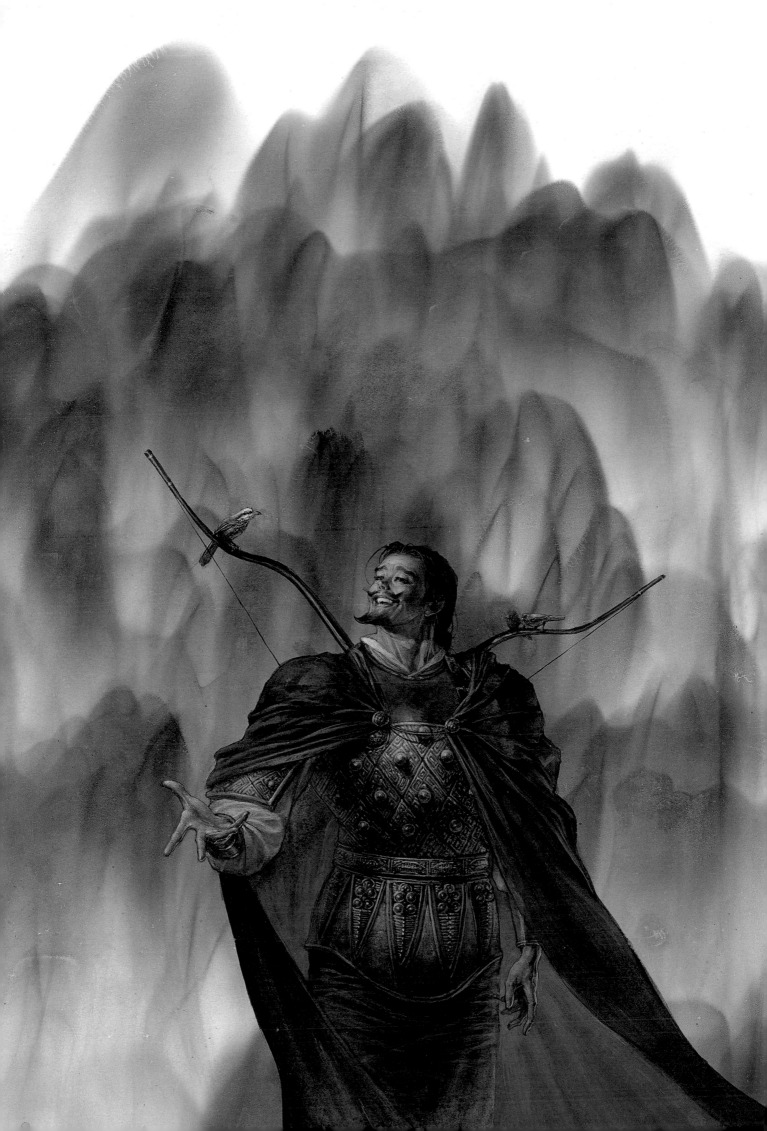

亞洲時空的
大魔術師

栗原良幸
日本講談社《Morning》、《Afternoon》雜誌前總編輯

A Super
Magical Asia

鄭問的《東周英雄傳》於一九九○年三月在《Morning》登場，氣勢磅礡的封面，八頁彩色前頁，講談社以「揭開亞洲時代的序幕，台灣漫畫巨星——鄭問初登場」封面文案迎接鄭問，這在日本是史無前例的，不僅為其個人創作生涯代表作，也是台灣漫畫史上重要的里程碑。

「《深邃美麗的亞細亞》不只是一部漫畫，也是鄭問的代名詞。對日本漫畫編輯來說，漫畫家鄭問本身就是『深邃美麗的亞細亞』。」

我未曾直接向鄭問先生說過以上的恭維之詞。以前我曾擔心鄭問先生會不會因為太過謙虛而不幫我們作畫。

鄭問先生以描繪古代中國歷史故事《東周英雄傳》而震撼日本漫畫界，我曾拜託他在構思下一部作品時，希望把題材放在現代亞洲。所以才有了這部《深邃美麗的亞細亞》，此書結合了台灣漫畫家與日本編輯部的心力，更是獻給全世界讀者的頂尖亞洲漫畫。

一九八九年，我以日本漫畫雜誌《Morning》及《Afternoon》的總編輯

身分到台灣拜訪鄭問先生。這位出身台灣、百年難遇的漫畫家，當時還未滿三十歲，但他那時所發表的作品已有高貴的名家風範，很難想像那些作品是出自一位年輕的漫畫家之手。當時我已四十一歲，對於鄭問先生的作品風格非常驚豔，完全全地體現出他本人的特質。自此之後，我對鄭問先生抱持著無比敬意，從未改變。

鄭問先生為日本漫畫界帶來破除常規的衝擊。漫畫家優異畫技的基準也自他之後開啟了嶄新的一頁。台灣的漫畫與日本一樣，亦以圖文一致的手法來畫；歐美漫畫則是每看一頁就要看很久。台日漫畫的風格與歐美不同，無論圖畫描繪得多精緻，讀者仍會迫不急待地往前閱讀下去。但因著

《深邃美麗的亞細亞》在日本《Afternoon》連載，這部漫畫體現出鄭問具備有透世情的慧眼，即使是發生在虛構世界、虛構國度的故事，看似與現實生活無關，卻在在地透露出人性。左頁圖是《深邃美麗的亞細亞》的主角百兵衛。

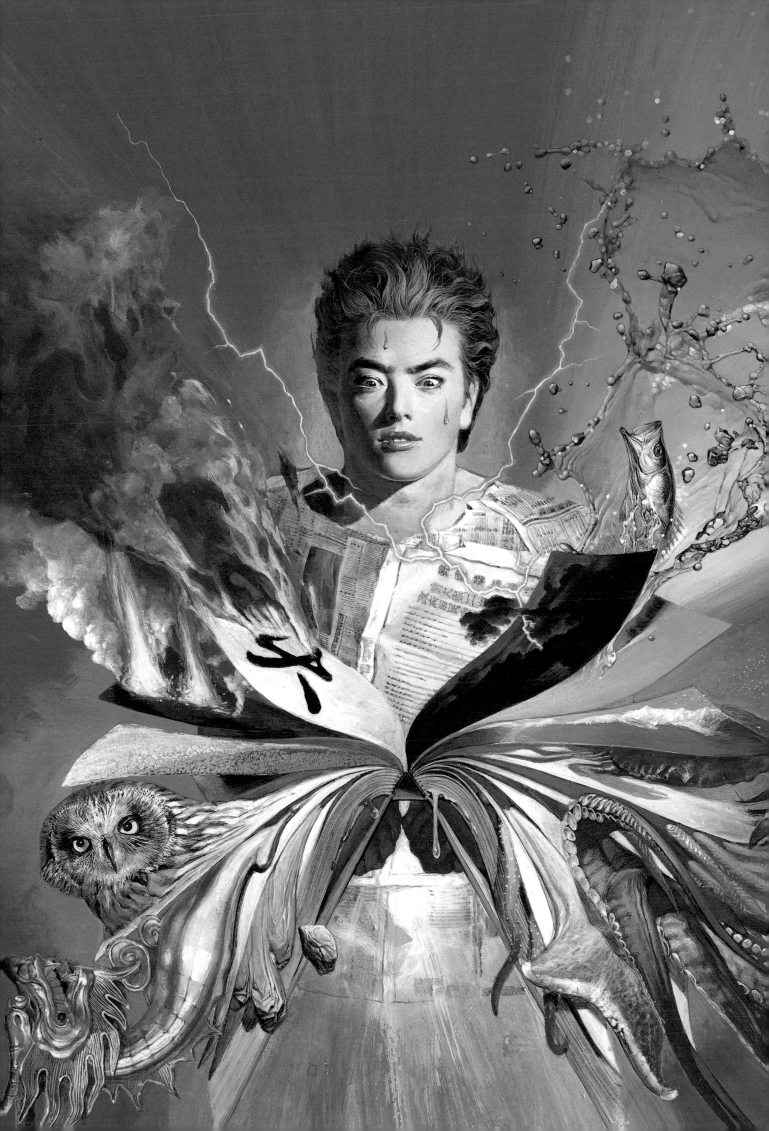

鄭問先生的漫畫，日本漫畫界體驗到過去從未想過的圖文融合，以及前所未見「一瞬」的表現方式。

《東周英雄傳》使漫畫界了解到歷史事物可以如何被凝聚在一瞬之間，通過《深邃美麗的亞細亞》則讓漫畫界體會到圖文一致，可以如何被去蕪存菁地表現到極致。他的漫畫除了具有大膽簡約的特徵之外，整部作品的細節也處理得鉅細靡遺。漫畫中的人物角色是以兼具意外性且易於了解的短篇呈現，因而不管是只讀某一回，還是不斷重複閱讀同一回，讀者都能從中獲得盎然趣味。《深邃美麗的亞細亞》裡出現各式各樣的王。這部豪華大作，全是透過短篇「王的故事」展開，鄭問先生描繪的王並無王冠般的記號，他是以圖畫和語言所形塑出的品格來作為王的證明。多數漫畫家對王的描繪與台詞的設計不具自信，光從這點來看就可高下立判。在理想王與幸運王的性格描繪方面，他還加上了與其名號相互矛盾的雙面性，這使角色具備更複雜的多面性；有對自己的雙面性煩惱不已的王，也會有把自己的雙面性作為武器的王。鄭問先生在王於表述自己的角色與目標的場面設計上可謂煞費苦心，漫畫裡的經典台詞早已凌駕當

左圖為《深邃美麗的亞細亞》裡各種王的姿態。由前至後依序：百兵衛、潰爛王、理想王、收妖王、蛤蟆精。

鄭問以描繪中國古代歷史的《東周英雄傳》震撼日本，下一部《深邃美麗的亞細亞》則將目光移到了現代亞洲。

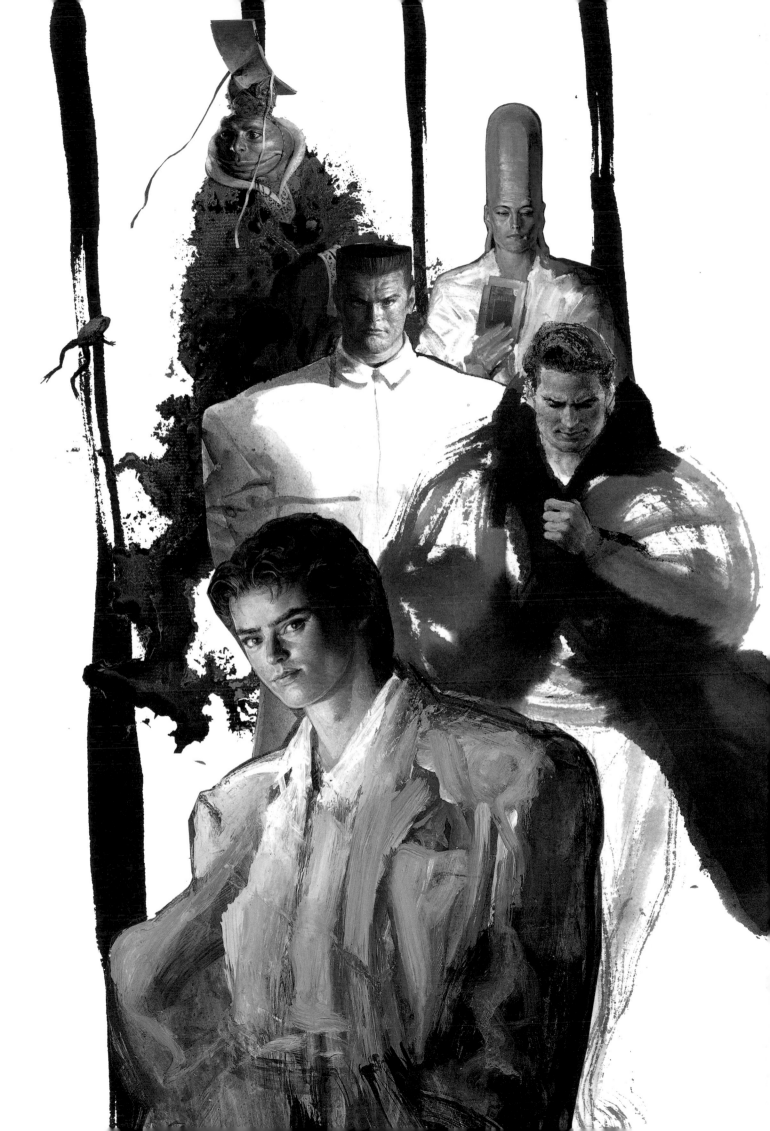

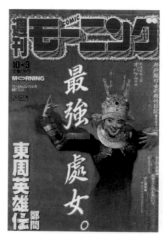

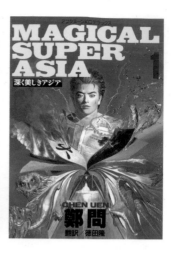

《東周英雄傳》在日本講談社《Morning》雜誌連載，封面是好一朵荊棘花處女。

左圖為鄭問在《深邃美麗的亞細亞》裡最喜歡的角色潰爛王。

鄭問的日本總編輯

栗原良幸

一九九〇年邀請鄭問在講談社旗下週刊《Morning》（モーニング）、月刊《Afternoon》（アフタヌーン）兩本漫畫雜誌連載《東周英雄傳》、《深邃美麗的亞細亞》等作品。

一九四七年生。一九七〇年代擔任《週刊少年マガジン》（漫畫）擔任編輯，邀請多位知名漫畫家加盟，手塚治虫、千葉徹彌、本宮宏志等；一九八〇年代擔任《月刊少年マガジン》總編輯；一九八二年在講談社創辦週刊《Morning》、月刊《Afternoon》，十六年來歷經一千多本雜誌期刊發行，並挖掘出多部經典作品，如川口開治《沈默的艦隊》、弘兼憲史《課長島耕作》、青木雄二《浪花金融道》、岩明均《寄生獸》、鄭問《東周英雄傳》等；一九八八年開始邀請國際知名漫畫家加入，韓國李載學《大血河》、台灣鄭問《深邃美麗的亞細亞》、法國巴會（Baru）《太陽高速》（L'autoroute du soleil）等，為國際漫畫交流做出重大的貢獻。二〇一〇年獲頒日本文化廳媒體藝術祭功勞賞。

代戲劇，接二連三的誕生於每則短篇中。讀者也能夠自然地找出與自己想法契合的王。

在所有的王裡，鄭問先生最喜歡的王是潰爛王。潰爛王具有穩重的性格，但是內心卻蘊藏了無比熱情，這種兩者兼備的平衡性格，是他投射了包含他自身在內的台灣男兒的印象。

《深邃美麗的亞細亞》將亞洲社會充滿各種生活方式以及想法的現象，全都凝縮在王與妖怪的姿態裡。他們所遭遇的各種幸與不幸，全都體現了作者的世界觀與思維。

他相信有始必有終，有得必有失。就憑這點，就知道這不是一部宿命論的漫畫。《東周英雄傳》賦予二千數百年前的人物永不熄滅的品格，而《深邃美麗的亞細亞》則透過一篇一篇的短篇，融入未來數千年悠遠的時間感。

鄭問，不僅是亞洲至寶的漫畫家，更是亞洲時空的大魔術師。

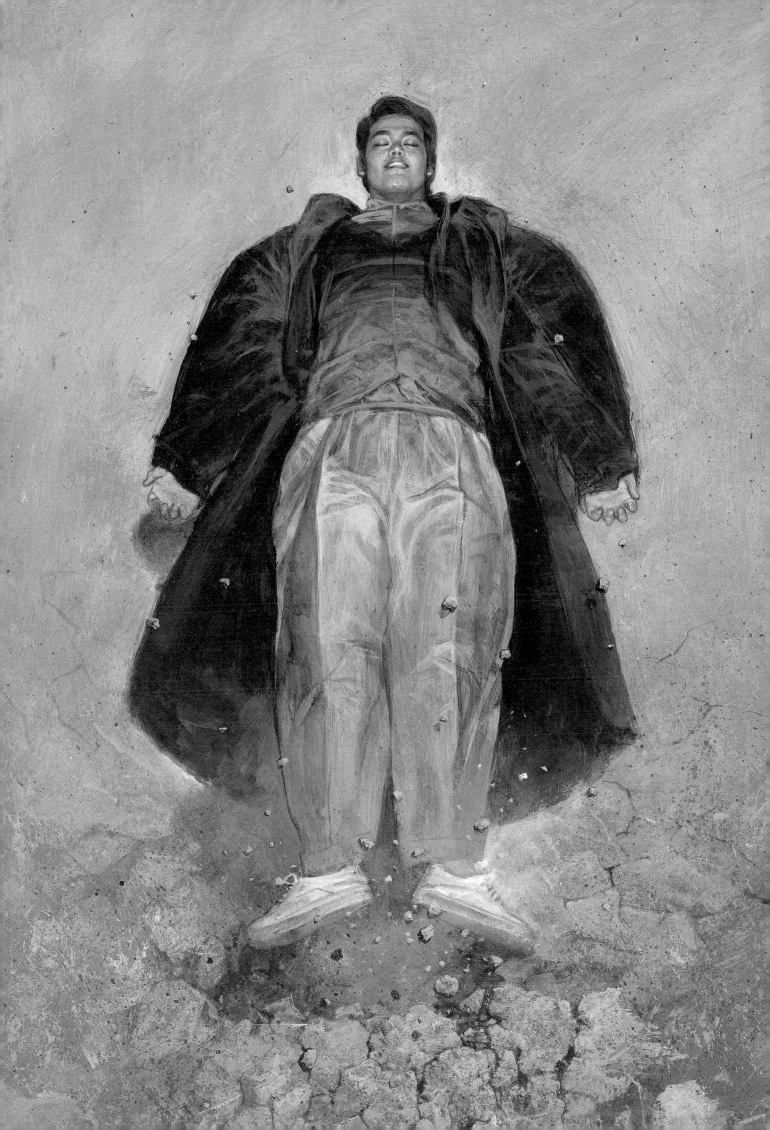

仗筆行江湖，漫畫論英雄

馮志明

香港漫畫家

文——黃健和

Through the Eyes of Another Comic Artist

認識香港作者馮志明，當然是因為他的漫畫作品《刀劍笑》；那是一九九○年代，港漫《中華英雄》、《如來神掌》、《刀劍笑》、《風雲》等作品在台灣跟隨著港劇、港片後，亦蔚為風行。

二○一三年，因策劃編輯《臺北80×香港90：漫漫畫雙城》（大辣出版），馮志明是五位香港作者之一。曾與其相約小聊，談到他記憶中的台北一九八○年代。他最深刻的印象是一九八九那年的走訪鄭問家，兩位漫畫作者的小聚聊天；馮志明將他與鄭問兩人的相遇，畫成了八頁漫畫〈雙城起風雲〉。

《萬歲》故事中浪跡香港街頭的命理風水師萬歲，隨身帶著一個名為「天機」的木匣。

「老馮，你是怎麼認識鄭問的？」

「看漫畫啊！《刺客列傳》應該是第一本。」

與馮志明約在灣仔「動漫基地」見面，聊鄭問。

兩人因《臺北80×香港90》雙城展的合作，在台北香港都有見面與聚餐，也就省下客套時間，直接切入主題。

「那是我在畫《刀劍笑》之前，刀劍笑是一九八八年出版的，所以是在那之前。他的作品很厲害啊！畫工很強，細緻時很細緻，該放時又很奔放。很像國畫，該留白時就留白……跟香港漫畫很不一樣。」

「香港漫畫是用場面營造氛圍，鄭問是用細節來帶動。」

馮志明提起那個年代，一批港漫畫作者對鄭問的著迷；這批人包括他自己、馬榮成、鄺志德等人。

一九八八年，他與馬榮成在銅鑼灣開了一家書店：「漫畫天下」。隔年，《阿鼻劍一》出版時，他跟馬榮成還特地飛到台北，跟時報出版談香港總代理之事，第一批就訂了一千本書。

「我跟鄭問邀約一期《刀劍笑》的封面，我只說了四個字『誰是刀皇』，其他就讓鄭問自己發揮。」

這張封面作品（見下頁），馮志明滿意得不得了，回憶起來仍是神采飛揚；這一幅彩頁是鄭問與香港漫畫的第一次交手。

「為什麼香港讀者會喜歡鄭問？」

「作品很厲害啊！還有我們這批漫畫作者的大力推薦。」

一九八八年，馮志明《刀劍笑》的故事圍繞在三大盜帥橫刀、名劍、笑三少身上，創刊號即大為成功。（後兩頁的跨圖即為鄭問為《刀劍笑》畫的封面圖）

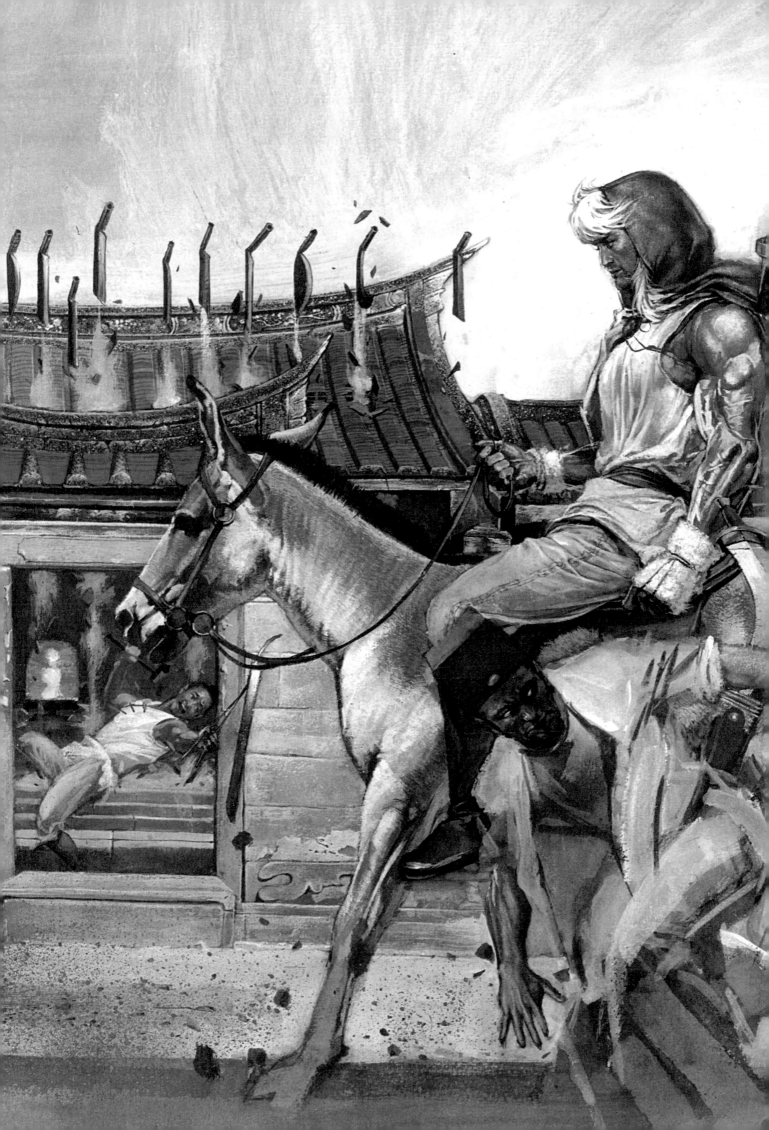

馮志明提起那個港漫的黃金年代，每位主筆各據山頭，每週得畫出幾十頁作品；最後常有主筆當期週

記隨筆：「老馮雜記」「馬仔瑣談」「倫仔雜寫」……對鄭問作品的喜愛，就這麼擴散出來。《刺客列

傳》、《鬥神》、《阿鼻劍》、《東周英雄傳》等作品，在香港亦漸漸為人所知。

「鄭問是那一年出生的？一九五八年！那跟我同年啊，都屬狗。」

「這也有趣，香港人說狗年出生的男人通常彼此不合：『狗咬狗骨』；但我跟鄭問還滿合得來。幾次

見面，都喝得盡興。」

「或許我們都是很專心畫畫，工作時很孤單的人；都大起大落過；也不用常見面，江湖相逢自是有

緣。」

（開始後悔約在咖啡館裡聊，這些故事這些回憶，該是下酒來談。）

「鄭問對我有無影響？有，很大。」

「兩點，一是豪放；二是『原來畫畫可以沒有模式』。這對我有很大的啟發，後來每次創作前，都會

想著，這還有沒有新的可能。」

訪問在國語廣東話夾雜中進行，偶爾還得筆談，確認彼此在說的是不是同一件事。

約好了，下回安心喝酒。

馮志明翻著精裝版《刺客列傳》時，用廣東話說了這麼一句。

「漫畫這條路，很辛苦，很幸福。」

有點像是說著自己，也像是說鄭問。

鄭問香港的合作夥伴
馮志明
香港漫畫家

十七歲開始入行漫畫，一畫就是二十多年。一九八○年代，憑武俠漫畫《刀劍笑》在漫壇一炮而紅，奠定其香港一級畫家的地位。《刀劍笑》並在一九九四年改編成電影，由劉德華和林青霞、徐錦江出演。後來成立創作公司，首作就是與馬榮成合作的《天敵》。知名漫畫作品《上帝之手》、《霸刀》、《風塵三俠》、《天刃》、《刀劍笑》、《神州奇俠》、《大俠傳奇》、狂沙》、《四大名捕》等。

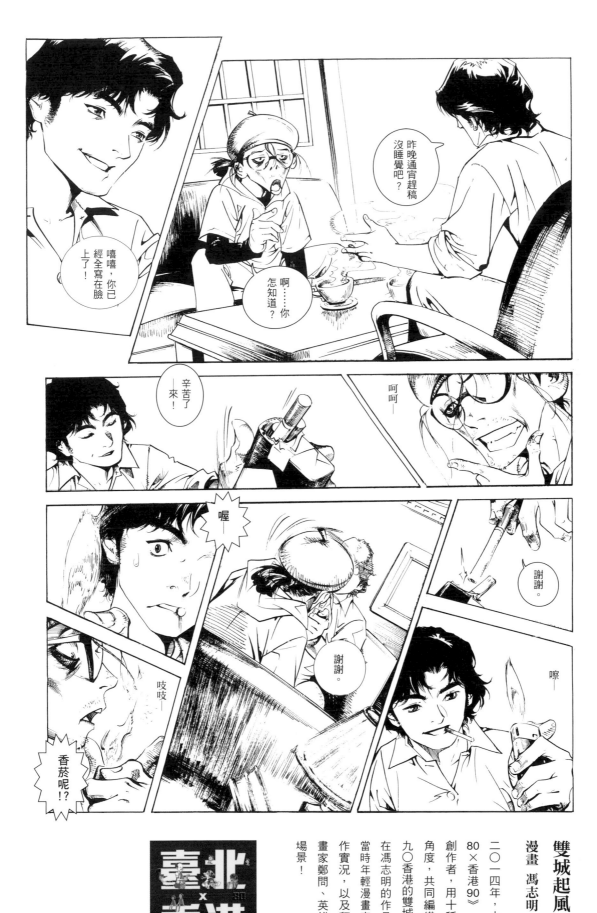

雙城起風雲

漫畫 馮志明

二〇一四年，大辣出版《臺北80×香港90》，集結港台十位創作者，用十種不同的風格與角度，共同編織出八〇台北與九〇香港的雙城印象。

在馮志明的作品中，可以窺見當時年輕漫畫家焚膏繼晷的工作實況，以及拜會台灣優秀漫畫家鄭問、英雄惜英雄的熱血場景！

我的高中同學鄭問

藝術空間設計師

趙子儀

文字整理──楊先妤　圖片提供──趙子儀

My Classmate, My Rival

對我來說，鄭問既是勁敵也是好友。當時美工科只有四個班，我從高一就跟鄭問同班，高三也都進了雕塑組。美工科的科目包含素描、水彩、油畫、雕塑、書法、國畫等，每次素描的成績，不是我第一，就是鄭問第一。

我跟鄭問是在一九七三年考進復興商工美工科，一九七六年畢業。由於那時候復興商工是台灣唯一的美術學校，只要喜愛美術的人，一心都是想要去讀復興商工，所以復興可以說聚集了每一所國中的美術菁英，那種感覺是誰也不輸誰。這就是在復興的好處，每個人都很努力，也都對藝術很執著，一直在鑽研發展、精益求精。

鄭問跟其他大部分的同學比較不一樣的地方，在於他從前沒有受過正規的美術教育。像我在國中的時候，就有老師教我這些術科，自己唯一的目標也是復興商工，所以在考術科時相當順利。至於鄭問，我想他考試時應該純粹是用他的意念在畫，正因為他有這方面的天分，所以也考進了。

趙子儀以《東周英雄傳》封面的彩圖，說明鄭問顏色的調配。

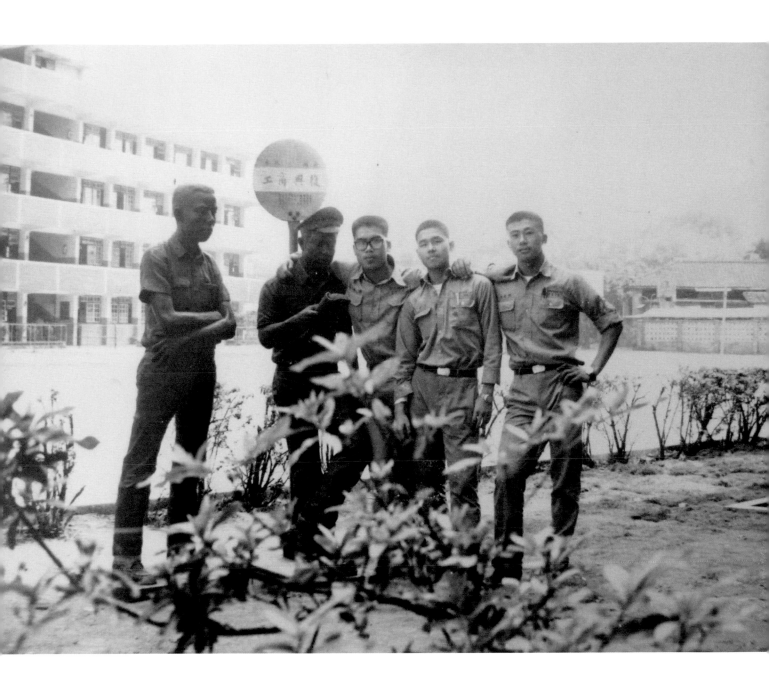

高三時，趙子儀與鄭問都進入了雕刻組。此張相片為當時他們與人像雕塑作品的合影，右三為趙子儀、右二為鄭問。

對我來說，鄭問既是勁敵也是好友。

當時美工科只有四個班，我從高一就跟鄭問同班，高三也都進了雕塑組。美工科的科目包含素描、水彩、油畫、書法、國畫……每次素描的成績，不是我第一，就是鄭問第一，從一進去大家就開始討論我們兩個。我記得教素描的老師王運如很兇，畫不好的畫還會被她丟到教室外面呢！

其實一、二年級的時候，因為鄭問起步晚，我的成績比他好一些，但是鄭問非常認真，走得很快，一下子就追上了。那時候因為發現自己快要輸了，就想說最後一次怎麼樣也不能輸給他，明明生了重病，卻硬是抱病在家拚命地畫素描，就是為了跟他競爭，他真的是一個可敬的對手。

在我印象中，高中的鄭問是斯文的書生樣。

因為復興班數少、學生也不多，我們常常用同學來幫他們取綽號。像是鄭問來自大溪，我們就叫他「大溪」，還有一個同學家住在南投，我們就叫他「南投」。他們剛好一個很斯文，一個很粗獷，而且還租房子住在一起，感情很要好。當時跟他們一起住的，還有陳憲誠（現改名陳世豐），他畢業後與鄭問成立「上上設計」。

我跟鄭問則是時常會互相觀摩、交換心得，像在畫油畫時候，會討論那些顏色怎麼調出來。那時候我們的功力有到一定的程度，會用補色的對比色去調配顏色，因為經過調和的顏色以後去做到補色的對比色，然後去畫出那個畫，它的柔和度、飽和度才夠。

你看他《東周英雄傳》封面用的色彩，所謂補色系的對比顏色就是像這樣子，他不是真正的顏色，顏色是要經過調和的，補色的第二種顏色才去做對比的顏色。為什麼他能夠用得那麼恰當？原因在於他有功力、有底子，因為這些補色系要去做明暗分析、層次感的時候，是更困難的。

雖然鄭問後來的漫畫有很多水墨的元素，但是在復興的時候，我們其實都把心力放在西畫上，沒有什

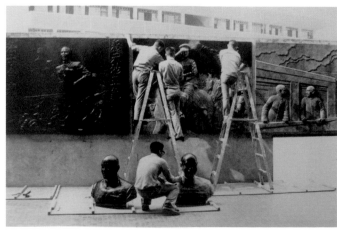

趙子儀、鄭問等雕刻組學生，在復興商工時期都參與了許多蔣公銅像、浮雕的製作。

麼在學國畫。我們在繪畫上一直在切磋、做更深一層的研究，當時臨摹了很多名家的作品，像是塞尚的靜物，還有許多古典畫派的作品，也在思索要怎麼結合印象派與立體派。此外，也因為那時候我們兩個沉迷於研究肌肉，所以都很喜歡米開朗基羅。

那時候美工科還沒有繪畫組，高三分組的時候，有平面設計、產品設計以及雕塑三組，我跟鄭問都是被分配到雕塑組。

雖然我認為真正喜歡純藝術的人，會想要做立體的東西，但是在當時的社會氛圍裡，雕塑是沒有出路的，所以學生都想選廣告平面設計，因為一出社會就馬上有人要，廣告公司也要、室內設計公司也要。

進入雕塑組後，我們常常在做國家標準像，像永和市公所的蔣中正銅像就是我們做的。通常是十個人一組，技巧好的就負責重點部位。為什麼會願意去做呢？其實是因為做的人可以減免學雜費。畢竟復興是私立學校，每學期光是註冊費就要兩千四，再加上龐大的材料費，能夠負擔得起的多是有錢人家的小孩，像我不但要打工賺錢，連材料費都在賒賬，據說鄭問也常省吃儉用為了買畫具。

每一年復興商工美工科都會有科展，高三在科展完之後，還會舉辦畢業展，在台北、台中等地巡迴展出。我們這屆很特別的是第一次跟國立藝專、銘傳這些大專院校合辦聯展，雖然他們是大專院校，但以雕塑和素描來講，我們的程度也不輸他們，國立藝專看到我們的作品時都很驚艷。

在高三的下半學期，通常就會有公司來跟學校徵人，學校就會去找合適的學生分配到那間公司。因此在校表現優異的學生，往往在沒畢業前，就已經被挑走進入職場。我那時候就是被安排到大同水上樂園那邊，園區很需要石藝展設，常常會做一些動物之類的雕像，但是我才進去一星期就被嚇跑，轉而去做室內設計。因為雕塑的工作環境是非常辛苦的，做完還要翻模，玻璃纖維會卡在毛細孔裡面，你要用膠帶把手整個綑起來，然後再撕下來（效果有點像除毛），那些毛都跟著被扯掉。撕下來之後呢，晚上睡覺會全身刺痛，晚上再浸熱水，讓毛細孔張開，把裡面的纖維弄出來。如果你沒有弄好，根本不能睡覺。這就是很多人，包括我在內，後來沒走雕塑，選擇走室內設計的原因。環境太苦了，大家都怕。

趙子儀與鄭問在復興商工美工科同班了三年，兩人既是競爭對手，也是好同學。

我知道他們從事藝術的人，都太執著、太拚命了，最後真的都靠意志力在撐。

據說鄭問畢業之後和幾位同學一起租屋，也隨著大家開始從事室內設計，以畫透視圖和建築外觀圖為主，一九八一年與同學陳憲誠成立室內設計公司，後來因為他有一筆大生意遭到惡意倒閉，沒收到款項，心灰意冷之下就離開了這行。期間，聽說他曾到鶯歌，去找我們一個在做陶藝的同學趙群（現為陶藝家），問他在那邊做得好不好，可能是有考慮往這方面走。不過他應該是沒有進一步接觸，後來就聽說他開始畫漫畫了。

一九八〇年代，我大女兒出生後，我們全家搬到新店。高中畢業後，我跟鄭問幾乎沒有任何聯絡，直到有一天在家附近的路上偶遇，才發現他居然跟我住在同一個社區！雖說是鄰居，但因為那段時間我們都在衝事業，彼此都非常忙碌，我好像只去過他家一次，他則偶爾會來我家，喝喝小酒、聊聊天，所以我大女兒對他有印象。

記得有一次，鄭問騎摩托車從山下上來，我剛好要出門，突然間他叫住我，我竟然認不出他，自己都嚇了一跳。因為他在學生時代，就是一個書生的樣子。我問他怎麼看起來很累的樣子？他說沒辦法，因為都是熬夜在畫畫，需要提神。我知道他們從事藝術的人，都太執著、太拚命了，最後真的都靠意志力在撐。

十年前我們搬離了新店，一直到二〇一一年我大女兒結婚的時候，也邀了鄭問，復興的同學們才久違地重聚，席開兩桌都是當初的老同學，我的女婿以前就有看鄭問的漫畫，很崇拜他。那次還是我親自送喜帖去鄭問家的，當時出來應門的是他大兒子植羽，我就叫植羽去跟鄭問說他高中同學來了，因為鄭問很少接客。那天跟他聊了一陣子，知道他的事業重心移到了中國，但我並不曉得他已經沒有繼續畫漫畫了，只是感覺他似乎胸中有股鬱結。

那次的婚禮，就是我們最後一次見到鄭問了。後來鄭問過世，同學們沒有人知道他家住在哪裡，就選我做代表聯繫，一起去慈濟醫院幫他拈香。

二〇一一年，趙子儀女兒的結婚喜宴上，復興商工的同學再度重聚，也是大家最後一次看到鄭問（右）。

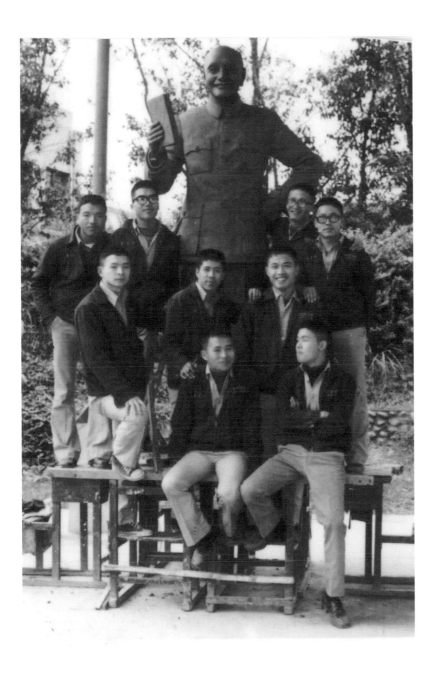

鄭問真的很認真才會有今天的成就。他把漫畫當成藝術在畫，每一個構圖、角度，都是藝術，敢於嘗試、非常用心。

他的作品不只是基礎底子夠，還把中國的元素帶進去，這才是有創意的表現。通常一張畫給人的印象，第一個就是好，第二個就是生命。當你的作品有內容、百看不厭，這就是藝術本身會說話。鄭問就是如此，他做人或許很低調，但是他的藝術會說話。

鄭問的高中同學

趙子儀

復興商工美工科雕塑組畢業，資深室內設計師，與妻子魏秀瑛（設計總監）共同成立無象藝術空間設計公司，設計作品跨海峽兩岸，主要以大型商業空間設計為主。

綽號「大溪」的鄭問（前排右一），與高中同學在蔣公銅像前合影留念。

師父希望我們畫就對了！

台灣漫畫家、曾在中國擔任遊戲美術總監

練任

文字整理──洪雅雯

He Urged Me to Keep On Drawing!

我也是復興商工的。我最早是曾正忠老師的徒弟，他和鄭問老師都是我的學長。曾正忠老師畫漫畫使用沾水筆是一絕，鄭問老師曾經說：就是曾正忠的沾水筆太厲害了，所以刺激了他開發毛筆畫法。

雖然跟著曾正忠老師畫，但是我也很崇拜鄭問老師，有臨摹他的作品。因此當鄭問老師有一次跟他說是要找助手的時候，曾老師就跟他推薦我。我拿作品去給鄭問老師看，他看看，說：「這畫還滿像我的畫。那有機會的話，好好加油！」他就是會這樣跟年輕人講話、鼓勵人。

然後快退伍的時候曾正忠老師說，鄭問想找你去，退伍的隔天，就帶我去鄭老師家，當時他在連載

練任接受馬利採訪時提及，鄭問曾說自己有些地方很像《深邃》中的理想王（左頁圖），做事態度嚴謹、要求完美，但個性上卻是像潰爛王，低調、不快不求。

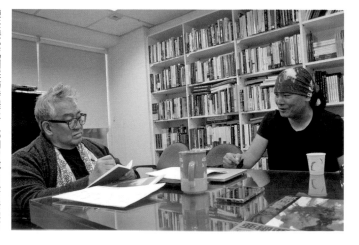

《東周英雄傳》。那是一九九〇年，我是從《壯絕三勇士》那篇連載開始加入。當時的大師兄是陳志隆。鍾孟舜跟我同期，比我晚一點到，但是他以前在外面的資歷比我深，所以我還是稱他師兄。

以繪畫來說，我在復興商工三年，因為很混，沒學到什麼。從素描開始的許多基礎是跟鄭老師學的，他從基礎幫我訓練起。時常他丟一張圖說：「你畫！」我就跟他說：「頭仔，我畫不好へ。」他會回說：「沒有畫不好的，你就畫就對了！你畫不好，我來修。」

有一次，一個場景我畫到最後不知怎麼畫，卡在那邊。他走過來問：「練任你怎麼了？」我回說：「我不知怎麼畫！」然後他就把圖拿過去，當場示範給我看。我們畫不出來，他會教你，不會責難你，告訴你這樣畫就對了。

對鄭問而言，什麼事都很簡單，但我們就是要從其中學到他說的那個「眉角」。因此，他常說：「江湖一點訣。」他很放心、放手給弟子們去發揮。回到他手裡，他一定有辦法調好。

鄭老師也會找我們一起編劇，一起聊，聽聽我們的意見，就像《東周》他就會說：「我這樣演好不好？」很能接受別人意見去調整編劇，也會逼著我們去把最好的發揮出來。

他還會要我們當他的模特兒，擺動作給他畫。譬如穿上古裝大袍，打躬作揖的樣子。他就像導演一樣，會指導我們動作怎麼擺。印象最深的是《深邃美麗的亞細亞》，他要我穿上百兵衛的招牌服飾「報紙裝」，還有躺在垃圾堆裡的樣子，有幾個場景讓他畫。

可是我沒有做多久，待了半年多，我就跑掉了。說真的，我是吃不了那個苦。因為我從沒拿過毛筆，以前跟正忠老師都是用沾水筆，所以很有挫折感，感覺自己跟不上，雖然鄭老師從沒責備我，都說「你就盡量畫」，我還是自覺很對不起他，所以就離開了。

鄭問老師覺得我不用功，很不高興。但是我臉皮厚，還是會一直回去找他。

鄭問有一個特點。他最重視的，就是要我們畫。他對徒弟唯一的要求，就是不停地畫。他常跟我們說，他就是要我們畫圖。他喜歡看到我們畫圖。

他就是這樣的一個人。

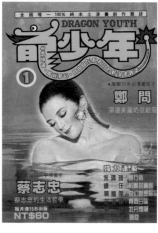

鄭問為了幫助年輕漫畫家，決定讓《深邃美麗的亞細亞》在東立的全本土漫畫雜誌《龍少年》刊出。

所以，我回去找他，帶著後來畫的作品給他看。他看我還是在畫圖，就OK了。隔了一年多後，我自己開始在東立連載〈校園封神榜〉，他很開心，認為我走出來了。後來就完全不介意我離開他了。那時他在畫《深邃美麗的亞細亞》，日本連載稿量大，他忙不過來的時候，我有空就會帶助手回去幫他。

鄭問老師對畫漫畫後輩的照顧，從《深邃美麗的亞細亞》就看得出來。在東立的漫畫雜誌裡，鄭問老師本來並不想把這部作品交給《龍少年》發表。但是因為我們一些年輕的漫畫家，包括我、朱鴻琦、度魯都在那裡有作品，所以他為了要擴大這本雜誌的影響力，幫助我們，才決定也在這本雜誌上發表，共襄盛舉。

鄭問老師又絕不藏私。有一天，他打電話給我，說是要來東立找我一起畫圖。東立留有一個空間，專門給漫畫家用的，那天他帶著紙、筆和用具來，隨便找了一個角落坐下來，就和我們一起畫。

當時他在畫《萬歲》。他本來常用毛筆，不用自來水毛筆。但是可能因為《萬歲》的線條比較細緻，與《東周》的調性不同，所以要開發新工具。有一天他就跟我說：經過研究之後，發現一個牌子的自來水毛筆好用，也研究出這樣用最方便，一邊說著一邊畫，就示範給我看。他是一個不斷試的人，一定要

練任說，所有畫面大的人物都是鄭老師畫的，從不假手他人，細節助手來補，場景由助手畫。有一次鄭問要求練任畫《東周英雄傳》裡背景，練任說，我只會畫房子，對於背景的樹很難處理，苦惱許久。殊不知鄭問用乾筆截兩三下描繪整片樹林，然後勾勒出樹幹形狀，說感覺到了就好。

練任解釋畫《東周英雄傳》場景時的分工，上面是鍾孟舜的山水畫、下面是練任畫的人物背景。

找到他要的工具，然後把它用到最好。

記得以前我不太會畫人頭，他就把自己用的（畫《鬥神》參考用的）模型頭給我，要我多練習，畫不同的角度和骨架，去抓到人物的感覺，就是用台語說的「眉角」。他最常跟我分享創作上的要訣，示範給我看，再要我去揣摩。他最常跟我講：「你就是畫就對了！」

我跟他最親近的時候，應該是一九九八年。當時我離開東立，他那時在畫《鄭問之三國誌》，我住在永和，他偶爾會跑過來找我畫圖，陪我畫。因為他常罵我說：「彈簧屁股，坐不住，像牛一樣，要打！」所以是他怕我不畫圖，偷懶荒廢了。

他看我畫彩色稿說：「練任你這樣不行。你畫彩色稿，很像小朋友在畫填色遊戲。」我知道彩色稿是我的弱點，我畫黑白稿可以，一到上色，我就頭痛。

然後，他就說：「你到我家來住，你陪我畫，我就教你畫。」

他這樣從零開始教我畫彩色稿。幫我整個調整過，總共待了三四個月。在他家那一陣子他教了很多東西給我，也會在我的圖上示範給我看。我所有水彩的基礎也都是鄭問老師幫我重新打下來的。

跟著他一起畫，也會越畫越開心，氣場就會不一樣。那時的感覺跟當助手的時候又不一樣，他整個心情是愉悅的，一面畫著圖還會唱起歌來，他說：「男人在這時候是最快樂的。」有時還會一起去ＫＴＶ唱歌聊天。

鄭問老師是天才。他在九歲的時候，就創作了一幅幾乎和他那時等高的將軍圖像，而且是彩稿。但他又超級努力。

他很疼助手，趕稿的時候看我們畫圖很累，就會催促我們去休息，但他自己還繼續畫。等我們睡起來後，會看到他依然在畫。有時候甚至我們已經去休息兩輪了，他還在繼續趕。換句話說，他兩三天都沒有睡。他總是堅持到最後截稿，弄完稿子，檢查稿子，潤完稿，才會去休息。我認為他的熱情和意志力是一般人做不到的，燃燒生命去創作。

我跟鄭老師都是同星座，魔羯座。但他是很專注的A型魔羯，我是很皮的B型魔羯，所以他常跟我說：「你就專心點，多畫一點，就不一樣了！」不過也可能因為我愛耍寶，逗他開心，後來我就有了一

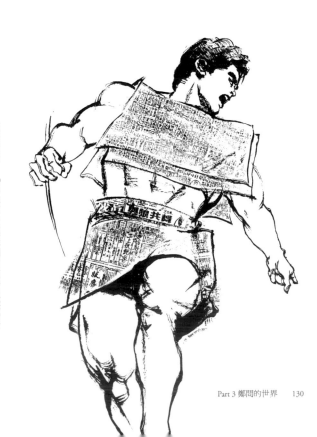

練任表示：「鄭老師曾讓我們當模特兒擺動作，《深邃》中百兵衛穿的『報紙裝』，我也真實演練過給他看，那時年輕身形更好。」

個特權，就是不管他再怎麼忙，只要我回去，他一定見我。即使在趕稿，也不會拒絕我。

他還住在珠海的時候，有快兩年沒見到他，很想念，就直接去珠海看他，請大樓管理員幫我聯繫。

他下來見到我好高興，叫我也不要住旅館了，直接住他家。珠海是花花世界，他就告訴我哪些地方不要

去。第二天，我感冒了，記得鄭老師就親自煮粥給我吃。他不只是很照顧人，他對我們就像家人。

二○一三年，我在中國畫漫畫。回台灣拿《大唐玄筆錄》給他看，請他寫推薦序，他就說：「不錯，

這個好！很有感覺。」他覺得我有「用心」，雖然有些地方不夠有欠缺，不過那是可以進步的。

我們怎麼聊都是漫畫。他也會對我的漫畫提出看法。這個地方水墨不夠、然後我改了，他就覺得有感

覺了。還有關於故事走向提出建議，甚至會提供一個不一樣的故事給我，總是希望我們會更好。

鄭問老師也曾經語重心長地跟我說，他覺得做遊戲這幾年，那麼久沒有畫漫畫，有點把時間浪費掉，

應該要持續經營。

最後一次碰面是二○一七年二月，我從上海回來，去找他拜年，他總是會耳提面命地說：「出門在外

要多注意！」我們聊了很多，他有幾個很好的想法和故事，準備要開始動，約好三月時再碰面。

他的新計畫就是《清明上河圖》。看了張擇端的原著之後，覺得很有意思，細細地觀察每個人物，

每個人物都有各自的表情和故事，各行各業、販夫走卒、劍客、小偷等。所以他準備抽出來畫一個個故

事，組合成漫畫版的《清明上河圖》。

我很感激鄭問老師，如果沒有他，我們都不能吃這行飯。他會的太多，而且不斷創新，而每個弟子領

略的不同，我希望起碼把我自己從他那裡領略到的技法盡量發揚出去。

有時我在想，感覺他好像沒離開。

鄭問的助手、弟子

練任

台灣漫畫家

一九六八年生，復興商工美工科畢業。

先後師承漫畫家曾正忠、鄭問，一九九二年發表《校園封神榜》正式出道，單行本作品包含《風靡一世》、《阿凱加油》，後轉往遊戲界發展，創作多為插畫作品。曾經為知名作家九把刀、黃易、喬靖夫之作品封面插畫。擅長寫實風格，最新作品《大唐玄筆錄》更以水墨的潑墨技法見長，筆法飄逸、俐落，細膩卻不失瀟灑。二○一七年，授權IP劇《玄筆錄前傳》在中國線上影音平台播出。

創作的自覺性——師父教我的事

楊鈺琦

台灣遊戲產業美術設計、漫畫家

Creative Consciousness: What My Teacher Taught Me

文字整理——楊先妤

現在才「懂」，是當你發現鄭先生這句話原來的意思是：這是一條長遠的路、需要學習的路。如果我們沒有了解到方向要往這邊走，我們就永遠都沒時間把這個地方學好，然後，這個重要性就沒辦法放在自己的作品裡面。

在我國中的時候，只要喜歡畫畫的人，都會有一本自由人出版的《鄭問繪畫技法創作畫冊》，我也常常拿這本書去跟我媽說這個人有多厲害。

後來，我念了復興美工繪畫組。在當時的社會風氣下，畢業後我原本打算跟風去考大學，但在補習班蹲了半年，覺得自己不是那塊料，就去印刷廠上班。待了大概兩個月，就在我覺得這份工作不適合我

楊鈺琦是跟在鄭問身邊最久的助手，《萬歲》、《始皇》、《鄭問之三國誌》他都有參與。以及他收藏的《鄭問繪畫技法創作畫冊》，由香港自由人在一九九〇年出版。

左頁圖為《萬歲》裡鄭問使用電腦繪製的彩圖。

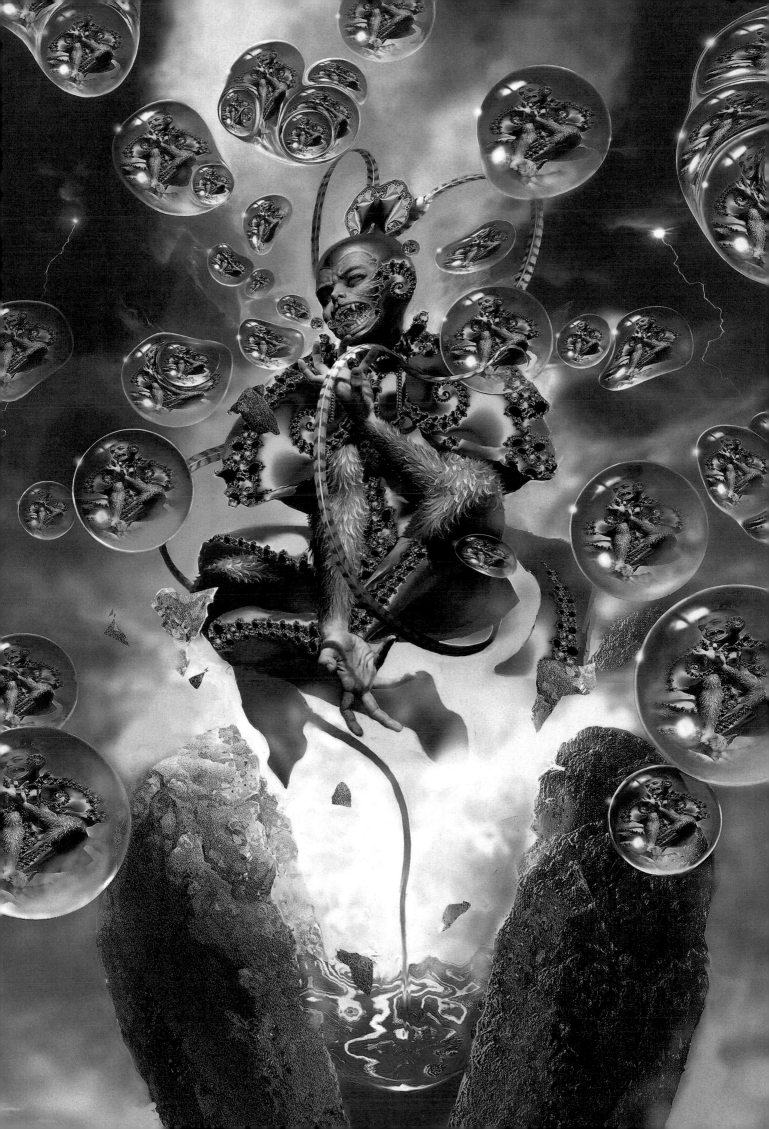

時，我媽竟然叫我去應徵鄭問的助手，原來，她一直記得當初我給她看的畫冊，所以當她在報紙上看到小小的「鄭問誠徵漫畫助手」，就叫我趕快去應徵。

去的時候，鄭先生就覺得我可以馬上來上班。他說，因為他以前在室內設計公司待過，了解那種無處發揮的痛苦，所以對我講：「你應該來畫畫。」非常鼓勵我。也因為他這樣說，我就覺得我來不及。

包含我在內，同期進來的有五位助手。當時《萬歲》已經畫了第一話，我一去到鄭先生家，他就帶我到他電繪的工作室，一打開全都是白色，裡面擺著頂級的Apple電腦、高端的設備……我那時候真的有被嚇到。我以為我是來學傳統美術的，沒想到他帶我看這個，心裡想我完全不會啊！

《萬歲》在當時是業界首開紀錄，鄭先生應可稱作第一位用電腦畫彩稿，而且是寫實彩稿的漫畫家。他還無師自通，日本人也嚇了一跳。

在幫鄭先生畫《萬歲》的時候，裡面會有一些3D的效果，我就對鄭先生說，我對這個很有興趣。像是最後面天機的盒子爆開來的部分，我就嘗試用3D來表現。鄭先生看我弄的時候，語重心長地對我說：「鈺琦，你可以去做3D。」沒想到後來我也真的走上這條路，現在我在遊戲業從事3D繪圖。

我記得在《萬歲》連載期間，鄭先生就已經準備要去日本。後來當他請我們幫忙將他喜愛的木頭電視櫃、羅漢椅這些大型傢俱寄過去，就確定他真的要在日本住下來了。

那時候我則是一個人在鄭先生家，幫他看家、遛狗。他會從日本傳真過來，叫我們先準備哪些圖，因為他那時候已經在醞釀《始皇》，要我們先籌備一些大型的背景，在轉場的時候一定會用到。不過因為老闆不在，說實話我有時候會感覺很虛、很悶，但就是自己要去消化。

退伍後，有一位畫過《深邃美麗的亞細亞》的助手也回來幫忙，《始皇》就由鄭先生、我、跟那位有經驗的老手，三人合力完成。那位助手厲害的是在背景的刻畫，我則負責較多彩稿。我覺得《始皇》這部作品畫得非常順，以前在《萬歲》那種跌跌撞撞的感覺全都不見了，我們的每一個cut畫起來幾乎都游刃有餘，而且故事也很棒，最後《始皇》只有一本真的很可惜。

到《鄭問之三國誌》時，就是我跟鄭先生兩個人。在畫冊收錄的作品中，有小型人物肖像，也有很多全開左右的大型稿件，幾乎都是手繪完成，只有些許電繪。他會大圖畫一畫，然後跑去畫小圖，要我先

對3D感興趣的楊鈺琦，在畫《萬歲》時，機的盒子嘗試了3D的效果，鄭問也曾表示他應該去做3D。

把小圖完稿。有一張主視覺的圖在他從日本帶回來時，已經畫了上面的三個頭，後面有很濃的顏色在流動，他就叫我們接手，自己去畫其他圖。因為他還要回去日本，竟然就直接把畫割下來！讓我們畫下半的背景，他在畫圖上真的沒有什麼禁忌。

在創作每幅作品之前，我們會先討論角色的個性，然後去翻古典油畫，看哪一個調性適合這個角色，再抓那個調性去構圖。

鄭先生是快手，他常常會念說：「鈺琦，你畫這樣子的時間，我都已經把什麼什麼畫完了。」像《鄭問之三國誌》的人物肖像，每天都要出固定的量，大小就跟書上差不多，是作畫在宣紙上。在等宣紙乾的時候，他就會跑去畫下一張，有時候我們就會一直交換來交換去。一般來說，完稿後應該要送到裝裱店裱圖，但因為數量太多，我們就自己畫完、自己裱圖，對我來說是滿特別的一段時間。

在創作每幅作品之前，我們會先討論角色的個性，然後去翻古典油畫，看哪一個調性適合這個角色，再抓那個調性去構圖。雖然整個氛圍會去參考某張古典油畫的味道，但裡面的構圖是整個重新畫過的。

鄭先生會先打草稿，用鉛筆勾出輪廓，毛筆的黑線、飛白這些具有他獨特性的部分，他也會先勾過。再來就由我們接手幫他上色，像是肌膚的質感、眼睛瞳仁的顏色……最後完成七、八成的時候，他會再收回去修，並加上很特殊的東西，像是畫面染白、或是墨暈。所以那些寫意的勾勒都不會是我們畫的，背景細節的部分才是。他也會看角色的特性，有時候放給我畫一些人的臉，有時候就自己抓比較緊。

離開鄭先生後，我從事遊戲產業的美術設計很長一段時間，一直到認識了慢工出版社，才開始產出自己的漫畫作品。

我們很喜歡半夜去抓蝦，因為那很放鬆，就像一個慶祝儀式一樣。

我們很喜歡半夜去抓蝦，因為那很放鬆。每次完稿後，他會先開車載我們到ＤＨＬ把稿子寄出去，然後就去買抓蝦的工具，像是長條形的網子、頭燈……一人一套，很專業的樣子。接下來就前往大坪林突

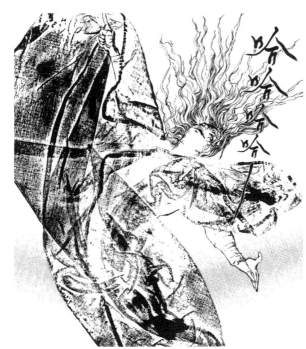

畫《萬歲》的時候，像頭髮那些比較柔軟的部分，時常是交給女助手來畫。

襲蝦子，玩得很瘋，抓到快天亮再回去睡覺，隔天就放假。就像一個慶祝儀式一樣。

有時也會跑美術社，常去的就是復興商工附近的德暉。或是去基隆廟口，一整條魚這樣吃。他有一陣

子喜歡煮菜，我們會一起去超市買菜，他還會炸薯條給小朋友吃。他常做的太白粉粿，也會教我們做。

有次，我們的日文翻譯塩谷啟子（現為橫路啟子）小姐，請我們幫忙照顧她的貓，鄭先生二話不說就

答應了，我們便開車去她家把貓接回來。沒想到，接回來後鄭先生跟我說：「鈺琦，晚上貓跟你睡，因

為我不喜歡貓。」後來我跟那隻貓相處得很好。

現在才「懂」，是當你發現鄭先生這句話原來的意思是：這是一條長遠的路、需要學習的路。

跟了鄭先生這麼久，我學到了很多。其中最重要的一點，就是對於「人物角色刻畫的深度」，也就是

人物的動態。例如你拿一個水杯，不是只畫人人拿著水杯，而是要去畫凸顯這個人物神態的拿法，好比他

是刺客，他會怎麼拿一個杯子。像鄭先生常常跟我說，他在構思動作時會不斷地打各種草稿，這就是

他強調的動作的重要性。他一定會找出一個他覺得最適合的動作，然後才會去完稿。

另外，他也一直跟我說「對白」非常重要。可是我們那時候實在太年輕了，無法明白，即使如此，

他還是會願意跟我們分享。

後來，因為自己長時間沒有從事漫畫，缺乏實踐的機會，一直沒辦法體會他說的重要性。等到自己出

來畫的時候，一張圖雖然完成了，但就會覺得哪裡怪，這才明白當初鄭先生講畫漫畫「要有自覺性」的

重要性，知道是自己沒有好好耕耘、演練。

現在才「懂」，是當你發現鄭先生這句話原來的意思是：這是一條長遠的路、需要學習的路。如果我

們沒有了解到方向要往這邊走，就永遠沒時間把這個地方學好，然後這個重要性就沒辦法放在自己的作

品裡。還有一個很實際的是「漫畫分鏡」。他會先用文字型的故事腳本構思，因為他喜歡跟助手一起討

論故事，一旦圖畫下去就很難修改，文字則容易討論、異動。我現在也用這個方式，非常實際、好用。

他也會針對個人去做出不同的指點，因為他會去看每個助手畫畫的習慣，例如他會說你這樣拿筆的方

式比較吃力，然後適時指點一些小技巧。畫《萬歲》的時候，像頭髮那些比較柔軟的部分，時常是交給

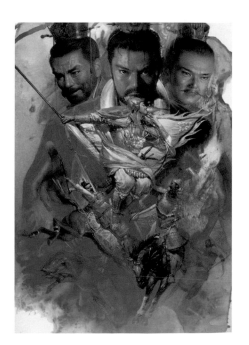

這張《鄭問之三國誌》主圖鄭問很早就完成了三個主視覺人像，因為要趕回日本，便把人物的頭像割下來帶走，留下下面的背景給助理繼續完成。

對楊鈺琦衝擊最大的，是鄭問畫趙子龍彩圖〈長坂坡〉的場景。（《鄭問之三國誌》畫冊）

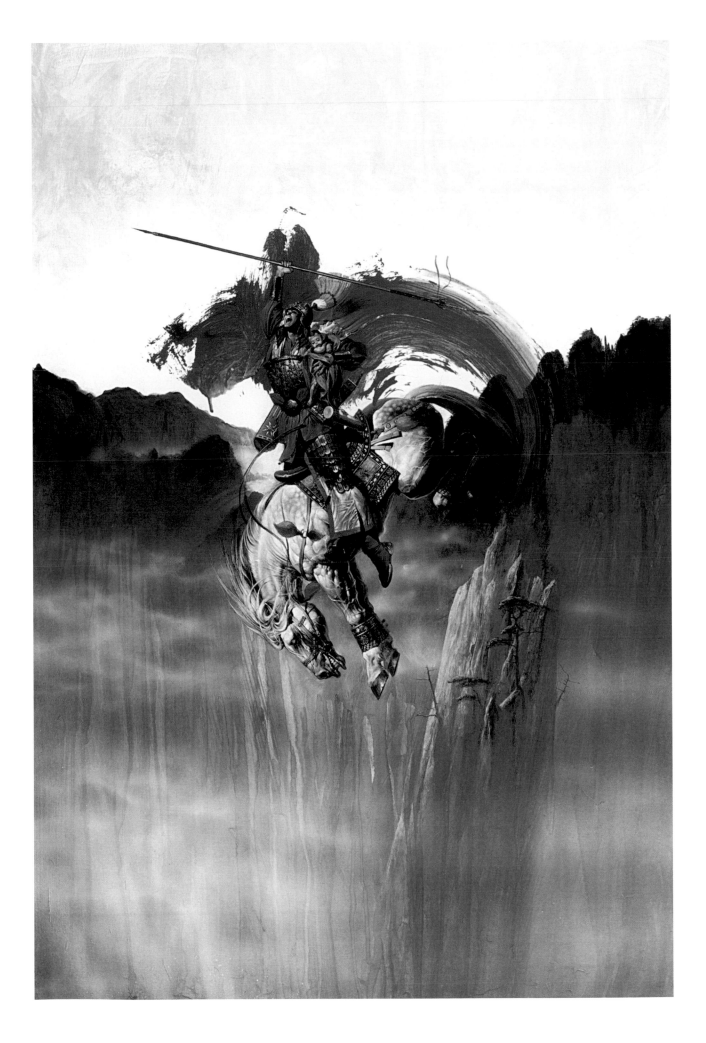

推薦函

敬：鄭重推薦楊鈺琦先生為一本質學能很強·工作
態度認真·盡責的青年·曾在敝人工作室協助三年·
貢獻良多·期盼貴公司惠予錄用·不勝感謝！

推薦人　鄭問　敬上

（此為敝人第一次寫推薦函·以示對楊鈺琦先生的
推崇與尊重。）

女助手畫的，因為鄭先生發現女生在這部分非常厲害。他甚至會說：鈺琦，你去看看誰誰誰畫的東西，她的頭髮畫得很好。不過其實那時候我們同期進去的都會有一種比較的心態，就會在心裡「哼！」一下。但鄭先生看得出來誰哪部分畫得好，會要其他人去學習，但我們都只停留在自己的部分而已。

他就像一頭獅子，在抓靈感的獵物。那樣的場景我真的忘不掉，當下我其實是有點害怕的，因為他好像完全變了一個人似的。

最後還有一個非常重要的就是他創作的態度。鄭先生很喜歡開車，他在開車時很放鬆，有幾次他開車出去，我坐在他旁邊，那時候他會開始跟我講一些工作外的事情。他說，現在年輕一輩的會覺得他要畫得像誰、他要走什麼樣的風格，可是他們沒有想過那個可能不是他們自己，必須要有創作的自覺性。

鄭問因為擔心弟子楊鈺琦個性內向、不諳世事，曾親筆替他寫了五封推薦函。

鄭先生對創作的堅持，也是體現了這部分。

我是在跟他畫《鄭問之三國誌》時，才第一次看到他像藝術家的那種創作方式。

他在畫那些大幅畫作的過程中，幾乎是呈現生氣跟憤怒的狀態，有點像拳擊手上場前，要先請別人打他的臉、打他的肚子，讓他腎上腺素飆升。

鄭先生會把圖放在地上，就像獅子圍著獵物一樣，在旁邊開始繞，繞一繞就潑一筆、繞一繞就潑一筆，我真的不曉得會有這種情況。他就像一頭獅子，在抓靈感的獵物。對我衝擊最大的就是他畫趙子龍的那幅〈長坂坡〉（《鄭問之三國誌》畫冊）。

那樣的場景我真的忘不掉，當下我其實是有點害怕的，因為他好像完全變了一個人似的，臉很凶，但那種創作的氣勢、態度，就是他想要讓我們看到的。不過，也可能他完成後的下一秒就說：「鈺琦，走！我們去吃飯！」反差很大。

這其實就是鄭先生一直在講的，你的創作風格、你的自覺性，都要自己去思考。

此外，他是一個很愛看書的人，他的書真的太多了，這也是自覺性的一環，考驗你自己對資料的涉獵廣不廣。我後來的藏書就是這樣來的，在他那邊看到什麼書，我自己也買一套，像是古典油畫之類的。

因為傳統的東西是不會改變的，鄭先生在這方面一直都有所堅持，所以不停地學習，也幫助他在這個領域總是處在頂尖的位置。

我現在給自己的定位是業餘漫畫家，因為我並沒有全心全意在創作。雖然曾經當過兩年的SOHO，但發現自己實在是不夠積極，所以畫完《熱帶季風》後，就回去上班繼續做3D繪圖了。

到現在，我還是沒辦法像鄭先生這麼投入。太晚去實踐「創作的自覺性」這件事，所以就很苦。但知道這個真的很重要——什麼風格適合放在什麼樣的故事，然後讓讀者一看就知道是你畫的。

我一直在想自己的風格，像我很喜歡線條。有的人是用網點或水墨去營造陰影，但我卻開始質疑線條到底是不是我的風格？我一直還在想。

我現在想自己的風格，你的創作風格、你的自覺性，都要自己去思考。

件事。有人很早前就有發現我注重線條了，但我卻開始質疑線條到底是不是我的風格？我一直還在想。

這其實就是鄭先生一直在講的，你的創作風格、你的自覺性，都要自己去思考。

鄭問的助手、弟子
楊鈺琦

一九七六年生，畢業於復興商工美工科繪畫組。

喜歡動物，喜歡整天窩在家。走路很快但是畫圖很慢。

一九九五年九月開始擔任鄭問助手，曾參與《萬歲》、《始皇》、《鄭問之三國誌》，而後從事遊戲產業，為資深電玩美術設計。

近年因接觸慢工出版社，開啟了紀實漫畫的道路，作品有《工廠》、《前線Z.A.》的〈忍冬訊號R.C.A.〉、《熱帶季風vol.1》的〈歡迎來到黑社會〉。

我的父親與師父

鄭植羽

鄭問工作室社長、專職繪畫

My Father, My Mentor

攝影——許村旭　圖片提供——鄭植羽

父親對我有兩面。一面當然是嚴師。他開始教我畫，也用我當助手之後，我覺得是比當年他帶其他助手的時候更嚴格了。

另一面當然是慈父。不只是每當我晚上熬夜工作的時候，也是要到天亮才睡的他，不時會過來提醒我早點睡。也記得小時候他把我緊緊地抱在懷裡的感受。

小時候，我對父親印象最深的就是他一直在忙，一直在趕稿。因為他睡得晚，起來得晚，媽媽都小心地要我和弟弟不要在樓上吵到他們，所以我們很多活動都只在一樓。

即使這樣，我還是有機會看到父親在做些什麼，所以多少總可以說是耳濡目染，也偷偷自己畫一畫。

因為我父親忙，很長一段時間我們相處的機會不多。比較持續的回憶，反而是在他去日本工作的時候。

鄭植羽表示，父親雖是嚴師，但其實內心很疼愛他的，小時候也會經常擁抱他。

當時我和弟弟在東京讀雙語的中華學校。每天早上媽媽送我們去學校，放學接我們回家。等下午回到家不久，父親就起床了。然後我們就一起去公園，騎自行車，吃日式烤丸子。回家後，晚上父親再開始工作。

雖然那時在異鄉，父親工作也忙，但沒有助手沒有其他人，好像比較完整地屬於我們家。之後我們回到台灣。父親待了不久，又開始他去香港，後來又去中國大陸的工作，又是聚少離多。媽媽偶爾會帶我們去探望他。香港的時候，記得他住在杏花邨。他在台灣的時候，就喜歡去鑽石樓飲茶，所以我們去看他的時候也帶我們去茶樓，每次都要點乳鴿。

可能因為是小時候在東京的影響，我長大之後讀了日文系。等到大學畢業，要進入社會的前後，我意識到需要另一門專才，所以想到了畫畫。

畫畫，還有什麼人能比得上父親可以教我的？

可是我跟他說的時候，他堅決不肯。他說這條路太辛苦了，不是我能走的。當時我不是很明白，後來有機會看到他一篇自述（見後文〈鄭問談自己與繪畫〉），半開玩笑說當年是貧窮逼得他走上畫畫的路，可以體會一些。

媽媽幫我一起求他，也沒有用。

我求了六個月之後，父親終於答應了。因為我鼓起勇氣，把自己在大學時候在筆記本上畫的一些人像拿給他看。沒想到他看了之後，倒是答應了。可能是多少看出我一些潛力吧。

那是大約二○一二年的事。他已經回到台灣（使用電繪），也不再有助手，所以我一面和他學畫，一面也當起他唯一的助手。

從那以後一直到他去世，是我和父親最完整的相處時間。畫了七、八個月的石膏像，還有一些玩偶。

父親教我，先從炭筆素描開始。畫了人物。他會挑流行雜誌上的明星人物，要我當模特兒來畫。之後是用壓克力畫彩稿、畫人物。

鄭問全家在日本期間，他曾繪製一幅兩個兒子逃出學校的圖畫，收錄在〈一百年後之英雄〉短篇裡。

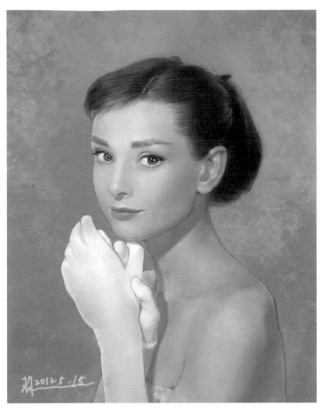

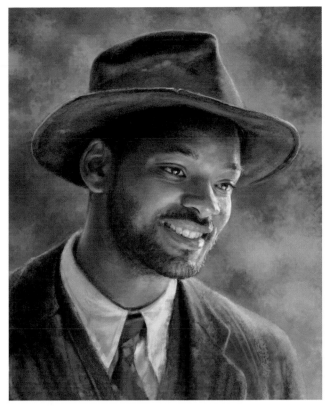

鄭植羽的作品。鄭問身為嚴
師，這張《威爾史密斯》的畫
作，他歷時修改八個多小時，使
用電繪軟體Photoshop完成。

‧鄭植羽擅長人物肖像，《奧黛
麗赫本》是他創作中最喜歡的作
品。

‧鄭問和鄭植羽一起創作的畫作
《陳樹菊畫像》，背景是蔥和黃
椒排列成的花樣，象徵陳樹菊女
士是代表台灣最樸實、也最堅毅
美麗的菜市仔之花。

‧鄭植羽表示，《米奇奇石膏
像》素描，是他父親對我作品很
滿意的其中之一。

再來他教我電繪，使用 Photoshop，和手繪肖像畫交叉進行，前後有一兩年時間。

最後是漫畫，但可惜的是這一段開始沒有多久他就去世了。

我父親的內心世界很少讓別人看到。

成了他的學生也是助手之後，和他的工作、作息結合，也偶爾有機會看到他流露的一些感想。

他一直在挑戰自己的夢想。去日本如此，去香港、中國大陸如此，後來回台灣仍然如此。記得有一次他略略回顧了在中國大陸的一些經歷之後，說他回台灣想做的，就是想要真正做些有挑戰的事。他最後階段籌畫的《清明上河圖》，正是這樣的構想。

我父親很執著。在工作上如此，在生活上也是如此。日常生活裡，他都執著地喜歡一些特定的東西。

像是麒麟啤酒、Mild Seven Lights、即溶黑咖啡、包葉檳榔、維力炸醬麵，都是多年如一日，不更換牌子。小時候就記得的一件事情是：他很愛自己做太白粉粿的甜食點心（太白粉加冷水攪勻，再沖入熱水成粿狀，然後加入糖水即可食），晚上做好了就拿給助手吃。結果助手都偷偷跑去跟媽媽求救，拜託媽媽設法叫父親不要再做了。

父親對我有兩面。

一面當然是嚴師。

他開始教我畫，也用我當助手之後，我覺得是比當年他帶其他助手的時候更嚴格了。

有一個可能的原因是，當時都忙著趕稿，時間緊張的關係，實際上他無法對助手一一要求那麼多，經常有問題他就直接接手自己處理。

鄭問很喜歡吃的日本甜點「日式烤丸子」（左）以及香港茶樓的乳鴿（右）。

鄭問創作遇到瓶頸的時候總喜歡帶著弟子往烏來跑，燕子湖是近年最常和鄭植羽一起散心的地方。

鄭問經常去吃餐廳「蜀魚館」。

鄭問最愛給助手們做的甜點「太白粉粿」。

鄭問最喜歡的食物，麒麟啤酒、Mild Seven Lights、即溶黑咖啡、包葉檳榔、維力炸醬麵以及很喜歡用奶油來炒飯、炒麵。

但他帶我的時候，沒有這些時間壓力，對我檢視的要求和標準都拉高。記得有一次看我畫威爾・史密斯（Will Smith）的肖像，他覺得我怎麼會掌握不到神韻，就急起來了。後來我畫了八個小時，他才終於滿意。

另一面當然是慈父。

不只是每當我晚上熬夜工作的時候，也是要到天亮才睡的他，不時會過來提醒我早點睡。

我也記得小時候他把我緊緊地抱在懷裡的感受。雖然不是記得很清楚，但是我知道《阿鼻劍》裡童年的何勿生，《東周英雄傳》裡童年的秦始皇，他都是拿我當模特兒來構畫出來的。

父親去世後，因為孟舜哥熱心促成他作品進入故宮展覽的大事，我也跟著忙進忙出。

後來事情終於定下來之後，我和媽媽一起去了中國大陸處理一些事情。有一天我們在廣州的花園酒店裡，午睡的時候我做了一個夢。

是個非常清晰，畫面非常清楚的夢。

時間是晚上，父親穿著他平常穿的咖啡格紋外套，不知從陽台還是他房間走下來，一路不知道在找些什麼。

我一直跟在他身後，拍著他肩膀想要叫住他，問他在找什麼，但他都沒停下來搭理我。

最後，他總算來到客廳的羅漢椅，盤腿坐上去。他開口說話，我隱約聽到他說了：「…日本…花市…」正想再進一步問清他到底在說什麼，看到他張口哈哈大笑起來，笑得連牙齒我都看得一清二楚。

我醒過來，就不能自已地哭了起來。

我想，我老爸會開懷大笑，是因為知道他自己作品進入故宮展覽，感到光耀也很開心。

我的眼淚，則可能是因為與老爸同樣的心情而喜極而泣，但也可能只是因為我對他的懷念，因為在夢中那麼清晰地看到了他。

鄭問的兒子與弟子
鄭植羽

一九八六年，天蠍座，東吳大學日文系畢業
目前為專職繪畫、鄭問工作室社長。

鄭植羽表示，他最喜歡父親的作品是《東周英雄傳》，這部漫畫成功地用水墨演繹了歷史人物，使他們彷彿從畫紙上活了起來，並代表台灣揚名於日本的漫畫界。還有，他最欣賞的人物是介子推和百兵衛。

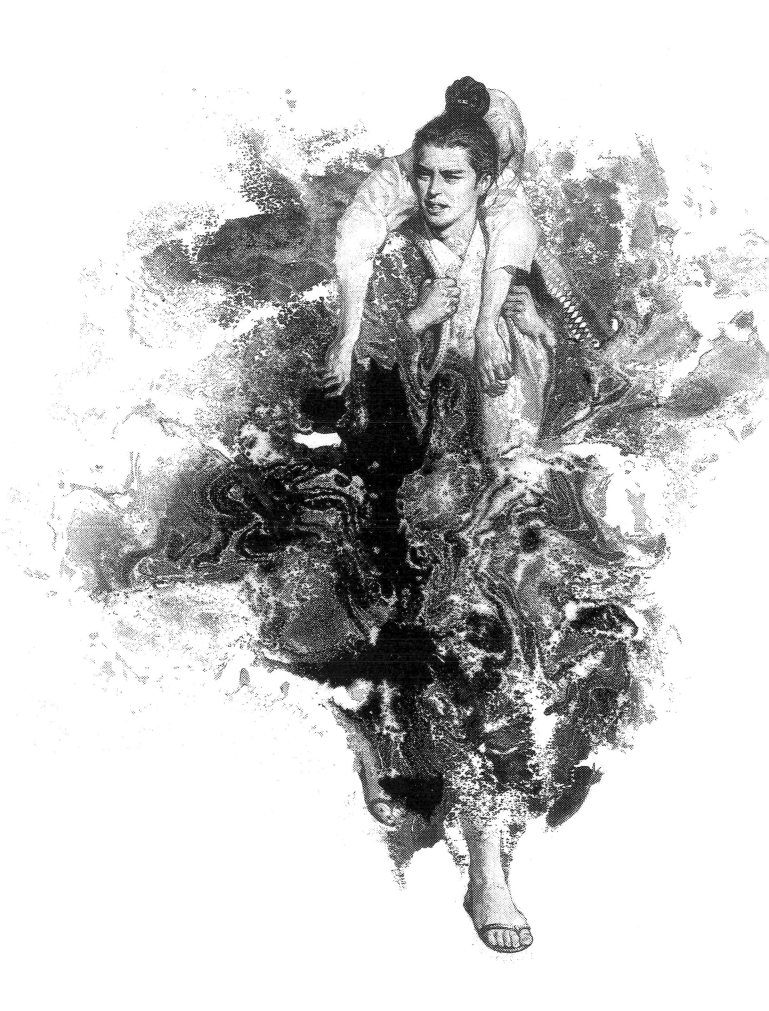

從讀者到編輯

Through the Eyes of a Fan

林怡君

大塊文化資深主編

攝影——博客來但以理、MaoPoPo、吳幸雯

左圖為《阿鼻劍二》的封底彩圖，中間為何勿生。

現在回想，從《鬥神》以來，一直到最後的《深邃美麗的亞細亞》，鄭問老師作品中的要角經常透露出非常強烈的一個信念：不低頭、不妥協，不對所謂的權勢、宗教、甚至命運屈服，就算個人得付出極大代價，在旁人眼中看起來再傻、再不值得，但老師仍無所畏懼、再痛苦也要堅持傲骨、走自己的路。

台北市信義路新生南路口的西南角，是棟灰綠色大樓，大樓的二樓租給店家，十幾年來都是服飾品牌專賣店，但在我念國、高中的時候，那裡曾經是時報文化經營的「時報廣場」，不賣衣服，賣的是書。國中時由於學校就在附近，放學回家路上常繞進去逛上好久，架上每一本書彷彿都是一個新世界。

在那裡，我發現有別於小開本翻譯日漫的大開本國人漫畫，定價貴很多，但看起來很不一樣、很厲害，於是用存下來的零用錢一本一本陸續買，帶回家後像寶貝一樣抱著慢慢看，時不時就去巡一下看有沒有新作出版：鄭問與馬利的《阿鼻劍》、鄭問的《東周英雄傳》、任正華的《修羅海》，還有香港利志達的《石

初遇，阿鼻劍

神》……

是這些時報版大開本漫畫單行本帶我進入鄭問老師的世界，十幾歲的心靈受到非常強烈的衝擊，連同其他作品，覺得眼球被唰地一刀割開。當時完全沒想到日後自己竟能親見鄭問老師，還成為老師新版的編輯。

重翻手上的時報版《阿鼻劍》，發現版權頁上註記了購買日期（一九九○年二月十二日），第一集和第二集相隔一天，顯見當時先買了第一集回家後，隔天迫不及待馬上去把第二集買回來讀。

《阿鼻劍一》故事線基本循著武林兒女和幫派間的恩怨情仇為主架構，

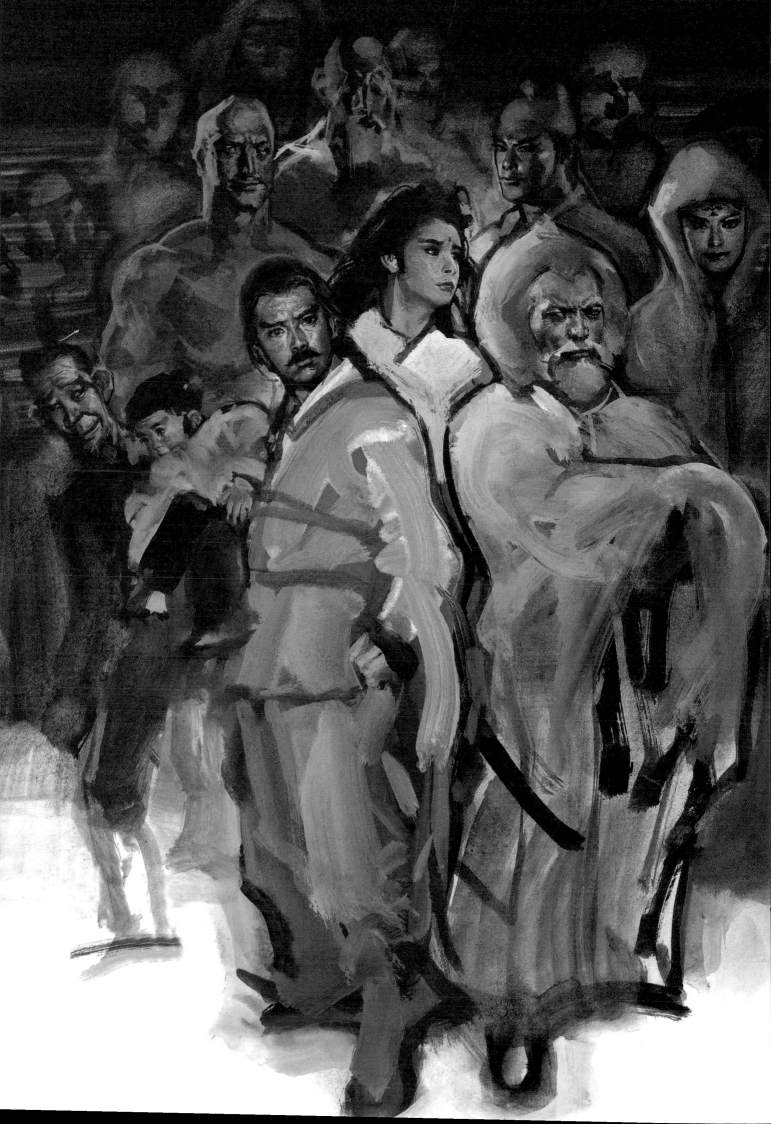

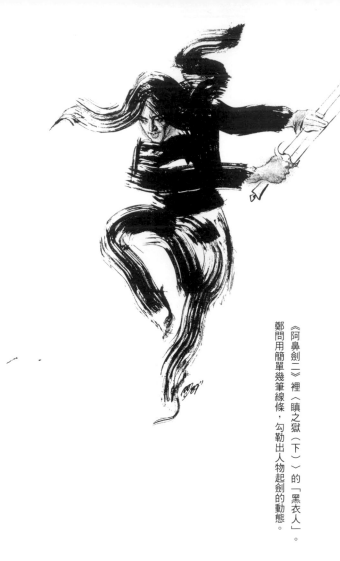

《阿鼻劍二》裡〈瞋之獄（下）〉的「黑衣人」。
鄭問用簡單幾筆線條，勾勒出人物起劍的動態。

硬頸頑固的何勿生，令人印象深刻。

老師在畫面上大量描繪了並列的招式殘影、速度線、桌椅牆垣磚瓦，來呈現過招時間和動作上的連續，許多畫格可以端詳許久。然而在如此濃郁強烈的畫面之外，老師在要點處總有畫龍點睛的大量留白，瀟灑筆刷所勾勒的人物更是令人嘆服。例如第一集山洞內，童年何勿生目睹史飛鵬手刃父親于景，那個將時空以及情緒凝結的畫面張力，一旦看過就難以忘懷。

《阿鼻劍一》結束在阿鼻使者於烈燄中現身，《阿鼻劍二》的情節走向和場景設定都大跳脫，變得非常玄妙。猶記得年輕時對這些「貪、愚、癡、瞋」地獄，讀得似懂非懂，只覺得截破人世虛偽假面的阿鼻使者實在太酷了，先前鮮少讀到漫畫處理類似的題材。荒涼遼闊的場景，城牆上全然用毛筆筆觸呈現的盤腿阿鼻使者和何勿生，以及書末以幾道瀟灑筆意點出的「十八惡道」，至今翻閱，還是能感受到當年閱讀時的驚豔，何勿生的硬頸頑固也令人印象深刻。

等不到《阿鼻劍三》，卻迎來了生的我。

三本《東周英雄傳》。這些在課本和試卷上硬邦邦的歷史人名，在老師筆下成了性格鮮明生動、有血有肉的人物，令人神往。

我至今仍清楚記得當時看《春秋一霸——齊桓公》所受到的衝擊：管仲手持小鏡自照，被旁人恥笑，但他其實利用小鏡映照，瞄準身後射箭刺殺公子小白；小白中箭但詐死，鮑叔牙駕車拉著棺木急馳回齊，棺木縫隙中露出小白咬牙切齒急念著「管仲」的臉；再翻頁，靈車轟隆衝入宮中，小白從棺木中飄然起身，即位成為齊桓公。老師費心在篇幅上對角色的行為細節多所描繪，讓人物變得立體，心緒躍然紙上；再加上場景視角的切換，完全一氣呵成，爽快至極。末尾老師費心鋪陳出齊桓公那句「射天下是嗎？」而後枷鎖掉落，管仲心悅誠服捧著瀟灑齊桓公的手，風吹旗楊、衣袍颯颯。對比先前從棺木縫隙中透出的恨意，這個「射天下是嗎？」的心境轉折，完全震動了當時還是高中生的我。

上圖為完成後合影，右起平凡、鄭問、蕭言中、紅小將、張放之等漫畫家。

追憶，二〇一二安古蘭漫畫節

最早得以親見老師，是二〇一二年初老師參加安古蘭漫畫節台灣代表團，當時我負責相關刊物文宣的編輯，以及展場的工作人員。

「台灣館」的主視覺是邀請老師新畫的「勿生小像」彩稿，水墨渲染的「灣」字中何勿生雙手握著阿鼻劍，收到檔案時內心真是充滿了讀者和編輯交織的激動。

那次參與的台灣漫畫家多達二十一位，去程航空公司班機有狀況，抵達安古蘭時大家都累癱了，但還是趁開展前去看看台灣館。老師走了一圈，覺得帳篷入口上方應該要有清楚的「TAIWAN」標誌，當下吆喝，於是蕭言中、平凡、紅小將、張放之等漫畫家，一起合作，動手割出了有翅膀的TAIWAN，搬來梯子，一個字一個字貼上去。

那大概是歷屆安古蘭台灣漫畫館最豪華的一個「TAIWAN」標誌了吧。整個過程老師站在大夥兒後面，面帶

漫畫家陳淑芬回憶開展那天，到了台灣館之後，鄭問做的事情很生動。我們看到有人在門口徘徊猶豫，進門後還會問「這裡是…？」原來裡面布置很好，門口，卻沒標示台灣館，真是晴天霹靂！

只聽鄭問大哥鎮定的問，「有沒有筆？」然後接下筆，就這樣畫了起來。又順手拿剪刀剪了起來，整個過程行雲流水。沒想到會親眼看到大師寫POP，我還沒回過神呢。

在場其他漫畫家已經接手，拿梯子的拿梯子，張貼的張貼，在後面看的，比手畫腳，上面點……喬正了，大家都笑得好開心。那一瞬間，好像都回到青少年學生時代。

鄭問大哥就是這樣，一路走在前面，激起大家的熱血，用行動鼓舞後輩。台灣第一次的安古蘭展場，就這樣完整了！

那次的安古蘭漫畫節，老師在亞洲館有一場現場作畫，用毛筆畫出何勿生，之後與馬利的座談，講述《阿鼻劍》故事。那次參展相當辛苦，但光是能目睹這兩場也就值了。

微笑地抽著菸觀看，偶爾出言提點，那幅神情令人難忘。

再見，東周英雄傳

從安古蘭回來後，大辣總編輯黃健和問我有沒有興趣接手編輯《東周英雄傳》新版，我點頭如搗蒜。猶記得和阿和以及企劃幸雯去新店老師家拿《東周英雄傳》的原稿耶！

整理原稿時難掩心中的激動。講談社把原稿保存得相當好，重看原稿，才發現少數場景，如〈恨吞天下——秦始皇〉裡秦太后和呂不韋、嫪毐的部分，時報版可能礙於當時的出版法規和社會風氣，修掉不少，於是在大辣新版我們盡量回復老師的原稿畫面（請見《東周英雄傳一》P234-241）。

「春風要得意。」老師幫人簽名時常常提上這幾個字，那個「要」字令人玩味。

當時遇到的另一個問題是，舊版的中文狀聲詞手寫字已經佚失不可考。我左思右想，把舊版書翻來翻去，覺得既然要做新版本，狀聲詞用印刷體來排一定沒手寫字好看，但三本加起來量還不少，老師應該沒時間寫，但找別人來寫也很奇怪。最後還是硬著頭皮問老師能否補寫這些「啊！哇！砰！咻～嘩～呼～」給我，還好老師一口答應了。雖無暇逐格寫，但他依照我整理出的所有狀聲詞，每個字都寫了數個，方便編輯過程中選用。

〈秦始皇〉裡（P235）長安君的詔文，也請老師重新手寫後置入（舊版是用印刷體）；舊版出血過多裁切圖的問題，也都修正回來。後來編《萬歲》、《始皇》時也沿用前述這批狀聲詞，有新增的又請老師補寫了一些。老師離世後，這批狀聲詞也成了彌足珍貴的材料。

此外，老師幾乎在每版漫畫單行本的最後都會有一個占據整頁的書法字，並用毛筆工整地寫上一篇關於該作品的跋，累積下來是十足珍貴的

後記

除了前述訪談之外，擔任老師編輯時，幾回去老師家取、還原稿，老師總是微笑不多話，加上身為讀者從小累積的敬畏也讓人不敢隨意攀談。聊比較多的反而是師母，日常事務聯絡也都是透過她。師母優雅、溫柔又親切，同樣擁有秀異美感。當時新版《東周英雄傳》的一和三都換了封面圖、重新設計，過程中才得知新版《東周英雄傳一》封面的幼年始皇，是根據兒子植羽童年時的樣貌所繪；認識師母後，亦方知老師筆下許多美女的原型其來有自。

那幾年植羽擔任老師的助手，因此稿件確認以及email傳檔等事務，多是透過植羽協助。猶記得最後一次拜訪老師家，離開時搭上計程車，回頭望

作者自述。因此在編輯新版《東周英雄傳》、《始皇》和《萬歲》時，也請老師為新版寫序，新序雖非毛筆手書，卻是相隔逾二十年的難得對照。

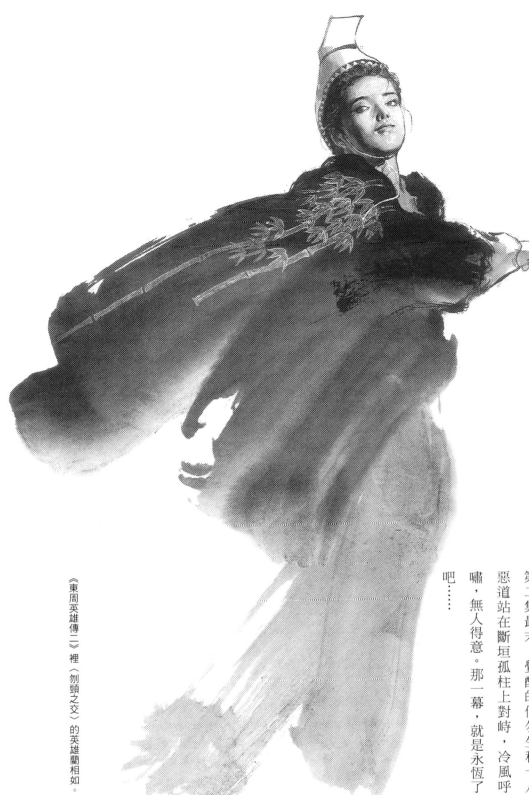

見老師一家人站在院子中微笑揮手，如今想起，令人泫然。

「春風要得意。」老師幫人簽名時常常提上這幾個字，那個「要」字令人玩味。老師在春風初拂時離開我們，讀者再也等不到《阿鼻劍三》。

第二集最末，覺醒的何勿生和十八惡道站在斷垣孤柱上對峙，冷風呼嘯，無人得意。那一幕，就是永恆了吧……

《東周英雄傳二》裡〈刎頸之交〉的英雄藺相如。

鄭問漫畫新版編輯

林怡君（MaoPoPo）
大塊文化資深主編。大辣「鄭問作品集」《東周英雄傳》、《始皇》、《萬歲》新版編輯。

鄭問的夢想、孤獨，以及背後的女人

Hero Alone, and the Woman Who Stood Behind Him

馬利（郝明義）

《阿鼻劍》漫畫編劇

1.

在我的印象裡，第一次見到鄭問是一九八八年末。一個晚上，當時還拄拐杖行動的我，走下許多樓梯，進入一個沒有門，卻有帳幕的房間。帳幕微微飄動，燈光偏暗，映著許多人影。

那年我三十二歲，剛接任時報出版公司總經理。

那天晚上，是許多漫畫家一起約我見面。大家想知道這個新任總經理對漫畫出版的看法和想像。

那天，鄭問也在場。

我不記得跟大家到底說了什麼。應該不外乎表白自己也是個愛看漫畫的人，多麼喜歡諸位漫畫家的作

左頁圖為二○○七年，鄭問在北京。

「這是某天晚上大家喝得很快樂的照片。飲酒之樂，盡顯在此。攝影的人，是那位也經常和我們在一起，最後以飲者留其名而離開人世的葉清芳。」馬利說。

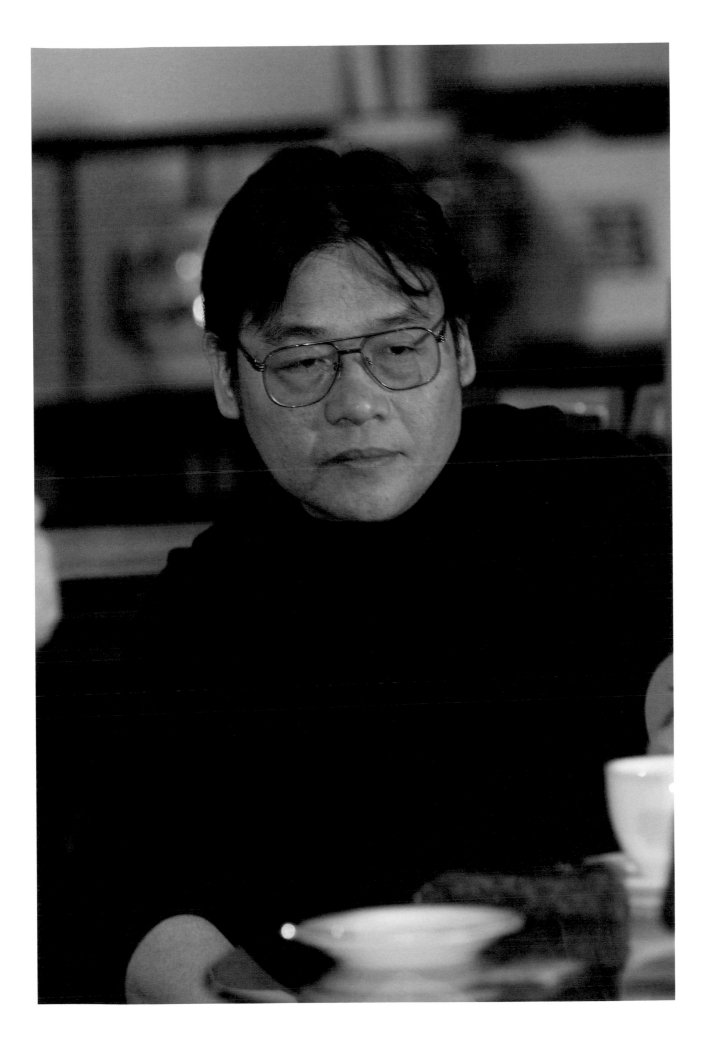

品，保證只會擴大而不是縮小漫畫出版。

我記不清那個地下室到底是吃飯還是喝酒的地方，但基於那時我還是個愛熱鬧、愛拚酒的人，少不了喝個痛快。

那真是個美好的年代。

台灣的漫畫家不但人才濟濟，更重要的是各有獨特的原作風格，所以不只是大家的創作豐沛，還因為許多漫畫家愛喝、我們的編輯愛喝、彼此共同認識的一些攝影家與藝術家愛喝，所以留下太多歡樂的酒桌記憶。

2.

我留了一張當時的照片，鄭問不在這張照片裡。

他也沒有出現在我們其他的酒桌上。

他本來就不愛人際來往。酒更不是。

那天晚上會現身在那個帳幕裡，是他那個超級宅男難得的一次。

我和鄭問杯觥交錯的機會雖然不多，但很快與他有了跟其他漫畫家不同的合作。

我們不只是漫畫創作者與出版者的關係。我們之間多了漫畫編劇和繪者的關係。

那時我決定創辦《星期漫畫》，找了導演楊德昌當監製，每期請鄭問、麥人杰、曾正忠三位擔綱創作。麥人杰畫《天才超人頑皮鬼》，顧名思義；曾正忠畫《遲來的決戰》，是科幻。鄭問則是《阿鼻劍》，武俠。

鄭問的作品，都是自己編劇兼繪者，《阿鼻劍》怎麼會出現由我編劇他來畫的情況，今天已經記不清楚。但是揣摸著回憶，不外乎因為我本來就是《刺客列傳》的書迷，所以要努力爭取也創造一個和他合作的機會。

當著時報的總經理，還能和鄭問一起創作漫畫，這不是人生一大快事嗎？

我會有《阿鼻劍》的想法，是因為在那個時候，剛走上信仰佛法的路，讀了一些佛經，被許多佛經的文字及敘事電到。《地藏菩薩本願經》是其一。「地獄」是我們常聽到的詞，但到底有多少種、是什麼景象，在這一部佛經裡寫得驚心動魄。譬如這一段：

「其獄周匝萬八千里，獄墻高一千里，悉是鐵為，上火徹下，下火徹上，鐵蛇鐵狗，吐火馳逐，獄墻之上，東西而走。」

起初我想的《阿鼻劍》，就是萬法由心造，講一個個各有自己渴望復仇理由的人，最後交織成誰都無從脫逃的阿鼻地獄。

我的故事大致有個方向，但是隨著情節進展，越來越想打破復仇的窠臼，但又覺得束縛越來越大。

我沒有跟鄭問講過這些掙扎。他也根本不受影響，逕自用自己驚人的圖像語言，把我的劇本畫出破格的魅力。

于景殺進忠義堂救何勿生的那一段，紙面上澎湃著沒有邊際的劍氣，最後史飛虹天外飛來的那一掌，石破天驚。

我自己最受震撼的，是史飛虹在山洞裡一刀刺入于景的場面。巨幅的留白，和前面縱橫飛舞，在的畫筆，形成巨大的對比。讓人窒息的同時，又讓人穿透。

沒有任何武俠漫畫有這種場面，有這種視覺的魅力和哲學。

在《阿鼻劍》裡，極令人震撼的，是史飛虹在山洞裡一刀刺入于景的場面。巨幅的留白，和前面縱橫飛舞的畫筆，形成巨大對比。

3.

我一路思索，希望在劇本上也能有相比肩的突破。

直到第一集「尋覓」快結束的時候，猥瑣的店小二，守著瀕死的何勿生，在熊熊大火燒掉一切中現身為阿鼻第九使者，我也體會到可以如何打破一開始的設定，給這個故事帶來新的生命。

這樣我開始講第二集「覺醒」的故事。

時間過去了二十多年，但是和鄭問合作第二集的感受，真是行雲流水到今天。

那個時候，我經常去中國出差，《星期漫畫》又是週刊，所以很多集的劇本，都是在飛機上、飯店房間裡寫的。當時中國的許多高檔飯店，服務員會連門也不敲就隨時進來送水，看到我在那裡埋首疾書，可能覺得挺怪的。那時沒有網路也沒有電郵，我寫好了就去飯店商務中心傳真到鄭問家。

那些劇本很多是趕在最後一刻寫好，稿紙上有許多我急忙中修改的筆跡。但基本上我已經沒有束縛，也不感到壓力。從第一篇〈貪之獄〉開始，故事和情節像是自然湧現。所以我是在一種很自在，甚至很輕鬆的心情下，寫了第二集「覺醒」的劇本。

除了傳真上的那些字之外，經常到處奔波的我，根本沒有和鄭問有什麼討論。但是劇本呈現新的視野之後，他的畫筆發揮的威力更大。鄭問獨樹一幟的畫風，鋪展出無與倫比的視覺饗宴，把大家閱讀武俠漫畫的經驗一再推進新的里程。

《阿鼻劍》，尤其是第二集「尋覓」與鄭問的合作，真是超越愉快所能形容的經驗。

4.

這二十多年來，我不時會遇上讀者，問《阿鼻劍》的後續如何了。

印象最深的一次，是一位詩人作家和我在一個場合認識之後，很正色地告訴我：「《阿鼻劍》就停在第二集，是一種罪惡。」

是啊，《阿鼻劍》為什麼就不繼續下去了呢。

最主要的理由，就是後來我們兩個人各有自己的「漂流」。

鄭問在《阿鼻劍》第一集的跋裡提到，這部作品因為有馬利負責編劇，「所以我把構思劇情的力量全部轉移到畫面的處理上，也由於能力不必分散，才能慢慢的融入插畫的理論與技法。像第一部的第六回起，我開始使用毛筆的重線條，加上沾水筆的描寫來誇張畫面節奏，用牙刷噴點的水的感覺，用版畫的硬線條來跳出人物表情等等，相信讀者們可以感受到我努力的企圖心。也由於經過不斷地嘗試，慢慢的對黑白連環圖有了心得和掌握的能力。

時間和經驗對一個創作者來說實在太重要了，缺一不可。」

「這兩張照片，是某一年我們在談《阿鼻劍》的場面。那是鄭問還沒去日本的時候，我去他們家，那時的我們都很年輕。照片是陪我去的高重黎拍的。」馬利說。

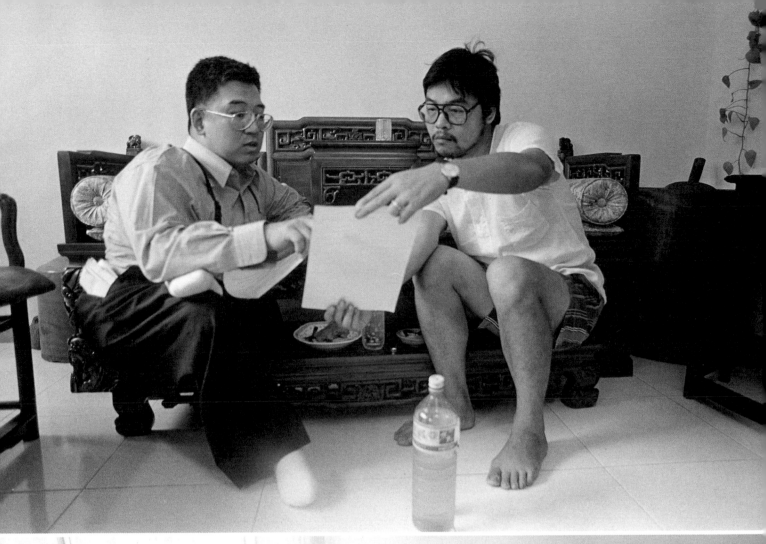

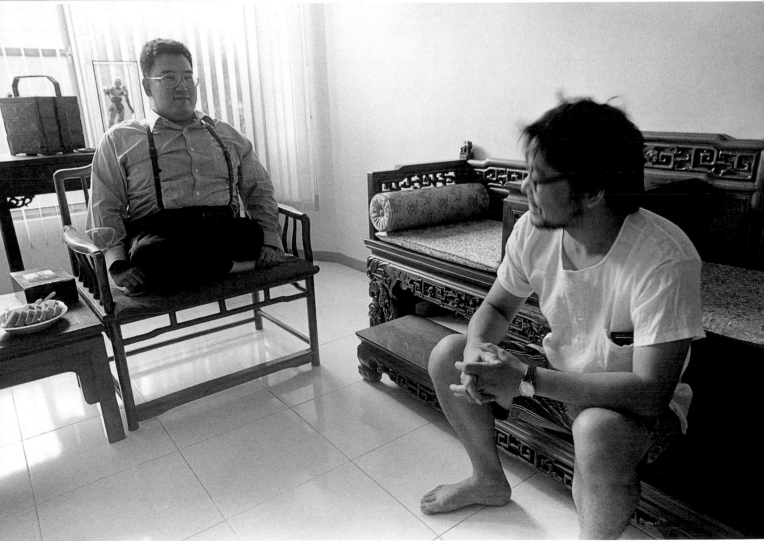

大約《阿鼻劍》第二集結束時，鄭問已經接受日本的邀約，在講談社閃亮登場。當時他即使願意繼續畫《阿鼻劍》，也只能每兩週一次。後來到一九九六年，鄭問決定去日本大展身手，把全家人都帶去。

我這邊，先是因為經營的壓力，關掉了《星期漫畫》。再過幾年，我的家庭、工作也都產生劇變。就在鄭問舉家遷移日本的那一年，我也離開了時報，開始創立大塊。

這段時間，我倒沒有停止對《阿鼻劍》的想像，整體情節已經有了更清楚的架構。簡單地說，這個故事會跨越過去、現在、未來三世。用篇幅來說，《阿鼻劍》整個故事大約要有十五集，而我和鄭問算是只完成了兩集。

既然這件事情做起來很大，我反而不急了。急也急不來。尤其在我和他都各有忙碌的生命軌跡之下。

我也是。創立大塊之後，除了一度兼任台灣商務印書館的工作之外，我不想只守著台灣市場，去了北京，又去了紐約。

我們各自在闖盪中漂流。

這中間，我們也曾經談過一兩次如何再合作《阿鼻劍》。但最後還是因為雙方都覺得時機還不成熟，不必勉強匆促出手而再擱下。

二〇〇七年，馬利與鄭問聚首於北京。

5.

二〇一二年，我和鄭問在法國相會。

那年安古蘭漫畫展，大塊負責承辦台灣館，主題介紹台灣的漫畫創作歷史。

我們請鄭問為台灣館畫了主視覺海報，是手持阿鼻劍的何勿生，他的身下帶出一個巧妙的「灣」字。

當時鄭問已經結束在中國的探索，回到台灣。我的台北、北京、紐約三城之旅還在繼續。

從安古蘭回來之後，我們開始談怎麼重續合作。

因為我們兩個人都很重視國際市場，所以在討論後得到一個結論：接下來如果要以安古蘭為舞台做突破的話，新寫一個西方人更容易融入的故事，可能要比《阿鼻劍》的機會更好一些。

左頁圖為二〇一二年，鄭問替安古蘭台灣館繪製的主視覺圖〈勿生小像〉。

這樣，我提了一個名叫《狂沙西城月》的計畫。鄭問也同意。接下來就是我要準備架構，準備寫劇本了。

但這件事情沒能有進展。

一方面，我在紐約的公司業務很重，餘暇不多。二方面，二〇一三年開始一連串的事，把我公司之外的心思都盤據了。

從反黑箱服貿，我意識到公民積極參與社會運動，監督政府的必要，之後每一年都投入許多時間，和鄭問的合作反而一再被擱下。

後來我安慰自己：先忙幾年就退休，退休後再專心寫作，包括和鄭問合作的劇本，以及我自己想寫的小說。

這期間，一方面我不好意思見他，都是寫信跟他說一下我在忙些什麼；另一方面又覺得彼此都在壯年，來日方長，所以倒也沒有那麼不安。

二〇一七年初，我對人生有些新體會，寫了一篇短文：〈燈塔與燈籠──369的故事〉。簡單地說，長時間以來，我都努力扮演燈塔的角色，以照亮遠方為志，但是卻忘了燈塔之下是黑暗的。所以我也需要努力扮演燈籠的角色，照顧親人、朋友、同事。

為了實踐，春節之後我就整理朋友名單。

先是去見一位三十年前的大學學長兼室友。他目前行動不便，我去跟他分享了一些打坐和氣功心得。

再來就是鄭問。不過當時我要忙三月份波隆那書展的「台灣繪本美術館」，因此當黃健和說要去找鄭問談出版全集的時候，我請他轉達等我四月回台就去找他。

我以為這樣就是我們重聚的開始。

實在是幼稚。

我是三月二十五日晚上從台北出發去紐約。抵達之後的次日，得知鄭問走了。算算時間，那是在我飛機剛渡過太平洋的時候。

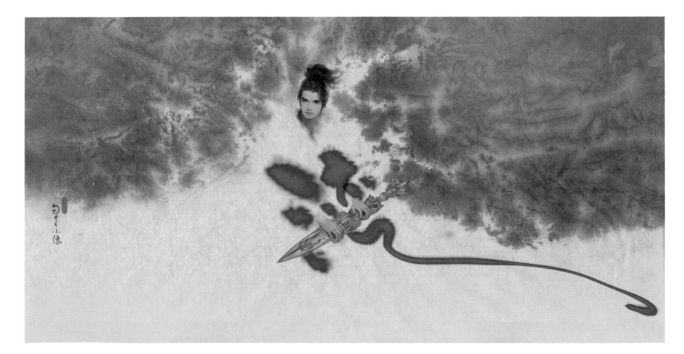

人生不免有些憾事。

有些會隨時間過去而逐漸在記憶中淡化，有些一直清晰如新，有些會越來越深刻。

對鄭問，正是如此。

在他走後，這一年多來的時間，不論是因為和他家人更多聯絡，還是因為重新閱讀他的作品、因為我大夢初醒般注意到圖像語言的重要而推出「image3」的品牌，使得鄭問一直翻動著我的思緒。

我對他有了以前沒有的認識，也有了日益深刻的遺憾，和感慨。

鄭問工作的地方在家裡的四樓。

因為沒有電梯，我以前去找他的時候，都是在一樓的客廳見，從來沒上去過。

有一天，我突然想到，怎麼能從來都沒看過他工作室，體會一下他工作環境的氛圍？沒有電梯，我可以爬上去啊。

那天晚上我就去找了鄭太太，她叫傳自，和兒子植羽。其實，也沒花多少時間就爬上去了。

傳自把工作室整理得十分清潔。然而經由她和植羽的說明，還是可以想像當年那裡有四個助手一起和鄭問工作的場景，以及每當有什麼構想，滿地都是畫紙的樣子。

傳自也告訴我鄭問最愛收集模型，滿滿兩大皮箱。

就在看著他那不大的房間，看著那台邊緣老舊的電腦，看著鄭問的模型，我想：真不能只是用宅男來形容鄭問。

「宅男」形容不出他的那種孤獨。走自己相信的路的孤獨。

別人都要仰仗最新的電腦與科技創作的時候，鄭問卻是使用早已過時的軟體畫出無人能及的絢麗；別人生活交際熱鬧的時候，他卻在斗室裡把玩著模型的關節，在紙上創造出生命躍然的人物。

這種孤獨，使得很多人沒法了解鄭問的內心，但也是這種孤獨，使得很多人直接進入他的內心。

在我們辦的一場追思會上，有一位年輕的讀者代表講得很好。他說：看鄭問筆下的俠客，才體會到什麼是雖千萬人吾往矣的氣概。

二〇一七年，鄭問去世後，馬利突然想到，怎麼能從來都沒看過他工作室。當天晚上，就去了鄭問家。

不過，就鄭問這個超級宅男來說，本來他應該留在台灣才最自在，可是他卻去日本，再香港而中國又回來，那他自己不顧一切出去闖盪與漂流的目的又是什麼？

一開始，我以為鄭問是想在規模更大的市場裡開拓自己的舞台。後來，我體會到的是：鄭問對他可以透過繪畫、漫畫做到的事，有一些和他人不同的想像。為了實證這些想像，他選擇了這條路。

再後來，重看鄭問所有的作品，並且聽傳自他描述他創作的過程，格外體會到他那些想像與實證之路的獨特。

他創作漫畫，可以說是把一格格分鏡當作獨立的繪畫來看待。並且更難得的是：鄭問不重複自己。儘管他發展出自己顯著的特有畫風，但實際在創作的時候，他每部作品每一格分鏡都避免重複自己過去的構思。

到底該如何形容鄭問想做的事，我覺得有一次和平凡跟陳淑芬聊天的時候，平凡講的一句話打動了我。

「學長做的事，就是用他自己的身體努力把天頂撐起來，以便讓下面的人可以有更多的空間可以活動。」平凡是鄭問在復興商工的學弟。

這段時間，我還有一個感嘆是：我們兩個，實在是彼此太見外了。

那天晚上在鄭問的工作室，我就想，怎麼沒早上來他的工作室呢？他聽到我要爬上來，一定會反對。

但是如果我就是堅持要上來的話，他一定也不會攔我的。等我上來之後，他也肯定會開心地和我喝一杯啤酒。

但我怎麼就沒想到呢？

後來，在找過去的照片和書信時，我翻出來了一封一九九六年七月寫給鄭問的信。信傳真給他了，原件我留著。

那封信一方面是談當時有人簽約要買《阿鼻劍》德文版權的相關事情，另一方面是回覆當時鄭問要支持我創業的事。

我要創立大塊的時候，有兩位漫畫家第一時間表示了熱心的支持。一位是蔡志忠，一位是鄭問。但我接受了蔡志忠的好意，卻婉卻了鄭問。

我在信裡，除了給鄭問去日本闖盪的一些建議之外，有一段這麼寫著：

「見面時，由於想到你在日本也是類似『創業』的階段，因此即使你表示願意支持我做些新的東西，但由於怕給你增添麻煩，所以希望在你穩定了之後再談。」

我對鄭問，實在是見外了。

以鄭問的個性，很可能在那個不穩定的時候，因為要實踐支持我的承諾，反而激發出更大的能量，創造出更發光的作品。

我這麼說，倒也不是全然猜測。因為我也是那種人。就在我寫的那段話的底下，我跟鄭問說，如果對他有什麼可以效勞之處，請千萬不要客氣。

「我最近對成敗的壓力看淡了。所以如果你需要我配合做些什麼，只會強化我對手邊這一切『游刃有餘』的信心。」

在那個我自己創業還不穩定的時候，我相信自己會因為多加一個挑戰反而覺得更加游刃有餘。當然相信鄭問也會。

8.

鄭問的世界，如果不提到一個人的話，永遠不會完整。那就是他的太太，傳自。

一九九六年七月，馬利寫給鄭問的信。（局部）

見外。
見面時，由於想到你在日本也是該似"創業"的階段。因此即使你表示願意支持我做些新的東西。但由於怕給你增添麻煩，所以說希望在你才穩定了之後再談。不過，如果你有任何需要我效勞之處，

我最近對成敗的"壓力看淡"。所以如果你需要我配合做些什麼，只氣強化我對手邊這一切"游刃有餘"的信心。

每次去鄭問家，傳自都事先準備好大盤的水果，泡好茶。我和鄭問談事情，她就退到不知哪裡去，偶爾又無聲無息地出現，添補一下茶水又退開。

多少年間，我只記得她永遠客氣地帶著淺淺的笑，輕靈地招待客人的樣子。我和她交談的次數，應該五根手指數得出來。

鄭問去世之後，因為要整理他的資料，和傳自的聯絡多起來，透過她逐漸了解鄭問更多，也就對她知道了更多。

一九八五年，鄭問在一個漫畫學會辦的活動上遇見傳自，一見鍾情，到處打聽她的聯絡方法。找到她不久後，鄭問就把原來的住處退掉，搬到當時她在士林住的姐姐家附近，認定了她。原來也是學設計的傳自，不免被才氣縱橫的鄭問所打動，兩人沒多久就結婚。

在鄭問的自敘裡，他講過一段話：「家人很重要。漫畫家的工作不可能一帆風順，尤其是沮喪的時候，家人就成了心裡很大的支柱。所以我認為創作人的另一半，需要很大的包容心。」

就這一點來說，傳自不只是達到了鄭問的期待，相信也早就超越了鄭問的期望。

先生在外奔波多年，當太太的要配合著實踐夢想，又要自己照顧台北家裡的一切，其中辛苦之處，可以想像。但，因為傳自的先生是鄭問，使得其中也有許多難以想像之處。

去鄭問家，會發現一個特別的地方，沒有門鈴。這是因為鄭問是個夜貓子，晝伏夜出，所以有門鈴怕打擾到白天鄭問的睡眠。

從門鈴這個例子就可以看出，傳自把自己和家裡一切安排和活動，都以維護鄭問能保持夜裡創作品質為最高原則而展開。

每天，鄭問大約是早上五點鐘左右上床。傳自則要早於那之前先起來，幫鄭問準備飲食，讓他吃飽再睡，由此開始她的一天。

一九九五年初，鄭問寫給馬利的賀年卡片。

接著，她就要張羅孩子吃飯、上學，回家料理鄭問養的三隻大狗、去市場買菜，中午再去學校接孩子來家，等鄭問下午三點起床，為他準備些吃的，再一路忙到做晚餐、顧孩子洗澡，到九、十點把孩子都哄上床睡覺。另一邊，鄭問是晚飯後開始正式構思，到大約十一點的時候，鄭問就會拿他的構思，不論是故事的還是畫技上的，來問傳自的意見，和她一起討論，直到她睏得再也撐不下去。然後，幾個小時後就再開始第二天的循環。

因此，傳自是鄭問的老婆、情人、孩子的媽、傭人，也是知己、模特兒、永遠的第一個讀者，和助手。

我問她除了討論之外還幫鄭問做些什麼。

傳自舉了一個例子，就是鄭問畫一些潑墨畫的時候，有時候會到陽台上鋪上二、三十張畫紙，然後要傳自幫忙把油漆潑灑上去。

潑完了之後，鄭問會不停地走動、端詳，看其中哪幾張的情況值得再進一步發展。

「看完之後，他會說，唔，這一張，那一張，這兩張收起來，其他就不要了。」傳自回憶當時的情形。「我幫他收拾東西還好，最害怕的是油漆的氣味。」

聽傳自陳述她環繞著鄭問一天天的生活，我印象最深刻的是兩件事。

一是她對鄭問白天安靜睡眠品質的堅持。除了去除門鈴這些干擾之外，孩子在家的活動也都得服膺這個最高原則，在家不能吵到鄭問和助手，因此只能窩在一樓客廳。

又因為養的三隻大狗怕熱，為了不要讓客廳外面的狗吵到鄭問，所以經常要把客廳冷氣開到十七度，她和孩子在家裡都要穿長袖。

住在日本的時候，傳自則是早上送孩子上學後，就經常在外頭坐電車逛東京，到中午接孩子放學回到家，差不多是鄭問下午要起床的時候。

鄭問愛狗，尤其愛養大狗，所以他們家有過大白熊、高加索犬、獒犬三種大狗。狗舍就在客廳外搭建的鐵皮屋裡。下午鄭問起床後，會下樓找狗玩，跟牠們躺在一起聊天，有時跟牠們出去散散步。所以照顧這三隻狗和牠們住處的責任就在傳自身上。每天除了早上她要帶三隻狗輪流出去遛之後，還要清洗牠

鄭問十分喜愛狗，他說狗可以幫他轉換心情。

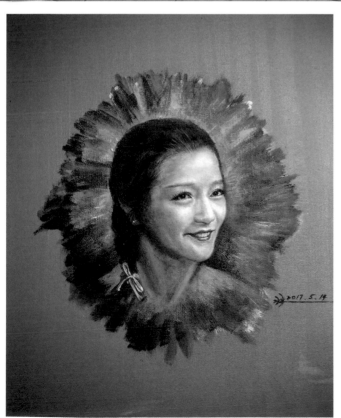

上圖 鄭太太為人低調，本來堅持不入鏡，最後同意放上她的背影。據鄭太太所述，鄭問想要放鬆時，會躺在屋頂上看星星。

左圖 去年母親節，鄭植羽花了四個多小時，畫父母的結婚照，送媽媽的禮物。

們住處。不但要用力清洗，還要消毒。

傳自說，最頭痛的是，這種大狗老了的時候，很像人中風，前肢有力，但後肢無力，無法出外大小便。因此傳自要比過去花費更多的心力維持鐵皮屋裡的清潔。最後傳自想出了一個方法，就是用大毛巾把狗的下半身抬起，把牠們半爬半拖地拉出去，到家附近的草叢裡解決。

鄭問在自敘裡也提到他的狗，說：「我家的狗太大了，所以有時候就算被牠稍稍撞一下也會被撞倒。」

那一個女人家要用大毛巾抬著牠們下半身搬動出去？不可思議。

我問她為什麼可以做到這些」。

「鄭問自己說狗可以幫他轉換心情。」傳自回答，「我完全看得出來。他跟狗在一起的時候，就是徹底放鬆。既然可以幫他轉換心情，有助於他創作，那就值得。」

所以，每一個成功的男人的背後，都有一個女人。鄭問和傳自的例子，又是一個。

這一年來，雖然逐漸了解了傳自長期扮演的多重角色，尤其最後還加上一個「大力士」，但她再三要我不要寫她的這些事情，說是微不足道。

但是多年來，傳自辛苦奉獻，一心協助鄭問沒有任何後顧之憂地創作，把作品發光發亮。鄭問地下有知，一定不捨得傳自對他如此辛勞的付出，就此無人知曉。

傳自是鄭問創作生命裡不可分割的一部分。

我相信鄭問聽我這麼說，一定會說：「老婆，我同意。」

本文在作者寫給鄭問告別信〈且直行〉的基礎上改寫。

鄭問的編劇
馬利（郝明義）

一九五六年出生於韓國。一九七八年台大商學系國際貿易組畢業，曾擔任過特約翻譯、編輯、主編、總編輯等職。一九八八年任時報出版公司總經理，一九九六年離任。同年秋，創立大塊文化。

現任大塊文化、Net and Books 董事長。與鄭問合作《阿鼻劍》擔任編劇。

左頁圖為《阿鼻劍一》的彩圖，于景抱著幼年的何勿生。

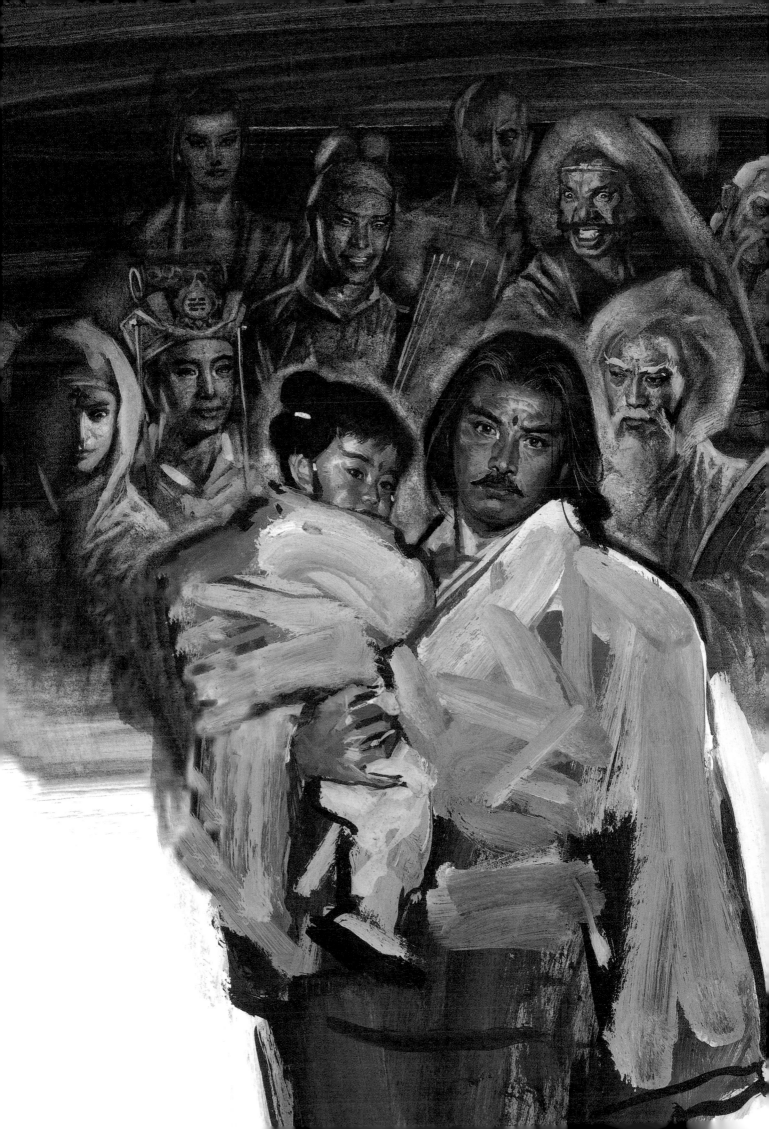

阿鼻劍：第三部〈前世〉

編劇——馬利　漫畫——鄭問

一九八九年，由鄭問與馬利共同創作的《阿鼻劍》於《星期漫畫》週刊誕生。透過發人深省的佛義哲思、瀟灑寫意的水墨線條，《阿鼻劍》發展出自成一格的武俠漫畫，替台灣漫畫史寫下了傳奇一頁。

起初，《阿鼻劍》有「前世」、「今生」的設計，而後鄭問開始於日本連載，兩人各自忙碌，最終只完成了「今生」的前半，出版《尋覓》與《覺醒》兩部。第三部〈前世〉則僅在《星期漫畫》七十八期上留下三篇珍貴的殘稿，《阿鼻劍》自此成為絕響。

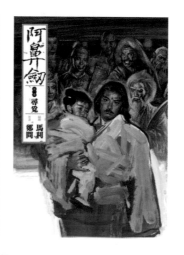

阿鼻
劍

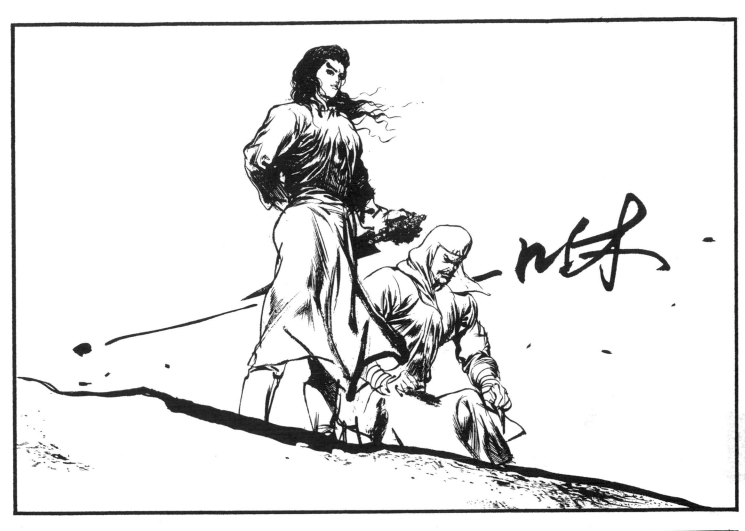

你，可真的要參加這次的武林大會？

我不只武功沒有完全恢復，

我的記憶也沒有恢復多少⋯

你的武功並沒有完全恢復，上次十八惡道只是一時被你嚇跑，

何況還有⋯

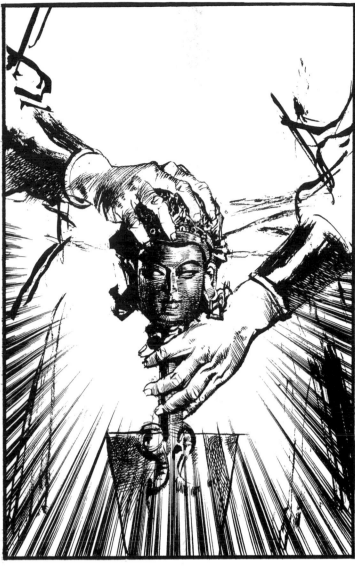

他就是我，我就是阿鼻尊者，你就是我的第九使者，這就夠了。

我只回憶到這一幕，然而我知道…

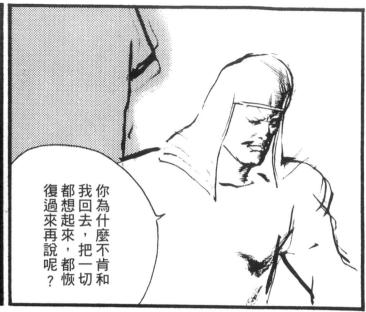

不要忘了…

你為什麼不肯和我回去,把一切都想起來,都恢復過來再說呢?

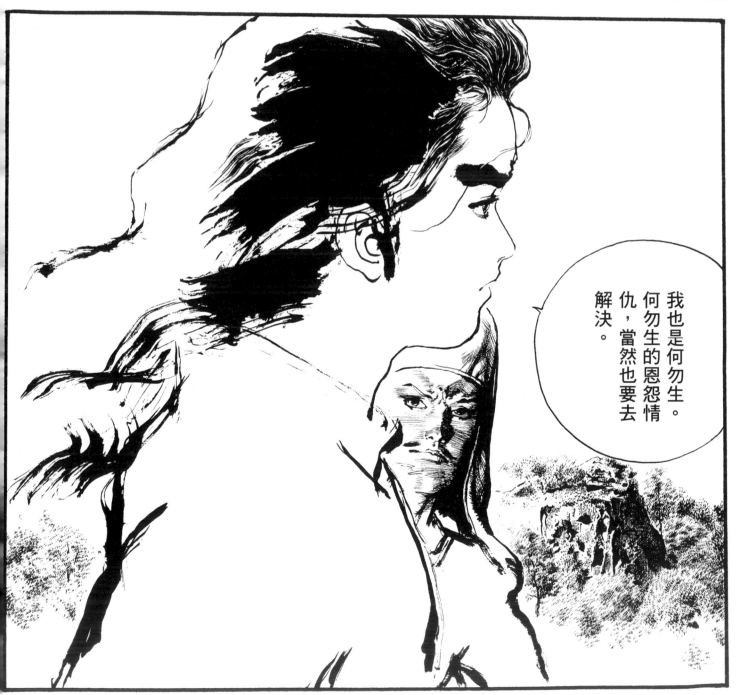

我也是何勿生。何勿生的恩怨情仇,當然也要去解決。

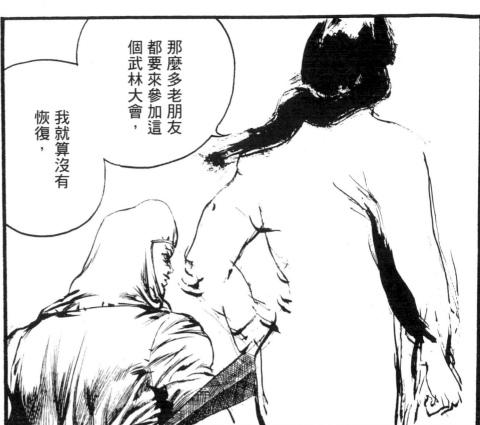

那麼多老朋友都要來參加這個武林大會，我就算沒有恢復，

也不能不捨命陪君子啊！

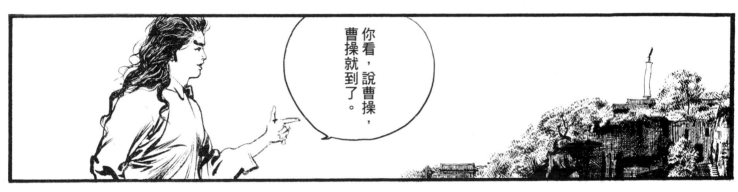

你看，說曹操，曹操就到了。

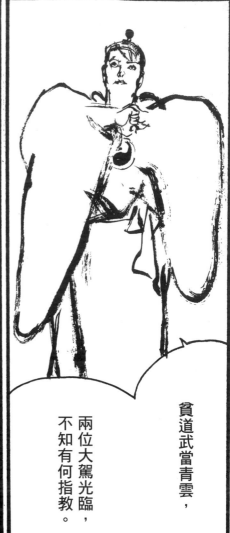

貧道武當青雲，

兩位大駕光臨，
不知有何指教。

靈月…

倒也辛苦你們啦！我們靈月教主胡雨軒駕到，趕快叫其他牛鼻子出來迎駕吧。

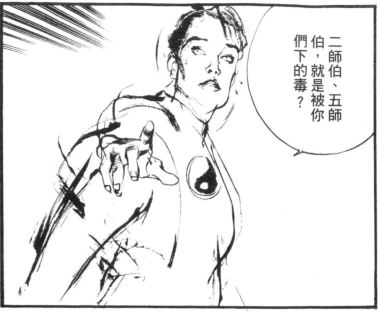

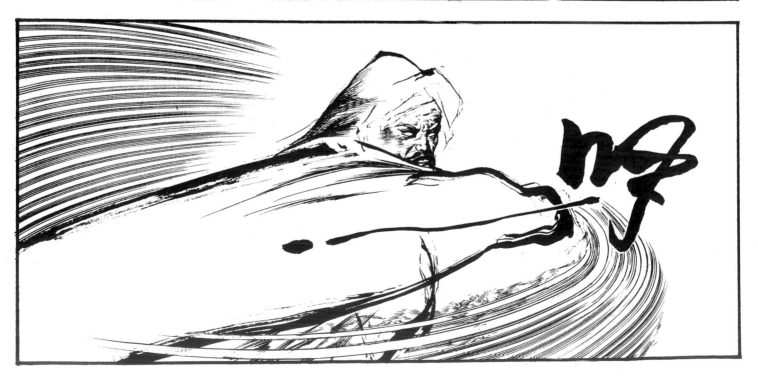

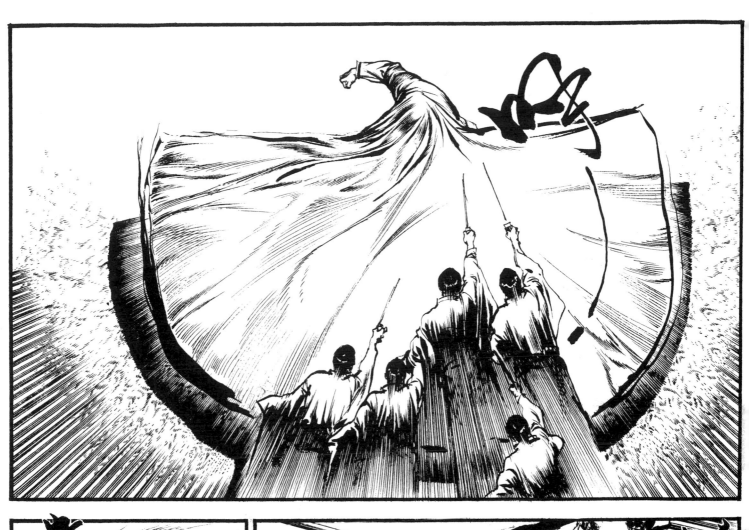

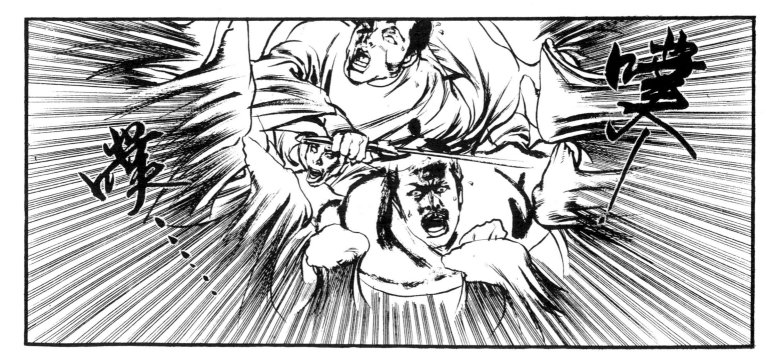

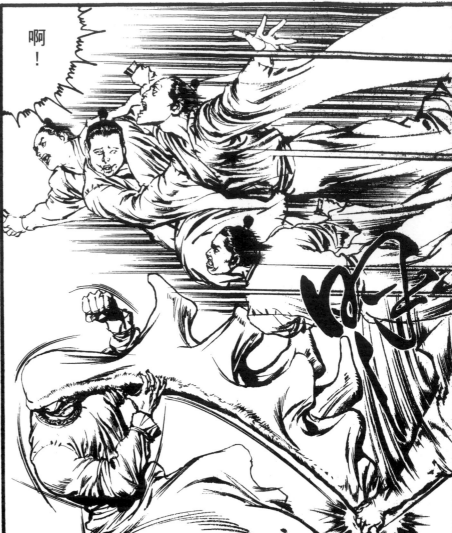

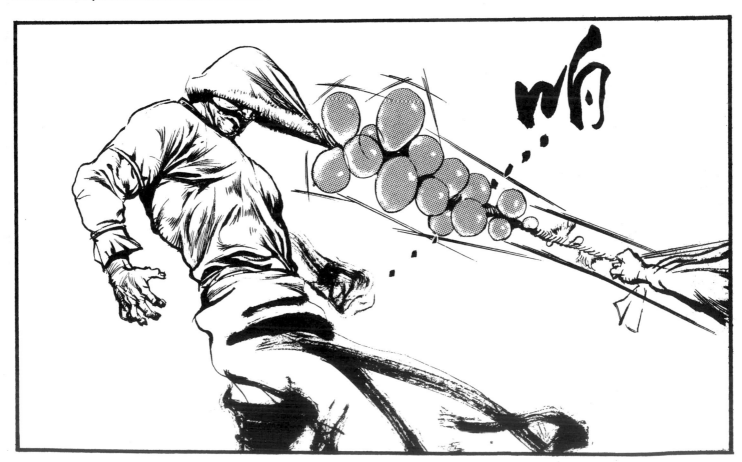

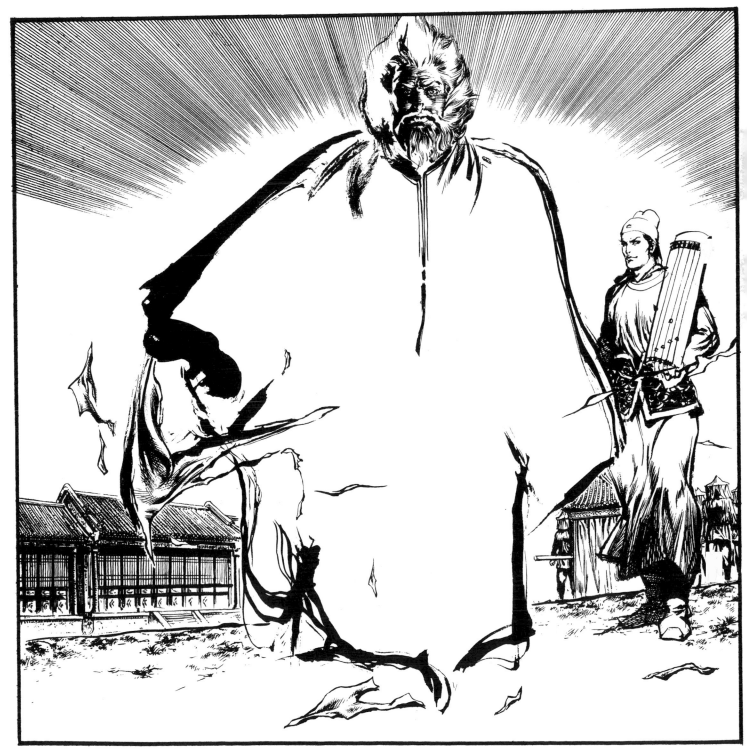

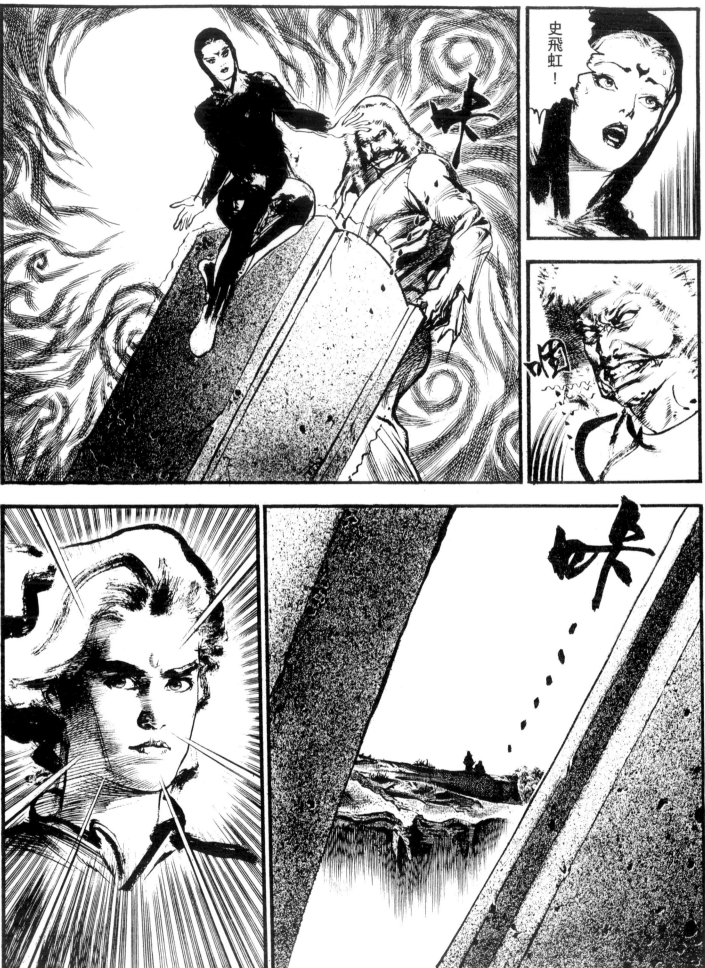

史飛虹、胡雨軒及何勿生的恩怨情仇，請見《阿鼻劍》第一部〈尋覓〉。

〈待續〉

鄭問看自己

鄭問
談自己與繪畫
What I Believe

口述——鄭問　資料提供——日本講談社　攝影——許村旭

鄭問九歲時的創作，由鄭媽媽保存，親手交給鄭太太。

當被問到「當漫畫家最重要的條件為何？」時，我回答：「第一，家裡要很窮。」

第一次對繪畫有興趣，記得是在小學的時候。當時很喜歡手塚治虫的《原子小金剛》，常在課本角落畫他的圖。我總是畫得比班上同學好，所以漸漸地對畫圖產生興趣。我就是這樣被自己騙，才成為漫畫家（笑）。在三十年前的台灣，小孩畫圖被認為沒什麼用處，因此當時我覺得有被壓抑的感覺，不曾把畫拿給家人看。現在的小孩則不會有這種情形。

再加上家裡很窮，沒有什麼錢可花。不過畫圖時只要有一枝筆和紙，就能畫自己想要的東西，非常快樂。因此從那時開始，我就認為窮人家的小孩能夠畫圖，是非常好的事。從前我接受台灣記者訪問時，被問到「當漫畫家最重要的條件為何？」時，我回答：「第一，家裡要很窮。」當時畫圖的工具也只是鉛筆或原子筆而已。而且當時，我其他科目的成績沒有比別人好，唯獨繪畫，樣。所以自然而就會往那個方向去了。

不過，我從來都沒有想過要當漫畫家。我只是喜歡畫圖而已。小時候台灣沒有漫畫出版社，雖然在那之前有漫畫雜誌，但在漫畫雜誌完全銷聲匿跡的時期，漫畫家們也都不畫了，有的話只有盜版的而已。

到了國中的時候，繪畫成了一個比較容易發揮自我能力的手段，也是表現自己，獲得別人認同的方法。當時擅長國文，也發覺到自己對語言的感覺比同學們敏感，除此之外，比別人好的就只有畫圖。那時畫的東西已經不是漫畫，而是比較偏藝術的。當時和現在一樣升學很競爭，升學壓力很大。儘管如此，我在討厭的科目比如上英文課時，就會畫老師的臉。當時自己並不知道，或許這就成了素描的訓練。也許就這樣子學會了簡單的技巧。中學的美術課並非成就我學習素描技巧的由來。因為美術課由國文老師兼任，老師也為了不耽誤其他

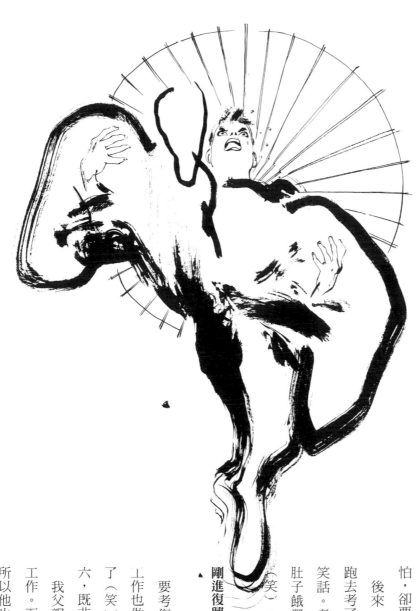

課業，不太希望學生把心力放在美術上面。

國中畢業時，因為我不太愛念書，就去當學徒，學畫照相館拍照用的背景。

當時照相館的背景都是油畫，但我每次都被叫去拆油畫的框，弄到指尖都流血了，一個禮拜我就逃出來了（笑）。在那裡根本都學不到畫畫，不過倒學會怎麼拆框（笑）還知道怎麼拆指尖會流血（笑）。老闆幾乎都不讓我碰筆或刷毛等工具。一個禮拜都在做這個（拆框的動作）。那時個子小，就連爬高也會怕，卻要去做那種事，真是很慘的經驗。

後來，一事無成，只知道一間叫「復興商工」的學校有教繪畫，就偷偷地跑去考了。在此之前，我從不曾接受過正式的美術教育，因此考試時，鬧了個笑話。考素描時，學校會發給大家饅頭。我就以為「這麼好的學校，怕學生肚子餓還發饅頭」。吃完後環顧四周，才發現根本沒有人在吃，丟臉得要命（笑）。

剛進復興時，我就決定「以後一定要成為畢卡索！」

要考復興商工的事，我並沒有和父母商量。他們好像拿我沒辦法的樣子。工作也做不好，父母沒有選擇的餘地，已經充滿無力感，所以也沒有力氣反對了（笑），大概是已經「放棄了」的感覺。我家有四男四女，八兄弟裡排行第六，既非老大，也不是老么，所以受的待遇並不那麼好。日本也是一樣吧？

我父親的工作是採中藥的藥草。有時候我也會一起去採藥草。那真是辛苦的工作。而且常常要爬上樹，很危險。父親其實是疼我，所以才任我自由發展。所以他也曾經為了我的事和母親吵架。她好像希望我去做生意，做點能賺錢的工作。不過，父親並不是因為我做現在這種工作會成功才支持，只是因為疼小孩，進而支持我的。

鄭問常使用的參考用書。

《光華雜誌》一九九二年採訪鄭問時的記錄。（攝影卜華志）

復興商工時期，鄭問曾與同學於新店花園新城製作蔣中正銅像。據說，每次完成當天的工事，老師都會請他們到旁邊的餐廳吃飯。

我自認並非屬於那種很有繪畫才能的人，但我是一旦開始做，就能漸漸跟上別人的人。復興商工的第一年是普通生，或許我是山羊座（魔羯座）的關係，有持續力，另一方面我笨手笨腳的，只能往一個方向前進，無法一心多用。

當時復興商工在當時的台灣是唯一的美術學校，現在則有很多。剛進復興時，我就決定「以後一定要成為畢卡索」。不過後來畢業才想到，自己在校成績也並非很好，台灣又是小國，成為畢卡索的可能性很小。不過現在讓我選的話，我不會選畢卡索，因為有更多更好的畫家。在校時老師告訴我們最好的畫家是畢卡索，到了現在這個年紀，就覺得最好的藝術家，不是像畢卡索這種人。現在我喜歡的是林布蘭（Rembrandt, 1606-1669），米開朗基羅（Michelangelo, 1475-1564）則是我一直都很欣賞的畫家。或者說（時光流逝），就算二十世紀的畫家都消失了，我認為這兩個人會永遠不朽。

剛入復興商工，為了畫純藝術的東西，我們學了基礎課程，前兩年並不分科，第三年時我被分到雕塑組。當時我們每天都在做蔣中正或蔣經國等政治家的雕像。上課時就一直看著那些人的資料，做他們的頭。以學校的名義造這種銅像，再以頗高的價錢賣給政府，因此學校也賺了不少錢。那一陣子做的銅像，現在有的還在永和區公所，或是復興商工的某處。像這種各種姿勢的，大約是田尻先生（同席的設計師田尻）兩倍高的蔣中正銅像。

當時我不知道每天是怎麼過日子的，並不覺得被迫做討厭的事。製作銅像時，老師說「你的名字會留下來」。做完後我去看，上面沒有我的名字，而是放入了老師的名字（笑）。不過被騙的不只我一個，全部的人都被騙了。而那位老師，好像賺了不少錢。因為二十多年前他就開著BMW，很有身分地位。也為學校賺了不少收入。我想如果當時就算只能拿到BMW的輪胎當作獎品也好（笑）。銅像是學生們共同製作的，我被要求做頭部，大家分工合作完成。

在復興時，我基礎的美術技巧學得滿好的。

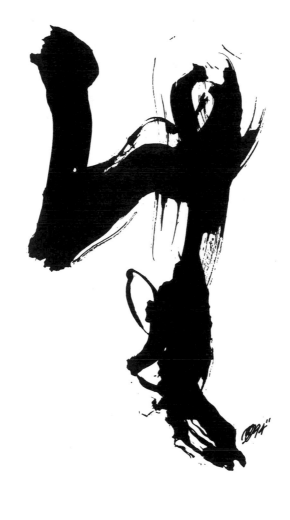

我不知道自己書法寫得好不好，重要的是要表現出寫的人的情感。

不過，我對毛筆完全不行。課堂上老師一開始寫字時，我馬上打瞌睡。當時我覺得毛筆的表現是過時的，派不上用場。因為老師在畫花的時候，只有教我們要沾多少顏料、用多少力氣。所以是堂滿好睡的課（笑）。那時我的成績滿好的，老師也總是把學生當小孩子看待，常常一上課我就睡。或許我當時的想法並不正確，但老師的教法，至少也應該符合學生需要才是。因為不只我一個，半數以上的學生都在睡。

不過，現在對中國書畫的感覺和當時完全不同。也就是說水墨畫這種表現方法，不是不符合時代潮流，而是一種極致的表現。基本上不論哪種技法都無所謂好或不好，重要的是如何運用它。現在有時候會被人家稱讚毛筆寫得好，或許是睡覺時王羲之教我的吧（笑）。我不知道自己書法寫得好不好，重要的是要表現出寫的人的情感。

我最初的志願是平面設計，後來，卻被分到雕塑組。當時大家都覺得學雕塑以後，一定會找不到工作的……

我覺得自己受了雕塑上很大的影響。畫家擅長素描是很平常的事，但除此之外，學會了必須從三百六十度觀察的雕塑，讓我在想像畫面時有很大助益。比如畫一般畫臉的時候，怎麼畫都是平面。不過在雕塑人的臉的時候，不論是眼角或眉毛、耳朵，都得親手捏出來，因此像臉頰的細微凹凸，我變得能把握得更精確，細微的部分，也一定要仔細觀察把握。

雕塑組，並不是自己選的，而是學校分配下來的。因為學生不可以這裡學一點，那裡學一點，我最初的志願是平面設計，後來，卻被分到雕塑組。當時大

鄭問親手做的頭部參考模型。

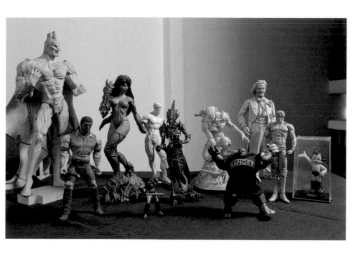

鄭問喜愛收集各式模型，圖中為其特別喜愛的幾種。

家都覺得學雕塑以後，一定會找不到工作的，所以沒有人想要去學。但是，後來雕塑的技巧在畫漫畫或插圖的時候發揮了作用。現在回想起來，學校其實把我分對組了。最後一年學了雕塑後，就順利地畢業了。若還不早點畢業的話，銅像的頭會全部被我做去了（笑）。不過，到了後來，學校把我做的頭拿起來當範本，頭以下的部分又叫其他的學生做。所以做出來的銅像，每個表情全部都一樣。

自己開了公司以後，發生了很多事，才真正了解到自己並不適合做生意。

畢業以後，由於沒有與雕塑相關的工作，加上那個時候流行室內設計，在台灣算是最好的工作，所以畢業後就在室內設計公司做了兩年。當時自以為很有才能，換了好幾次公司，每換一家，就要求更高的薪水。三年之內，換了十二家公司。現在回想起來真是可笑，因為我進了公司，還沒讓公司認同我，就辭職了。彷彿在和不知名的東西競爭。我想當時是因為太年輕了，才會有這種錯誤的想法。

「湘園餐廳」（湖南料理的餐廳）應該是在第四家公司時做的。我也有負責過其他店的案子，不過那些店有些後來改了，或是建築本身被拆了，百貨公司也是大約二十年到三十年換一次設計，所以現在比較看不到了。後來，我自己開了一家室內設計公司（上上設計公司），期間當了兩年兵，所以是二十三歲。不過規模並沒有多大，只是個三人小公司。自己開了公司以後，發生了很多事，才真正了解到自己並不適合做生意。由於必須去拜訪和自己看法相左的人，做起來一點都不有趣。那時候在台灣，房子賣得非常好，不動產業者就好像整天都在賭博的人，常常喝酒和跳舞，我也必須陪著他們應酬。與其說是應酬，我倒認為是在浪費生命。你如果看到當時的我，一定會發現和現在

鄭問從一九八七年開始，又重拾插畫工事，參與作品包括：獨孤紅《殺手列傳》（《時報周刊》連載小說）、司馬中原《鬼話》（皇冠）、林耀德《惡地形》（希代）、《中國神話天地》（圖文）、《給兒童看的中國歷史》（小魯）等，也替高陽作品集（遠景）、溥儀《末代皇帝》（遠景）、溫瑞安《江湖閒話》（萬盛）等繪製封面。此為他替《給兒童看的中國歷史》繪製的插圖。

一九九五年，時報出版「時報全語文經典」，由鄭問擔綱《奧迪賽奇航記》、《羅摩渡恆河》、《一〇五個王子》的封面，敖幼祥還特別撰寫介紹文〈孤獨夥伴——鄭問〉。《再見，特洛伊》、《格薩爾王傳奇》、

判若兩人，那時的我很健談，如果讓我現在遇見二十年前的我，一定會揍他吧（笑）。

我到處接case，畫了一年的插畫，很是快樂。

工作方面，一點也不順利。比如說沙發布好了，以前，不論怎麼弄都不會失敗，但等到自己包工來做時，卻弄得起毛球。或許，這就預告了我會停止這項工作吧。之後，我到處接case，畫了一年的插畫，很是快樂。當時還沒有報紙小說的case，做的都是兒童書籍的插畫，酒和舞廳都不碰了，終於回到像學生時代的生活。

插畫的工作，本來是以前復興時的同學接的case，由於對方不太喜歡原本找的畫風，我就代替他畫了。之後，對方就直接來找我，當時對插畫要求並不高，所以我很快就畫完了。不過畫法有點粗糙。比如要畫十張圖，我就把十張紙擺在桌上，把皮膚的顏色一次塗好，一氣呵成。一個晚上就能輕鬆地畫個十張。我是為了賺錢才用這種畫法，不過對方還滿高興的。其實，他要求的水準很低，至於那時候畫的東西……因為不想看，已經丟掉了（笑）。因為，如果讓大家看到了，或許就會把我殺了（笑）。

我覺得漫畫家是一個很辛苦的行業。因為漫畫家必須要懂很多東西。

我第一次畫漫畫，是為了參加漫畫學會主辦的新人漫畫比賽。當時畫的是像鳥山明先生《怪博士與機器娃娃》的東西，不是我的畫風，所以只有得佳作（笑）。之後我投稿到《時報周刊》，是中時報系的雜誌，現在也很暢銷。《時報周刊》正為了開闢漫畫專欄，而在募集作品。漫畫學會就把我推薦給他

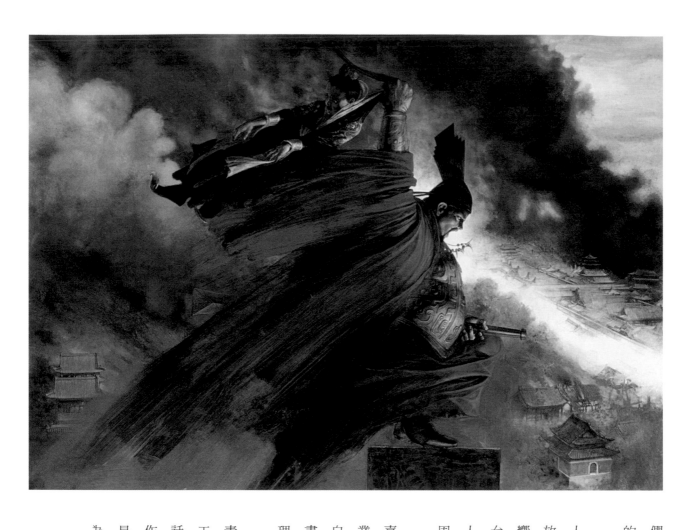

為，漫畫家必須要懂很多東西。

是說插畫家的工作很簡單，只是以我的狀況而言，我覺得漫畫家很辛苦。因

作者的身上。當然，這是我目前的想法，以後或許會變，也說不定。我絕對不

話，我的任務就完成了。但是，畫漫畫的壓力很大，作品成功與否，都決定在

工作。這次我負責的，只有插畫的部分，如果，推出來的反應比別家公司好的

素材的歷史模擬遊戲《鄭問之三國誌》），覺得漫畫家，真的是一份很辛苦的

這次，我第一次參與在日本發售的遊戲軟體中的人物設計（以「三國」為

理念、概念。遇到好的作品，會覺得很幸福、很快樂。

畫，有很多魅力。第一，可以讓我忘記無聊的事，可以用少量的錢得到人生的

自然而然走上的路。因為，當時根本沒有普通的藝術工作者會去畫漫畫。漫

業，才選擇當漫畫家。所以，現在想起來，與其說是機緣巧合，我也覺得那是

喜歡漫畫，只是，我從小就喜歡畫圖。因為它和自己興趣相合，又可以當作職

會成為一個漫畫家，並不是我刻意想當的，是機緣轉變的結果。並非特別

周刊》上畫了《烏龍院》。

人畫的連環漫畫，《戰士黑豹》大約連載了兩年，敖幼祥先生之後也在《時報

台灣漫畫，已經銷聲匿跡了二十到二十五年之久，在台灣，我畫的是很久沒有

響。《時報周刊》本來沒有刊過漫畫，我是第一個在上面畫漫畫的人。之前的

放了一小張，不過，那一張還比較好看一點。這部作品受池上遼一先生的影

人，都消失在世上。因為，我畫得很差，覺得很丟臉。在《刺客列傳》中也有

在《時報周刊》上連載的第一部作品是《戰士黑豹》。我真希望看過它的

的人，也有以前的漫畫家，我則是新人。結果我被錄取了。

們，加上我也得知這個消息，就寄去投稿了。最後共有七個人角逐，有畫卡通

右圖為《鄭問之三國誌》畫冊當中的作品〈洛陽紙上〉。畫面上，洛陽城燃起熊熊大火，董卓狹持著年幼的獻帝出逃。受到反董聯合軍的猛攻，董卓將洛陽城付之一炬，把國都強行遷到了長安。不久之後，反董聯軍解散，自此揭開群雄割據的序幕。

鄭問很重視他的家人們。此圖是二〇一八年春採訪時，在庭院的長椅上，鄭太太與植羽留下了難得的合影。

家人很重要。漫畫家的工作不可能一帆風順，尤其是沮喪的時候，家人就成了心裡很大的支柱。

現在我沒有專屬的助手。《始皇》告一段落後，他們也各自畫了自己的作品去投稿，或者已經在發表作品了。目前曾擔任我助手的人之中，有七個人成為漫畫家。我這裡就好像漫畫學校，每四、五個人中就有一個成為漫畫家。萬一我有什麼事時，這些人就可以集合起來，很樂意來幫我。助手的工作，不在於畫得好不好，而在於他們用多少心，有沒有對作品或交代下來的工作負責。就算他畫不好，我也不會在意。

我和我太太是在漫畫學會認識的。那是以前一些台灣的漫畫家們所組成的團體，大概就相當於日本的「MANGA JAPAN」。我本來是去找她朋友，後來才在辦事處認識她的。她當時也是在美術學校學美術設計。像我這種山羊座的人，需要比較樂觀的另一半，如果兩個人個性都很細膩的話，在一起會很痛苦的。川口開治老師的家庭也是這樣，川口老師是很認真的人，他的夫人則是很開朗的人（笑）。

我的原稿現在也會給我太太看。因為她都不太顧慮到我的想法，東挑西挑的（笑）。她會給我各種不同的意見。有些時候，不太沉溺在作品中的人反而看得比作者清楚。也因為她是我太太，才敢說出不同的意見，就算我是多棒的助手，也不太敢給老師意見。助手如果說得不好，是很危險的（笑）。有時候我會聽從太太的意見，修改作品的一部分，平常是不會的（笑）。當然她有時候也會稱讚我，不過那只是她高興而已，作品的好壞又另當別論。

我不會讓我孩子看原稿（兩個男孩）。他們小的時候曾經跑到房間來玩，把原稿弄壞，所以以後我都不讓他們進來。我有畫圖給他們，不過很少。我並不是討厭小孩子。小孩大概都喜歡史奴比啊、孫悟空的吧，那一種的我不會畫。

鄭問家的二樓有一張長桌，在創作《鄭問之三國誌》期間，他都是在這張長桌上完成。

在工作室旁的神壇，這尊神像原本在鄭問老家供奉，後來由鄭問一家接來供奉。

鄭問工作時使用的電腦桌。

如果單行本出來了，就會給他們看。他們平常只會說「很有趣」而已。所以我的書都藏在角落。小孩子都知道大人的心情，所以不會說實話。

家人很重要。漫畫家的工作不可能一帆風順，尤其是沮喪的時候，家人就成了心裡很大的支柱。所以我認為創作人的另一半，需要很大的包容心。結婚以後，心定下來了，生了孩子之後就更穩定了，我覺得有時候不要完全專注在工作上比較好。因為一直思考作品並不一定好。雖然作品本身跟結婚沒什麼關係，不過在想點子想到一個瓶頸時，我常會跑去和小孩聊聊天，或帶狗散散步。有時候就算下樓去和狗玩一玩也能轉換心情。我家的狗太大了，所以有時候就算被牠稍稍撞一下也會被撞倒。

我從沒想過要請什麼高人幫我算什麼命的。因為一旦被暗示的話，未來的生活就變得不有趣了。

我工作的地方擺有神壇（母親家供奉已久的財神爺）。在台灣道教和佛教沒有很明顯的區分，所以神壇有道教的神，也有佛教的佛像，神像的後面是張飛，旁邊的是關羽；左邊是媽祖，是台灣很多人敬拜的神。下面有土地公和土地婆，前面拿著元寶的是財神，左邊是我父親的神位（祖先牌位）。這是當祖先或古代的偉人成為神時，為了安慰世人而設的。神壇占了房間很大的空間，其實不只是我而已，華人們都有慎終追遠的觀念。除了設置在公共場所（比如廟）以外，家裡也會設置神壇。像我住的地方和工作地方沒有分得很清楚，我請風水師算過了，這裡是家裡位置最好的地方。

我並不完全相信宿命或算命，但上了年紀後，會覺得星座在統計學上有些部分值得相信。比如我是山羊座A型，是最固執的類型。山羊座的人，一旦決定目標就只會朝那個方向投入，無法在途中改變（笑）。另一方面，我認為算命

是門深奧的學問。而且常常聽說很準，不過我沒想過要請高人幫我算。因為一旦被暗示的話，未來的生活就變得不有趣了。而且特別像出家人或藝術家，人生或想法會有很大的轉變，所以我覺得很難算得很準。

希望怎樣的人來看我的書，我沒有特別去設定。編輯部也願意讓我自由發揮。很幸運的是在講談社，我可以在很優裕的環境下，畫自己想畫的東西。現在設計人物的電玩公司也是，只說需要設計幾個人物，其他就讓我自由發揮。所以這方面我是非常自由的。

最近我又開始喜歡看漫畫了。因為現在主要的工作是做電玩的插畫，所以看漫畫轉換心情。反而是在畫漫畫時，就不會想看漫畫了，而且最近因為暫時休息，開始就會客觀地想到漫畫的未來等等。這樣子對自己以後的作品也會造成好的影響。

目前沒有什麼具體的目標。二十幾歲時曾經歷過目標，因為那時才剛開始當漫畫家。我並不是對未來沒有期望，目前的想法是不特別去訂定目標，一切順其自然就好。（本文原載於日本講談社一九九八年出版的《鄭問畫集》）

鄭問家的客廳，擺放著他最喜愛的羅漢椅，在全家搬去日本時，鄭問還特地請助手幫忙把椅子寄到日本。

鄭問坐在羅漢椅上，擔任自己作畫需要的模特兒，並請鄭太太幫忙用拍立得拍下。

鄭問
談自己的畫技
How I Draw

對談——鄭問、《Morning》編輯S・N、《鄭問畫冊》設計田尻一郎

資料提供——日本講談社 攝影——許村旭

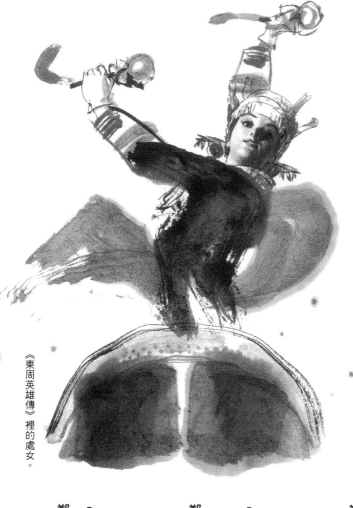

《東周英雄傳》裡的處女。

鄭問的畫作總帶領讀者們進入令人陶醉的世界。其獨創的表現是如何誕生的呢？我們把問題丟給鄭問，請他告訴我們其中的祕密。

從以前就有很多畫家在開發新的毛筆技法。我現在都用牙刷寫《始皇》的標題文字。

鄭：主要是在《東周英雄傳》的時候。

S：咦，那個時候開始的嗎？

鄭：之前在《刺客列傳》時也有用過。不過開始認真考慮筆尖的各種變化，則是從《東周英雄傳》開始。那時我試過各種技巧，比如把毛筆往前拉，試驗「逆風」等等，開始考慮毛筆創作的可能性。

S：那麼，你是開發毛筆的各種用法？

鄭：是的，當然，以前已經發明了各種方法，不同的人用同樣技巧就會漸漸地轉變。就是這樣累積起來，確立自己的風格。其實很久以前就有很多畫家就在開發毛筆的新用法。我自己也用牙刷寫《始皇》的標題文字。

S：標題文字？原來不只是圖，也可以用來寫字？

鄭：是的。

S：我想您的畫法中就以毛筆的使用為最大特徵。實際上是從什麼時候開始訓練、學習用毛筆創作的呢？

鄭：主要是在《東周英雄傳》的時候。

S：那麼，你是開發毛筆的各種用法？

鄭：那麼，你是開發毛筆的各種用法，而不曾跟誰學過中國毛筆的傳統的用法？

鄭問常用的繪圖工具：各式毛筆、沾水筆、針筆、刷子、牙刷、各式尺規等。

S：那，你的意思是牙刷也可以當作毛筆的一種？

鄭：因為它也有毛。雖然很硬，我還蠻常用的。（指著一張圖）這邊全部都是用牙刷畫的。

田：你怎麼拿牙刷？

鄭：就跟刷牙時一樣。

田：那，會不會一邊刷牙一邊想畫（笑）。

鄭：一邊刷牙一邊畫圖或許也不錯（笑）。像這樣拿，畫細線時就這樣傾斜牙刷。畫粗線時就握著，用力。所以效果和毛筆有點像，還是有點不一樣。

S：什麼時候開始用牙刷創作的？

鄭：畫《萬歲》的後半段時開始的。尤其是畫不出自己想要的感覺時，就用牙刷。《始皇》也是剛開始用粗的毛筆，後來效果不好，用了牙刷，就出現好的效果了。

田：你是說有毛的東西，全部都可以當作毛筆來使用嗎？

鄭：對，就算不用毛筆，我會用各種方式作畫。特別是畫不好的時候，就用這種方法。這個部分是用手指這樣子畫出來的。像這樣任由憤怒的心情恣意揮灑，好像反而會出現好的效果。有時候也會用調色刀。

S：你是什麼樣的機緣下開始使用牙刷的？

鄭：我本來就覺得可以用牙刷的。或許是當時身邊沒有適當的道具，就想到：「啊，也可以用這個。」後來變得自然會去用，就不太記得真正開始的時

畫〈孔子〉封面的時候，鄭問因為畫不出好的效果，愈畫愈生氣，就一邊罵一邊拿毛筆沾顏料丟在紙上，爆發的結果發現，效果滿好的。

候。以前為了做噴霧效果，我也會用牙刷。

N：確實有人用毛筆做噴霧效果，不過我是第一次聽到有人用牙刷畫圖。

鄭：很方便，而且角度也可以變換，做出各種質感，很好。

S：牙刷有沒有特別的牌子呢（笑）。

鄭：沒有（笑），只要硬就好了。實際上我很常用它來畫。畫著畫著不高興的時候，有時還會用手。這裡是我的指紋，很有趣吧。

S：也就是說，這些道具並不是平常就開始尋找，都是心血來潮時用用看而已。

鄭：就是看到什麼東西就拿來用的意思。

在繪畫遇到障礙時，如果是現在的自己無法克服的話，就「請出另外一個自己」來克服。

田：聽你這樣說，好像生氣時反而會想出好點子來是不是？

鄭：以前我替《Morning》的封面畫「孔子」的時候，畫不出好的效果，愈畫愈生氣，就一邊罵一邊拿毛筆沾顏料丟在紙上，爆發的結果發現，效果滿好的。

純藝術的領域也是這樣，不論是憤怒或快樂，都要讓自己的情緒非常高漲，在失去控制的情況下，才會創作出好的作品。不過，一開始若不稍稍先控制一下的話，情緒會回復不過來，造成精神崩潰。所以，萬一一個不小心，或許今天你們就是在醫院訪問我了。

因為鄭問喜歡嘗試不同的效果，毛筆已經做不出他想要的感覺，所以他便開始使用牙刷，做出如左圖的特效。

S：你的意思是說，感情激昂的時候，就會想做點不同的嘗試，結果出現了好的效果，技巧成熟了以後，在冷靜的情況下也做得出來了。

鄭：是的，畫畫到遇到障礙時，如果是現在的自己無法克服的話，就「請出另外一個自己」來克服。不過，這可不是所謂的精神分裂喔（笑）。

S：就是拿出新的人格來。

鄭：對。因為現在的狀態無法突破。我創造出新的技巧，大部分都是為了克服所遇到的障礙所蘊藏出來的。

S：你說的障礙，是指用目前的方法得不到好效果的時候嗎？

鄭：是的。當然有時候是為了表現新的感覺而發明的，一般而言都是遇到困難，為了克服它而使用新技巧的。

S：讓你生氣的原因，是因為畫不好的關係嗎？或者是因為《Morning》的工作量太多了（笑）？

鄭：不是（笑）。是氣我自己畫不好。因為畫不好，心情就變得很差。

田：你所謂的「畫得好」是指畫中有活力，或是心裡有所感動呢？

鄭：自己有沒有放感情進去，自己看了畫，能不能感覺到畫的意涵。並不是說有沒有畫得很細緻精密。

或許因為我不是插畫家，而是「漫畫家」的緣故，所以才能夠畫出不同的人物吧。

《東周英雄傳三》裡的〈神射手——養繇基〉。

田：我從你的畫能感覺到作者的熱情，就好像中世紀的宗教畫一樣。

鄭：謝謝你。

S：到目前為止，有沒有自認為滿意的作品呢？

鄭：《東周英雄傳》裡的幾幅畫，尤其是第三集中的。比如〈好一朵美麗的荊蓁花〉中的處女，或是〈神射手〉。不只是技巧上的表現，我自認為有掌握到人物的特色神韻。

S：那些並不是彩色的插畫，有的是黑白原稿，有的是故事中的一格，對不對？

鄭：嗯，黑白的原稿。彩色的部分並不是以漫畫家的心情，而是以插畫家的心情去畫的。還有我很重視畫面，但有時候會想用不同的畫法，而且有時這種欲望無法抑制下去。這對連環漫畫而言，或許會變成一個障礙。不過，像單獨一頁，或是跨頁還是要比較花心思。

S：那你說的有所感動，是自己心裡的人，還是指作品中的人物讓你感動呢？

鄭：我在乎的是圖畫本身，所以無法分辨出是自己的，還是人物的。日本的漫畫家會把重點放在「如何表現出人物的感情」，但我著重在「圖畫本身」。

S：這是指人物所存在的世界嗎？

鄭：有時候是的。我想做到的是，畫出一個人的臉，就能看出那個人在想什麼、他的身分背景、是怎樣的心情。當然要達到那個境界是很難的。

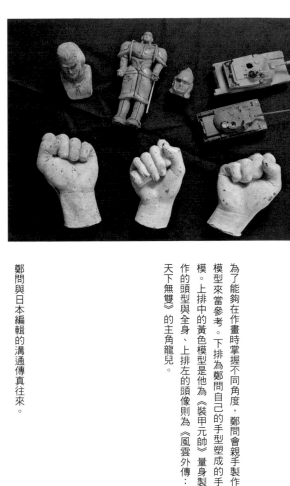

為了能夠在作畫時掌握不同角度，鄭問會親手製作模型來當參考。下排為鄭問自己的手型塑成的手模。上排中的黃色模型是他為《裝甲元帥》量身製作的頭型與全身、上排左的頭像則為《風雲外傳：天下無雙》的主角龍兒。

鄭問與日本編輯的溝通傳真往來。

To：森田浩章様
FM：鄭問

森田先生您好：
　　給您傳來深く美しきアジア的單行本草稿，位置給您報告如下：

③-A　①　②　③-B
⑥　⑤　④

如果森田様有任何指示，請您不吝賜教，謝謝您。
祝
好！
鄭問敬上

S：我們看到電腦中的幾十個人物（編注：電玩遊戲《鄭問之三國誌》的圖），有一個事令我很驚訝。

一般漫畫家所畫的人物，通常只有兩、三種臉型。遇到要畫很多人物的情形，大體上也只是用那兩三種臉型做變化，比如眉毛濃一點，或改變髮型，所以每個畫家筆下人物眼鼻的位置大多是固定的。但是你畫的人物，骨骼輪廓都不同，臉型也大異其趣。

鄭：的確，我在看了其他有名公司出的電玩，也和你有同感，也不喜歡那樣子。所以如果我來做，絕對不會做成那樣。

S：雖然很多人都這麼想，但畢竟還是做不到吧？

鄭：或許因為我不是插畫家，而是「漫畫家」的緣故，才會畫出不同的人物吧。就算是好的插畫家，畫出來的男生、女生總是一個樣子，除了服裝髮型不同外。

S：這種情形很多。

鄭：我是漫畫家，也因為我是漫畫家，在設計人物上才會有利吧。

S：因為是漫畫家才能畫出不同體型輪廓的人物。

鄭：我認為這是很重要的因素。

好的作品永遠都會出現。把握住看到好作品當時的「感動」這一點是很重要的。

S：雖然你說得很簡單，但大部分漫畫家無法做到這樣而痛苦不已。

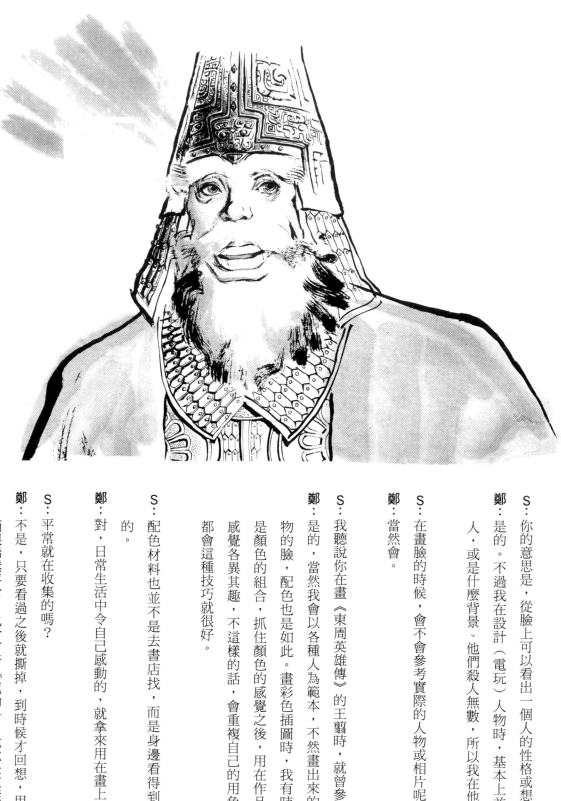

鄭問在畫《東周英雄傳》的王翦時，曾參考聖誕老人的樣子。

鄭：我是認為，人的成長過程的累積，到了某個時期，就會表現在臉上。

S：你的意思是，從臉上可以看出一個人的性格或想法。

鄭：是的。不過我在設計（電玩）人物時，基本上並不在意那個人是個怎樣的人，或是什麼背景。他們殺人無數，所以我在他們的眼神上下了些功夫。

S：在畫臉的時候，會不會參考實際的人物或相片呢？

鄭：當然會。

S：我聽說你在畫《東周英雄傳》的王翦時，就曾參考聖誕老人的樣子。

鄭：是的，當然我會以各種人為範本，不然畫出來的人就會重複了。不只是人物的臉，配色也是如此。畫彩色插圖時，我有時候會參考廣告上的顏色或是顏色的組合，抓住顏色的感覺之後，用在作品中，所以插畫上的顏色系感覺各異其趣。不這樣的話，會重複自己的用色慣性。我想畫圖的人如果都會這種技巧就很好。

S：配色材料也並不是去書店找，而是身邊看得到的東西，比如宣傳單什麼的。

鄭：對，日常生活中令自己感動的，就拿來用在畫上。

S：平常就在收集的嗎？

鄭：不是，只要看過之後就撕掉，到時候才回想，用在創作上。就算看到的東西很稀鬆平常，也會有所「感動」。我就是這樣一路撐過來的。

鄭問的助手楊鈺琦說明：因為老師把毛筆和牙刷這兩個技法交互使用得非常頻繁，舉例來說始皇的大臉旁邊的頭髮是牙刷，然後眼睛鼻子嘴巴比較細緻的就是毛筆（紅豆筆）所畫而成的。

S：一切都是當時的機緣。

鄭：如果用收集的，東西看久了，那份「感動」會消失。

S：看過就丟掉？

鄭：對。現在到處都買得到很多雜誌，有好的作品當時的「感動」是很重要的，如果剪下來看久了會麻痺。把握住看到好作品當時的「感動」是很重要的。這些只是偶爾感動時剪下來而已，以前看了很感動，現在已經看習慣了。畢竟我做了這麼久的藝術人，用那種方法都會有所收穫吧？

S：有時候也會從別人的畫或漫畫中獲得「感動」嗎？

鄭：當然。比如川口開治的《沈默的艦隊》、森秀樹的《墨攻》、還有王欣太的《蒼天航路》。

S：王欣太先生一定會說「我反對」的。

鄭：不不不，王欣太先生非常有才能，他屬於天才型，我是努力型的。

（本文原載於日本講談社一九九八年出版的《鄭問畫集》）

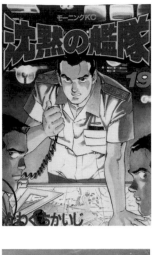

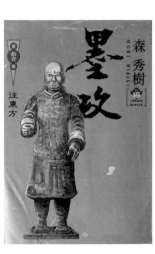

鄭問有時也會從別人的作品中獲得感動，比如川口開治的《沈默的艦隊》、森秀樹的《墨攻》、還有王欣太的《蒼天航路》。

鄭問的阿鼻技法示範

Some Special Techniques

一格的構成

1. 首先用毛底勾勒主要輪廓，重點是要掌握光線的感覺，不可以只是單純的描繪輪廓。

2. 將墨沾於牙刷上，牙刷不必用太新的。重要是要讓拇指頭熟悉刷毛的彈性，另外刷毛的含墨量以不滴為原則。

3. 用拇指輕撥刷毛讓墨彈出，重點是要握拇指的適中力量。第一次噴時要著重於全面整體性的構成，不可一直在某處著墨，因為這次是用來處理大面積的光影變化，並順其自然，應變發展。

4. 用刀割的方式或用手撕紙型，以用來遮擋不要被噴到的部分處的不規則形狀，以便進行較細緻的部分，這時畫面已完成七八成了。

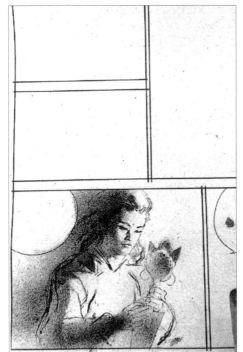

5. 用吹風機吹乾畫面上的墨。

6. 用沾水筆修整細部，要以「點」的方式去畫。

7. 最後在用毛筆潤飾，主要是要保留加強毛筆的趣味，以避免「噴」的效果搶過了毛筆。

8. 完成。讀者從完成圖知道，這技法非常適合表現光影對比強烈的場景與人物。

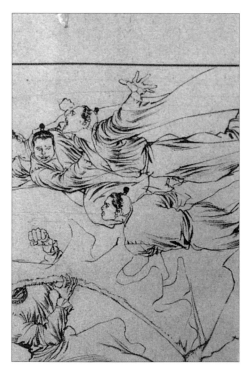

2	1
4	3

一頁的構成

1. 首先將分鏡草稿完成後，將草稿置於透寫燈桌上，以空白的畫紙覆蓋於草稿上。先用簽字筆把分鏡框畫好。

2. 依透寫台上的草稿為依據，開始用毛筆描繪一次。

3. 雖然角色都穿著衣服，但在畫的同時也要把骨骼及肌肉的感覺表現出來。

4. 沾水筆在阿鼻技法中應用的並不多，但畫線條時卻常在畫面中顯示出魅力。

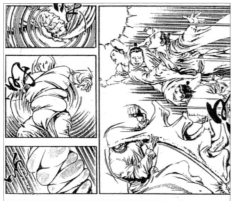

5.

尺、線型版等工具，都是在畫流線、效果線時不可或缺的輔助。效果線可以襯托出動態感，使畫面生動。

6.

《阿鼻劍》中所有的狀聲字、音效字都是用毛筆來完成的，這樣也好順便練習書法的功力。

7.

網點是最後時才登場的。網點的妙處是在於它通常會以小兵立大功的姿態，影響整個畫面的質感與真實感。

8.

完成。

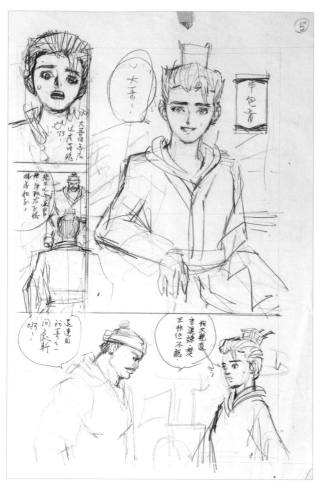

鄭問的草稿

《東周英雄傳》、《深邃美麗的亞細亞》

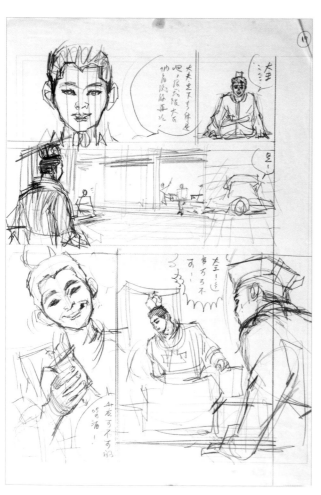

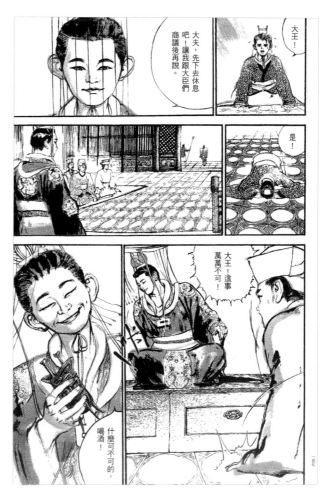

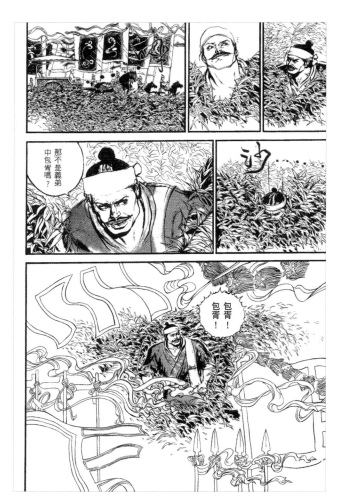

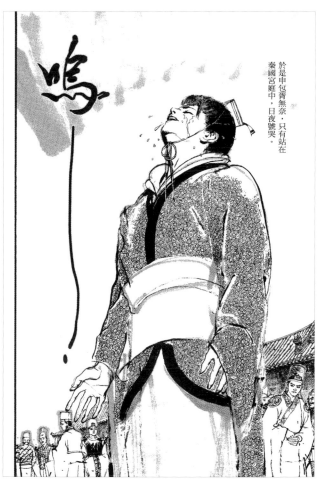

鄭問的美人

The Beauties

鄭問筆下的美人各有其姿態，「秀靨豔比花嬌，玉顏豔比春紅」，原型來自他多年來搜集的人物畫像、甚至是他的妻子也是模特兒之一，本文收錄鄭問不同時期十五位美人共二十幅經典作品。

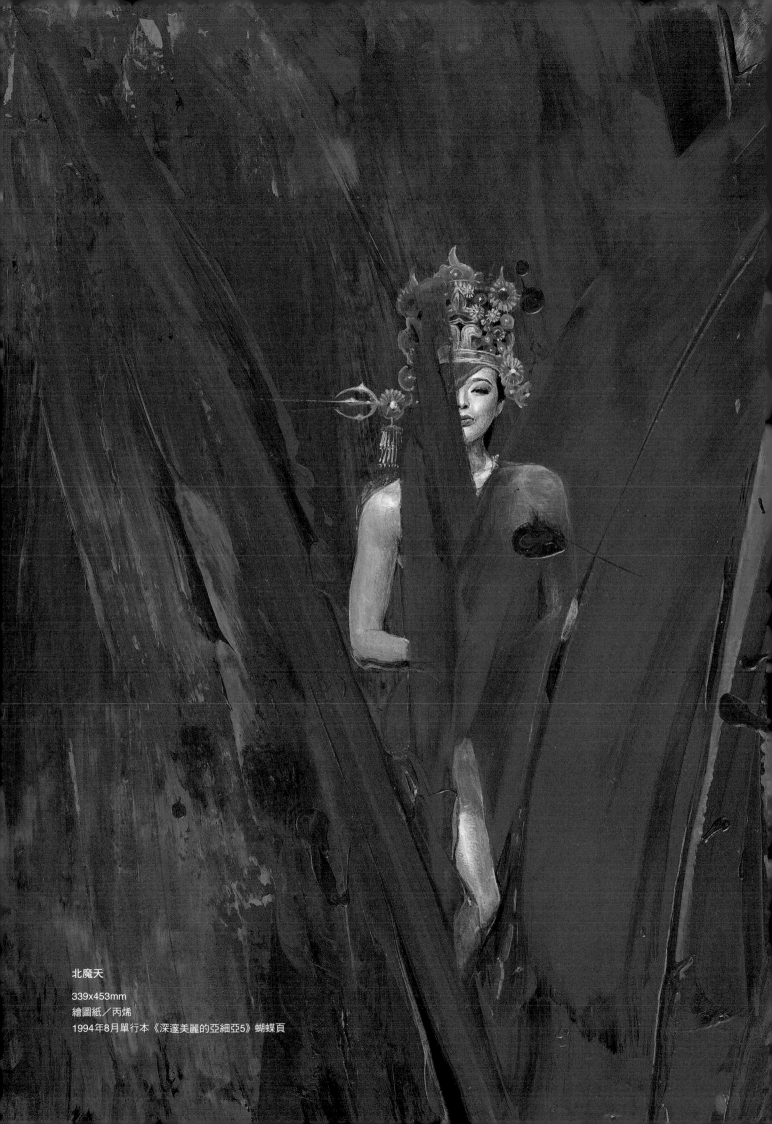

北魔天

339x453mm

繪圖紙／丙烯

1994年8月單行本《深邃美麗的亞細亞5》蝴蝶頁

荊棘花

392x265mm
繪圖紙／丙烯
1993年10月 單行本《東周英雄傳3》封面

———

山的部分是把顏料塗在賽璐璐板上，再用紙轉印，如此一來，顏料上那凹凸不平的感覺就出現了。所以在明顯的對比下，臉的感覺就變得獨特。

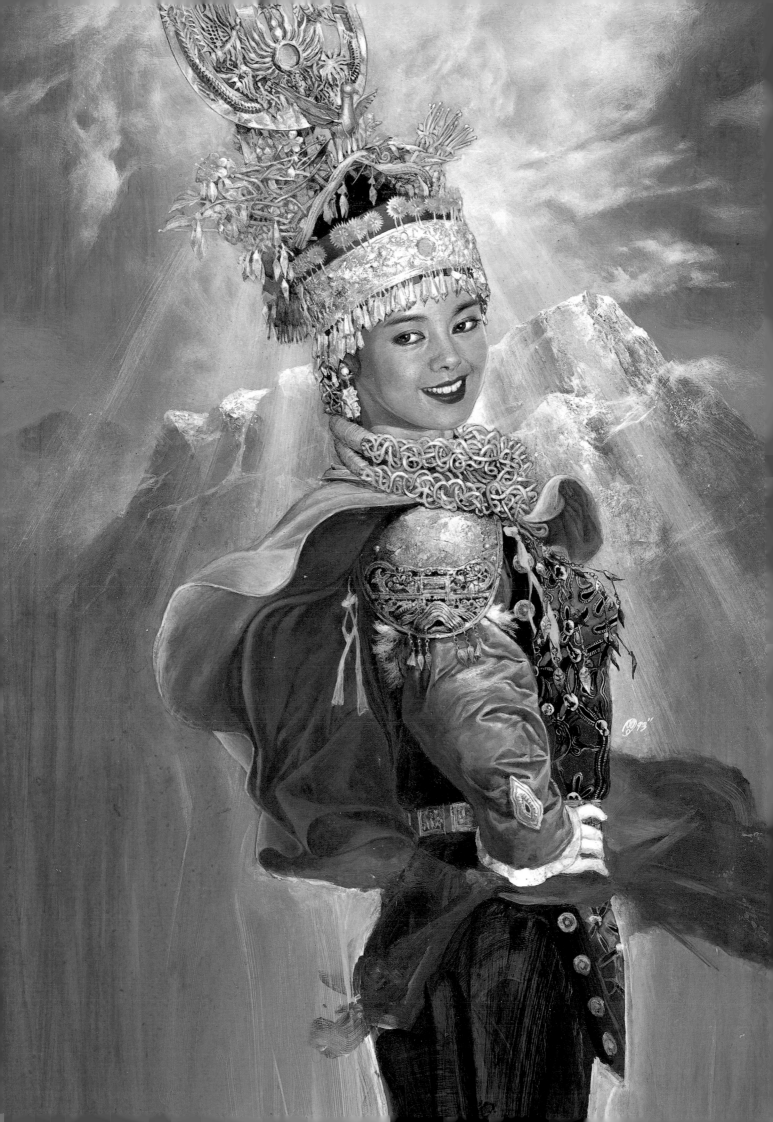

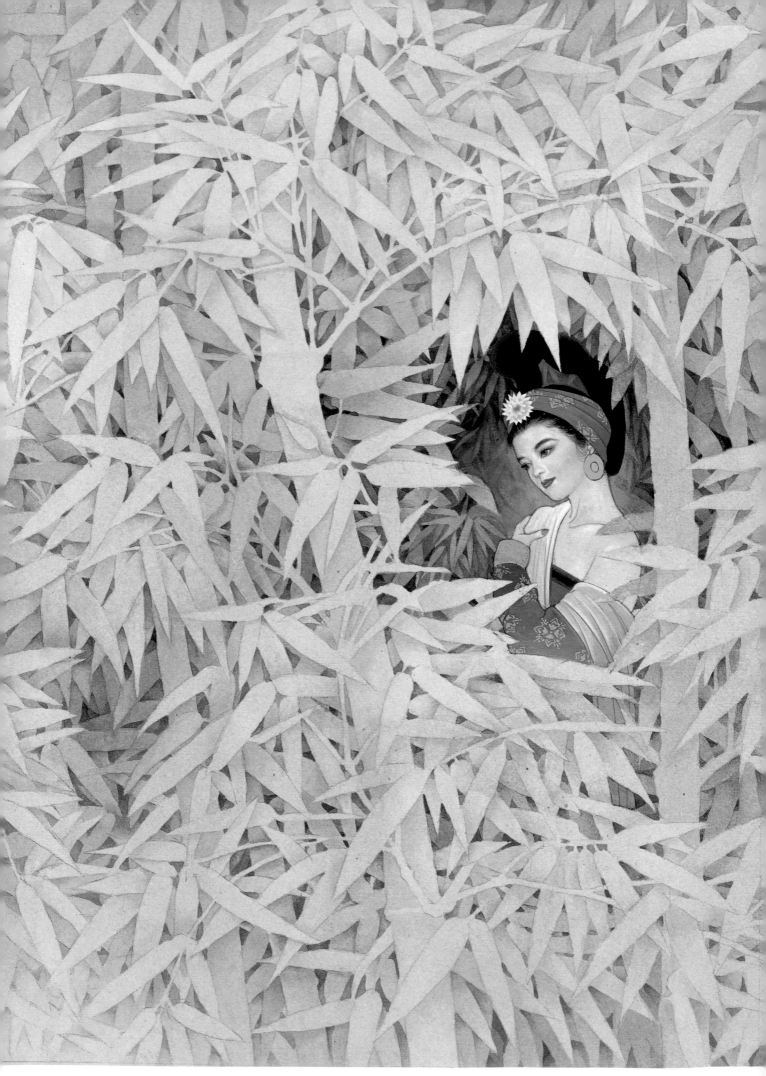

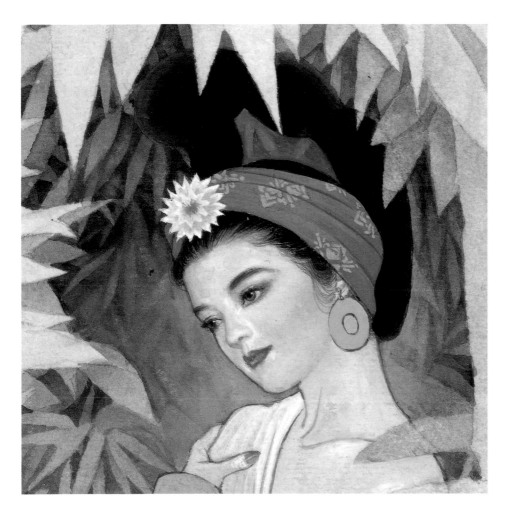

戰國仕女

389x252mm
水滴上畫紙（生宣）／水彩
1991年9月 單行本《東周英雄傳2》總頁

———

這是特別用中國傳統手法畫成，也沒有特別要說
明的。由於屬於中國傳統書畫，我把它裱好送出
去。我用的紙非常薄。細線則是用紅豆筆畫的。

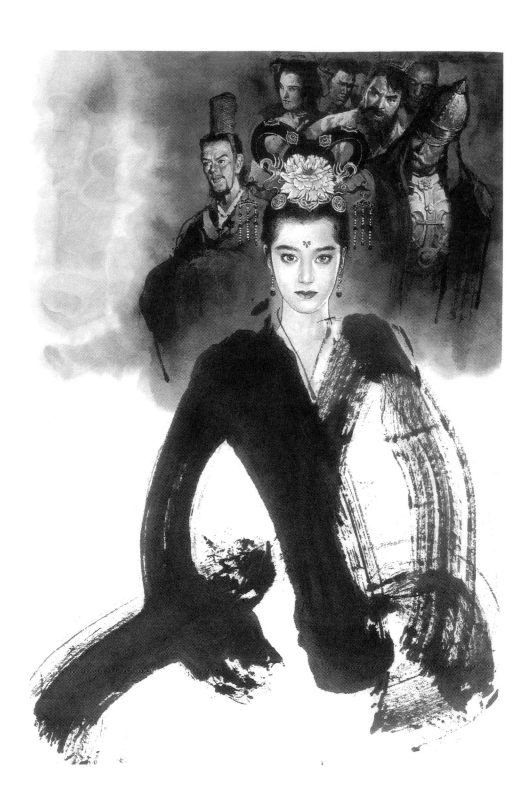

西施

水墨
1990年《東周英雄傳1》的〈仙女下凡——西施〉

——

中國四大美女之一。

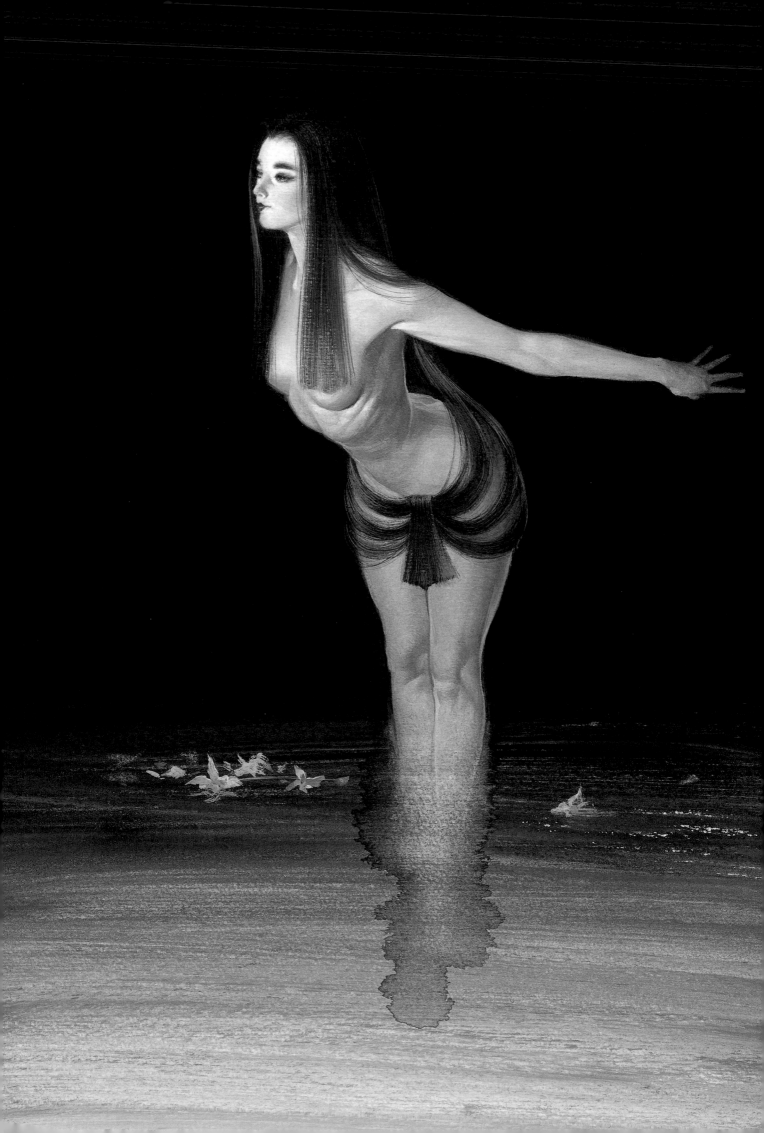

蝶子

深邃美麗的亞細亞
第一話 畏縮的勇者
389x260mm
義大利水彩紙／水彩
1992年《Afternoon》2月號插圖

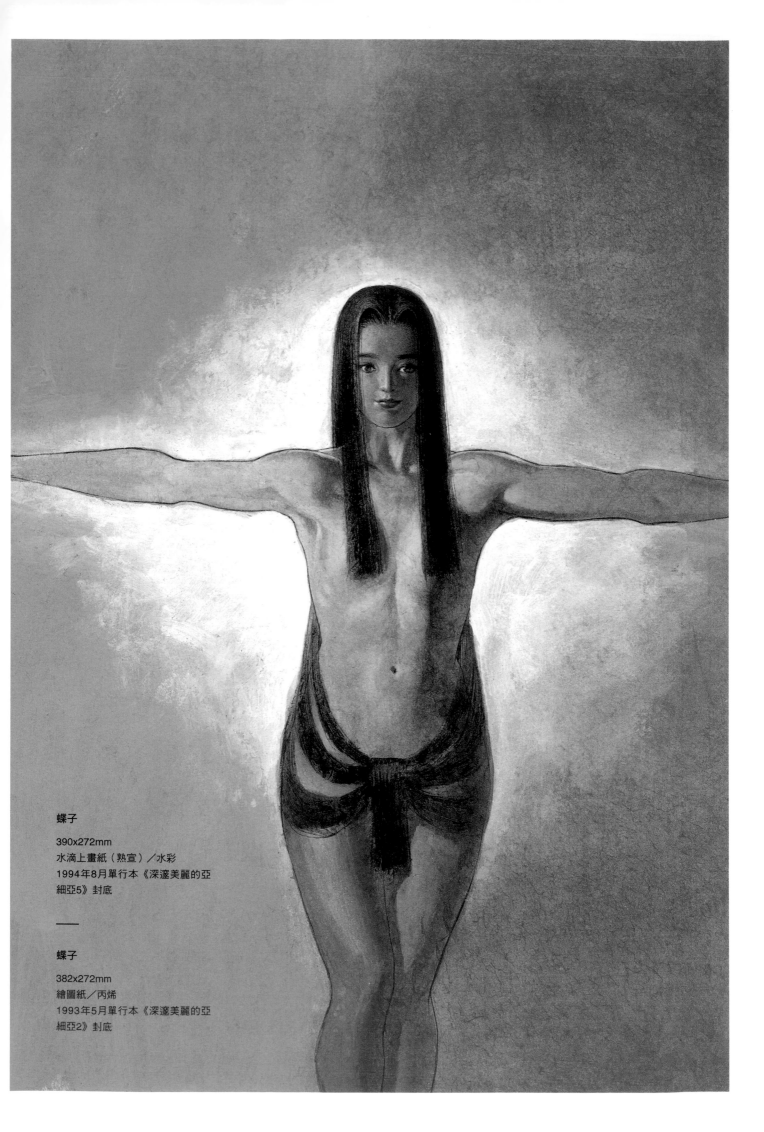

蝶子

390x272mm

水滴上畫紙（熟宣）／水彩

1994年8月單行本《深邃美麗的亞
細亞5》封底

———

蝶子

382x272mm

繪圖紙／丙烯

1993年5月單行本《深邃美麗的亞
細亞2》封底

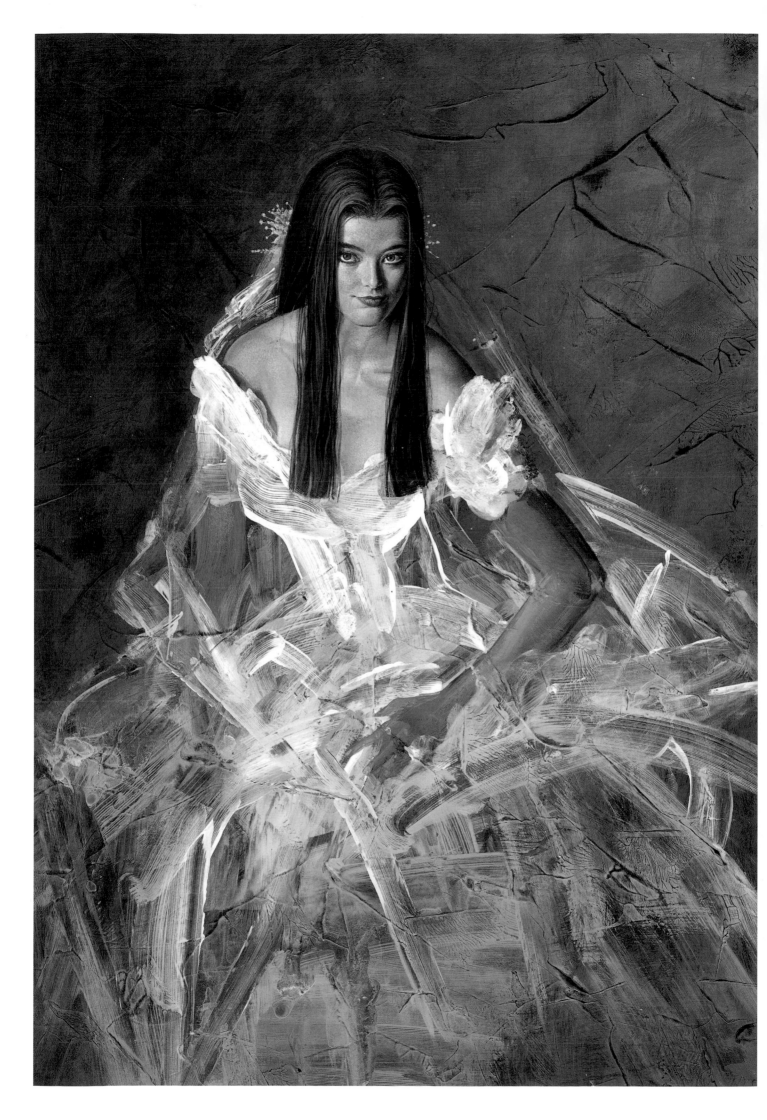

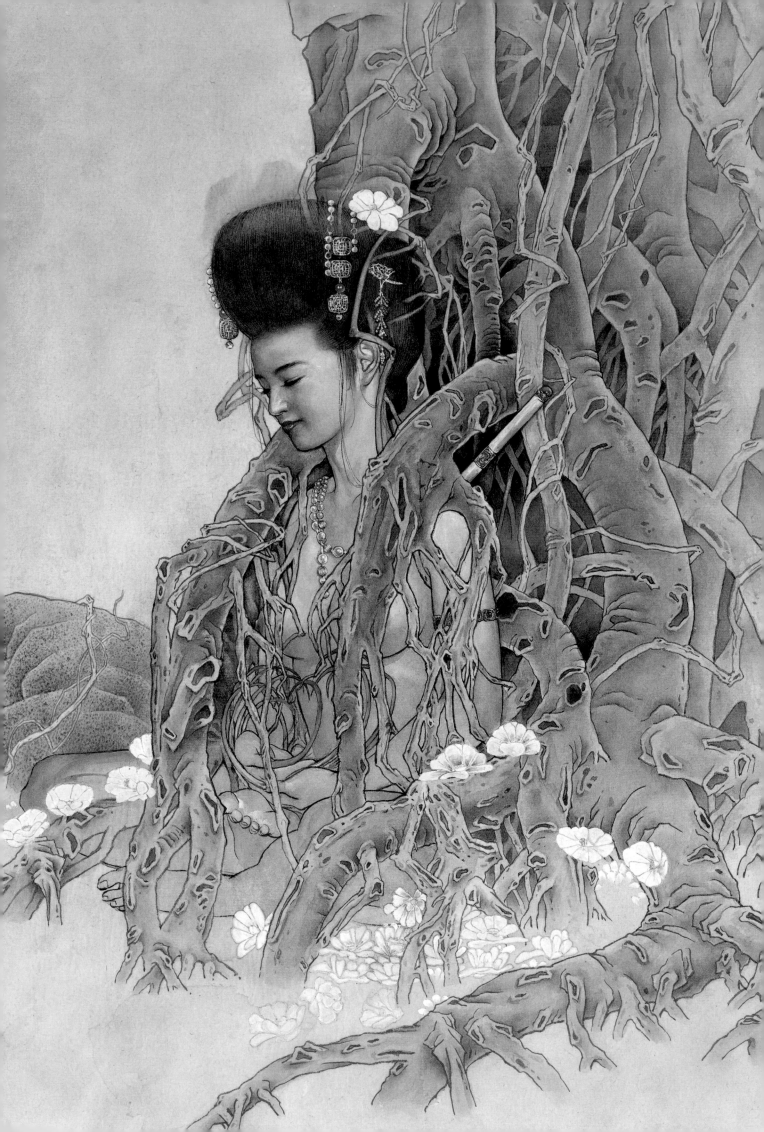

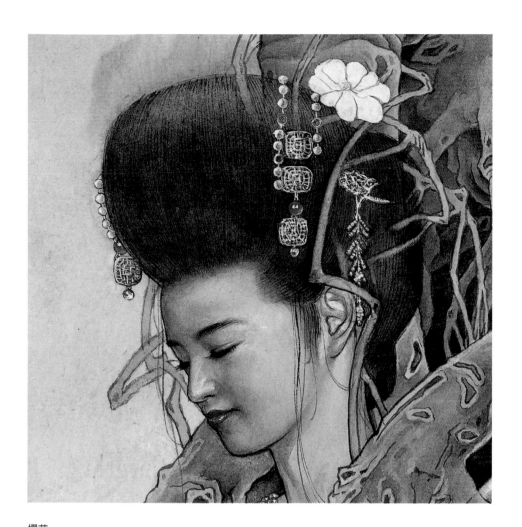

櫻花

389x270mm

水滴上畫紙（生宣）／水彩

1992年《Afternoon》2月號插圖

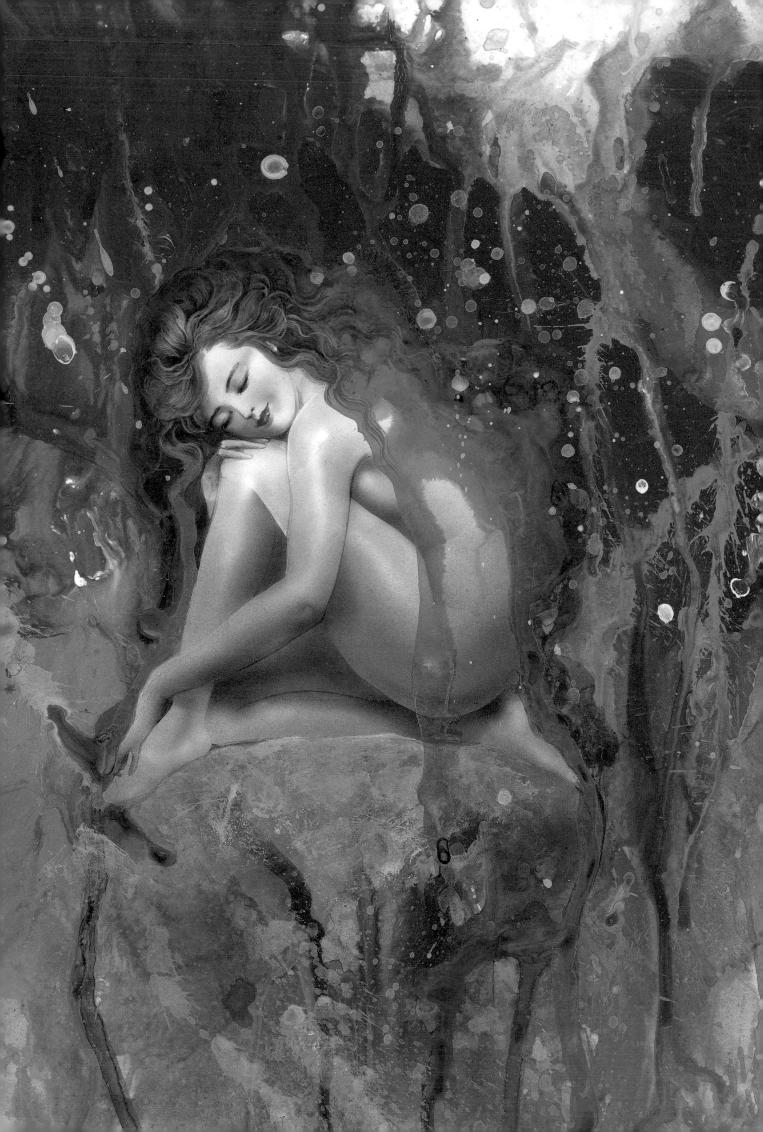

北魔天

383x260mm
畫刊紙／丙烯
1993年5月單行本《深邃美麗的亞細亞2》插圖

痛苦女

377x269mm
繪圖紙／水彩 油漆噴霧器
1993年12月單行本《深邃美麗的亞細亞3》封底

———

這幅畫首先畫好人物背景後，由毛筆沾上充分的
水，讓水流下來。不要怕會弄壞畫，愈有所顧忌
就愈容易失敗。

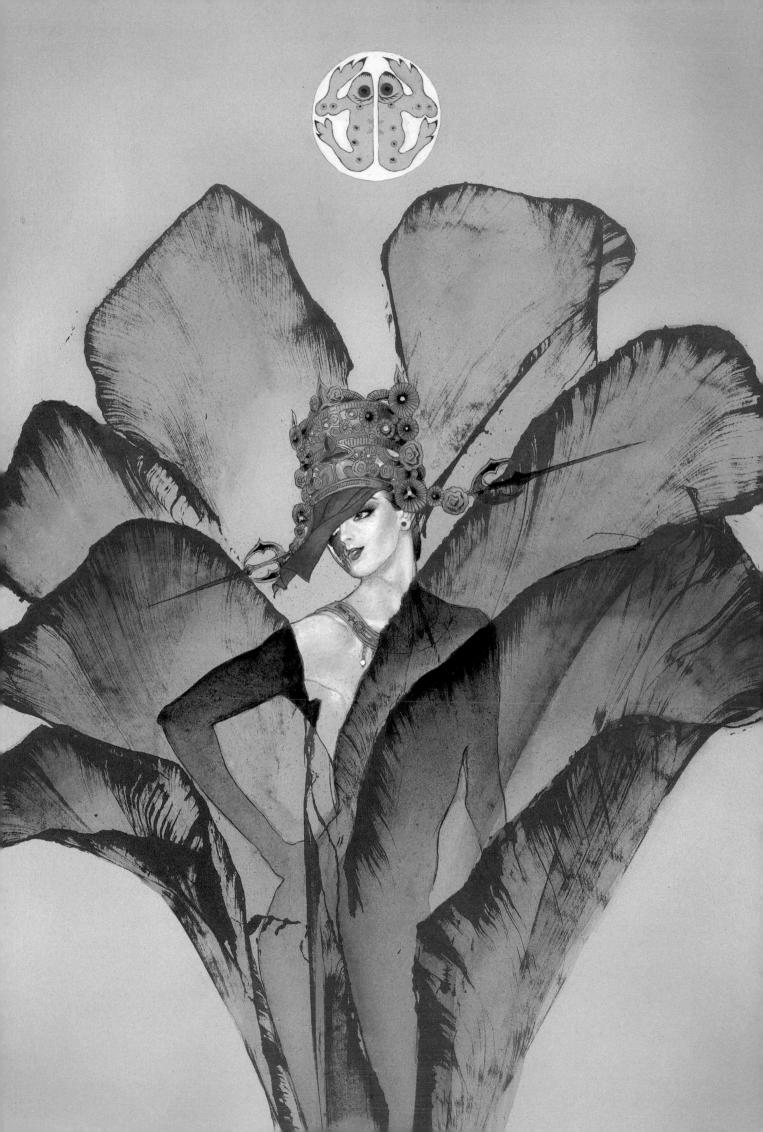

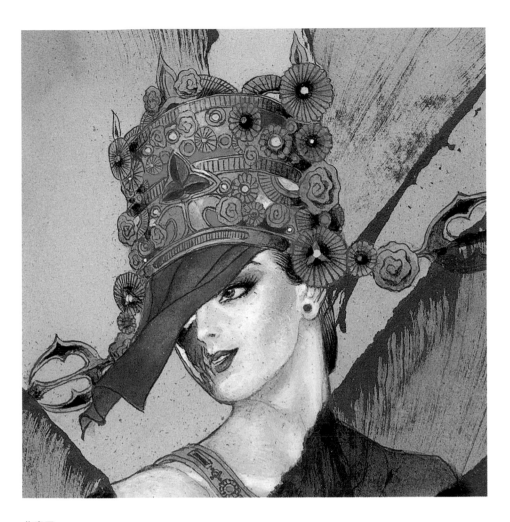

北魔天

380x270mm
繪圖紙／水彩 墨 油漆噴霧器
1994年6月單行本《深邃美麗的亞細亞4》插圖

————

把毛巾撕裂會有纖維，我就用那纖維沾上黑色顏料放在紙上，然後上面蓋一張紙，把纖維拔出來，就成了這個樣子。之前我曾在畫《深邃美麗的亞細亞》中的北魔天時常用這個方法，所以試了一兩次就成功了。你問為什麼會想到這種方法？我不知道（笑）。我只是覺得好玩就試試看而已。

戰鬥女王

378x270mm
繪圖紙／丙烯
1993年《Afternoon》2月號插圖

———

這一幅和之前的作品不同之處在於它雖然有打草
稿，但為了做出自然的感覺，依舊還是用兩張紙
把顏料夾在中間壓出效果，所以之前都不知道會
壓出什麼圖形。

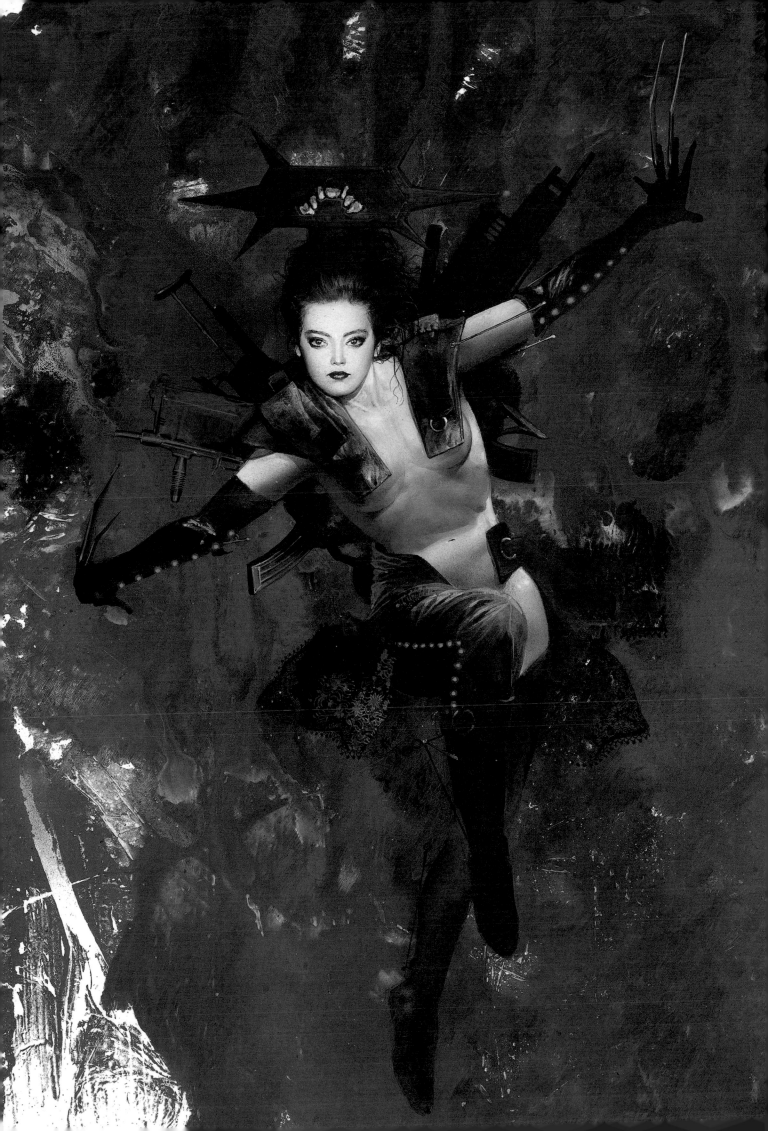

痛苦女

386x270mm

繪圖紙／丙烯

1993年《Afternoon》4月號插圖

——

這是我用手畫出來的。

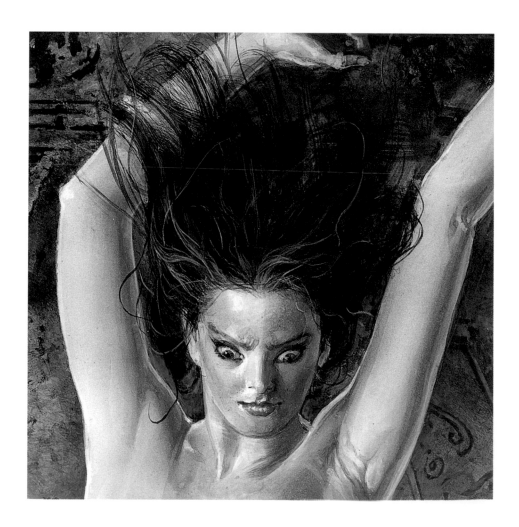

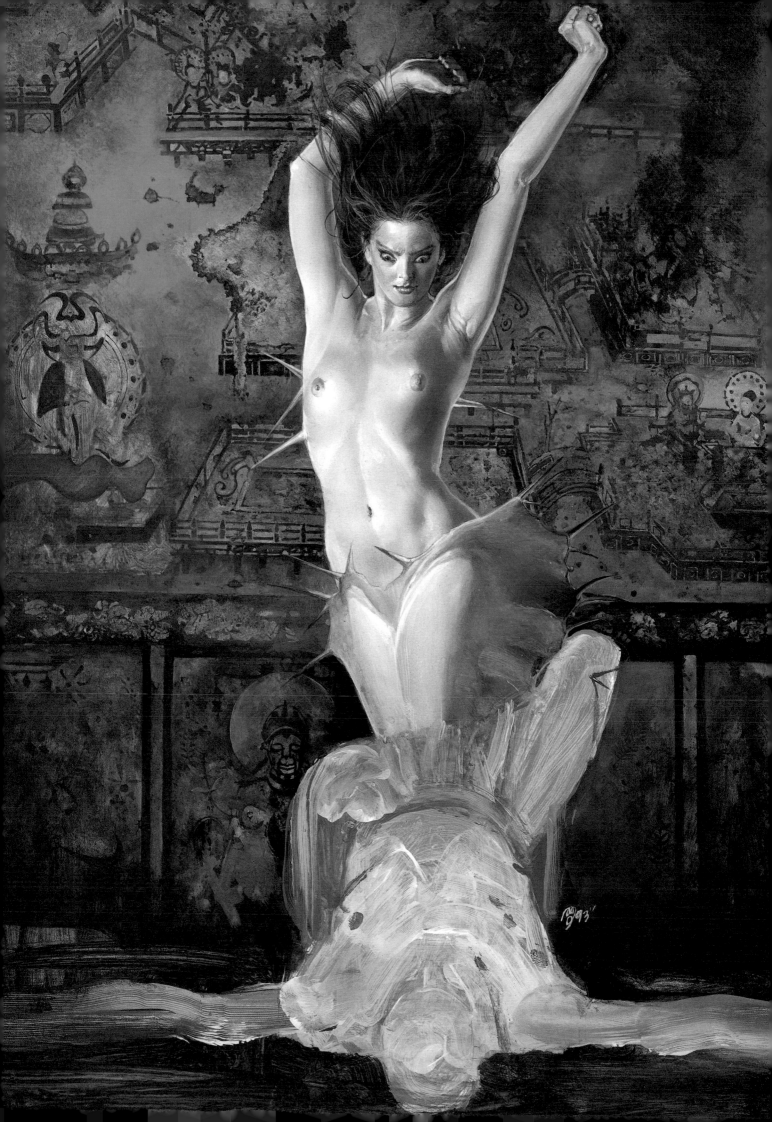

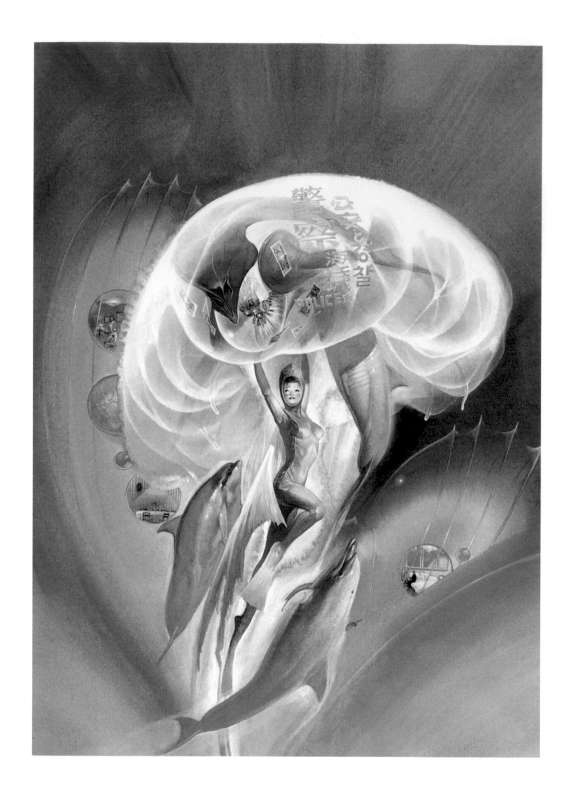

〈一百年後之英雄〉花中的誕生

372x271mm
繪圖紙／丙烯
1996年《Morning OPEN增刊》6月號插圖

〈一百年後之英雄〉海中女警

434x314mm
義大利水彩紙／水彩
1996年《Morning OPEN增刊》6月號封面

———

這是為《OPEN增刊》而畫的。是兩張重疊後
打開而成的。帽子的效果滿好的吧。正好像京
劇裡花旦的感覺。而且藉由這種技巧,也表示
「OPEN」的意思。當時我在日本正值喜歡安室
奈美惠的時期,可是又不能畫得太像,就只稍微
畫出一點點她的感覺。

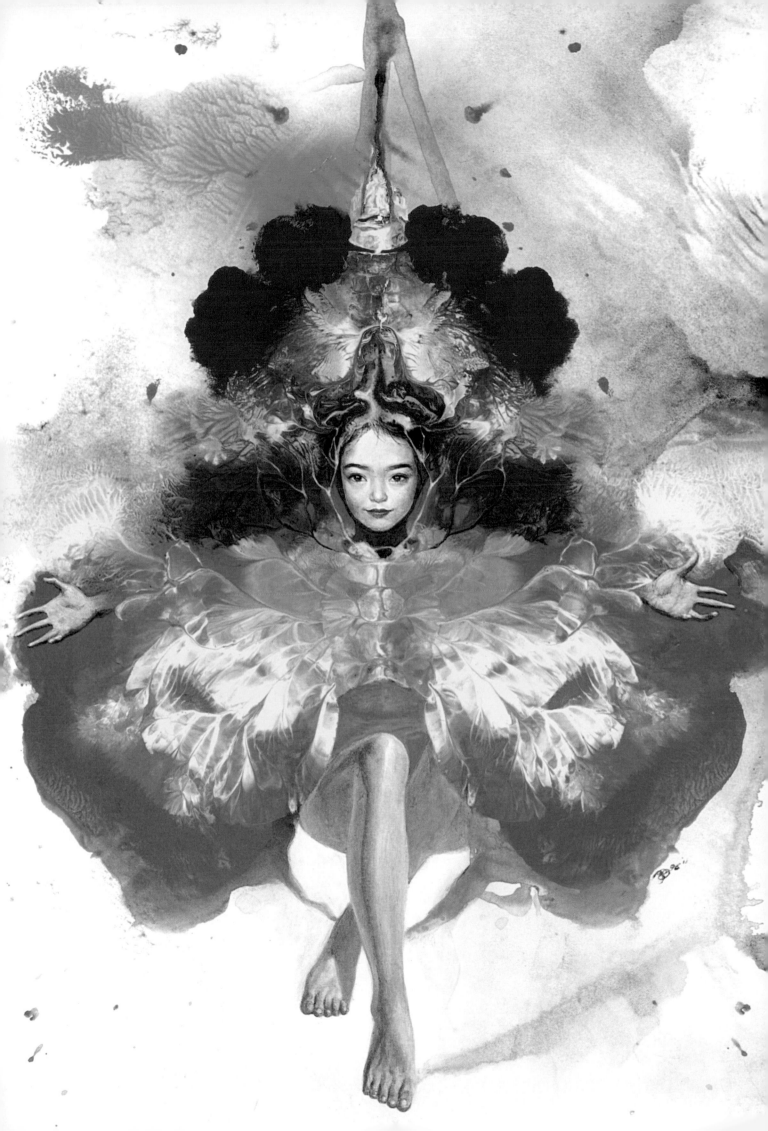

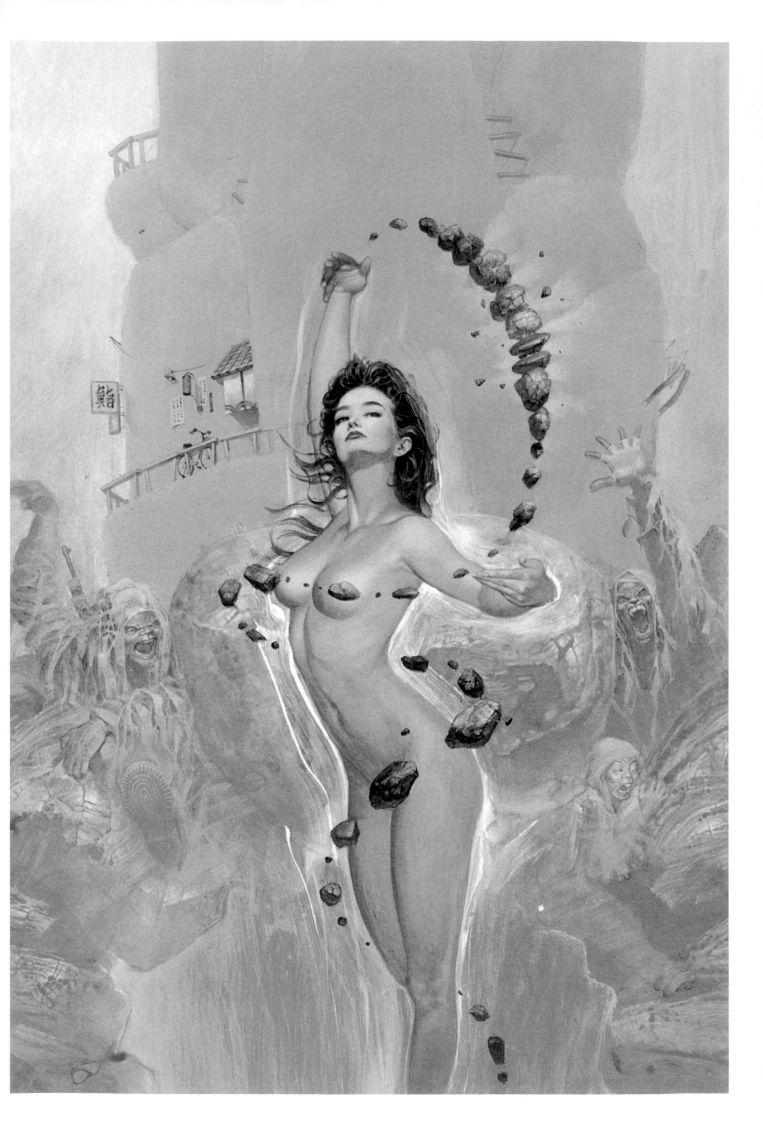

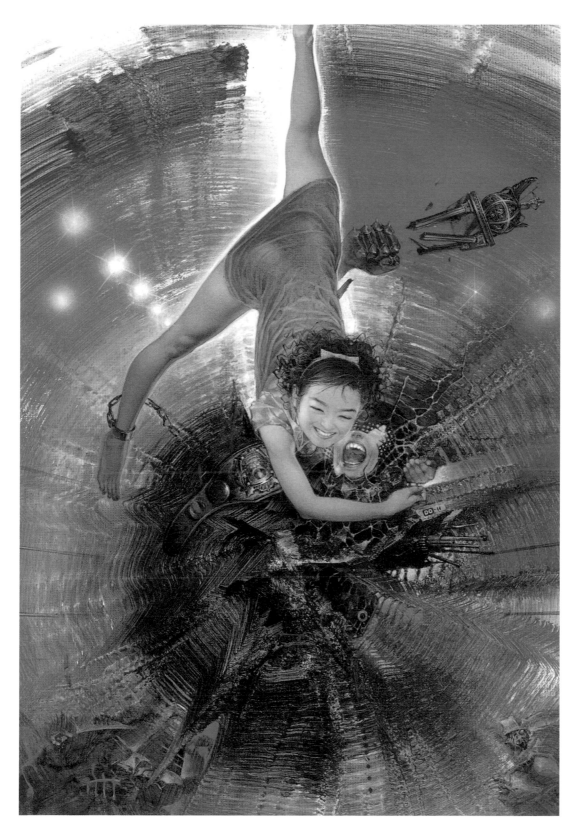

〈一百年後之英雄〉我家的**DO-11**是拳擊冠軍

392x279mm
繪圖紙板／丙烯 油漆噴霧
1996年《Morning OPEN增刊》9月號封面

〈一百年後之英雄〉石中花

432x307mm
繪圖紙／水彩
1996年《Morning OPEN增刊》8月號插圖

———

首先畫完背景，再畫人物。這幅畫也是用抹布。
在上面的地方放青，然後漸漸加深黑色。接下來
轉動位置，有時搖晃，有時按著，並沒有特別貼
上保護用的紙。機器人是利用空隙，最後才畫上
去的。

———

這幅畫畫出了石頭的感覺，再用毛筆稍稍噴灑顏
料，所以一下就畫完了，不過出來的質感也很
好。

〈一百年後之英雄〉破壞女英雄

405x311mm
繪圖紙／丙烯 水彩
1996年《Morning OPEN增刊》7月號插圖

———

這是我用抹布粘顏料按上去的。這裡則用了斜紋
嗶嘰布和丙烯顏料。那一陣子日本很流行染金
髮，所以我就把她的頭髮畫成金色。現在或許比
較時興染紅色的（笑）。

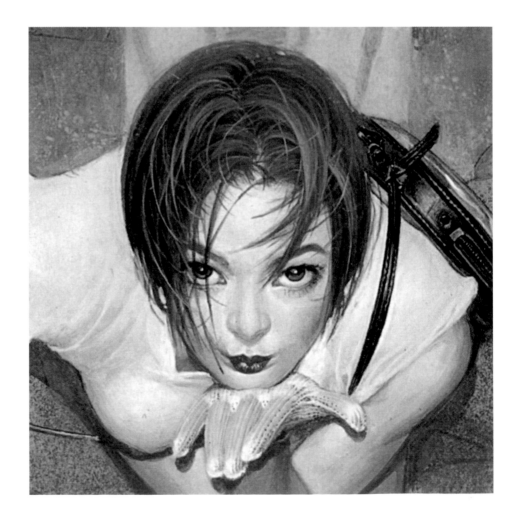

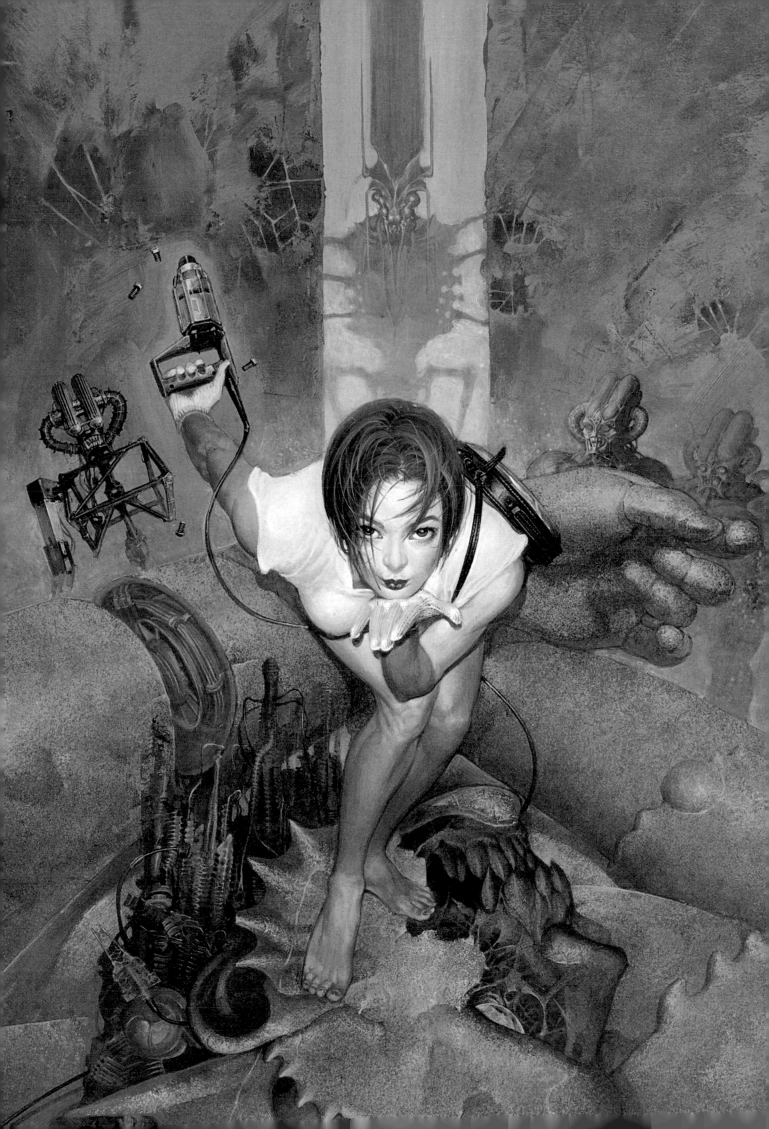

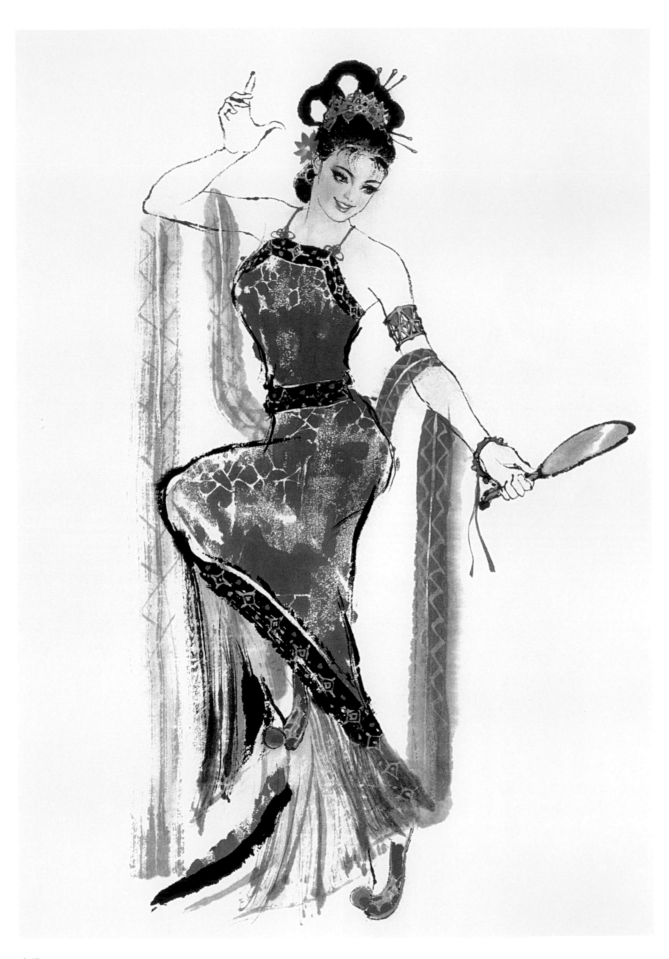

小喬

380x250mm
宣紙／水彩
2002年8月，《鄭問畫集—鄭問之三國誌》
由日本角川書店出版

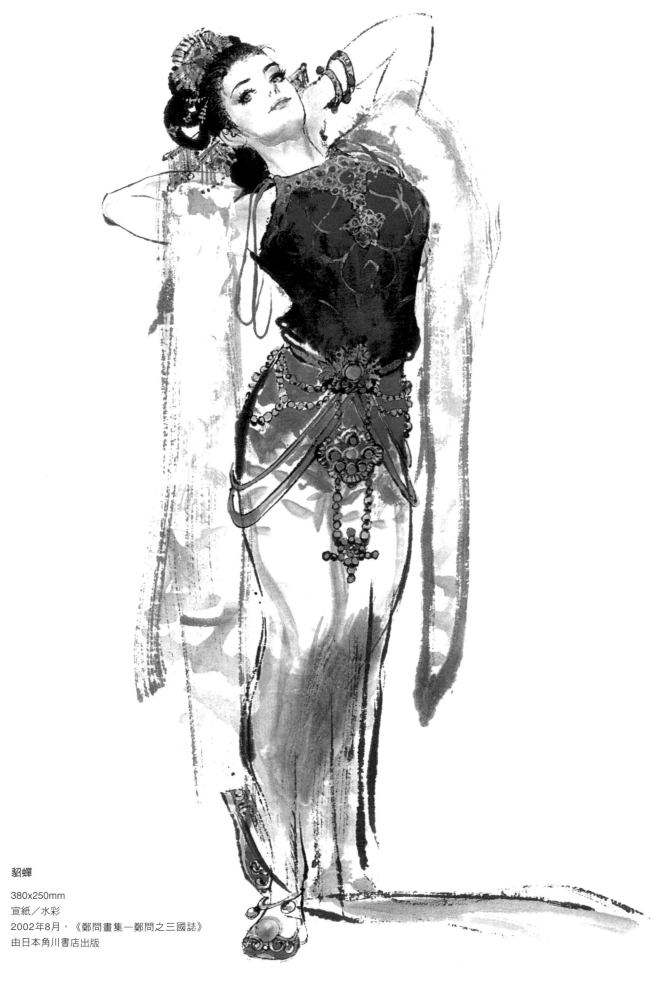

貂蟬

380x250mm
宣紙／水彩
2002年8月，《鄭問畫集—鄭問之三國誌》
由日本角川書店出版

鄭問的英雄

The Heroes

鄭問以其炫目的水墨、狂放的筆觸、大膽的構圖、鮮豔的用色，勾勒出作品中一位位氣宇軒昂的帝王、狂放豪邁的英雄、以及帥氣爆棚美男等，以下收錄鄭問不同時期二十位英雄共二十五幅經典作品。

秦始皇（嬴政）
1996年6月《始皇》於《Morning》連載

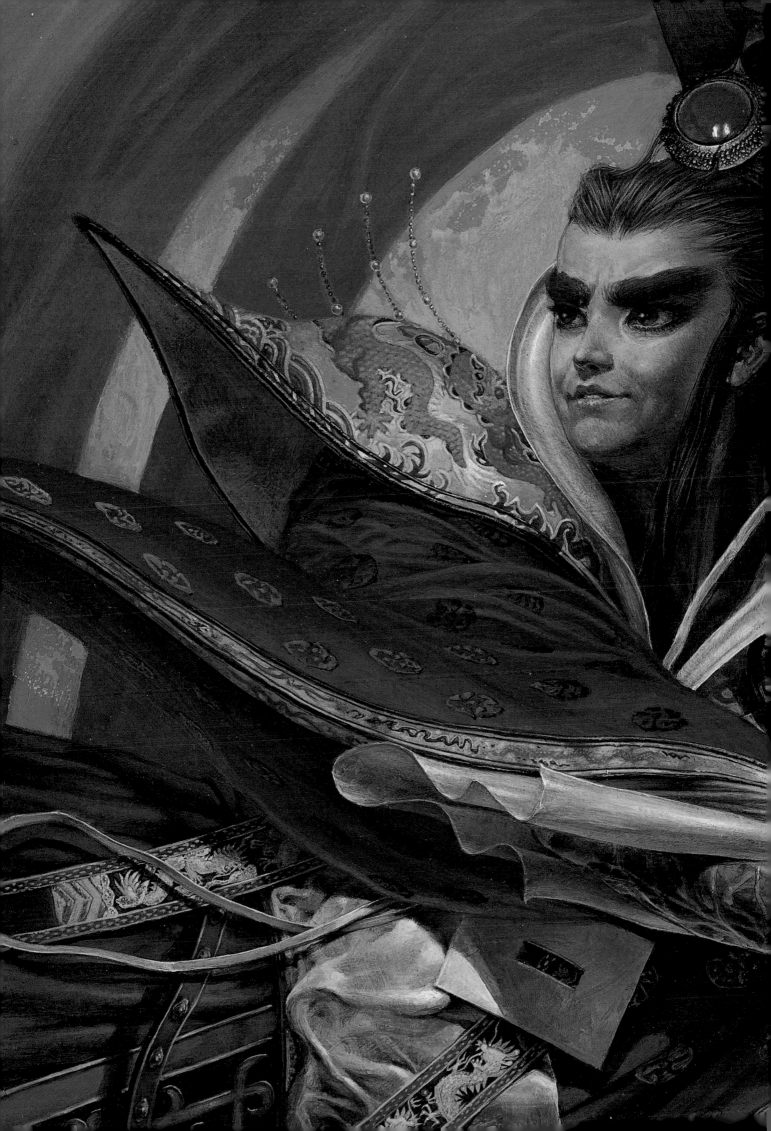

《阿鼻劍》何勿生

1990年1月20日第二集單行本封面
由時報文化出版

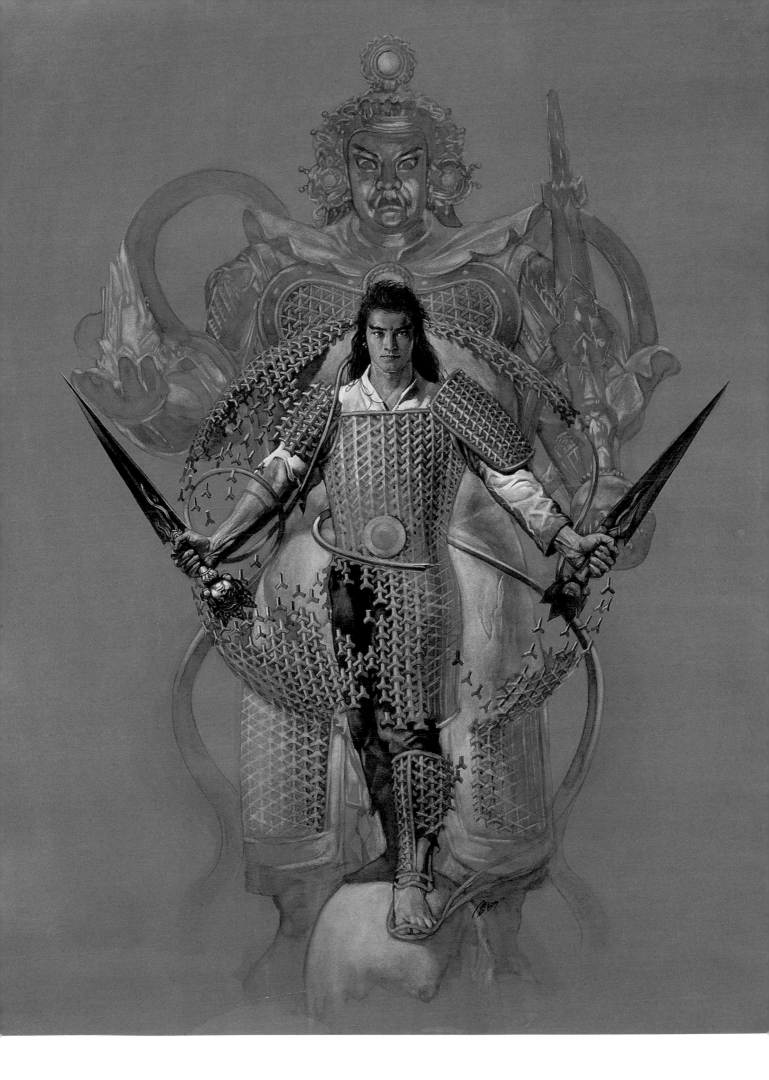

249

張儀

350x246mm
義大利水彩紙／水彩
1990年《Morning》15號封面

——

這張彩圖，是先將紙張揉成
紙團後，再於紙上畫出俏皮
伸舌頭的張儀，製作出古畫
質感。

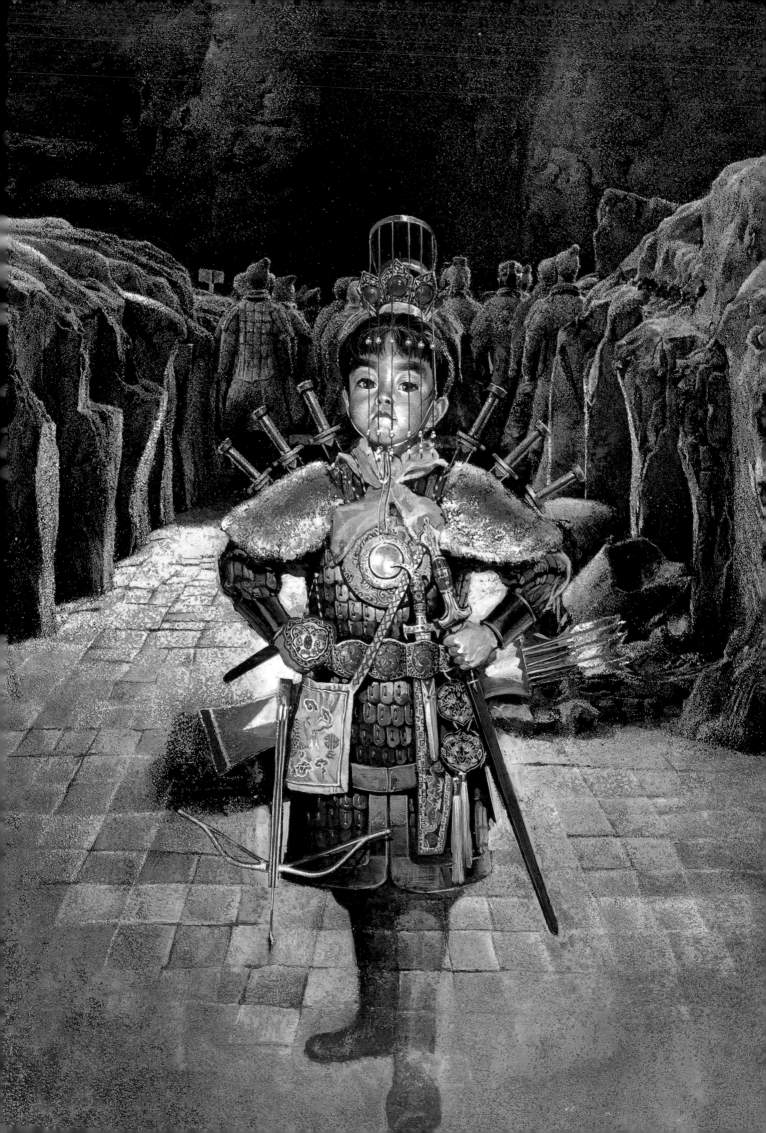

始皇帝

339x252mm
水彩紙／丙烯、樹脂、沙子
1990年《Morning》41號封面

———

這幅畫先以樹脂抹滿水彩紙，鋪上建築用的沙子
（沙子需經過細網篩過，取較細膩的沙子，再附
著上去），塗黑，再由深而淺疊上顏色。所以質
感和普通的紙不同。毛筆也被畫得不能用了。我
想使用沙子的畫，除了這幅以外沒有第二幅了。
（鄭問弟子陳志隆補充說明）

公子無忌

380x271mm
繪圖紙／水彩
1990年12月 單行本《東周英雄傳1》封面

———

這幅畫我用了很有趣的畫法。由於截稿日即將逼
近，我就把人物的小道具剪下來，請助手畫上
去。畫好之後貼上去，我再來修飾。

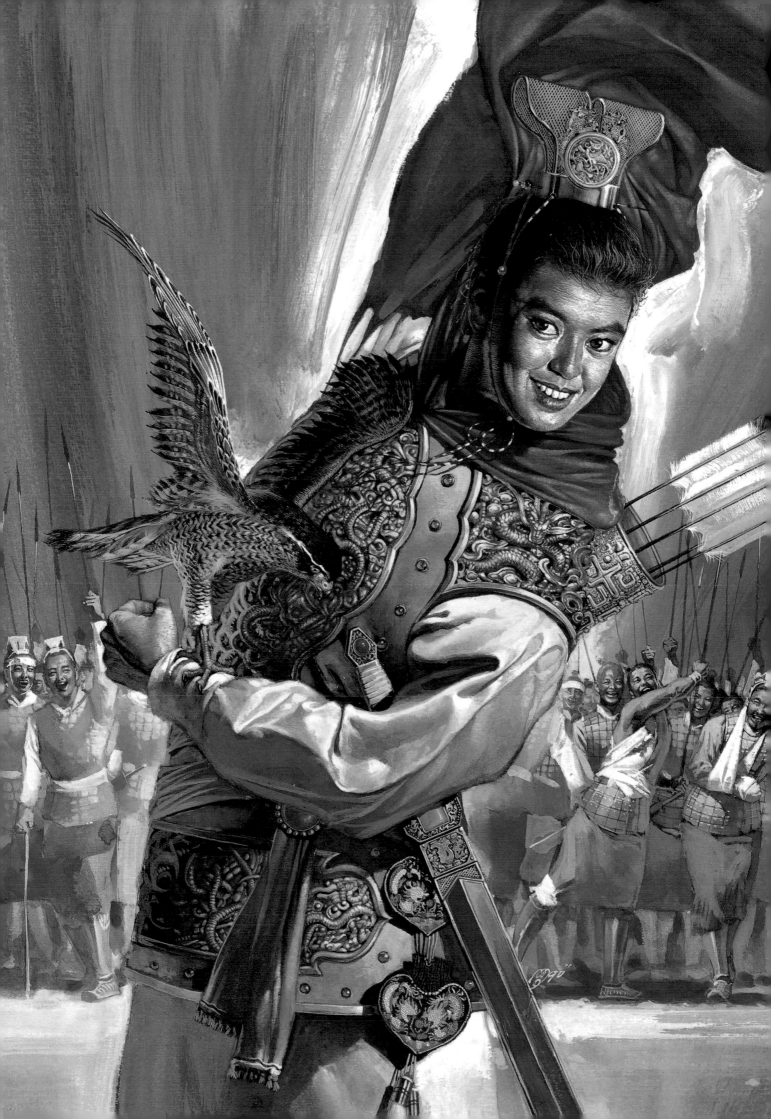

孫臏

385x271mm
義大利水彩紙／丙烯
1991年《Morning》6號封面

——

這幅畫有趣之處，在顏料乾之前，我用毛筆的筆
尾畫他的頭髮。那時我已叫出「另一個自己」
（笑）。我用了丙烯顏料，看起來感覺像油畫。
要畫那幾根頭髮時，不能太理性。大膽與細緻同
時並存，比較接近我的風格，視覺上也有衝擊性
吧。

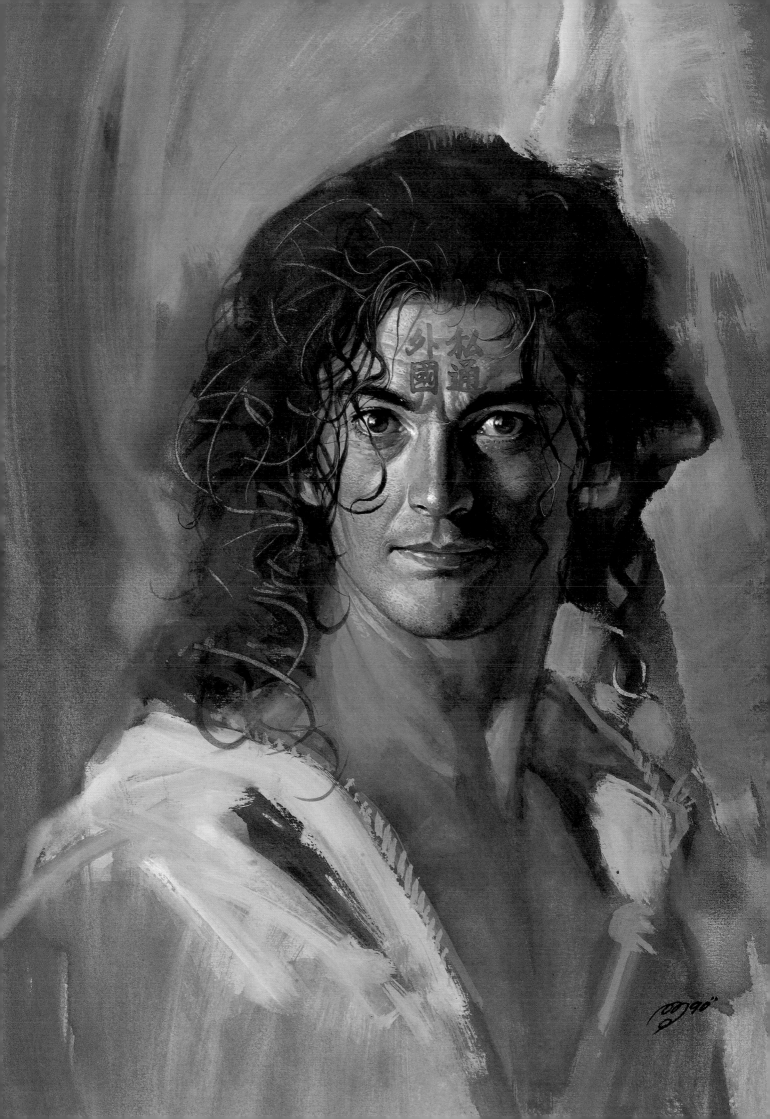

孫子

387x270mm
義大利水彩紙／丙烯
1991年9月 單行本《東周英雄傳
2》封面

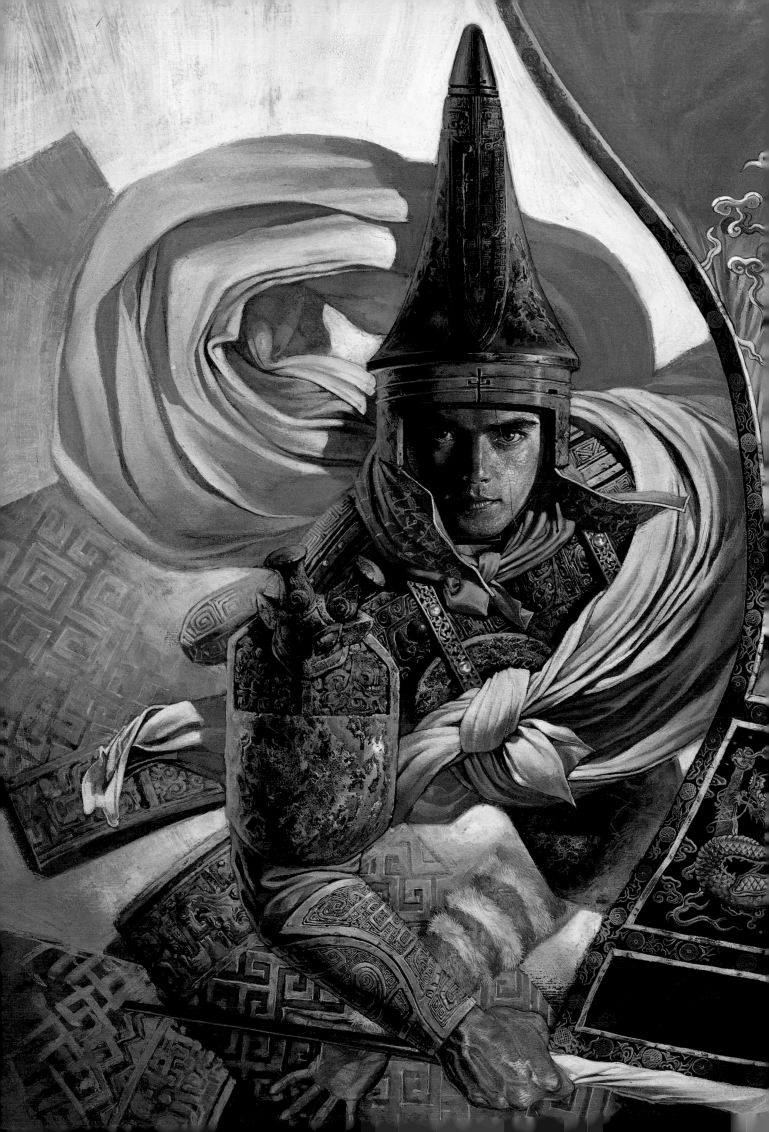

這幅圖也是在兩張紙中間夾著顏料，用腳踏一踏，再慢慢打開。未打開之前，會是什麼結果，哪一張效果較好，自己都不知道。打開一看覺得這個地方像石頭，右上角像森林，就用放大鏡畫了個武將。編輯部也很喜歡這一幅，就把它放在《東周英雄傳3》的內頁封面。每次作畫都用手會累吧，所以我就用腳踩出來。嗯，我自己也覺得很好玩。

林中戰士

376x272mm
肯特紙／丙烯
1993年10月 單行本《東周英雄傳3》封底

———

百兵衛

383x272mm
繪圖紙／丙烯
1993年5月單行本《深邃美麗的亞
細亞2》封面

百兵衛

386x270mm
義大利水彩紙／丙烯
1992年《Afternoon》2月號封面

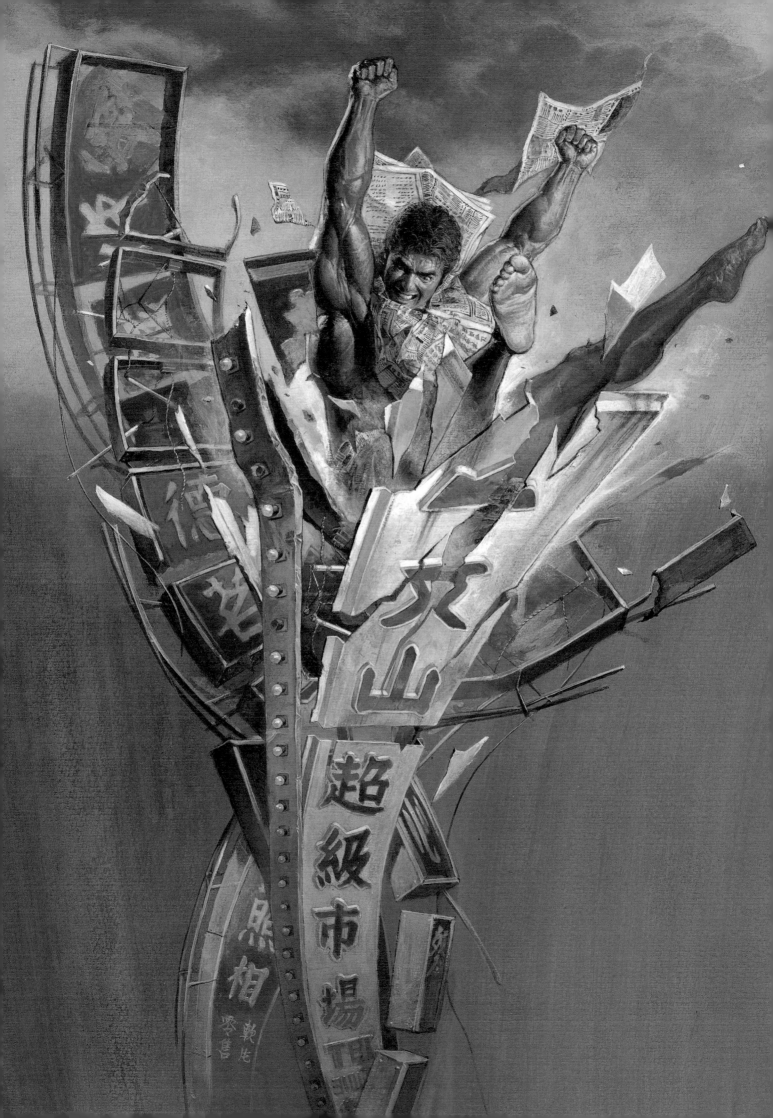

百兵衛

378x271mm
繪圖紙／丙烯
1993年12月單行本《深邃美麗的亞細亞3》封面

貪欲一兵衛

378x269mm
塑膠袋／油漆噴霧器
1994年《Afternoon》4月號插圖

——

這幅畫給編輯部帶來不少麻煩。因為畫中衣服的
部分是用塑膠袋貼上去的。

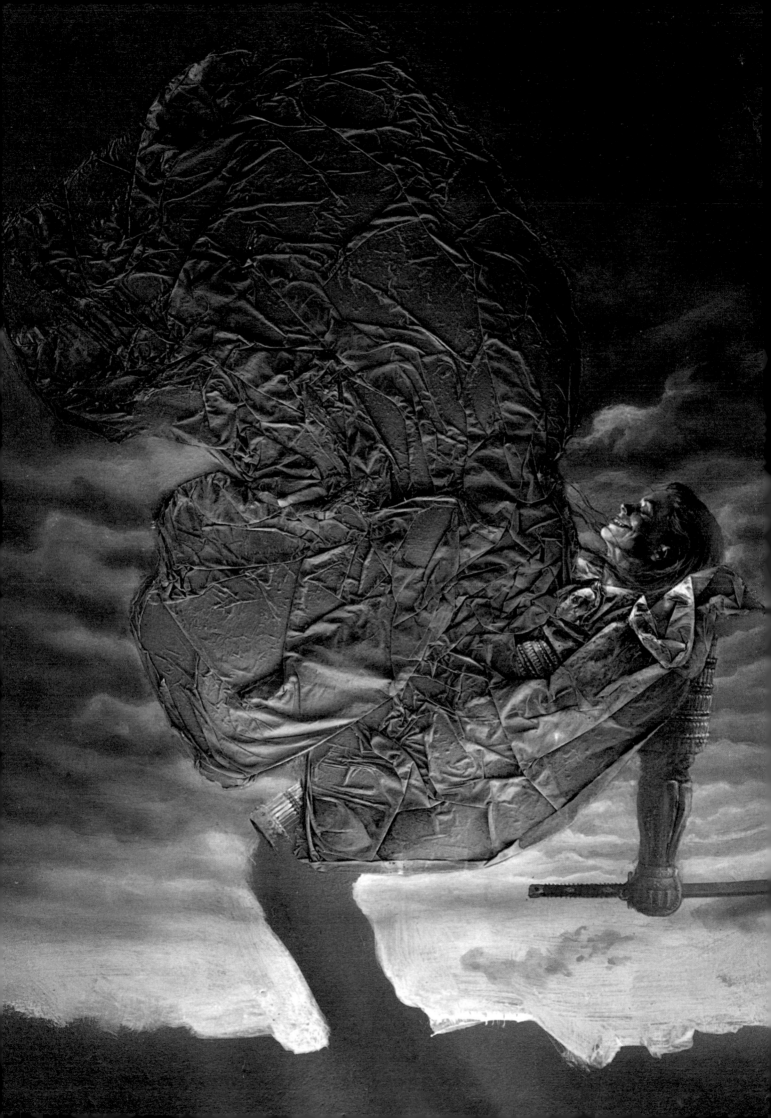

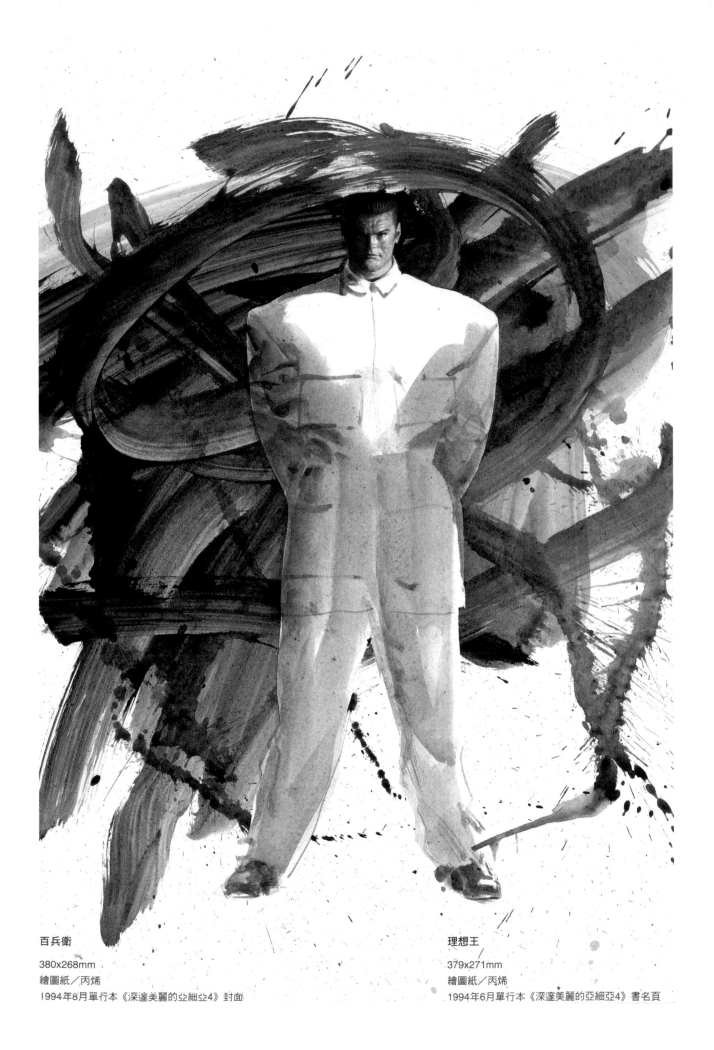

百兵衛

380x268mm

繪圖紙／丙烯

1994年8月單行本《深邃美麗的亞細亞4》封面

理想王

379x271mm

繪圖紙／丙烯

1994年6月單行本《深邃美麗的亞細亞4》書名頁

百兵衛

380x268mm
繪圖紙／丙烯
1994年8月單行本《深邃美麗的亞
細亞5》封面

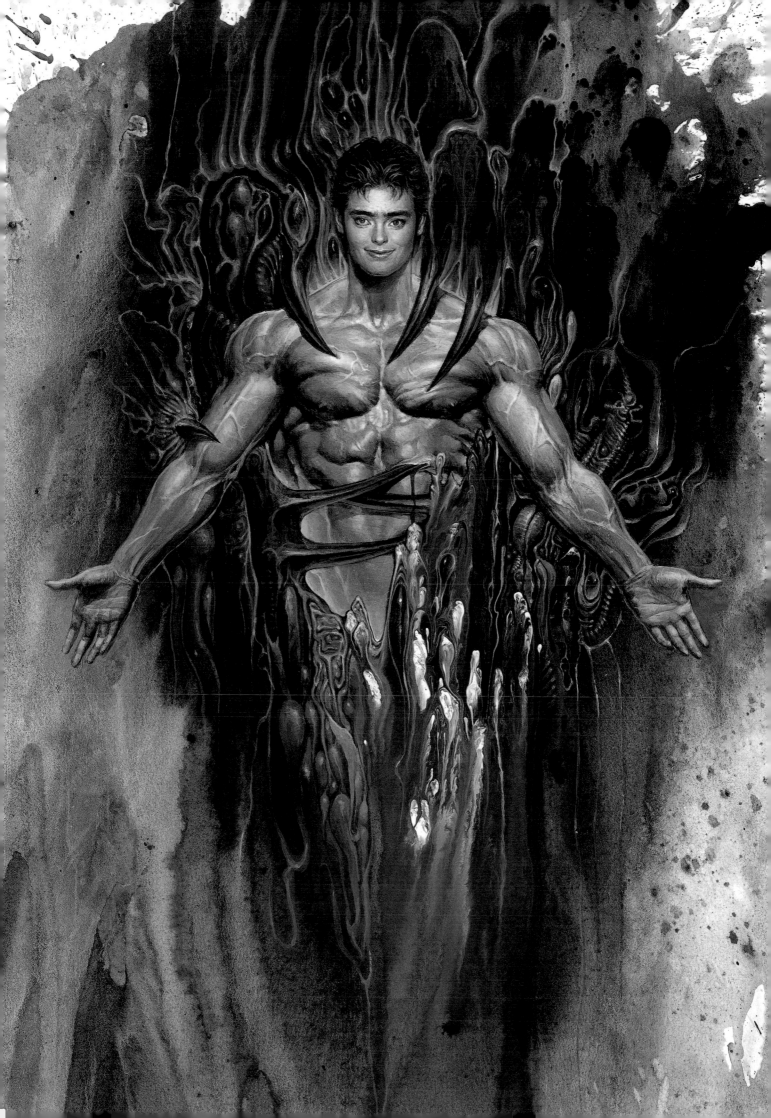

老和尚

272x393mm

繪圖紙／丙烯 油漆

1993年5月單行本《深邃美麗的亞細亞2》蝴蝶頁

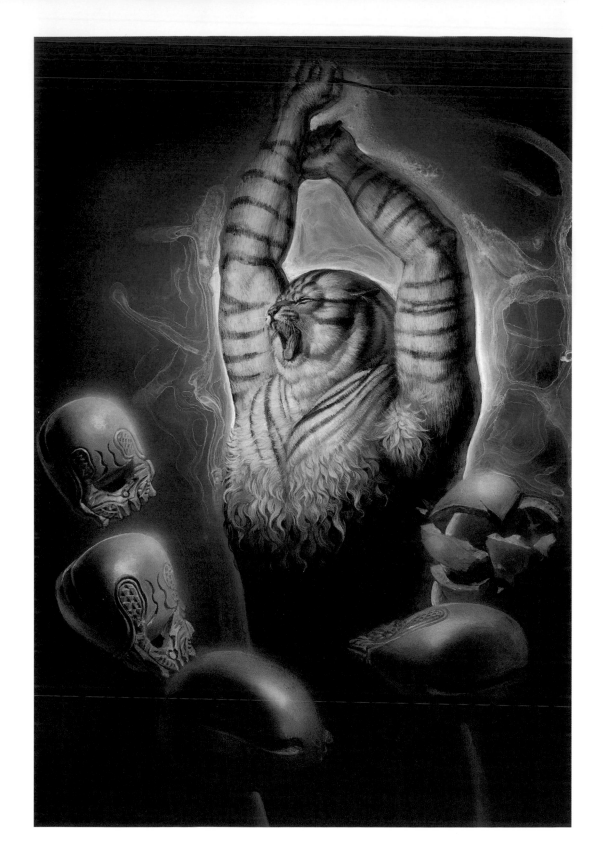

深邃美麗的亞細亞第七話 好善良的蛤蟆精

396x254mm
包裝紙／丙烯 油漆
1992年《Afternoon》8月號插圖

———

這是個很奇怪的人物吧。我用了包裝紙的一種，
灑上一層水之後，放入紅色和黑色的油漆，搖動
紙張，就變成這個樣子。由於這種紙不吸水，所
以才會做出裂痕的效果。

貓怪

392x272mm
繪圖紙／丙烯
1993年5月單行本《深邃美麗的亞細亞2》書名頁

———

這一幅有意思的地方在於背景。在人物四周塗上
混了白色顏料的水後，用吹風機稍微吹乾，停一
下，再吹乾，重複幾次之後就出現這種有點特別
的效果。你問萬一沾到人物怎麼辦？不會的。

萬歲

346x251mm
義大利水彩紙／水彩
1996年《Morning》16號插圖

————

這一張用水彩畫的。是農曆過年的時候編輯部要
畫《萬歲》的圖，但時間不夠充裕，不能畫得像
其他作品一樣精緻，所以只好採用安全又能迅速
完成的水彩畫。首先大膽地畫上背景，然後用手
指沾顏料塗上去，再用面紙畫。最後再畫些自己
想畫的東西。

萬歲

37.2MB
Photoshop 4.0.1
1995年《Morning》38號封面

——

我幾乎都適用Photoshop來做電腦繪圖。基本上電
繪所用的指令與技巧也並不多。像這幅畫上有很
多人物並列，中間人物的地方做一些扭曲，也是
用Photoshop完成的。背景的部分代表「人的一
生」或「這個世界」，由於人物是算命師，所以
我覺得也滿相配的。

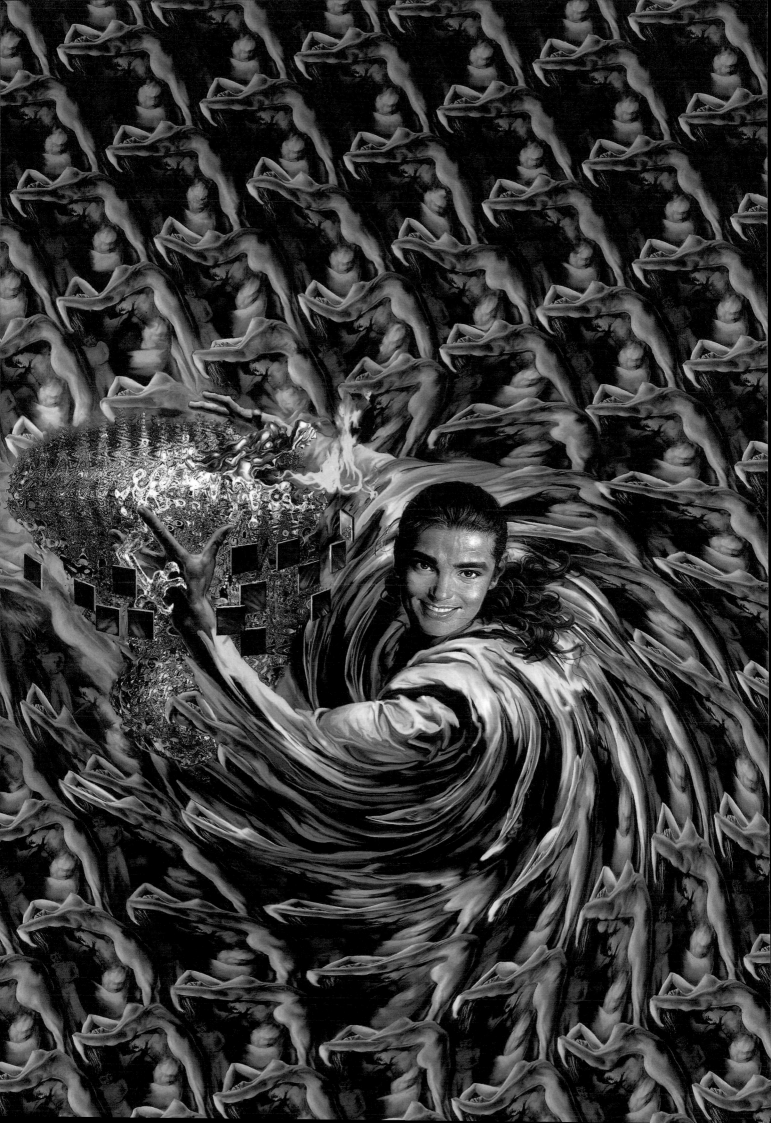

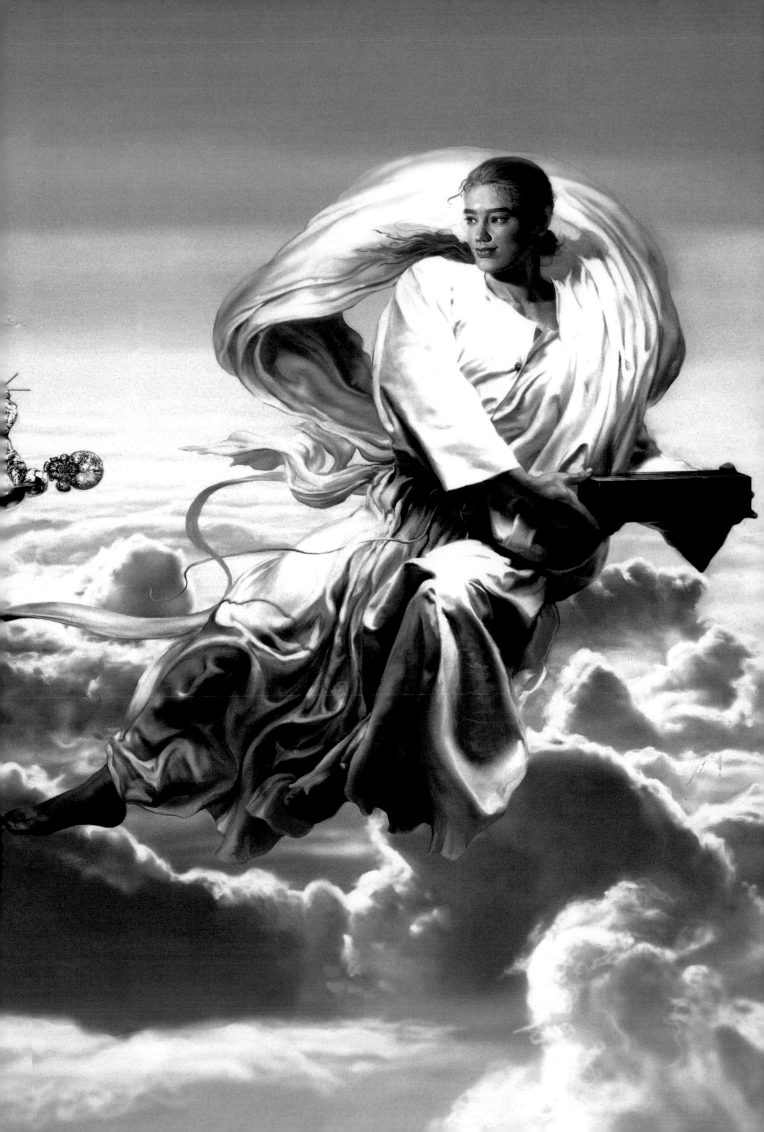

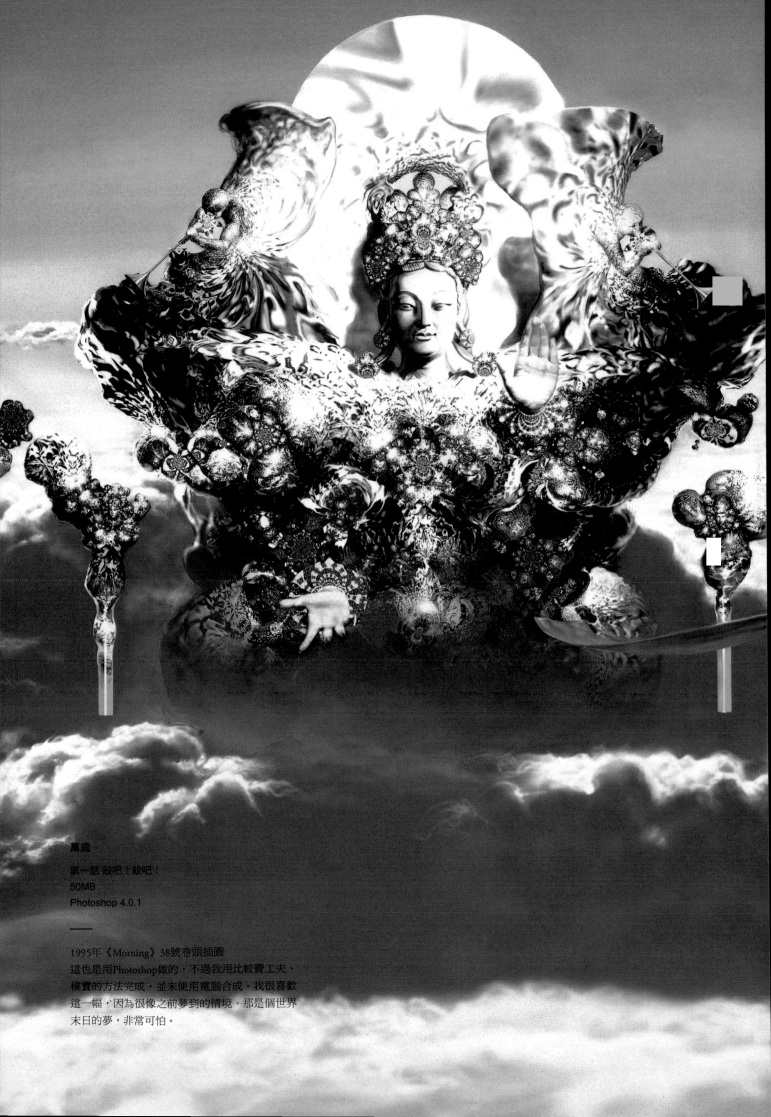

萬歲

第一話 殺吧！殺吧！
50MB
Photoshop 4.0.1

———

1995年《Morning》38號卷頭插圖
這也是用Photoshop做的，不過我用比較費工夫、
樸實的方法完成，並未使用電腦合成。我很喜歡
這一幅，因為很像之前夢到的情境。那是個世界
末日的夢，非常可怕。

桃園結義

390x260mm

肯特紙／壓克力顏料

2002年8月，《鄭問畫集─鄭問之三國誌》由日本
角川書店出版

曹操

380x250mm

宣紙／水彩

2002年8月，《鄭問畫集─鄭問之三國誌》由日本
角川書店出版

——

東漢末年著名軍事家、政治家和詩人。三國之中
的曹魏。
曹操的氣場和力量很大，很有條件去實行一些事
情，讓人不敢不去敬畏他？

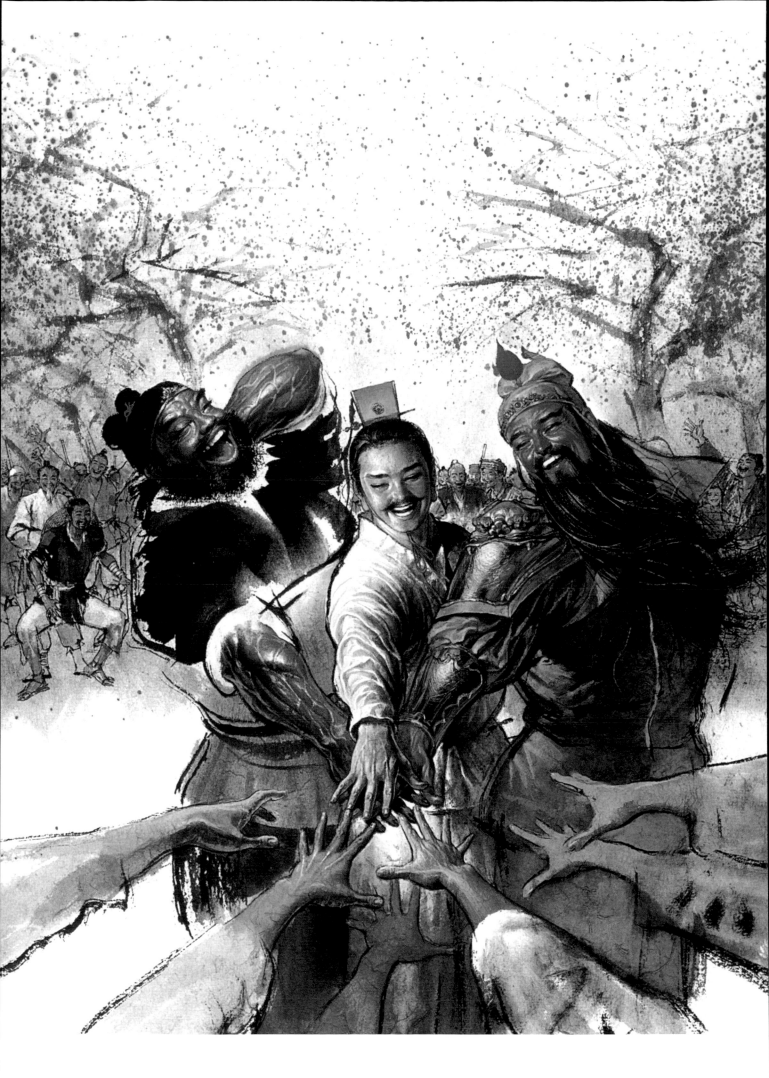

呂布

380x250mm
宣紙／水彩
2002年8月，《鄭問畫集—鄭問之三國誌》由日本
角川書店出版

——

三國誌中最強的武將。呂布這張我自己覺得非常
滿意，這個人物品行雖說不太好，但人長得英
俊，如果日本畫家畫他的話，我想大概會畫成像
宮本武藏那樣的劍客吧。

甘寧

380x200mm
宣紙／水彩
2002年8月，《鄭問畫集─鄭問之三國誌》由日本
角川書店出版

鄭問生前最後一次訪談

Chen Uen's Final Interview

文——MaoPoPo 攝影——博客來但以理

訪談來源——原博客來OKAPI採訪鄭問稿之補充完整紀錄

二○一二年七月初，新版《東周英雄傳1》睽違二十年重新編輯推出，七月十九日下午，我們前往老師家中，為博客來OKAPI進行專訪。當時的採訪文章早已刊出，但由於許多內容沒有納入，以下整理出當天的訪談全文，並保留老師說話的語氣。這是鄭問老師生前最後一次接受專訪，字字句句彌足珍貴。

M：《東周英雄傳》系列是怎麼開始的？

鄭：當初是因為日本出版社看到我的《刺客列傳》。那時有一家駿馬出版社，帶了很多台灣漫畫家的作品去日本，他們看了覺得「欸，這個人不錯。」於是開始合作，那是我二十九歲、三十歲的時候。後來台灣日本來來去去，這樣的過程有十七、八年。從我開始畫漫畫，合作最久的反而不是台灣的出版社，而是日本講談社。要以「東周」為題材也是我自己的想法，他們沒有干涉。可能想說，反正就是第三世界的，隨便抓一個來畫畫看（笑）。一開始真的就是這麼簡單。後來我的作品有一定回響之後，當然態度也逐漸變得不太一樣，要能在日本發表作品，也真的不是一件簡單的事情。不是說我厲害，可能是我的作品在那時間點適合在日本發表，畢竟那時候我的東西真的跟其他人都不一樣。從一開始邀稿、決定主題，到第一次交稿，大概花了兩個月的時間。很快。關於劇情分鏡等，日方也從來沒有意見。

我就說，他們對我的畫，已經好到很放縱、很放任了。就我所知，有些人在日本發表作品，會被要求框要怎麼畫、字

要怎麼算……他們對我是很例外的，對我很放任，你愛怎麼畫就去畫。我想他們也很害怕若給我過多的指導，我反而變得不會走路了。當然後來我的作品有一點小小的成績之後，他們也覺得，「欸，這個方式不錯。」就很放任我這樣去做。

開始連載後，每一篇大概花一個月的時間。一篇三十二到四十頁，大概就畫一個月。講談社的《Morning》是漫畫週刊，當時的發行量大約是八十到一百萬冊，這本漫畫刊物基本上是給大人看的，跟台灣比較不一樣。《東周英雄傳》一個月連載一次。你現在看到收進去的很多彩圖，那時候都是《Morning》的封面。

M：《東周英雄傳》在日本刊載之後的回響？

鄭：反應跟台灣完全不一樣。讀者的明信片如雪花般飛來，不誇張。我當時在台灣的銷量也不算差，但當時在日本一週就可以收到兩百多張讀者的明信片，寫得也都不錯。並不是說台灣讀者就比較怎樣，我在台灣收到的讀者反應多是比較有分量的，一寫就會寫好幾頁那種，而且大多年紀也比較大。收到這種讀者信，感覺也比較重量。

在日本眾多讀者回應中，居然有少女漫畫家（萩尾望都），她在我簽名會時特地跑來跟我致意。我後來得到日本漫畫家協會優秀賞時，她還特地送小禮物給我，並寫了一些鼓勵我的話，大意是說：如果你很累的時候，請記得在日本、在其他地方，也有人很真誠地在支持你。我那時候覺得很感動。另外還有池上遼一，他跟我說日本人基本上不喜歡中國題材，而我把中國的歷史題材畫到這樣，他覺得很感動。他請講談社的編集長（栗原良幸）一定要轉達給我知道。

（補充：後來和老師通信確認細節時，老師特別叮囑，「如果有提到上次我提到的幾位漫畫先輩們，也請用尊敬、敬仰的語氣來描述，不要讓讀者們誤以為我是在炫耀才好，再次感謝。」）

M：目前書中收錄的篇章順序，應該就是當時連載的順序？第一篇為何選擇〈要離〉？

鄭：我覺得〈要離〉的故事有一些特殊的地方，裡頭充滿了英雄——殺人與被殺的都是英雄。悲劇英雄也好、浪漫英雄也好，被殺的公孫慶忌也並不記恨殺他的要離，反而把他救起來。我覺得這是很難得的人類的一種信仰，所以選這個故事當第一篇。刊出之後反應非常好。其實不要說是日本人，連華人都不一定知道「要離」。但要離是一個非常了不起的人物，故事裡和其他主人公的互動也非常好，所以選他當第一篇。

《東周英雄傳三》的〈好一朵荊蕀花——處女〉。

M：畫《東周英雄傳》是在畫完《刺客列傳》之後就產生的想法？

鄭：畫《刺客列傳》的時候我很年輕，那個題材很符合我當時的想法，也很適合作為一本漫畫就完結。《刺客列傳》是全彩，但日本你要上主流漫畫刊物就是黑白，頂多前面四頁或八頁彩頁。

M：選這些歷史人物有特別的順序？

鄭：沒有，那時候就是看我高興。我就翻書，《左傳》、《公羊傳》啊，到處翻，喜歡畫誰就畫誰。並沒有按照年代，而是看心情。有時候是覺得，「欸，這時如果加一個女性角色可以讓整部作品和緩一點，那就加一個。」所以第一集的〈西施〉是這樣。不過在創作第三集的〈處女〉時很有意思，因為史籍上記載「處女」的事蹟只有兩行文字，我就想要怎麼描述呈現這個角色。當時剛好聽到廣播說，「這個女孩像茉莉花、那個像玫瑰花。」我想，「欸，對，這可以用。」處女是一個劍術很厲害的女孩子，那她像什麼花？就像「荊蕀花」。然後再慢慢醞釀出整個情節，讓這朵荊蕀花和主人公慢慢一起成長，然後花開花謝——效果出奇地好。

所以選角色並不太傷神，花最多力氣是在「編劇」。每一篇故事，我花在編劇上的時間大概就占了一半，畫畫對我來說反而是輕鬆的。很多時間花在找資料，一有感覺馬上來編劇。若以一個月創作一篇來說，這部分就要花上我兩週的時間。找資料我都自己找，並沒有其他人幫我。但並不覺得辛苦，因為我自己也愛、覺得有趣。反正就是邊看邊學、邊看邊學。找到資料讓畫出來很不一樣，就覺得很高興。像《禮記》我就K了一半，哇，那簡直不是人讀的。

M：老師會在畫面上常會安排一些小細節來凸顯角色特質或情緒。

鄭：對。例如第一集〈三百野人——秦穆公〉裡（P105），秦穆公三番兩次被晉惠公恩將仇報，最後我畫他在地上拼碎磚，說：「補不完的秦土裂縫，就用晉土來償！」藉由這樣的小動作來凸顯他內心的怒氣。我就邊畫邊想，利用這些小地方慢慢地鋪陳。讀者看到就看到了，沒看到也無所謂。〈齊桓公〉裡，開場的扶手我就設計用兩隻獅子互搏。

《東周英雄傳》最好玩的地方是：不一樣的人，看到的英雄是不一樣的，會受到你的職業、還有成長過程所影響。像很多老師、作家就很喜歡〈屈原〉，因為很孤傲、加上他在文學上的地位。我自己最喜歡的是〈神射手——養繇基〉，因為除了身為一個藝術家，除了畫圖，我也什麼都不懂，我一看養繇基的故事，就覺得「欸，這人跟我很像。」不會講話、一天到晚得罪人。他這個個性跟我很像。就是很笨、什麼都不會，話也不會講，可是射箭卻是天下

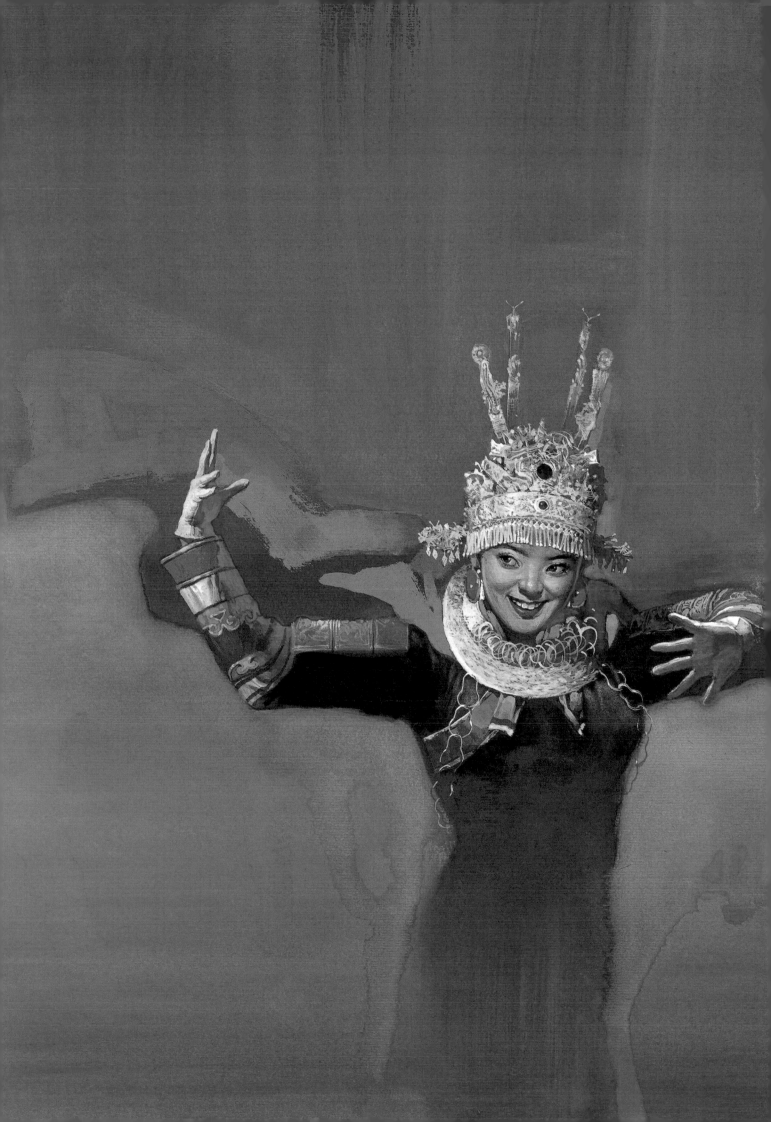

《東周英雄傳三》的〈神射手——養絲基〉。

無敵，其他地方則是笨到天下無敵。

M：有些角色在不同篇的故事裡出現，呈現的樣貌也不同，例如秦穆公。因此讀者在前面閱讀時有一種體會，在另一個故事再看到同一角色時，又有不同體會。又如伍子胥，他其實在三集裡分別有三篇故事（西施、孫子、申包胥）戲份都很重要，讀者像回溯一樣地看了三個不同階段的伍子胥，但為什麼沒想過單獨以伍子胥為一篇？

鄭：伍子胥本身的故事脈絡比較長，另外就是知道「伍子胥過昭關時一夜白髮」這個故事的人比較多，但一般很少有人知道申包胥是這樣一個精采、華麗的人物，所以決定把重點放在申包胥身上。刊出後的反應很好，因為日本也看不到那麼愛哭、那麼能哭的英雄。申包胥那個故事裡有一頁我覺得表現得不錯，為了描述他在秦宮廷裡痛哭的慘烈，秦有個很愛哭的宮女也要跟他比拚，如果讀者細心一點，就會發現圖中我畫了宮女拿橘子皮在擠。而且歷史上真的是這樣，他是真的用哭的把伍子胥給哭跑了，不然那時楚國是真的快完蛋了。這一篇的對白我也花了相當大的心血，如秦王最後終被感動，說：「不喝了，他的眼淚都跑到我的酒杯裡來了！」

你說得也對，我在不同故事中用孫子、申包胥來呼應伍子胥，但沒有單獨為他畫一篇。事實上伍子胥是個非常有魅力、屬於衝擊型的人物，也注定是個悲劇人物，背叛了國家、背叛了所謂人與人之間……他就該死了，不管你的能力多強，不管你是為了要報仇雪恨，到最後卻自刎在菜湯旁，很悲劇的英雄。

當時挑角色主題，要有一定的感覺才會畫，畫累了就回去畫點歷史的。也就是現代畫現代，古代畫一畫，高興了就回去畫現代。

《深邃美麗的亞細亞》當時是在講談社的《Afternoon》連載，是月刊。

M：其實當初《東周英雄傳三》的最後有預告第四集……

鄭：但是就停了。因為後來我就畫《始皇》了，《始皇》事實上也可以當作《東周英雄傳》的拓展。《始皇》對我個人來說，算是很成熟的一個作品。雖然只畫了李牧，不過李牧在秦始皇故事中也算是一個很漂亮的、真正的對手，我很喜歡這個人，所以把他描繪得很勁爆。反應也不錯，有的人則很喜歡始皇身邊的大將王翦。

當時《東周英雄傳》畫了三本，也畫累了，日本人又很喜歡始皇這個角色。《始皇》算是我最後在日本發表的作品，

《東周英雄傳三》的〈痛哭七夜——申包胥〉。

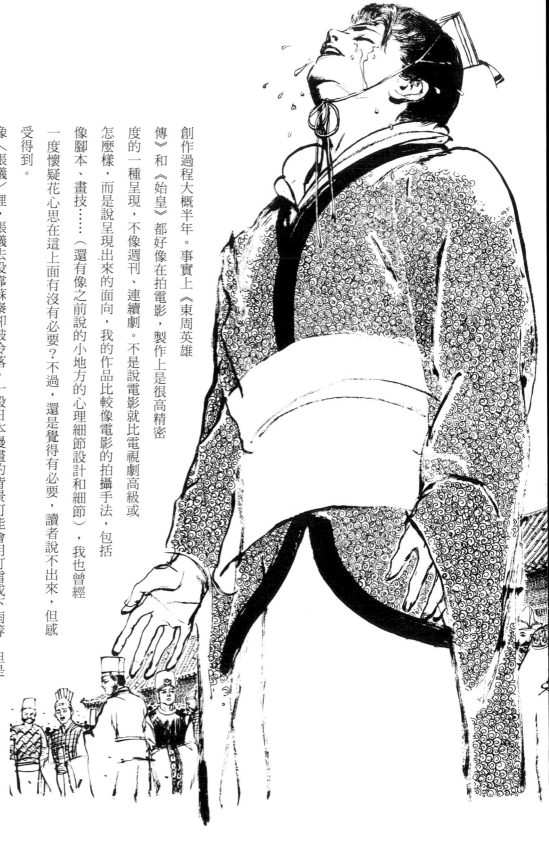

創作過程大概半年。事實上《東周英雄傳》和《始皇》都好像在拍電影，製作上是很高精密度的一種呈現，不像週刊、連續劇。不是說電影就比電視劇高級或怎麼樣，而是說呈現出來的面向，我的作品比較像電影的拍攝手法，包括像腳本、畫技……（還有像之前說的小地方的心理細節設計和細節），我也曾經一度懷疑花心思在這上面有沒有必要？不過，還是覺得有必要，讀者說不出來，但感受得到。

像〈張儀〉裡，張儀去投靠蘇秦卻被冷落，一般日本漫畫的背景可能會用打雷或下雨等，但是我用了一張掛軸，畫中的場景是蕭瑟的冬天（大雪、枯枝），張儀捧起奴僕等級的粗食，碗中映出僕役訕笑的臉，他只能和著恥辱吞下肚……這真是夠慘的。我覺得這段我的表現還OK。你說這重不重要？我覺得也還OK，高興就好。但我覺得讀者會感受得到，你為什麼在這裡畫這個東西。像秦穆公那裡也是：「補不完的秦土裂縫，就用晉土來償！」然後翻過來，嘩～一整頁。至於〈孔子〉就更不用講，他們很喜歡，後來NHK就拿去改拍成動畫。

《東周英雄傳一》的〈三寸之舌──張儀〉。

《東周英雄傳一》的〈萬世師表──孔子〉。

M：又如公子無忌的髮簪、夷吾的鬍子、藺相如端著和式璧進秦國那兩頁……

鄭：對，你要細細地看，就會發現我埋藏很多東西在裡面。這種東西最重要的是你要有感覺，有感覺，呈現出來就會很自然。就像音樂是由音符組成，視覺也是由畫面元素去組成拼湊，看要給讀者什麼感覺。

M：二十年後重出新版，老師有再看過這些故事嗎？

鄭：有，有些有。作品出去有它自己的生命，不管它是好小孩還是壞小孩。

這些故事和人物因為那個時代使然，他們的「忠」和我們現在認為的「忠」其實不太一樣。就像我在新版序中所言，整個春秋戰國時代居然有四十三個國王被自己的臣子或敵國所殺，可能只因為利益不同，就殺掉君主，框架已經沒有了，但為什麼我還是要畫這些人，因為他們相信我們相信的東西。也許會失去生命、也許身敗名裂，但還是一樣去做。所以我認為他們是英雄！

M：老師在新版序說『以史鑑今』是個不堪的笑話」，為什麼？

鄭：年紀大了我時常講，若要問一個人為什麼成功，你不要問我，也不要去問郭台銘，你去找一個掃地的工友，他們一定都能講出一番大道理。差別在哪？做起來很難。誰都會說，而且知道這樣一定會成功，但就是做不到或是不願意做。因為道理每個人都知道，教別人也沒用，應該要自覺、自發。小時候我是放牛班，但就是國文很強。一碰到人，貪瞋癡出來了，都沒用。還是王陽明厲害，人用利益來驅動。你看他那時在明朝，就有辦法提出這樣的見解。不是說歷史無用，或是怪寫史的人，而是我們都用太多有色眼光來看待這件事。

M：老師現在對英雄的定義有不同嗎？

鄭：還好，我覺得「堅持、有理」就是英雄。你擁有什麼信念，就去做。

M：多年來在日本、台灣、香港、大陸工作過，有什麼不同的感想？

鄭：每個地方工作的氛圍不太一樣。去日本就是工作，日本是一個講好就去做的社會，香港就是想去「搵」錢，因為環境氛圍就是那樣。在台灣可能是最放鬆的。在大陸，因為都是獨子（一胎化）的關係，所以要求很明確、直接，但保守一點。就像如果眼前有一塊糖，我們會先看一下、觀察一下，但大陸人會一把直接抓過來。

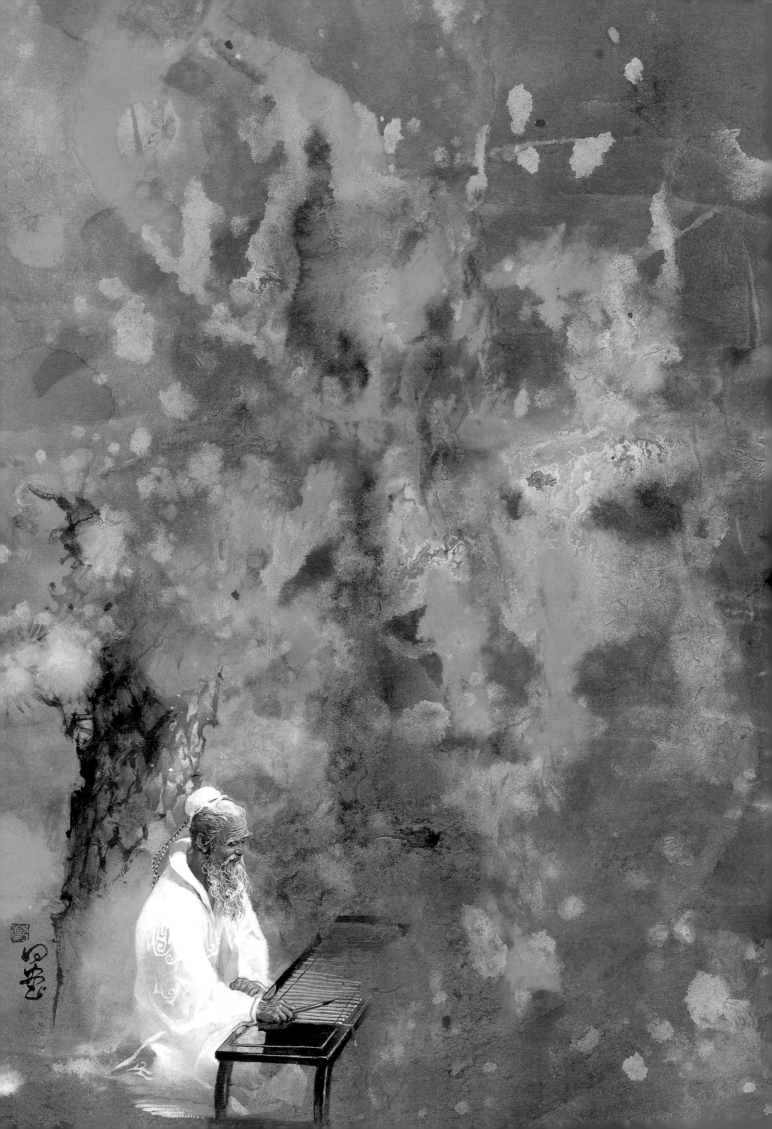

M：開始畫漫畫的關鍵點？

鄭：我最初做室內設計，但那時並不快樂，曾經一年跑過十家設計公司，做到最大的時候也參與過百貨公司的內部規畫。那時只是跟年輕人一樣，尋求認同、想要被別人認同。自己覺得：我的功夫很好啊、我不需要你啦，一下就換好幾家公司。現在看是個很笨的行為，可是那時候覺得自己很厲害。我當兵前、二十幾歲的時候就跟全台北市的設計公司競過稿，三十幾家，有很多很強的設計師，那時候是為了長春路的欣欣百貨，我一個人幹掉台北市三十幾家設計公司。後來去丈量工地、設計專櫃、動線，只有我一個人。那時覺得自己很厲害，但並不快樂。那時候的快樂就是去欺負別人、踩在別人的頭上。慢慢年紀大了之後，就不是這個樣子，而是說你還可擔待多少東西，你的肩膀還可以扛起多少責任。也許做法跟效果是一樣，但是打從內心的出發點是不同的。

後來《時報周刊》要找人畫連環漫畫，我去投稿，有七人去投。我那時候畫的是科幻題材，當時最紅的就是《星際大戰》，我就把光劍改一改，加一些台灣的背景，例如八卦山、野柳的女王頭……結果這篇《戰士黑豹》反應很好。因為那時候日本漫畫再好，也不可能畫台灣的背景和題材，所以反應還不錯。後來好像只有出版了其中一部《鬥神》。我是從新聞局主辦的漫畫新人獎出來的。說起來很丟人，那一屆我才拿佳作。大部分參展的作品風格是像《七龍珠》那樣的人物造型，所以只得了佳作。但說實話，那一個第一名是誰我都忘了。

在《鬥神》之後，我就開始慢慢轉變，到了《刺客列傳》我就已經把日本漫畫的東西全部甩開。到《東周英雄傳》的時候，已經變成是我去影響了日本人。

那時候如果日本漫畫家畫得讓讀者看不懂會罵，但他們若看我的漫畫看不懂，他們會檢討、覺得是自己的問題、自己太遜了。日本的總編輯跟我說，他們從來沒有遇過這種情況。

《東周英雄傳》大部分是在台灣創作，我在日本來來回回大概只待了一年多（一九九一年）。若需要見面，他們會來台灣找我，有時我也會去日本跟他們聊一聊，他們就是要和作者保持很良好的關係。原稿就用DHL寄去，他們會累積一陣子再寄一大疊原稿回來給我。我喜歡在台灣創作（就在新店家中的樓上工作室），生活上的壓力會小一點。

我的分鏡腳本就跟電影很像，基本上格子裡要做什麼事情、對白都會填好，以《東周英雄傳》來說，大概是一百二十格，實際上出來大概是一百四十四格。「分鏡」這東西有很多要素去控制：首先是你要講什麼東西。有時邊看文字，畫面就會出來；有時是在做草稿時去設計。

《東周英雄傳一》裡〈張儀〉的刊頭彩頁，當時是《Morning》票選最佳封面第一名，但這張卻是垃圾桶裡撿出來的。

M：老師覺得漫畫家最重要的特質，第一個就是「你要很窮」。你沒有很窮，你當不了漫畫家。一定要沒有錢，可能你就畫不下去了。這是我的感覺。你知道，畫漫畫不是一般人能做。我那時候一天都工作將近十一到十二個小時，基本上每天除了吃飯，就是作畫、睡覺，是很恐怖的。剩下的時間就看書。看書看一看，有感覺就馬上做筆記。然後書都看完了，丟一邊，睏掂一下，編一編，然後就趕快畫。工時非常長。

要窮，你才會心無旁騖地專心作畫。那種生活很優渥的、玩票的，不要去講。如果你有很多退路，就會覺得：「啊，我要休息一下。」這樣沒兩下就掛了。不過這裡主要講的是連環漫畫。我所謂的「沒有退路」，是自己也不知道要幹什麼，就覺得畫漫畫很好玩，什麼都不管、心無罣礙地畫，這樣還不保證一定能成功，但如果連我說的這些都做不到，那大概就連一點機會都沒有。連環漫畫是很消耗生命力的一個行業。

M：老師覺得漫畫家最重要的特質，第一個就是「你要很窮」？

鄭：對台灣現在想要畫漫畫的年輕創作者，還有什麼建議？

M：一定要多看書。你要是不看書，你怎麼跟人溝通？你要是沒有理解和學習掌握文字的能力，你怎麼將自己內心的訊息、想法、情感很準確地傳達到作品上？那不是癡人說夢？你整天只能畫一些嘻嘻哈哈的東西、或畫一些美美的人，但若要真正觸摸到讀者內心的靈魂，一定要看書。

鄭：老師平時還喜歡看哪些東西來刺激靈感？

M：水墨畫。就像有的畫面我兩筆就結束，騙稿費騙得很爽，但讀者看到會覺得，「哇，太勁爆了！」反而會鼓掌。《但要做到這個程度，你前面必須拚死拚活地刻，刻到我眼睛都快爆了。像《東周英雄傳一》裡〈張儀〉的刊頭彩頁，當時是《Morning》票選最佳封面第一名，但這張卻是垃圾桶裡撿出來的。當時我覺得怎樣都不對，一氣起來把畫揉一揉直接丟垃圾桶。然後我的助手很可愛，看時間來不及了，就偷偷把圖撿起來，壓平，再放到我桌子上。然後我也不講，我們都很有默契，後來我就順手把它畫完。最後效果也滿好。

鄭：關於這點，細看三本《東周英雄傳》，會發現裡頭有非常多的繪畫風格。我要說的是，我那時因為畫太多，畫到最後很無聊，所以都要弄一些好玩的、試一些新的，玩一玩，就畫

範作畫。

鄭問在二○一二年參加法國安古蘭漫畫節，現場示

得下去。就跟吃飯一樣，天天吃同樣的菜會膩，那就換一換，就是抱著這樣心情來畫畫。反正我的特長就是我什麼素材都能畫：素描、水彩、壓克力、什麼都可以。所以這也是我跟其他漫畫家比較不一樣的。

我就愛玩，當學生時就是這樣。反正，功力有了，什麼素材到我手上都差不多。是功力而不是素材的問題。你去玩、去放，但重點是你怎麼樣能收得回來。你沒有那個底子功力，畫那個素材可能就死了。

M：當初《阿鼻劍》為什麼沒有繼續畫下去？

鄭：我要回想一下……因為那時候就跑去畫《東周英雄傳》啦！不是不想畫《阿鼻劍》，我自己也覺得有點可惜。不過如果那時繼續畫《阿鼻劍》，就沒有現在的《東周英雄傳》、《深邃美麗的亞細亞》……這些作品了。不過，《阿鼻劍》是唯一有授權簡體版的。

M：老師和郝先生（馬利）將有新合作的漫畫作品《敦煌行》？

鄭：這是一個比較國際性的作品，基本上和《阿鼻劍》是同樣的製作方式：郝先生編劇，我來作畫。基本上我全面信任他的編劇，他也全面信任我的創作。我把他想要的表現，還有文字上我受到的感動，用畫面表現出來。《阿鼻劍》很厲害，不是我畫得厲害，是編劇很厲害。故事取的點不是一般「阿撒布魯」的人編得出來的，他的點取得夠高夠新，就容易變成一個史詩級的作品。這非常難，也是為什麼《阿鼻劍》的口碑這麼好，不是我畫得好，而是郝總取的點，有成為名作和大作的趨勢。

就像蒙太奇。我最近（受訪時五十二歲）才看了奧森·威爾斯（Orson Welles）的《大國民》（Citizen Kane），發現這片玩的東西，就是我一直想去做、之前一直玩的東西，他用了很多蒙太奇；還有柯恩兄弟（Coen brothers），他們也常玩這個東西。《阿鼻劍》裡頭每一個招式後來都被香港漫畫家抄爛了，《功夫》電影也用了一堆。不過我認為周星馳還是不錯，尤其在看了《功夫》之後，對他的評價更是有了一百八十度的轉變。

現在考慮創作一些人物畫，怎麼去做、拆解，還在練習。打比方，可能畫個「四大美女」，或是中國的文臣名將，也許，「貴妃醉酒」、「西施捧心」，題材和作畫的素材都會比較不一樣。我喜歡開發一些新素材，然後好玩就好！

《東周英雄傳三》的〈糞尿將軍——斐豹〉。

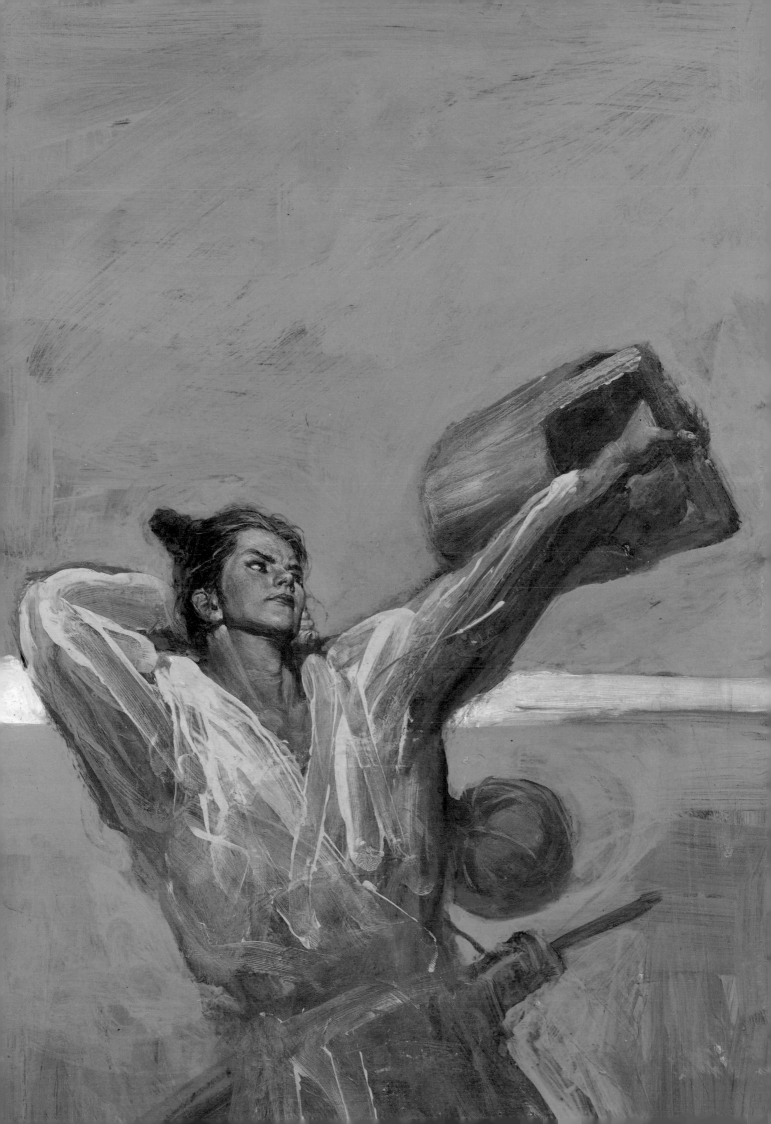

編輯後記

傳奇在風中迴盪

黃健和
大辣出版社總編輯

Afterword

「喜歡我的作品，就去看漫畫吧。
我想說的，都在漫畫裡了。」
鄭問曾經這樣回答讀者的種種詢問；讀者及編輯也都信服同意。

二○一七年三月二十六日鄭問過世，享年五十八歲。

原本沉默的讀者群，開始在網路上留言；回憶他們與鄭問的相遇，及這些作品對他們的影響。

國際友人，亦紛紛現身：日本漫畫作家的推崇，香港動漫、電影界的致敬，中國遊戲界的回憶……一點一滴的勾勒鄭問較陌生的一面。

我們發現，我們渴望理解鄭問，希望知道他的大小諸事——這位作者，倒底是怎麼開始他的創作；我們希望知道，他跟哪些人合作過；每部作品是怎麼開始，又如何完成。

因此，我們開始了《人物風流：鄭問的世界與足跡》的出版構想，我也整理了我和鄭問的相識過程。

是三十多年前的夏日午後，家附近的家庭理髮店，排隊等著理個平頭；板凳上幾本大開本的《時報周刊》，隨手拿起翻閱，竟夾了《鬥神》，人物刻劃有日本漫畫的風格，線條筆觸則是港式光影，善惡決鬥間，首次發現了這位台灣作者：鄭問。

是開始進入職場工作的秋末，躲進漫畫出租店仍是最教人開心的假日休閒。不小心拿起了《刺客列傳》，這作者名字依稀記得。兩千年前的人物在出租店的陰影中逐漸擴大，將人帶入金戈鐵馬、甲胄撞擊的戰國時代。是解嚴後的台灣冬夜，和平東路二樓的小酒館「攤」，人聲酒語喧嘩。

各行業的酒徒各據一角：那桌是才從抗議隊伍中返回的攝影記者，旁邊是電影《悲情城市》劇組正討論著白日裡金瓜石八角樓的拍攝，遠遠長桌十來人竟然是漫畫作者桌：敖幼祥／蕭言中／嘎嘎／張友誠／曾正忠／阿推／陳弘耀……白襯衫黑框眼鏡身影，安靜地喝著酒的是鄭問。

是世紀初的北京春天，聽說鄭問在北京，也就約了去走訪。是在北三環安華橋附近的廠區，鄭問親切而客氣的問候，曾經是編輯／作者的情誼為之快速喚回。那時鄭兄正忙著電玩遊戲《鐵血三國志》的規劃與設定，印象深刻的是他神采飛揚解說著他創造出來的角色：不是白衣文士、不是執

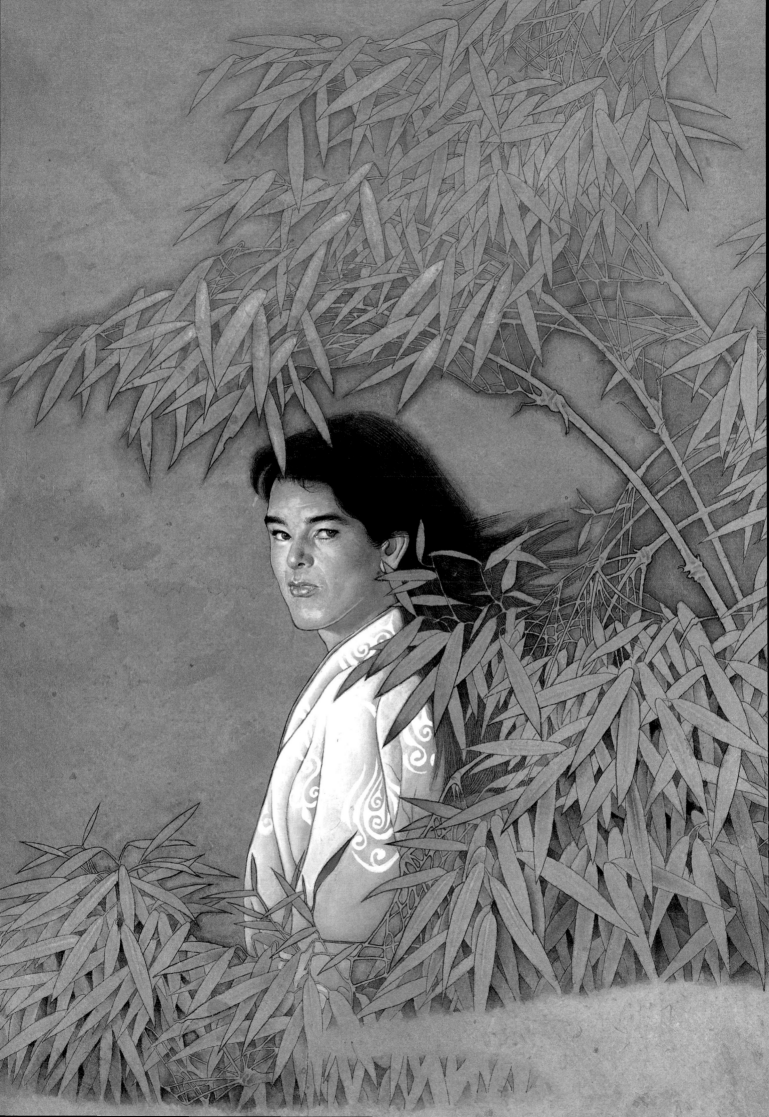

戈將軍，而是那個賣燒餅的老頭、這個擺豆花攤的潑辣二姐、那個在市集裡東鑽西溜的小男孩……鄭兄的三國就在一個個小人物中拉開序幕。

大辣出版鄭問作品從二○○八年開始，第一部作品是《阿鼻劍》，接著是《刺客列傳》，這期間出版的速度節奏並不快。原因除了有些作品的版權仍在講談社手中，另一個原因是常希望能推動鄭問的新作登場。這個新作選項，從《阿鼻劍三》的規劃，再到《敦煌行》的籌備，最後是鄭問自己研究整理的《清明上河圖》；幾乎每二到三年，就推翻前一個案例。

漫畫創作／發表媒體／閱讀群眾，這個漫畫工業體系的三軸點，在新世紀裡成了一個大哉問。

原先的日本漫畫體系，台灣於九○年代引進時，最高曾達數十本漫畫雜誌同時在市面上流通，但這光景在新世紀僅剩屈指可數的漫畫媒體。鄭問的新刊創作，就一直停留在故事規劃的環節上。倒是經典舊作的整理出版，持續的進行，算是有計畫地將鄭

二○一七年三月初，我去新店的鄭問家談三件事：《東周英雄傳》的德文版／《刺客列傳》的精裝版／《深邃美麗亞細亞》。三件事，都很快的聊完；鄭問很開心的同意進行。

那天，鄭問讚揚了他大辣版作品的美術設計楊啟巽，拿著《萬歲》拍了張照。「阿和，你做得還不錯；但是還不夠，你可以再多做一點！」鄭問拍拍我的肩膀。沒想到，這次的相會，竟然就是最後一面。

編輯這本書的過程裡，在台灣，我們採訪了諸多和鄭問創作有關的人，也邀請各方相關的人來寫他們記得的鄭問、了解的鄭問。從最早的階段，一直到他去世前；從他的同學到他第

我們那天的談話，算是鄭問第三任編輯與第四任編輯的對談。

我是《星期漫畫》的編輯，《阿鼻劍》的畫稿就這麼一路，由「飛腿黃」從新店住家到萬華公司再到製版廠。新泰幸則是當年鄭問應栗原良幸去了日本之後，作品在《Morning》、《Afternoon》雜誌上的編輯，《東周英雄傳》、《深邃美麗亞細亞》均在其手中出版。

那一天我們最後的共同結論是：「拿到像鄭問這樣的創作者手稿，以第一位讀者的身分拜讀，算是個最迷人的美夢吧！」

《人物風流：鄭問的世界與足跡》是獻給鄭問的，也是獻給所有他的讀者的。

一個編輯到他的讀者。

同時，我們也飛去日本、香港、中國，見了栗原良幸、新泰幸、馬榮成、馮志明、黃玉郎等人，或採訪他們，或邀請他們撰稿。

印象特別深刻的是見講談社《Young Magazine》副總編輯新泰幸那一次。

我們盡最大的努力，讓鄭問曾經有過的夢想能呈現在讀者眼前，也把所有和他一起工作過的人所體會過的美夢都分享給讀者。

大俠已遠颺。但他的傳奇在風中迴盪。繼續。

二〇一七年三月二日，走訪新店住家，與鄭問洽談國內外版權的幾件事項；那天還帶了幾本書請鄭問簽名，鄭問拿起《萬歲》合影。要我轉告美術編輯楊啟巽，他很滿意這本書的設計。這張照片，成了鄭問的最後一張留影。

這本《人物風流》，亦由大辣出版鄭問漫畫系列的美術編輯楊啟巽操刀。

感謝
Acknowledgments

感謝本書所有的作者與受訪者的參與。

感謝日本講談社、日本角川出版社提供〈Part 4 鄭問談自己〉相關資料。

感謝許多提供相關協助的個人、單位與公司，包括（以筆劃序）：61Chi、Jem Huang、Kent Chu、大霹靂國際整合行銷股份有限公司、小魚、中時晚報、中國金山集團、王耿瑜、北京華義國際、西山居工作室、光華雜誌、東立出版、吳幸雯、吳麗君、李世偉、李浩維、李勉之、林清盛、施岳呈、香港天下出版社、高重黎、時報出版、許村旭、國家教育研究院、張暉、張維中、陳淑芬、郭上嘉、博客來OKAPI、黃文鴻、黃玉郎、黃國興、溫紹倫、趙淑娟、蔡明真、鄭問工作室、鍾孟舜、鄺志德、魏秀瑛等。

還有，所有喜愛鄭問的讀者們，謝謝你們！

HERO
ALONE

HERO
ALONE

CHEN UEN

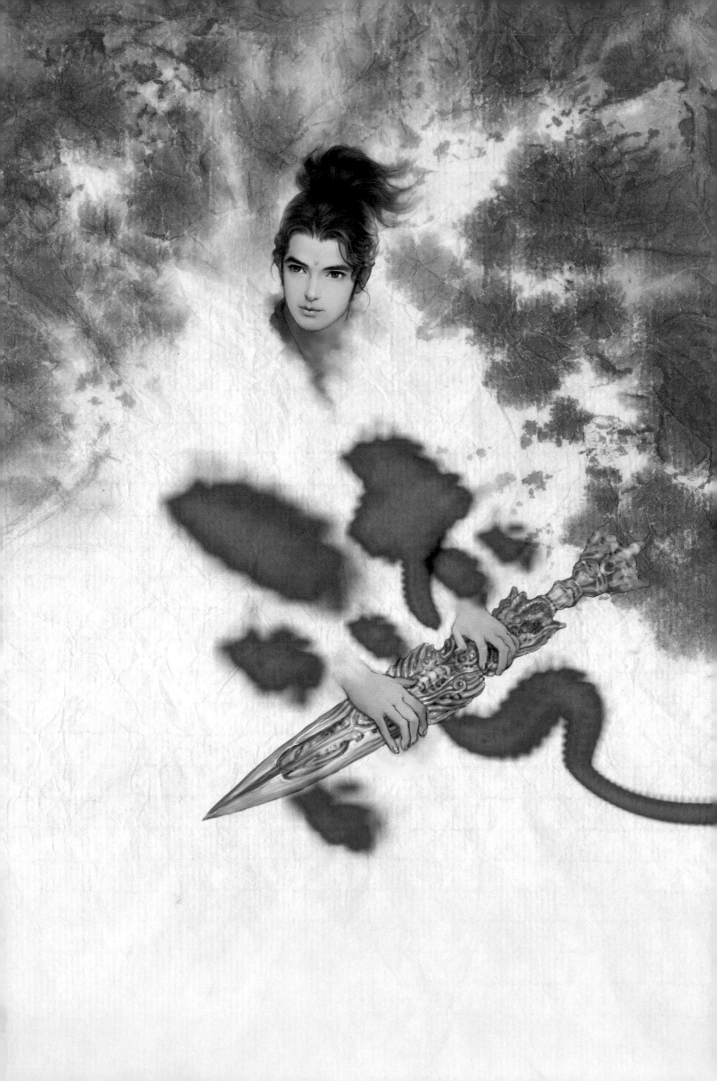